694.

BIBLIOTHÈQUE
DES MERVEILLES

PUBLIÉE SOUS LA DIRECTION
DE M. ÉDOUARD CHARTON

LES
MERVEILLES DE LA SCULPTURE

OUVRAGES DU MÊME AUTEUR

Format in-18 jésus

Les merveilles de la peinture. 1re série, 2e édition. 1 vol. 20 vignettes... 2 fr. 25
Les merveilles de la peinture. 2e série, 2e édition. 1 vol. 12 vignettes... 2 fr. 25
Les merveilles de la sculpture. 3e édition. 1 vol. 62 vignettes. 2 fr. 25
Les musées d'Espagne. 3e édition. 1 vol............... 3 fr. 50
Les musées d'Allemagne. 3e édition. 1 vol............. 3 fr. 50
Les musées d'Angleterre, de Belgique, de Hollande et de Russie. 3e édition. 1 vol..................... 3 fr. 50
(Les musées d'Italie et Les Musées de France [Paris], épuisés, seront réimprimés prochainement.)
Espagne et beaux-arts (Mélanges). 1 vol............... 3 fr. 50
Souvenirs de chasse. 7e édition. 1 vol................ 2 fr. »
Traduction annotée du Don Quichotte. 2 vol........... 7 fr. »
 Id. des Nouvelles, de Cervantés. 1 vol......... 1 fr. 25
 Id. des Poëmes dramatiques, d'Alex. Pouchkine. 1 vol. 1 fr. 25
 Id. de Tarass Boulba, par Nicolas Gogol. 1 vol.... 1 fr. 25

21 270. — Typographie Lahure, rue de Fleurus, 9, à Paris.

BIBLIOTHÈQUE DES MERVEILLES

LES MERVEILLES
DE
LA SCULPTURE

PAR

LOUIS VIARDOT

OUVRAGE ILLUSTRÉ DE 62 VIGNETTES

PAR CHAPUIS, PETOT, P. SELLIER, ETC.

TROISIÈME ÉDITION

PARIS

LIBRAIRIE HACHETTE ET C^{ie}

79, BOULEVARD SAINT-GERMAIN, 79

1878

Droits de propriété et de traduction réservés

LES MERVEILLES DE LA SCULPTURE

LIVRE I

LA SCULPTURE ANTIQUE

En essayant, dans un précédent ouvrage, de retracer les *Merveilles de la peinture*, nous avons fait d'abord cette observation générale que, des trois arts du dessin, partout proclamés les *beaux-arts*, la peinture était le dernier par l'âge, par les dates historiques. Longtemps elle ne fut que le serviteur des deux autres, leur accessoire, leur complément. Mais la sculpture aussi, bien qu'elle ait précédé la peinture, ne fut longtemps que l'accessoire et le complément de l'aîné des trois arts : l'architecture. Évidemment, c'est l'architecture qui parut la première dans le monde. Dès la venue de notre

race sur la terre, elle fut nécessaire pour élever à l'homme une habitation, pour lui donner un abri contre la froidure, la chaleur, les orages, les bêtes féroces. Bientôt ensuite elle fut nécessaire pour élever des palais à ceux que la force ou l'adresse firent princes des tribus et rois des nations; pour élever des temples aux forces de la nature, dont l'homme, dans son ignorance, sa surprise et son effroi, avait fait des divinités, auxquelles il demandait leurs bienfaits par ses prières, ou desquelles il conjurait la colère par des présents et des sacrifices. S'exerçant avec les mêmes matériaux que l'architecture, — le bois, la pierre, le marbre, — la sculpture lui vint bientôt en aide et lui fournit ses premiers ornements. Mais, de même que l'architecture, elle s'était bornée d'abord à prendre ses imitations, comme ses matériaux, dans la nature inorganique. Une colonne était un tronc d'arbre en marbre blanc; un chapiteau indiquait la naissance des branches et des feuilles. Mais peu à peu, dans l'architecture, la simple insdustrie s'était perfectionnée, embellie, transfigurée; elle était devenue l'art, et le beau s'était ajouté à l'utile. Alors aussi la sculpture prit insensiblement son indépendance et sa dignité. On en avait vu les premiers timides essais dès *l'âge de pierre*[1], en même temps que ceux du dessin, dans les grossières ciselures sur des roches ou des ossements que nous livrent aujourd'hui les cavernes habitées jadis par les hommes de cette lointaine époque, et dans les ruines des cités lacustres,

[1] « Le premier qui frappa un caillou contre un autre pour en régulariser la forme donnait en même temps le premier coup du ciseau qui a fait la Minerve et tous les marbres du Parthénon. » (*Boucher de Perthes.*)

presque aussi vieilles que les cavernes où s'abritèrent les premiers habitants de notre planète. La sculpture,

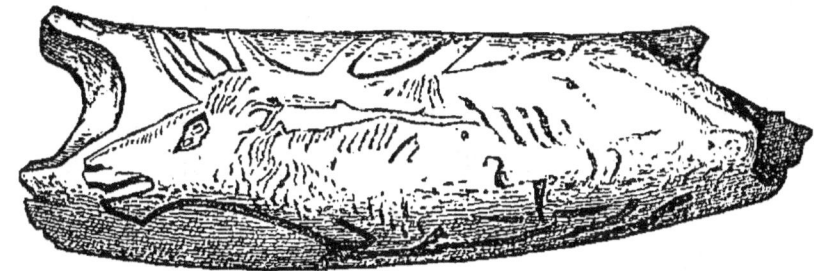

Fig. 1. — Age de pierre.

comme art, naquit successivement d'un regard de l'homme sur la nature organisée, d'une étude sur les animaux, enfin d'un retour sur lui-même. Il n'essaya plus seulement d'imiter les choses; il essaya d'imiter les êtres et de refaire sa propre image. « Après avoir admiré l'univers, dit M. Charles Blanc, l'homme en vient à se contempler lui-même. Il reconnaît que la

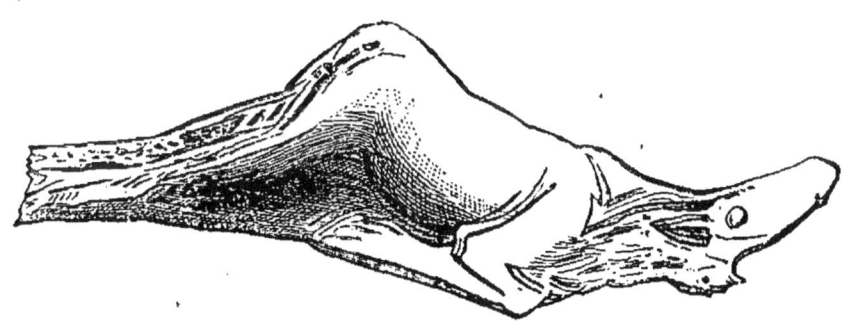

Fig. 2. — Age de pierre.

forme humaine est celle qui correspond à l'esprit et qui en est, pour ainsi dire, l'appareil ; que, réglée par la proportion et la symétrie, libre par le mouvement, supérieure par la beauté, la forme humaine est de

toutes les formes vivantes la seule capable de manifester pleinement l'idée. Alors il imite le corps humain... Alors naît la sculpture. » J'ajoute : et de ce moment, elle peut se nommer la statuaire. Mais, de même qu'il fallut s'avancer longtemps dans la lente voie du progrès qu'a parcourue l'esprit humain pour que la peinture arrivât à produire ce que nous nommons un *tableau*, de même il avait fallu un long espace de civilisation déjà formée, déjà complète, pour que, dégagée de ses liens de vassalité à l'architecture, s'exerçant à part et librement, la sculpture parvînt à produire ses œuvres essentielles, ce que nous nommons *bas-relief* et *statue*.

CHAPITRE I

LA SCULPTURE ÉGYPTIENNE

C'est dans les profondeurs de cette antique et primitive civilisation que vit naître et se développer l'heureux bassin du Nil qu'il faut chercher les origines de tous les arts. En même temps que les Égyptiens creusaient dans les rochers les hypogées de Samoun ou le temple de Karnak, et dressaient sur les confins du désert les grandes pyramides de Djizeh, ils gravaient des stèles en relief pour épitaphes de leurs sépultures, ils plaçaient pour avenues de leurs temples des allées de sphinx couchés sur des piédestaux, et, dans ces temples, les images de leurs dieux et de leurs pharaons presque déifiés. Jusqu'à présent, l'on avait cru et dû croire que l'art de l'Égypte, soumis au sacerdoce, ou plutôt exercé par les prêtres seuls, qui l'avaient frappé d'immobilité en le condamnant aux proportions d'un *canon* immuable et placé sous la sauvegarde de la loi religieuse, avait été purement hiératique, depuis son origine et ses premiers développements jusqu'à sa complète extinc-

tion. C'était une erreur que de récentes découvertes ont rendue évidente et palpable. Il est certain qu'avant d'être emprisonnés dans le dogme les artistes égyptiens ont pu librement reproduire les choses et les êtres dans toute la réalité de leurs formes et de leur vie. « L'histoire de l'art en Égypte, dit avec toute raison M. François Lenormant, maintenant qu'on en connaît exactement les différentes phases, se montre à nous comme ayant suivi une marche inverse de celle de son développement chez toutes les autres nations. Celles-ci ont débuté par l'art exclusivement hiératique, et ce n'est que par un progrès postérieur qu'elles ont atteint à l'imitation vraie et libre de la nature... Seuls au monde, les Égyptiens ont commencé par la réalité vivante pour finir par la convention hiératique. »

La preuve de cette assertion pleinement fondée s'est trouvée complète à l'Exposition universelle de 1867. Tous les visiteurs, même de simples curieux, aussi peu versés dans l'art que dans l'archéologie, sont restés stupéfaits d'admiration devant une statue en bois qui nous vient de ces temps prodigieusement reculés. « Miracle de conservation aussi bien que chef-d'œuvre d'art, dit encore M. F. Lenormant, cette statue... comme étude de la nature, comme portrait frappant et vivant, est une merveille incomparable qu'aucune œuvre des Grecs n'a surpassée... Nous savons par les légendes du tombeau où elle fut découverte qu'elle représente un certain Ra-em-Ké, personnage de quelque importance sous plusieurs règnes de la cinquième dynastie... Le sculpteur l'a figuré debout, se promenant gravement, le bâton à la main, dans quelque ville de son gouvernement... Cette figure a beaucoup souffert en quelques

parties... elle a perdu le mince enduit de stuc coloré qui la couvrait originairement... et dans lequel le sculpteur avait dû mettre ses dernières finesses. Que ne devait-elle pas être, intacte et vierge de tout outrage du temps ! Bien qu'absolument dépouillée de son épiderme, c'est encore par la vérité et la finesse qu'elle brille. Tout en elle est fidèlement copié sur la nature vivante... c'est un portrait saisissant de réalité... Le modèle du torse est une merveille... mais c'est surtout la tête qu'on ne saurait se lasser d'admirer ; c'est un prodige de vie... La bouche, animée par un léger sourire, semble au moment de parler. Les yeux ont un regard si vrai qu'il inquiète. Une enveloppe de bronze enchâsse comme des paupières l'œil formé d'un morceau de quartz blanc opaque... au centre duquel un morceau arrondi de cristal de roche représente la prunelle. Sous le cristal est fixé un clou brillant, qui détermine le point visuel et produit ce regard si étonnant, qui semble celui de la vie. »

Ce Ra-em-Ké ayant vécu sous la cinquième dynastie, sa statue iconique doit avoir été faite vers l'année 4000 avant l'ère chrétienne. « Plus de cinquante-huit siècles ont donc passé sur ces fragiles morceaux de bois de cèdre et de mimosa sans y effacer la marque du ciseau de l'artiste ! » Et pourtant il s'en faut bien qu'elle soit la plus ancienne œuvre de l'art égyptien déjà complet et parfait. A cette même exposition universelle figurait aussi la statue colossale, en diorite (matière plus dure encore que le basalte), d'un pharaon de la quatrième dynastie, le célèbre Schafra (le Chéphrèn d'Hérodote), celui qui fit construire pour sa sépulture la seconde des grandes pyramides. Schafra vivait plus d'un siècle avant Ra-em-Ké.

Nous avons au Louvre deux statues en pierre calcaire ; l'une d'un grand-prêtre du Taureau blanc, nommé *Sépa*, l'autre de sa femme *Nésa*, appartenant à cette époque lointaine qui vit élever les premières grandes pyramides

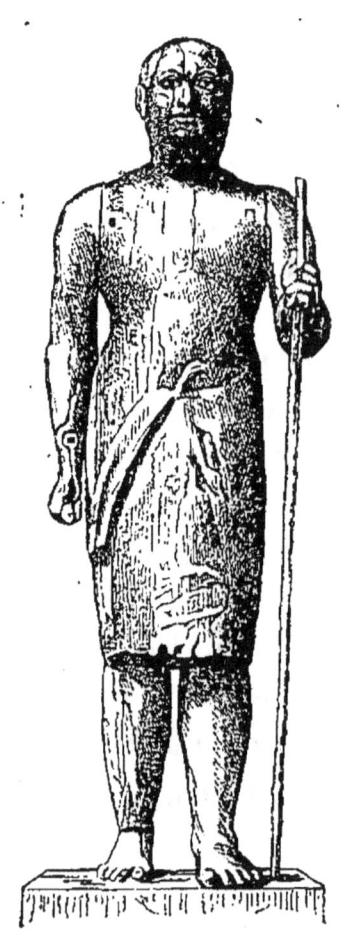

Fig. 3. — Ra-em-Ké.

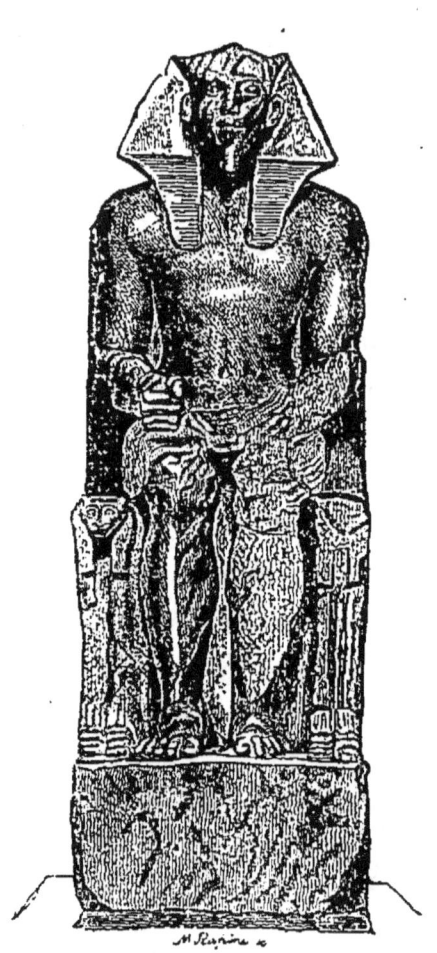

Fig. 4. — Schafra.

sous la troisième ou peut-être la deuxième dynastie. Enfin, le musée égyptien de Montbijou, à Berlin, qui renferme quelques bas-reliefs du tombeau d'Amtèn, sculptés sous le règne de Snéfrou 1er, de la troisième dynastie, possède aussi la porte d'entrée de la pyramide de Sakkara, dont la construction remonte proba-

blement jusqu'à l'époque plus lointaine encore où les tables de Manéthon (dont l'exactitude est aujourd'hui si complétement démontrée) placent la première des vingt-six dynasties qu'il donne à l'Égypte. Les ornements de cette porte n'auraient pas moins de sept à huit mille ans. « De tels chiffres épouvantent l'imagination... c'est une antiquité prodigieuse pour une œuvre de la main de l'homme, et surtout pour l'œuvre d'un art véritable. Ni la Chine, ni l'Inde, ni l'Assyrie, n'ont rien conservé qui remonte si haut vers les origines de l'humanité. Mais ce qui est vraiment écrasant pour l'esprit, c'est de trouver alors, non point des peuplades sauvages, mais une société puissamment constituée, dont la formation avait dû déjà réclamer de longs siècles, une civilisation très-avancée dans les sciences et dans les arts, possédant des procédés matériels d'une rare perfection, capable d'élever des monuments immenses et d'une indestructible solidité. » (François Lenormant.)

C'est la période primitive, comprise entre la première et la sixième dynastie, que l'on est convenu de nommer l'*ancien empire* ou l'Égypte memphite. Les monuments de cette période montrent, comme nous l'avons dit, un art vraiment libre et qui se pourrait appeler laïque. C'est après la période confuse, et pour bien dire inconnue, qui sépare la sixième dynastie de la onzième, que commence, avec ce qu'on nomme l'*empire moyen* ou l'Égypte thébaine, celle qu'ont connue les Grecs, le véritable art égyptien, devenu purement sacerdotal, purement hiératique et condamné par le dogme à l'immobilité.

Ici nous devons rappeler quelle idée générale et supérieure domina tout dans l'ancienne Égypte, la religion, la politique, les lois, les sciences, les arts, les

coutumes publiques, les usages privés, tout, jusqu'aux plaisirs et aux divertissements. Cette idée est l'immutabilité et l'éternité. Il fallait que rien ne changeât et que rien ne pérît ; il fallait donner aux vivants une vie à jamais uniforme et aux morts mêmes une durée immortelle [1]. Voilà pourquoi les nations étrangères, offusquées de cette perpétuelle monotonie, appelaient l'Égypte *amère* et *mélancolique*. C'est pour obéir à cette idée que, dès leurs premières dynasties, les Égyptiens dressèrent les pyramides de Djizeh sur leurs bases impérissables ; qu'ils taillèrent les *portes des Rois*, le temple de Karnak, les hypogées de Samoun et de Thèbes, dans le flanc des montagnes de granit ; qu'enfin ils condamnèrent les arts d'ornementation, tels que la sculpture, à ne jamais sortir des mêmes sujets, des mêmes proportions, des mêmes formes. Pour prévenir le sentiment d'indépendance que l'art pouvait communiquer aux esprits, seulement par l'imitation libre de la nature, les prêtres lui imposèrent des *canons* ou règles immuables, des modèles qu'il fût tenu de copier à perpétuité. Il est même fort probable que, pour sûreté plus grande, les prêtres se réservèrent la culture exclusive des arts — comme celles des sciences : astronomie et médecine — comme celles des lettres : actes publics et chroniques nationales — ne laissant que les métiers au reste du peuple. De cette manière, borné dans son domaine, l'art ne put ajouter aux images des divinités que celles des rois, des ministres de cour et des pontifes ; il

[1] « Que d'efforts pour durer, de la part de ces nations embaumées ! Les pharaons, en venant au trône, commençaient à faire creuser leur sépulture par la main de tout un peuple, en sorte que le règne de ces grands fossoyeurs se mesure exactement sur la profondeur de leurs tombeaux. » (*Edgar Quinet.*)

ignora le culte des héros et celui des vainqueurs, soit aux jeux du corps, soit aux luttes de l'esprit; et, retenu dans son essor, il ne put se montrer que par l'habileté purement manuelle de la délicatesse et du poli. Toutes ses phases de progrès, d'élévation, d'abaissement, de renaissance, de décadence et de chute, s'enferment dans les étroites limites de la simple exécution. Aussi Platon pouvait dire, dès son temps, que la sculpture et la peinture, exercées en Égypte depuis tant de siècles, n'avaient rien produit de meilleur à la fin qu'au commencement; et M. Denon, en notre époque, avait pleine raison de faire une réflexion semblable : « Un laps de temps, dit-il, avait pu amener chez les Égyptiens quelques perfections dans l'art. Mais chaque temple est d'une telle égalité dans toutes ses parties qu'ils semblent tous avoir été sculptés de la même main. Rien de mieux, rien de plus mal; point de négligence, point d'élan à part d'un génie plus distingué. » Ce que M. Denon dit de l'architecture s'applique exactement à la statuaire, dont les œuvres ne furent que des décorations architecturales, et je voudrais qu'au mot de « perfections » il eût, pour plus d'exactitude, substitué celui de « perfectionnements. »

Nous essayerons bientôt de désigner, dans les diverses collections des reliques de l'art égyptien, les œuvres qui méritent principalement l'étude et l'admiration. Mais avant de pénétrer dans ce monde exhumé des tombeaux, et qui semble n'avoir jamais été pleinement doué de vie ; — avant de passer en revue ces lions endormis, ces sphinx pensifs, ces héros inertes, ces dieux accroupis, sourds, muets, aveugles, immobiles; enfin ces monstres étranges où, pour rendre la divinité vi-

sible et palpable, pour l'élever au-dessus de l'espèce humaine, on l'a rabaissée, par un assemblage impie, jusqu'à l'animalité, — Il est bon de prendre quelques notions préliminaires. Par les unes, on pourra connaître, à leurs formes et à leurs attributs, immuables comme le dogme lui-même, les divinités représentées; par les autres, on pourra découvrir à peu près l'époque où furent faites leurs images, et les rattacher ainsi à l'une des phases de l'art égyptien; de sorte que, devant une figure quelconque, le visiteur puisse se dire : Cette figure est celle de telle divinité; elle appartient à telle époque de l'art égyptien, et partant à telle époque de l'histoire de l'Égypte.

Voici d'abord l'explication de quelques termes qui servent à dénommer les diverses parties du vêtement des statues égyptiennes :

Pschent, bonnet ou couronne porté par les divinités ou les pharaons. Il est double, composé du *schaa* et du *teshr*.

Schaa, bonnet conique formant la partie supérieure du *pschent*. Il est blanc.

Teshr, bonnet cylindrique, avec une haute pointe inclinée en arrière et un ornement en spirale par devant, formant la partie inférieure du *pschent*. Il est rouge.

Alf, couronne d'Osiris et d'autres divinités, composée d'un bonnet conique posé sur les cornes d'une chèvre, et flanquée de deux plumes d'autruche. L'*alf* porte un disque au milieu du frontal.

Tesch, bonnet royal militaire.

Het, bonnet de la haute Égypte.

Claft, coiffure avec de longues bandelettes qui tombent sur le cou et les épaules.

Oskh, collier semi-circulaire ou pèlerine autour du cou.

Schenti, vêtement court, porté autour des reins. Les statues des pharaons ont de plus le tablier royal.

Gom, espèce de sceptre terminé par la tête de l'animal appelé *Koukoupha*.

Voici maintenant les formes et attributs des principales divinités composant la mythologie égyptienne.

Nous leur adjoindrons, autant que possible, le nom des divinités correspondantes dans la mythologie de la Grèce et de Rome, ainsi que le nom des villes où leur culte était principalement en honneur.

Forme humaine (homme) ayant sur la tête le *teshr* surmonté de deux plumes, ou forme humaine et tête de bélier. — *Amen, Ammon* ou *Hammon* « le caché, » Dieu suprême, roi des dieux.— Zeus, Jupiter.—Thèbes.

Forme féminine (femme) portant le *teshr*. — *Mouth*, « la mère, » femme d'*Amen*, — Héra, Junon.—Thèbes.

Jeune homme ayant sur la tête une seule boucle de cheveux et le disque lunaire. — *Chouns* ou *Chons*, « la Force, » fils d'Amen et de Mouth. — Héraclès, Hercule. — Thèbes.

Forme humaine à tête de chèvre. — *Noum*, « l'eau, » appelé par les Grecs *Zeus-chnoumis*, créateur de l'humanité. — Poseidon, Neptune. — Éléphantine.

Forme féminine portant sur la tête une couronne circulaire de plumes. — *Anéka*, femme de *Noum*. — Hestia, Vesta. — Éléphantine.

Forme féminine portant le *het*, avec une corne de chèvre de chaque côté. — *Saté*, « rayon de soleil. » — Autre Junon, autre femme de Jupiter-Chnoumis. — Éléphantine.

Enfant, ou nain, aux jambes noueuses, avec un scarabée sur la tête, ou forme humaine emmaillottée comme une momie. — *Phtah* ou *Phta*, dieu du feu, créateur du soleil et de la lune. — Héphaïstos, Vulcain. — Memphis.

Forme féminine à tête de lion. — *Pash't* ou *Pacht* (Bubastis), « la Lionne, » femme de *Phtah*. — Artémis, Diane. — Memphis.

Forme humaine ayant la tête surmontée de deux hautes plumes et d'un lis. — *Atoum-Néfer*, appelé « le Gardien de la narine du soleil, » supposé fils de *Phtah* et de *Pash't*. — Memphis.

Forme humaine à tête de faucon, coiffée de deux hautes plumes. — *Mount*, personnifiant la puissance solaire. — Arès, Mars. — Harmonthis.

Forme féminine avec l'égide sur la poitrine, ou souvent avec deux ailes, et foulant aux pieds le serpent *Apoph*. — *Neith*, déesse de la sagesse et des arts. — Athènè, Minerve. — Saïs.

Forme féminine simple, ou à tête de vache. — *Athor* ou *Hathor*, déesse de la beauté, personnifiant la vache qui a produit le soleil. — Aphroditè, Vénus. — Latapolis et Atho.

Forme humaine à tête de faucon, portant le disque solaire. — *Ra*, fils d'Athor, personnifiant le soleil levant. — Hélios. — Héliopolis.

Forme humaine portant le *pschent* sur la tête. — *Atoum*, personnification du soleil couchant.

Forme humaine à genoux, portant sur sa tête le disque solaire. — *Maou*, « le brillant, » personnification de la lumière du soleil.

Forme humaine à tête de crocodile. — *Sébak*, « le dompteur. » — Crocodilopolis (Ombos).

Forme humaine ayant une oie sur la tête. — *Séb*, « l'Étoile, » dieu du temps. — Chronos, Saturne.

Forme féminine ayant sur la tête un vase à eau. — *Noupté* ou *Nepté*, « abîme du ciel, » femme de *Seb*. — Rhéa, Cybèle.

Forme humaine à tête d'Ibis, portant quelquefois sur sa tête le disque lunaire. — *Thot*, « *Logos* ou le discours, » fils de *Ra*, inventeur de la parole et de l'écriture, scribe des dieux. — Hermès, Mercure. — Hermopolis.

Forme humaine portant quatre plumes sur la tête. — *En-pé* ou *Emeph*, « le guide du ciel, » fils de *Ra*, autre forme du dieu *Thot*.

Momie portant le *het*. — *Ousri* (Osiris), fils aîné de *Seb* et de *Noupté*, appelé alors *Oun-Néfer* (Onnophris), « le révélateur du bien. » — Dionysos, le Bacchus des Grecs. — Busiris.

Momie portant le *Alf*. — *Osiris*, appelé alors *Péthempamentès*, « celui qui réside dans les enfers. » — Le Pluton des Grecs. — Abydos.

Forme féminine portant un trône sur la tête. — *Isis*, « le siége, » fille de *Seb* et de *Noupté*, sœur et femme d'*Osiris*. — Dèmèter, Cérès. — Abydos.

Forme féminine portant sur la tête les hiéroglyphes des mots *maîtresse* et *palais*. — *Neb-t-a* (Nephtys), « la maîtresse du palais, » autre fille de *Seb* et de *Noupté*, sœur et concubine d'Osiris. — Perséphonè, Proserpine. — Abydos.

Forme humaine à tête de faucon, portant le *pschent*. — *Horoer* (Haroueris), fils de *Seb* et de *Noupté*. Ses yeux sont supposés représenter le soleil et la lune. — Horus aîné, Apollon. — Apollinopolis Magna.

(La trinité formée par Osiris, Isis et Horus, personnifie le principe bienfaisant.)

Forme humaine avec une tête d'âne, ou vieux nain habillé d'une peau de lion et portant des plumes. — *Seth*, « l'âne, » fils de *Seb* et de *Noupté*, l'esprit du mal. — Typhon. — Ombos.

Hippopotame debout, avec une queue de crocodile et quelquefois une tête de femme. — *Taour* ou *Ta Her* (Thouéris), femme de *Seth*. — Ombos.

(La dualité formée par *Seth* (Typhon) et *Taour* personnifie le principe malfaisant.)

Enfant avec des jambes faibles et des boucles de cheveux aux deux côtés de la tête. — *Her*, « le sentier (du soleil), » fils d'Osiris et d'Isis. — Horus jeune, Harpocratès. — Appollinopolis Parva.

Forme humaine à tête de chien. — *Anoup* (Anubis), surnommé « l'embaumeur des morts » et le « gardien de la grille du sentier du soleil, » fils ou frère d'Osiris. — Lycopolis.

Prêtre assis dans une chaise et déroulant un volume. — *I-Emp-Hept*, « venant en paix, » fils de *Thot*. — Asclèpios, Esculape. — Philoë.

Taureau pie portant sur sa tête le disque solaire. — *Hépi* (Apis), « le nombre caché, » fils toujours vivant de *Phtah*. — Memphis.

Griffon à tête d'âne. — *Bar*, dieu des Assyriens et des Phéniciens (Philistins), le *Baal* de la Bible.

Forme humaine en costume asiatique, avec diadème portant une croix d'onyx au frontal. — *Renpou* (Réphàn), dieu des peuples sémitiques.

Forme humaine avec la tête d'un oiseau noir. — *Noubi* (Nubia) ou *Nashi*, « le rebelle, » dieu des peuples noirs.

Forme féminine coiffée du *het*, portant le bouclier et la lance. — *Anta* (Anaïtis), déesse des Arméniens et des Syriens.

Après cette longue liste des dieux, ou plutôt des diverses manifestations du dieu panthéistique que les Égyptiens adoraient sous tant de formes, passons à la seconde partie des notions préliminaires.

Nous avons indiqué tout à l'heure quel fut l'art primitif de l'Égypte, l'art encore laïque, encore libre des prescriptions du dogme. Quand on arrive à l'art devenu sacerdotal, désormais soumis aux *canons* religieux, il est admis, si je ne m'abuse, que cet art hiératique, d'accord avec l'histoire de la nation, se peut diviser en quatre époques principales. L'une, la plus ancienne, et qu'on nomme « du style archaïque, » renfermée tout entière dans l'*empire moyen*, s'étend de la sixième à la douzième dynastie (vers l'an 2400 avant J.-C.). Tandis que l'architecture, simple, forte, colossale, ne faisait qu'amonceler des masses de pierre, la sculpture, également massive, semblait avoir oublié sa perfection première et sortir de l'enfance. Dans les statues de cette époque, la face est large et commune, le nez long et gros, le front bombé; les cheveux, à peine dégrossis, tombent en lourdes boucles verticales; les pieds et les mains ont une longueur démesurée; le corps entier présente une forme ramassée et trapue. Les bas-reliefs sont très-déprimés, et l'exécution de toutes les œuvres du ciseau, même dans les menus détails, reste imparfaite et grossière. Mais cette exécution, et même le style en ce sens, vont s'améliorant sans cesse jusqu'à la douzième dynastie.

A cette seconde époque, tandis que l'architecture

améliorée devenait un art plus savant, plus varié, plus riche de combinaisons et d'ornements, employant par exemple les colonnes et les triglyphes (comme on le voit dans les hypogées dites de Beni-Hassan), la statuaire, de plus en plus dégrossie et délicate, s'approchait de sa perfection relative. Alors on trouve plus de proportion et d'harmonie dans les membres du corps, plus d'exactitude et de finesse dans les traits du visage; les cheveux sont plus *fouillés* et disposés en boucles plus élégantes; enfin la délicatesse du travail devient telle que souvent une statue est traitée et finie comme un camée. Quant au bas-relief, il s'emploie de plus en plus rarement et disparaît même avec Ramsès II, celui qui fut surnommé Sésostori (« fils érigé du Créateur »), et qui devint le Sésostris des Grecs.

L'invasion des Arabes Kouschytes, appelés Pasteurs (*Hycsos*), sous la dix-septième dynastie (vers 2200 avant J.-C.), amena dans les arts de l'Égypte une décadence immédiate, ou plutôt une véritable interruption, une disparition complète, qui dura jusqu'à l'expulsion de ce peuple étranger, cinq siècles plus tard [1]. Après la délivrance de l'Égypte par Amosis (dans le dix-septième siècle avant J.-C.), sous les règnes fameux de Mœris, de Sésostris, de Ramsès III, d'Aménophis, règnes qui se nomment le *nouvel empire*, il y eut une renaissance de l'art égyptien. L'architecture prit ses derniers développements. On éleva de vastes temples rectangulaires ayant

[1] C'est pourtant à ces *Pasteurs* barbares que l'Égypte fut redevable d'un grand bienfait, l'introduction du cheval et du porc. Avant l'époque de leur invasion, les peintures et les bas-reliefs égyptiens ne représentent d'autres quadrupèdes en domesticité que l'âne, le bœuf, le mouton, la chèvre et diverses espèces d'antilopes. Le dromadaire ne fut amené en Égypte que bien longtemps après, par la conquête musulmane.

des murailles couvertes d'ornements sculptés, des vestibules à dômes coniques, des avenues de sphinx, et la colonne fut ornée de chapiteaux représentant des fleurs et des boutons de lotus ou de papyrus. Pour la statuaire, cette renaissance se distingue par un retour complet au style archaïque, par l'imitation évidente des anciennes œuvres de la sculpture soumise au sacerdoce. Toutefois, si le style se rapproche, l'exécution diffère. Les membres sont plus libres et plus arrondis, les muscles plus développés, enfin les traits du visage améliorés et variés jusqu'à devenir une seconde fois des portraits. En outre, les détails sont terminés avec le soin le plus minutieux, et l'effet général est produit plutôt par ce fini de toutes les parties que par l'ampleur et l'harmonie de l'ensemble.

Une invasion des Éthiopiens, après la vingt-deuxième dynastie (deuxième siècle avant J.-C.), amena, comme précédemment celle des Pasteurs, une nouvelle interruption de la culture de l'art égyptien, qui renaquit encore, après l'expulsion de ces autres étrangers, sous le règne de Psammétichus Ier, fondateur de la vingt-sixième dynastie (vers 660 avant J.-C.). L'art de cette seconde renaissance fut appelé *saïte*, du nom de la dynastie. Il ne dura pas plus qu'elle. Son caractère le plus spécial est l'apparition d'un genre tout nouveau, ou plutôt si vieux qu'il était renouvelé de l'*ancien empire*, celui du portrait. Dans ce moment, à côté de l'art hiératique, de l'art traditionnel, les Égyptiens cultivaient celui qu'inspire la nature et qui exige la vérité. Les figures iconiques de cette époque sont nombreuses et excellentes.

La conquête de l'Égypte par les Perses, sous Cam-

byse (525 avant J.-C.), coupant de nouveau les traditions et l'exercice de l'art égyptien, amena sa troisième et définitive décadence. Il y eut bien, après la conquête d'Alexandre, sous les Ptolémées, et après la conquête romaine, principalement sous Adrien, quelques essais tentés pour faire refluer la civilisation de la Grèce sur l'Égypte, notamment pour greffer l'art grec sur l'art égyptien. Mais ces tentatives, promptement avortées, n'eurent de succès ni réel, ni durable, et l'art en Égypte périt bien positivement avec le règne et le culte des pharaons.

Les statuaires égyptiens firent emploi de matières beaucoup plus variées que les statuaires grecs, et surtout plus dures, plus résistantes, de plus long travail et de plus longue durée. Le marbre ne leur suffisait point, et l'on peut dire que toutes les autres substances propres à la sculpture se trouvent dans leurs œuvres : granit rouge, noir et gris, basalte, diorite, porphyre, jaspe, serpentine, cornaline, aragonite, pierre à chaux, pierre à sablon, — or, argent, bronze, fer, plomb, — cèdre, pin, sycomore, ébène, mimosa, — ivoire, verre, faïence, terre cuite. Les bas-reliefs étaient très-déprimés, très-bas, et quelquefois exécutés en creux, au rebours du relief, comme ceux des pierres gravées. Mais les statuaires égyptiens en firent peu d'usage, et la généralité de leurs œuvres sont en ronde bosse.

Dans les statues, dans celles du moins qui ne sont ni de métal ni de bois, les bras restent collés à la poitrine, sans se détacher du corps, en même temps qu'un bloc de matière lie également les jambes, qui ne sont pas plus détachées que les bras. Par derrière, une plinthe est disposée pour recevoir le cartouche avec les inscrip-

tions. C'est à cette disposition générale, ainsi qu'à la solidité des matériaux, qu'est due la conservation singulière des œuvres de la sculpture égyptienne, lorsqu'on les compare aux œuvres bien postérieures et si mutilées de la sculpture grecque. Les cheveux, massés en boucles verticales, tombent du sommet de la tête, et la barbe, au lieu de descendre des joues, est seulement tressée au bout du menton. Les yeux, les cils et les sourcils se prolongent jusqu'auprès des oreilles, dont le bas se trouve de niveau avec les yeux, ce qui indiquerait, pour un phrénologue, une faible dose de matière cérébrale, et partant d'intelligence. Les lèvres sont très-accentuées, dilatées et souriantes, caractère qui se retrouve dans les anciens marbres d'Égine, même dans ceux qui représentent des mourants et des morts. Si la sculpture est en bas-relief, ou en relief creux, le profil est naturellement plus en usage ; mais alors les yeux et les épaules sont vus de face, comme chez les Assyriens, comme chez les plus vieux artistes de la Grèce.

Dans toutes les œuvres de la statuaire égyptienne depuis l'époque archaïque, les formes sont longues et grêles, les traits calmes et sans expression, les membres et les muscles au repos. Outre l'immobilité, le trait distinctif de cet art, c'est la régularité, la carrure, la parfaite symétrie, pour qu'il se mêle et s'allie à l'art de l'architecture. C'est aussi, même dans les plus dures matières, l'extrême poli, la fine délicatesse du travail, qui arrive — je l'ai déjà dit — à traiter une statue comme un camée et un bas-relief comme une pierre fine. Un artiste de nos jours, avec toutes les ressources de la science moderne, serait fort embarrassé pour tailler et polir le granit, le porphyre, la diorite, le ba-

salte, comme faisaient les Égyptiens, et consumerait sa vie sur une de leurs œuvres gigantesques. Les statues des dieux, des rois, des prêtres, des officiers de cour, étaient soumises pour les proportions à des *canons* ou normes immuables. Mais souvent, et surtout dans les dernières époques, le visage des personnages humains pouvait offrir assez de variété pour devenir un portrait. Quant aux diverses divinités, elles avaient des traits convenus, des types fixés, qui pouvaient les faire reconnaître aussi bien que leurs attributs; et souvent aussi l'on donnait à ces divinités les traits des rois régnants, ce qui est sans doute le dernier degré d'adulation où soient jamais descendus les arts, réfléchissant les mœurs de la société [1]. Un homme qu'on avait grandi jusqu'à l'élever, non-seulement sur le trône despotique de Sésostris, mais sur le piédestal d'Osiris, de Thot ou d'Amen, ne pouvait avoir pour tombeau qu'une pyramide, à laquelle travaillait un peuple entier d'esclaves.

Muni de ces indications élémentaires comme d'un guide utile, le visiteur pourra pénétrer avec plus de fruit et de commodité dans les salles égyptiennes des musées, surtout à Paris et à Londres. Commençons par le Louvre.

On serait fort embarrassé pour y reconstruire le panthéon de l'Égypte, car les dieux y sont rares, ou plutôt on pourrait croire que les Égyptiens n'adoraient, comme les Hébreux, qu'une divinité unique, et que c'était la déesse *Pash't* (Artémis), femme de *Phtah* (Héphaïstos). Cette déesse à tête de lionne surmontée du disque solaire n'a pas moins de onze statues au Louvre,

[1] Alexandre, dans la suite, fut aussi représenté en Jupiter, Néron en Bacchus indien et Louis XIV en Apollon.

tandis qu'à l'exception des statuettes d'Osiris, d'Horus-Harpocrates et d'Horus-Apollon, entourant un roi inconnu, l'on ne saurait y trouver une seule image d'un autre dieu. Parmi ces léontocéphales, il en est quatre qui, par l'ampleur des lignes et la perfection du travail, donnent une haute idée des artistes de la troisième époque sous la dix-huitième dynastie. Toutefois, l'on donnerait volontiers quelques têtes de lionne pour des têtes de chien, de chèvre, de vache et de faucon.

Les rois sont plus nombreux au Louvre que les divinités, et leurs images sont d'époques plus diverses. On y regrette amèrement une statuette en cornaline de Sésourtasen Ier, de la douzième dynastie, qui a disparu dans les journées de juillet 1830. C'était la plus ancienne de son espèce ; elle était antérieure aux deux statues en granit rose et gris, aussi majestueuses par le style que délicates par le travail du ciseau, de Sévékhotep III, de la treizième dynastie. Toutes trois ont précédé d'un grand laps de temps l'invasion des Pasteurs. Au contraire, les quatre sphinx de rois sans cartouches, qui portent une espèce de fleur de lis ciselée sur leur front de basalte, appartiennent aux temps des Ptolémées, aux derniers vestiges de l'art national. Dans le long intervalle compris entre ces dates extrêmes, la douzième dynastie et les Ptolémées, nous trouvons successivement : — la tête et les pieds de colosses en granit rose, fragments des images d'Aménophis III, celui que les Grecs appelèrent Memnon, et dont la statue vocale, à Thèbes, semblait chanter aux premiers rayons du jour. Dans les cartouches crénelés qui entourent la base du dernier colosse se lisent les noms de vingt-trois peuples vaincus, suivant l'idée égyptienne reproduite par le Psalmiste :

« Que tes ennemis soient l'escabeau de tes pieds. » — La statue colossale en granit gris et rose de Ramsès-Méiamoun (le Grand) de la dix-neuvième dynastie (vers 1500 avant J.-C.); non content d'avoir élevé pour son monument funéraire le *Ramesseum* de Thèbes, et d'avoir fait sculpter ses victoires à Ipsamboul et à Louqsor; non content de s'être déifié sous la figure du soleil, il s'est emparé des belles images de son père Séti 1er et de ses ancêtres, en substituant à leurs légendes la sienne propre, jusque dans le temple de Karnak. — Un sphinx (lion à tête d'homme, symbole de la sagesse unie à la force) en granit rose, portrait du même pharaon; on y voit, dans la double légende gravée sur la base, la figure martelée du griffon à tête d'âne, du dieu *Seth* (Typhon), alors personnification de la vaillance, qui fut depuis exécré comme celle de l'esprit du mal. — Un autre magnifique sphinx, en granit rose, portrait du fils de Ramsès, de ce Ménephtah, que les dates chronologiques et certains événements de son règne font supposer être le pharaon qui eut des démêlés avec Moïse, et qui, en poursuivant les Hébreux, peuple d'esclaves fugitifs, périt dans les flots de la mer Rouge. — Une statue colossale en grès rouge de Séti II, fils de Ménephtah, le Séthos de Manéthon et de Flavien Josèphe; il est coiffé du *pschent*, et l'espèce de sceptre qu'il tient dans la main gauche porte sa pompeuse légende royale. La figure du dieu *Seth*, homme à tête d'âne, gravée plusieurs fois sur la base et la plinthe, est également brisée au marteau.

Dans le musée du Louvre, parmi les images des simples particuliers, il se trouve des monuments plus anciens, partant plus rares et plus précieux que les

images des dieux et des rois. Telles sont surtout les deux statues, déjà citées, du prêtre *Sépa* et de sa femme *Nésa*, contemporaines des premières dynasties et des grandes pyramides, qui appartiennent ainsi à l'art primitif égyptien, et dont l'âge n'est pas moindre de six mille ans. L'homme est nu; sans autre vêtement que le *schenti* autour des reins, et il tient dans les deux mains un grand et un petit sceptre; la femme est vêtue d'une courte chemise ouverte en triangle sur la poitrine. Deux autres groupes en pierre calcaire, l'un de deux hommes, l'autre d'un homme et d'une femme, appartiennent encore à la haute antiquité de l'art memphitique; au contraire, un autre groupe, le père et le fils, *Téti* et *Pensévaou*, tous deux *grands porte-enseigne*, sont de la seconde époque des portraits, celle de la dix-huitième dynastie. Une statue en granit gris, d'*Ounnovre, premier prophète d'Osiris*, ou grand-prêtre du temple d'Abydos, est des commencements de la seconde décadence, sous la dix-neuvième dynastie, tandis qu'une statue en granit noir d'*Horus, chef des soldats*, fils de Psammétique et de Novréou-Sévek, et une autre statue, en marbre noir, d'*Ensahor* surnommé Psammétique-*Mouneh*, ou le Bienfaisant, nous montrent dans tout son éclat la troisième et la dernière renaissance appelée l'art saïte, qui n'a précédé l'ère chrétienne que d'environ six cents ans. Ce sont, pour leur genre et leur époque, de vrais chefs-d'œuvre où l'on peut admirer dans sa plus haute expression le fin travail des artistes égyptiens, s'exerçant sur des matières qui semblent défier la force et la patience humaines.

Nous avons dit que les bas-reliefs sont peu nombreux dans la sculpture égyptienne, parce que la culture en

fut abandonnée bien avant celle de la statuaire, dès l'époque de Ramsès le Grand. Au Louvre, deux fragments où l'on voit un certain *Totnaa*, qui avait, dans la longue série de ses titres, celui d'*intendant des constructions du roi*, sont supposés de l'époque archaïque. Un autre fragment, portrait de Sévékhotep IV, portant l'*uræus* (aspic) royal sur le front, et à qui le dieu Taphérou à tête de chacal présente le sceptre, symbole de la vie, en lui disant : « Nous accordons une vie paisible à tes narines, ô dieu bon ! » est de la treizième dynastie. Mais, quoique plus récent, le plus précieux des bas-reliefs, aux yeux de l'artiste, est assurément celui qui provient du tombeau de Séti I^{er}, fondateur de la dix-neuvième dynastie. Il est en pierre calcaire, et peint dans tous ses détails. Séti I^{er}, qui, d'après sa légende, vainquit quarante-huit nations, au nord et au midi de l'Égypte, et qui fit construire à Karnak l'étonnante salle hypostyle (élevée sur des colonnes), figure dans ce bas-relief donnant la main droite à la déesse *Hathor* (Vénus à tête de vache), et recevant d'elle un collier de la main gauche. La déesse porte entre les deux cornes un disque solaire et l'*uræus* sur le front. Les ornements symboliques de sa robe forment un long discours qu'elle adresse au pharaon, *Dieu bon*, *Seigneur des diadèmes*, *Aimé des dieux*, *Soleil de justice et de vérité*, pour lui accorder des *milliers d'années de vie sereine* et des *myriades de panégyries*.

Si les dieux sont rares parmi les statues du Louvre, ils sont nombreux, ils sont complets parmi les statuettes. Dans toutes ces figurines en or, en argent, en bronze, en porphyre, en basalte, en pierre, en bois, souvent chargées d'hiéroglyphes, qui furent l'objet

d'un culte domestique, on reconnaît l'immense polythéisme de l'Égypte, on peut reconstruire son panthéon tout entier. Voici *Ammon-Ra,* seigneur des trois zones de l'univers (le Jupiter égyptien), sa femme *Mouth* (Junon), son premier-né *Chôns* (Hercule); voici *Noum* (Neptune) et *Anoukè* (Vesta), *Phtah* (Vulcain) et *Pach't* (Diane), *Mount* (Mars) et *Hathor* (Vénus), *Thot* (Mercure) et *Neith* (Minerve), *Seb* (Saturne) et *Nouptè* (Cybèle); *Ra, Phré, Atoum,* ou le soleil à son lever, à midi, à son coucher; la triade bienfaisante d'*Osiris, Isis* et *Horus,* le couple malfaisant de *Seth* (Typhon) et *Taour,* etc.[1]. Voici même des figures complexes, qui réunissent plusieurs dieux en un seul, ou des *bifrons,* qui les montrent à double face et dos à dos. Les emblèmes des divinités ne sont pas moins nombreux que les divinités elles-mêmes. On sait que, sur des analogies vraies ou supposées, des rapports prétendus de formes ou de qualités, les Égyptiens avaient consacré un des êtres vivants de la contrée à chacun de leurs dieux, ou des diverses manifestations du même dieu qu'ils adoraient sous autant de formes diverses[2].

[1] Ces deux trinités égyptiennes, — Ammon, Mouth et Chôns, — Osiris, Isis, Horus, — qu'on retrouve dans la religion des brahmes — Brahma, Vichnou et Civa — et dans celle des bouddhistes — Bouddha, Dharmas et Sangghas, — sont représentées, comme la trinité chrétienne, par l'emblème du triangle rectangle. Sur ce fait, déjà reconnu de Plutarque, se sont récemment appuyés de savants voyageurs (entre autres M. Trémaux) pour affirmer que les pyramides d'Égypte, qui offrent effectivement, sous tous leurs aspects, la forme triangulaire, étaient des monuments religieux, de véritables temples, dont l'entrée se marquait par des pylônes, et qui pouvaient aussi bien recevoir, dans l'intérieur, les offrandes des vivants que le tombeau du mort. Une pyramide serait une chapelle sépulcrale.

[2] « Plutarque dict que ce n'estoit pas le chat ou le bœuf (pour exemple) que les Ægyptiens adoroient, mais qu'ils adoroient en ces bêtes-là

C'étaient les animaux sacrés. Ainsi le bélier était l'emblème d'*Ammon*, l'ichneumon de *Chôns*, le lion de *Phtah*, la vache d'*Hathor*, l'ibis de *Thot*, l'épervier de *Phré*, la gazelle de *Seth*, la truie de *Taour*, etc. D'une autre part, comme certains dieux personnifiaient plusieurs divinités réunies en une seule, on prenait diverses parties des animaux consacrés à ces divinités isolées, pour former, par leur accouplement monstrueux, l'emblème multiple d'une unité complexe. C'étaient alors les animaux symboliques. Ainsi du sphinx, qui, exprimant l'intelligence et la puissance réunies, pouvait indiquer tous les dieux suivant l'attribut que recevait sa coiffure; — de l'*uræus* (aspic), qui indiquait aussi toutes les déesses suivant les attributs placés sur sa tête, — et finalement de tous les animaux sacrés, — on formait, par l'amalgame hétérogène de leurs membres, des symboles multiples dans l'unité. Enfin, l'insecte coléoptère appelé scarabée, dont les figures se fabriquaient surtout en terre cuite émaillée de couleurs, avait le privilége d'être une espèce de cadre commun sur lequel se gravaient les images des divinités, ou leurs noms en écriture hiératique, ou leurs emblèmes par les animaux sacrés et les animaux symboliques. Ces circonstances, qui les rattachent à la sculpture, expliquent le nombre immense des amulettes de cette forme trouvés dans les tombeaux et recueillis dans les musées.

Depuis que notre illustre Champollion a trouvé le

quelque image des facultés divines : en celle-ci la patience, en celle-là la vivacité, ou l'impatience de se voir enfermez; par où ils représentoient la Liberté, qu'ils aimoient et adoroient au delà de toute autre faculté divine; et ainsi des aultres. » (*Montaigne*.)

secret de faire parler les hiéroglyphes, restés muets deux mille ans, les stèles, ou tables d'inscriptions historiques et funéraires, sont devenues les véritables annales de l'Égypte. Composées d'un perpétuel mélange de figures et d'emblèmes, qui sont tantôt tracés avec le pinceau, tantôt gravés en relief ou en creux, tantôt exécutés par les deux procédés à la fois, les stèles réunissent la peinture et la sculpture à l'écriture proprement dite. Voilà pourquoi l'on a toute raison de les comprendre parmi les ouvrages d'art, et de leur donner place dans les musées. Les stèles historiques étaient destinées, comme les Fastes capitolins de Rome, à conserver la mémoire des grands événements publics. Les stèles funéraires n'avaient à conserver que la mémoire d'un mort ; mais elles offrent néanmoins une foule de documents utiles pour l'histoire religieuse, domestique et même nationale.

D'habitude, la première ligne de ces stèles, — comme serait l'invocation chrétienne « Au nom du Père, du Fils et du Saint-Esprit, » ou l'invocation musulmane « Au nom d'Allah clément et miséricordieux, » — est une invocation à la divinité suprême *Hat*, « *dieu grand, seigneur du ciel*, » figuré par le disque solaire entre deux ailes étendues. Semblable au *Férouher* des Assyriens, cette figure est complétée, pour l'orientation, tantôt par l'un des yeux mystiques d'*Horus du Midi* et d'*Horus du Nord*, tantôt par les deux chacals célestes qui marquent l'*extrémité des chemins du Nord* et l'*extrémité des chemins du Midi*. Vient ensuite la prière adressée en faveur du défunt à Osiris, chef suprême du domaine des morts sous le nom de *Péthempamentès*, pour qu'il lui donne tous les biens dont peut jouir

l'âme humaine pendant son pèlerinage à travers le monde inconnu. Comme cette prière n'avait point de formule arrêtée et qu'on pouvait, en lui gardant le sens, en varier les formes, la poésie égyptienne se donnait carrière pour rédiger en style oriental l'éloge du défunt et l'hymne au dieu de l'*Amenthès* (les enfers), hymne qui s'étendait quelquefois à d'autres divinités protectrices.

Pour la beauté des figures et des emblèmes, et pour la finesse de l'exécution, les stèles ont suivi toutes les phases de progrès, d'interruption, de renaissance et de chute que montre l'art égyptien dans ses monuments de l'architecture et de la statuaire. Elles ont aussi leur quatre époques de perfection relative, dans les temps archaïques, sous la douzième dynastie, sous la dix-huitième et sous la dynastie saïte. Ces phases historiques de l'art ne se montrent même bien clairement au Louvre que dans les stèles, beaucoup plus nombreuses que les statues et les bas-reliefs[1].

Ce que nous avons dit des stèles peut se dire des sarcophages. On a donné ce nom, assez improprement peut-être, à des cuves en granit, basalte ou pierre calcaire, destinées à contenir une momie. Dans les temps très-anciens, jusqu'aux Pasteurs, ces cuves n'avaient aucun ornement, même pour les rois. Ce ne fut que sous la dix-huitième dynastie que l'on commença à décorer magnifiquement cette enveloppe des morts, et, lors de la seconde renaissance, sous les rois saïtes, on y grava de longs tableaux funéraires et des scènes interminables. Les sarcophages remplacèrent les stèles

[1] On peut consulter, au chapitre *Musée égyptien*, dans le volume des *Musées de Paris*, les pages 414 à 418.

pour l'art hiéroglyphique. Champollion en avait commencé l'étude avant sa fin précoce ; il en a du moins saisi l'idée principale : « De même que la vie terrestre était assimilée à la course diurne du soleil, la vie de l'âme, dans ses pérégrinations après la mort, était assimilée à la course du dieu dans l'hémisphère inférieur qu'il était censé parcourir pendant la nuit. »

C'est Champollion lui-même qui a rapporté le principal des sarcophages du Louvre, celui qui contenait le corps d'un *basilicogrammate* appelé *Taho*, prêtre d'*Imhotep* (l'Esculape égyptien), sous la vingt-sixième dynastie. Celui-ci, dont toutes les parois du dedans et du dehors sont couvertes de légendes, tracées groupe par groupe dans le système rétrograde, est supérieur à tous les autres par l'étonnante perfection du travail. Il passe pour le chef-d'œuvre de la sculpture gravée à l'époque saïte, et les artistes ne se lassent point d'admirer ces mille figures, entaillées avec autant de précision et de bon goût que celles des plus riches pierres fines.

Pour compléter le mobilier habituel des sépultures de hauts personnages, il reste à citer, sans sortir de notre sujet, ces vases funéraires que les Romains nommèrent improprement *canopes*, croyant voir, dans leurs couvercles sculptés sur un ventre arrondi, l'image d'un prétendu dieu de ce nom. Ils sont presque tous faits en albâtre ou en cet élégant carbonate de chaux qu'on appelle aragonite. Les canopes, dont l'usage remonte aux temps les plus anciens et se perdit sous les Ptolémées, ont été découverts en grand nombre dans les hypogées de Memphis, de Thèbes et d'Abydos. C'étaient les vases où ceux des prêtres qu'on nommait *cholchytes*, lesquels avaient pour office l'embaumement des morts,

déposaient le cerveau, le cœur et tous les viscères, séparés du reste de la momie. Toujours et invariablement on les trouve par série de quatre dans chaque tombeau, portant pour couvercles les têtes des quatre génies des morts chargés de présenter le défunt aux quarante-deux juges de l'*Amenthès*, aussi nombreux que les espèces de péchés, et présidés par la déesse *Rhméi* (Vérité ou Justice). Ces quatre génies des morts sont : *Amset*, fils d'Osiris, à tête d'homme ; *Hapi*, fils de Phtah, à tête de babouin ; *Sioumoutf* (ou *Taoutmoutf*), à tête de chacal, et *Kebsnouf* (ou *Kebsnif*), à tête de faucon. Chacun de ces vases sépulcraux présente, sur sa face antérieure, une inscription gravée en creux et quelquefois coloriée. Tantôt cette légende est un discours du génie à l'Osirien (habitant du séjour d'Osiris), tantôt un discours d'une autre divinité, de la déesse *Isis* sur le vase *Amset*, de la déesse *Nephtys* sur le vase *Hapi*, de la déesse *Neith* sur le vase *Sioumoutf*, de la déesse *Selk* sur le vase *Kebsnouf*. Les quatre canopes que porte la cheminée de la salle qui réunit tous ceux du Louvre sont d'admirables modèles de ces monuments.

Là aussi se trouvent en nombre considérable les restes de la vie religieuse, civile et domestique de la vieille Égypte. La visite en doit intéresser ceux qui aiment à ranimer l'existence d'un peuple mort, à reconstruire avec ses débris une civilisation passée, comme on reconstruit avec les fossiles un monde antédiluvien. L'étonnante conservation de tous ces objets nous est expliquée d'un seul mot : ils proviennent tous des tombeaux, où la conservation devait en quelque sorte équivaloir à l'éternité. Dans un pays où la croyance était que les âmes devaient venir reprendre leurs corps pour les

animer de nouveau ; dans un pays où la principale occupation de la vie était de faire les préparatifs de la mort, les cadavres mêmes, embaumés dans leurs langes et leurs bandelettes, devaient avoir une durée sans fin ; et, pour leur faire compagnie dans les longues pérégrinations de la vie inconnue, on enfermait avec eux les objets que les morts avaient le plus aimés durant leur vie de ce monde. C'est ainsi que les tombeaux ont protégé toutes ces reliques contre les coups du temps et des hommes. Mais nous n'avons point à en parler davantage, car elles appartiennent moins à l'art qu'à l'archéologie [1].

Il me semble inutile de passer du Louvre au *Bristish Museum*, pour indiquer les statues, statuettes, stèles, sarcophages, etc., que Londres a pris pour sa part dans les dépouilles de l'Égypte [2]. Je ne citerai qu'une figurine de la déesse *Taour*, femme de *Seth* (Typhon, le génie du mal). Elle est représentée en hippopotame, debout sur ses pattes de derrière et les bras pendants, avec une tête de lion, des seins de femme et une queue de crocodile. Cette figure étrange, qui rappelle la Chimère des Grecs et certains démons du moyen âge, est la preuve bien vieille d'une vérité de tous les temps : que l'homme ne peut rien inventer au delà des objets qu'il a connus par ses sens, et que, pour créer quelque chose ou quelque être, son imagination ne peut aller plus loin que de combiner, dans de monstrueux amalgames, diverses parties de l'ensemble des choses.

Toutefois, on ne saurait quitter le *Bristish Museum*,

[1] Voir le chapitre précité, pages 420 à 429.
[2] Voir le chapitre *British Museum*, au volume des *Musées d'Angleterre*, etc., pages 82 à 88.

sans dire un mot du célèbre monument connu sous le nom de la *pierre de Rosette*. C'est pendant l'occupation des Français, en 1799, qu'elle fut trouvée, près de la ville qui lui a donné son nom (l'ancien Bolbitinum, appelé Rachid par les Arabes), dans les ruines d'un temple dédié au dieu *Atoum-Néfer* par le pharaon Néchao. Les inscriptions que porte cette pierre, tracées jadis par ordre des grands prêtres rassemblés à Memphis pour investir Ptolémée V (Ptolémée-Épiphanès) des prérogatives royales, en l'année 195 avant J.-C., rappellent les services rendus par ce prince à la contrée. Ce ne serait pas une telle circonstance qui pourrait donner à la pierre de Rosette la valeur et la célébrité dont elle jouit. Par une heureuse conjoncture, ces inscriptions furent tracées en trois langues et en trois caractères : 1° hiéroglyphes ou écriture hiératique ; 2° écriture démotique ou enchoriale ; 3° écriture grecque. Et par la comparaison que l'on a pu faire entre le sens aussi sûrement compris que facilement lisible des inscriptions en grec, et le sens encore inconnu des hiéroglyphes disant la même chose, la pierre de Rosette est devenue la première clef de l'écriture hiéroglyphique. A Champollion aîné, le savant et regrettable auteur de l'*Égypte sous les Pharaons*, revient l'honneur de cette découverte capitale. Mais, bien que ses compatriotes fussent les inventeurs du précieux monument historique sur lequel se firent ses premières recherches, bien qu'il l'eût acquis réellement par son invention, les Anglais ont hérité de ce trophée de victoire, dont la science, et non la guerre, devait consacrer la propriété légitime. *Sic vos non vobis...* On a cru nous donner pour consolation le trop fameux *Zodiaque de Dendérah*, qui ne lais-

sera d'autre souvenir que celui d'une grande et complète mystification. Il devait descendre d'une fabuleuse antiquité, des dernières profondeurs du temps ; et voilà qu'il ne peut pas être plus ancien que les derniers Ptolémées, ou peut-être les premiers Césars. Il devait jeter une vive clarté sur la science astronomique que les prêtres égyptiens cachaient dans les mystères de leurs temples ; voilà qu'on y reconnaît une simple figure d'astrologie, un horoscope. Quelle chute, hélas ! et comment cet inutile et ridicule *Zodiaque* nous consolerait-il de la *pierre de Rosette!*

Berlin possède aussi son musée égyptien. Il s'y trouve quelques statues colossales en basalte noir et vert, quelques sarcophages avec leurs momies, et même une collection complète des animaux sacrés. Mais, après les bas-reliefs du tombeau d'Amtèn et la porte de la pyramide de Sakkara que nous avons cités, l'objet le plus important de ce musée est une *chambre sépulcrale*, découverte en 1823 dans la nécropole de Thèbes et rapportée tout entière. Au centre s'élève le tombeau, en forme de carré long, et couvert de peintures hiéroglyphiques ; à l'entour sont rangés : deux statuettes en bois de sycomore peint, — deux bateaux, tout semblables aux canges actuelles du Nil [1], chargés de personnages et représentant le convoi de la momie, — les quatre amphores (canopes) des génies de l'*Amenthès*, — trois plats

[1] « Parmi les statues qui se rattachent à l'ancien empire, dit M. R. Ménard..., on se rappelle le groupe de trois femmes occupées à pétrir du pain. M. Mariette fait cette curieuse observation qu'on rencontre aujourd'hui en Nubie des femmes qui, la tête ornée de la même coiffure, prennent la même pose et se servent des mêmes ustensiles pour accomplir la même opération. Étrange pays où depuis quatre mille ans les femmes paraissent ignorer qu'il y a quelque chose qui s'appelle la mode ! »

en terre couverts de branches de sycomore, — deux bâtons de prêtres, — une tête de bœuf — et un chevet en bois. Cette *chambre sépulcrale* d'un grand-prêtre appelé Mentichetès, qui vivait sous la douzième dynastie, il y a plus de quatre mille ans, est une des plus complètes et des plus précieuses antiquités de la haute Égypte. Elle touche en même temps à l'histoire, au dogme et à l'art.

Mais bientôt, grâce aux travaux incessants et aux découvertes heureuses que fait M. Mariette, avec la protection et les largesses du vice-roi, en Égypte même sera le plus riche musée égyptien. Cette merveilleuse statue en bois de *Ra-em-Ké*, qui a vécu sous la cinquième dynastie, celle en pierre calcaire de *Ra-Néfer*, qui fut, à la même époque, prêtre de Phtah à Memphis, celle enfin, plus ancienne encore, du pharaon *Schafra*, quatrième prince de la quatrième dynastie, que l'on a trouvée au fond d'un puits, dans le temple voisin du grand sphinx, étaient des prêts faits à l'Exposition universelle de 1867 par M. Mariette. Il avait pris, dans son musée naissant de Boulak, près du Caire, ces inappréciables monuments de l'art primitif des Égyptiens, et, dans la présente année (1878), il a fait à notre seconde Exposition universelle de nouveaux prêts aussi précieux.

CHAPITRE II

LA SCULPTURE ASSYRIENNE

Nous arrivons aux monuments non moins inestimables de l'autre antique civilisation, asiatique cette fois, née sur les rives du Tigre et de l'Euphrate ; celle que fondèrent, dit-on, Assour et Nemrod avec les empires de Ninive et de Babylone, quarante-cinq siècles avant le nôtre (vers 2680 avant J.-C.); qui s'accrut, sous la légendaire Sémiramis, par la réunion de ces deux empires en un seul, agrandi jusqu'à l'Indus, et qui, traversant comme un phénix le bûcher de Sardanapale, se continua dans le second empire d'Assyrie, avec Salmanazar, Sennachérib, Nabuchodonosor, jusqu'à la conquête de Ninive par Cyaxare et de Babylone par Cyrus (600 et 538 avant J.-C.).

Rivale en antiquité et en durée de celle des Égyptiens, la civilisation des Assyriens a certainement exercé plus d'influence sur celle des Grecs et des Étrusques, partant de l'Europe entière. Les plus anciens monuments des arts de la Grèce et de l'Étrurie portent avec

évidence l'empreinte de l'imitation du vieil art assyrien. On la trouve dans les édifices des îles de Chypre, de Rhodes, de Crète et de Sicile; dans les métopes du temple de Sélinonte; dans les *lions* et la frise du *Trésor d'Atrée* à Mycènes; dans les bas-reliefs recueillis à Marathon; dans quelques figures du zodiaque des Grecs; dans les vases peints (dits étrusques) de Cerveteri, de Vulci, de Canino, de Nola; dans les terres cuites, les coupes d'argent et les bijoux provenant de Chypre, de Cœre (l'ancienne Agylla), de Milo, de Délos, d'Athènes, de Corinthe, enfin de Kertch, en Crimée, où furent le palais et le tombeau du grand Mithridate; on la trouve jusque dans les ornements de l'architecture grecque à son plus magnifique développement, les triglyphes, les palmettes, les oves, les rosaces, les méandres. De sorte qu'il ne faut plus penser, comme les antiquaires du dernier siècle, que les travaux d'art en toute matière exécutés à Persépolis étaient l'œuvre de prisonniers grecs; mais, tout au rebours, que les travaux d'art des anciens Hellènes, aux débuts de leur civilisation, étaient, sinon l'œuvre, au moins la copie de l'œuvre des Assyriens, prédécesseurs des Perses sur les bords de l'Euphrate et du Tigre.

Il n'est pas moins évident que la civilisation des Phéniciens, comme celle de toute l'Asie Mineure à l'époque antérieure aux colonies grecques, était purement assyrienne. Dès lors celle des Hébreux, — placés au contact de la Phénicie et de l'Assyrie, ayant la même origine, les mêmes institutions et presque la même langue que les Assyriens, tombés souvent dans leurs idolâtries, habituellement leurs tributaires, et tenus longtemps en servitude à Babylone, après la di-

vision de Juda et d'Israël, — fut tout entière empruntée à ces puissants voisins, leurs vainqueurs et leurs maîtres. La preuve de cette assertion, qui eût paru fort hasardée et fort audacieuse, il y a peu d'années, se trouve en mille endroits des livres bibliques, dont plusieurs passages, d'un sens incompréhensible jusqu'à présent, sont tout naturellement expliqués par la vue des objets qu'offrent aujourd'hui à la curiosité publique les musées de Paris et de Londres. Je citerai quelques exemples empruntés à la claire et savante notice de M. Adrien de Longpérier : Qu'étaient ces lions, ces taureaux, ces chérubins ailés (cheroub), que les sculpteurs phéniciens envoyés par Hiram à Salomon avaient placés dans le temple de Jérusalem? De simples copies des figures symboliques assyriennes [1]. — Quel personnage décrivait le prophète Daniel, élevé à la cour de Nabuchodonosor, lorsqu'il disait : « Son vêtement est blanc comme la neige, et la chevelure de sa tête est comme de la laine mondée? » Il suffit, pour répondre, de voir la tunique peinte en blanc des figures assyriennes, et leurs cheveux bouclés en petites tresses. — Comment ce même prophète Daniel pouvait-il ajouter dix cornes au quatrième animal symbolique qu'il vit en songe, et pourquoi la mère de Samuel dit-elle

[1] La loi de Moïse était iconoclaste, comme l'avait été la tradition d'Abraham, comme le fut ensuite la loi de Mahomet : « Tu ne feras ni sculpture, ni images des choses qui sont dans le ciel, ou sur la terre, ou dans les eaux, ou sous la terre ; tu ne les adoreras pas et ne leur rendras aucun culte. — Si tu m'élèves un autel de pierres, tu ne le feras point avec des pierres taillées... tu élèveras un autel au Seigneur ton Dieu avec des roches informes et non polies » (*Exode*, chap. xx. — *Deutér.*, chap. xxvii). Les Juifs devaient donc forcément emprunter les ornements sculptés de leur temple à l'art de leurs voisins et maîtres, à l'art assyrien.

dans son cantique : *Et exaltatum est cornu meum in Deo meo?* On voit, dans les grands taureaux ailés à face humaine, qui sont les représentations des rois assyriens, comme le sphinx (homme-lion) fut celle des pharaons d'Égypte, que dix cornes pouvaient être rangées à la base de la tiare, et que la corne était un signe de puissance et de gloire. — Comment Daniel disait-il encore, en décrivant ses visions apocalyptiques : « Son trône était de flamme, et ses roues de feu ardent ? » C'est une vive image que lui fournissait la forme du siége monté sur des roues qui était le trône des rois assyriens. — Comment Isaïe et le Livre des Rois parlent-ils d'un dieu-oiseau, qu'ils appellent Nesrok ? C'est la divinité assyrienne à tête d'aigle sur un corps d'homme, qui porte une pomme de pin dans la main droite et une corbeille ou seau dans la main gauche. — Quel est le type des anciens sicles hébraïques nommé *verge fleurie d'Aaron ?* C'est la tige de pavot à trois capsules que portent tant de divinités, de rois et de prêtres, dans les bas-reliefs assyriens, etc. J'ajouterai que, dans son livre *Nineveh and Babylon*, M. Layard mentionne jusqu'à cinquante-six noms de personnes ou de lieux pris aux livres bibliques, qui se sont retrouvés dans les annales assyriennes récemment déchiffrées ; et depuis la publication de ce bel ouvrage, qui avait suivi *Nineveh and its Remains*, d'autres noms encore ont été découverts, preuve évidente des nombreuses affinités et des perpétuelles communications entre Ninive et Jérusalem.

Cette influence visiblement exercée par la civilisation assyrienne, d'une part sur celle des Grecs et des Étrusques, de l'autre sur celle des Hébreux, — à ce

point qu'elle rapproche Homère de la Bible, à ce point encore que les artistes doivent s'adresser désormais à l'étude des monuments assyriens pour rendre les scènes bibliques avec justesse et vérité, — augmente singulièrement l'importance, l'attrait et l'utilité des récentes découvertes. Elle promet un vaste champ aux curieuses investigations de la science, en même temps qu'un chapitre tout nouveau à l'histoire générale des arts.

Il y a trente-six ans, le nom des Assyriens n'était que dans les livres; jamais encore il n'avait paru sur un catalogue de musée. Ce fut en 1842 que M. P.-E. Botta, consul de France à Mossoul, guidé dans son heureuse inspiration par quelques indications qu'avait données M. Rich, dès 1820, et par des traditions locales, eut l'idée, qui sera sa gloire, de chercher les restes de l'ancienne capitale des rois assyriens. Il dirigea d'abord ses fouilles sous le monticule de Koyoundjek, au nord du village de Niniouah, dont le nom atteste encore la place de Ninive, sur la rive orientale du Tigre, de cette Ninive qui avait, dit le prophète Jonas, « trois journées de voyage de circuit. » Sans se rebuter d'un premier travail presque infructueux, il recommença la même tentative près du village de Khorsabad, situé à 16 kilomètres au nord-est de Mossoul, sur la rive gauche d'un ruisseau qui se jette dans le Tigre, en traversant l'enceinte de la vieille Ninive. Là, ses efforts intelligents eurent un plein succès : il découvrit un palais tout entier, avec ses murailles, ses portes, ses salles et ses décorations. Mis à nu, tirés des profondeurs de la terre, portés sur le Tigre, conduits à Bagdad et embarqués pour la France, les principaux objets qui se pouvaient transporter arrivèrent à Paris au mois de

février 1847. Ce palais de Khorsabad, dont les dépouilles ont enrichi le musée du Louvre, était probablement un château de plaisance, un Versailles des princes ninivites. A voir la légende royale qui se trouve répétée sur plusieurs des fragments apportés à Paris : *Sargon, roi grand, roi puissant, roi des rois du pays d'Assour*, on suppose avec toute vraisemblance que le palais de Khorsabad fut érigé par Sargon, fils ou père de ce Sennachérib à qui l'ange du Seigneur tua, dans une seule nuit, 185,000 hommes (*Rois*, II, ch. xx). Comme Sargon, suivant les calculs des chronologistes, a régné entre les années 720 et 668 avant J.-C., cet édifice de Khorsabad serait antérieur d'environ un siècle et demi au règne de Cyrus, le destructeur de l'empire assyrien ; il serait contemporain de l'archontat des fils de Codrus à Athènes, et des commencements de Rome, à l'époque où l'on place le roi, ou mythe, Numa Pompilius.

Commencées par M. Botta, ces fouilles heureuses furent continuées avec le même succès par M. Victor Place, tandis que MM. J. Oppert et Thomas, après Fulgence Fresnel, tué par le climat, en essayaient d'autres sur l'emplacement de Babylone et sur celui de Borsippa, la *tour des langues*, la tour de Babel [1]. Mais

[1] M. Place a découvert en 1860, dans le palais de Khorsabad, une grande salle qu'il a nommée *magasin des Jarres*, qui était le cellier des rois d'Assyrie. Elle renfermait une énorme quantité de jarres en argile, semblables aux πίθος des Grecs et aux *tinajas* dont les Arabes introduisirent l'usage en Espagne pour conserver le vin et l'huile. Il a découvert aussi les longues colonnades, composées de colonnes en argile durcie et moulée, qui formaient la décoration extérieure de l'édifice, puis les huit portes de l'antique *villa*, encastrées dans les murailles, et s'ouvrant sur des routes dallées, parmi lesquelles portes il s'en trouve une tout à fait monumentale, et qui est un véritable arc de triomphe ;

ces fouilles étaient faites trop près des possessions de la Grande-Bretagne pour que les Anglais n'eussent pas le désir d'aller pour leur compte à la découverte des mêmes trésors.

A 50 kilomètres environ au sud de Ninive, dans un endroit désert nommé Nimrod, où le Tigre reçoit la petite rivière de Zab-Ala, M. Layard découvrit, en 1845, quatre palais dont le plus ancien fut fondé par l'un des prédécesseurs de Sargon, dont le nom ainsi lu : *Assour-Akh-Bal*, indique le Sardanapale des Grecs; en outre, deux petits temples, dédiés, l'un à l'*Hercule assyrien*, l'autre à un *dieu-poisson*, qui doit être l'*Oannès* des Babyloniens et le *Dagon* des Philistins, celui qui tomba devant l'arche et dont le temple fut détruit par Samson. En 1849, M. Layard étendit ses recherches à Koyoundjek, sur l'emplacement même de Ninive, où il trouva un palais qu'on croit être celui de Sennachérib lui-même, beaucoup plus vaste et plus riche en objets d'art que le palais de Khorsabad (1) ; puis à Karamlès, à Kalab-Schergat, et bientôt le *Bristish Museum* reçut à son tour en présent une foule de monuments divers, pré-

puis les *gynécées* du palais; puis des parois entièrement revêtues de briques peintes et émaillées; puis des statues de marbre gypseux, probablement simples cariatides. Enfin M. Place a fait parvenir au musée du Louvre les taureaux monstrueux dont nous parlerons tout à l'heure, qui ne pèsent pas moins de 35,000 kilogrammes chacun, et qu'il a fait conduire de Khorsabad au Tigre sur d'énormes chariots traînés par un attelage de six cents hommes.

[1] Dans ce palais souterrain de Koyoundjek, M. Layard a exploré usqu'à *soixante-une* chambres, toute revêtues de plaques sculptées, qui formaient un développement de sculptures long d'environ deux milles anglais (près de trois kilomètres) ; et, après lui, son successeur dans la direction des fouilles, M. Ormuzd Rassam, a découvert encore d'autres salles, mieux conservées et garnies également de tables d'albâtre, destinées au *Bristish Museum*.

cieuses reliques de la civilisation assyrienne. Depuis lors, les fouilles se faisant à la fois par la France et par l'Angleterre, c'est entre Paris et Londres que s'en répartissent les intéressants produits. On ne peut nier que le *Bristish Museum* ait le droit de s'enorgueillir d'une collection plus considérable par le nombre des objets, plus variée par leurs formes et leur destination, plus précieuse par la perfection de leur travail, offrant à l'archéologue une plus vaste carrière pour l'étude et les découvertes, à l'artiste pour les surprises et l'admiration. Mais le Louvre rachète en partie cette infériorité de nombre, de diversité et de main-d'œuvre, par l'importance capitale de quelques morceaux.

Au premier rang sont les quatre énormes colosses envoyés de Khorsabad, dont la hauteur dépasse 4 mètres. Égaux et symétriques à contre-partie, ils formaient, par paires, les deux pilastres avancés et comme les deux chambranles d'une des portes du palais. En face, ils présentent une tête d'homme posée sur le poitrail et les jambes d'un taureau, et cette tête, coiffée à la fois d'un double rang de cornes et d'une mitre (ou tiare) étoilée et couronnée par une rangée de plumes, porte de longs cheveux et une longue barbe dont les tresses et les boucles offrent un prodigieux arrangement. Sur le côté qui devait être intérieur, à droite pour l'un, à gauche pour l'autre, ces colosses se continuent en corps de taureaux, dont les poils du flanc et la queue sont bouclés à la manière de la barbe, et qui ont, comme la Chimère de Lycie, de longues ailes attachées aux épaules. Deux autres taureaux ailés à face humaine, tout semblables à ceux-ci, mais un peu plus bas, étaient placés à angle droit et tête à tête, pour former la déco-

ration extérieure de la porte. Comme d'autres portes voisines, ouvertes dans la façade de l'édifice, avaient les mêmes ornements, les taureaux placés à l'extérieur se rapprochaient l'un de l'autre par l'extrémité de la croupe et des ailes. C'est entre eux, et par conséquent

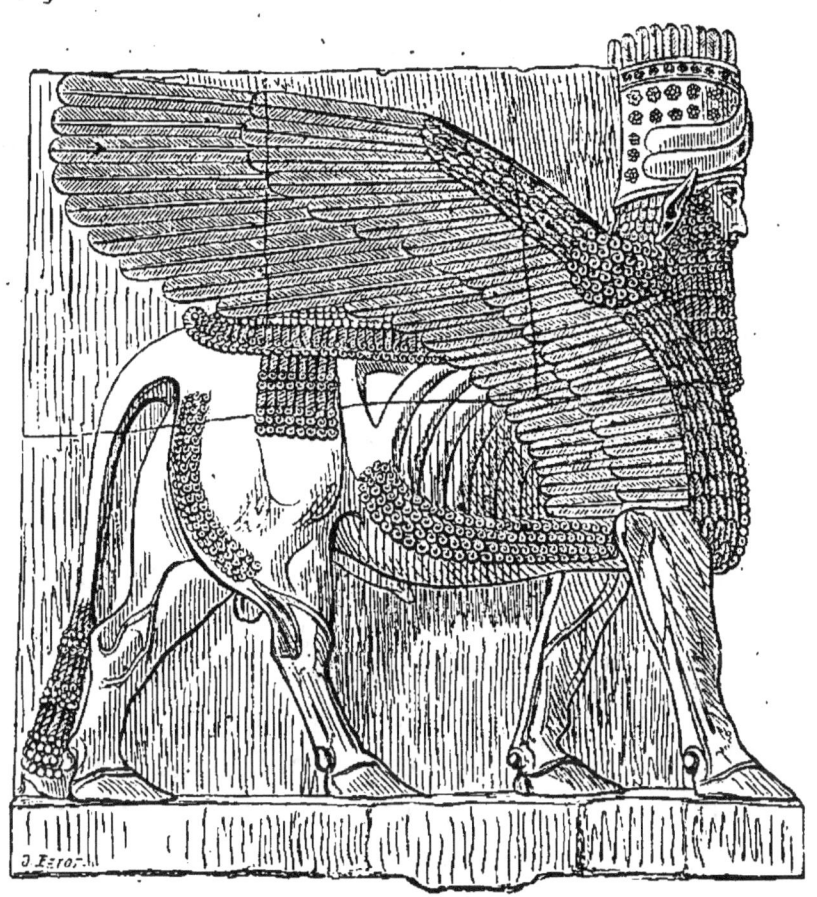

Fig. 5.

à égale distance de chaque porte, que se dressait une haute et large niche creusée dans un pan de mur, au fond de laquelle s'appuyait un des deux autres colosses recueillis au Louvre, ces hommes gigantesques tenant à la main droite une espèce de massue recourbée, et

étouffant sous le bras gauche un lion qui se défend de ses griffes. Ce lion, par rapport à leur taille de presque 5 mètres, n'est pas plus gros qu'un petit chien. Tous ces colosses, hommes ou taureaux, sont en albâtre. On n'a pas encore déterminé précisément le sens symbolique du géant à massue, bien qu'il soit évidemment une personnification de la puissance, et peut-être la figure de l'Hercule assyrien [1]. Quant à l'homme-taureau, l'on peut tenir pour certain qu'il fut, chez les Assyriens, l'image symbolique du roi, dont le nom se trouve dans la légende inscrite entre les jambes de l'animal, et qu'il signifie l'intelligence unie à la force, exactement comme le sphinx, ou homme-lion, ayant le même sens, fut, chez les Égyptiens, l'image du pharaon, dont le nom est déterminé par les légendes inscrites sur ses flancs et sa base [2].

A Londres comme à Paris, les reliques de l'art assyrien se composent presque uniquement de bas-reliefs sculptés sur des tables ou plaques d'albâtre gris, qui servaient à revêtir des murailles en brique d'argile, reliefs très-bas, très-plats, presque sans relief, finement ciselés et soigneusement polis, dont le dessin serait vraiment beau, pur et sévère, si les yeux et les épaules n'étaient pas toujours vus presque de face dans des personnages toujours vus de profil, et si le modelé

[1] On croit savoir aujourd'hui que la figure de ce colosse est celle du dieu chaldéen Adar, surnommé le Puissant (Samdàn), qui est « le terrible, le seigneur des braves, le maître de la force, le destructeur des ennemis, celui qui châtie les désobéissants et extermine les rebelles. » (V. G. MASPERO, Ancienne histoire des peuples de l'Orient.)

[2] A Nimrod et à Koyoundjek, on a trouvé des lions à tête humaine, qui sont précisément les sphinx de l'Égypte ; seulement ils ont sur la tête la tiare assyrienne au lieu du *claft* égyptien.

des rotules et des mollets n'était pas de pure convention [1]. Mais il faut dire que les traits du visage et les muscles du corps sont assez accentués pour arriver quelquefois jusqu'à l'expression, et que, dans des compositions plus variées, moins immuables, ces tables assyriennes offrent plus de diversité, de mouvement et de vie que la sculpture hiératique des Égyptiens. Et même, à ces caractères un peu exagérés de la force active et du geste expressif, quelques-uns (parmi lesquels je demande la permission de me ranger) croient reconnaître un art déjà bien loin de son enfance, de ses débuts, un art déjà vieux, presque en décadence, comme, par exemple, celui de la dix-neuvième dynastie en Égypte. Ils prophétisent que de nouvelles découvertes prouveront leur thèse, en livrant des œuvres de l'art assyrien plus jeune, plus naïf, plus voisin de son enfance. Prenons acte de la prophétie et souhaitons qu'elle se réalise.

Les tables assyriennes devaient être des annales parlantes, des chapitres d'histoire lapidaire, rappelant les principaux traits de l'histoire du peuple assyrien, ou plutôt de ses rois. C'est effectivement le personnage du roi (quel roi? nul ne le sait encore avec certitude [2]) qui se retrouve à peu près dans tous ces tableaux sculptés.

[1] On s'est demandé si ces yeux dessinés de face dans un profil n'avaient pas une intention symbolique, et ne signifiaient point que le dieu ou le roi voyait à la fois de tous les côtés. N'est-il pas plus simple d'ajouter à l'inexpérience de l'artiste et à la forme conventionnelle ce fait physique et évident que, chez les races orientales, où la face est moins carrée et plus arrondie que chez les races européennes, l'œil n'offre jamais le profil net et arrêté qui se voit parmi nous?

[2] On s'accorde toutefois à voir dans ce personnage l'un des rois bibliques, l'un des souverains assyriens dont parlent les Écritures (le Livre des Rois, Isaïe, Esdras, etc.), tels que Sargon, Sennachérib, Assour-Akh-

Ce personnage est facilement reconnaissable, soit parce qu'il est suivi d'un porte-ombrelle, d'un chasse-mouche ou de musiciens, soit parce qu'il est coiffé de la tiare, soit parce qu'au-dessus de sa tête voltige le *férouher*, ou image ailée de la divinité. Dans une de ces représentations du roi portant la tiare, on voit que cette figure était entièrement peinte sur l'albâtre, et de couleurs diverses. C'est en rouge qu'étaient coloriées les semelles des sandales du roi. Les *talons rouges* de Versailles ne se doutaient pas combien cette nouvelle mode était vieille.

Les sujets des bas-reliefs assyriens sont très-variés, souvent très-compliqués, réunissant dans le même cadre des hommes, des animaux, des plantes, des édifices, formant enfin de véritables tableaux d'histoire. Naturellement, les plus ordinaires sont des batailles ou des siéges. Dans les unes, on voit habituellement le roi sur son chariot de guerre, des charges de cavalerie, des archers lançant leurs flèches, des prisonniers conduits les mains liées, des morts dévorés par les aigles ou les vautours. Dans les autres, la ville assiégée est d'habitude entourée d'eau; elle a deux ou trois étages de murailles bastionnées, et c'est avec des tours roulantes ou des machines à bélier qu'on l'attaque, tandis que les assiégés jettent des feux sur l'ennemi et s'efforcent d'amortir avec des chaînes les coups du bélier. A la prise d'une ville, on voit des femmes fuyant sur des

Bal, Nabuchodonosor (ou plutôt Naboucoudourroussour, « le dieu Nabou protége ma famille! »).

« On peut dire que l'art égyptien est sacerdotal, dit M. R. Ménard, et que l'art assyrien est monarchique. Nous verrons en Grèce un art républicain. »

chariots traînés par de jeunes bœufs; ailleurs, un homme fuyant sur un chameau. Ces représentations de siéges et de batailles donnent une idée suffisamment claire et complète des formes de la guerre à cette époque reculée ; et quand on songe que ces plaques d'albâtre doivent avoir près de trois mille ans, on est surpris du peu de changement qu'a subi l'art de la guerre jusqu'à l'emploi de la poudre à canon. A peu près partout, à peu près en tout temps, on voit les mêmes armes et les mêmes procédés pour l'attaque et pour la défense. Parmi les tableaux en relief de Londres, on peut étudier de préférence, comme offrant le plus de mouvement et de variété, le *Siége d'une ville* par un roi que l'on croit Assour-Akh-Bal 1er, une *Bataille* d'Assour-Akh-Bal III contre les Susiens, le *Triomphe* de ce roi après sa victoire, et l'*Érection d'un taureau colossal* par une foule d'esclaves aux ordres de Sennachérib.

Une autre espèce de sujets souvent traités, ce sont des chasses, soit au lion, soit au taureau sauvage, avec des flèches et des lances. Le roi est alors dans son chariot, avec ses musiciens, recevant l'offrande des victimes. Enfin toujours le roi. Tantôt c'est son simple portrait, en pied ou en buste ; tantôt il préside à un défilé de troupes, sur des montagnes ou à travers les bois; tantôt il reçoit des ambassadeurs et leur offre la paix en tenant deux flèches dans sa main; tantôt il célèbre quelque rite religieux devant l'arbre sacré; tantôt il franchit une rivière, encore sur son chariot, que porte une barque à gouvernail, montée de quatre rameurs et d'un pilote, autour de laquelle nagent des chevaux et des poissons. Cette barque est dirigée dans l'eau par un homme qui nage en avant, soutenu par une

outre gonflée. Encore aujourd'hui, c'est sur des outres enflées d'air que se posent les radeaux qui servent à la navigation du Tigre et de l'Euphrate. Nous avons déjà remarqué que les canges actuelles du Nil sont entièrement semblables aux barques trouvées dans les chambres sépulcrales; probablement l'on conservera pendant des siècles les gondoles des lagunes de Venise. L'une des tables du Louvre est sans doute le récit et le souvenir d'une expédition maritime ou fluviale. Sur des eaux sans perspective, on voit flotter, au milieu des poissons, quelques barques superposées, qui ont leurs proues en forme de têtes de chevaux, et dont les flancs entr'ouverts laissent apercevoir les matelots penchés sur leurs rames. Quelques-uns de ces navires sont chargés de troncs d'arbres, ce qui explique la réponse que le roi de Tyr, Hiram, fait à Salomon, qui lui avait demandé des bois de cèdre pour la construction du temple : « Mes serviteurs les descendront du Liban vers la mer, et je les ferai porter dans des barques jusqu'au lieu que tu m'indiqueras (*Rois*, III, v. 6 à 9). Une autre plaque, plus exacte et bien supérieure pour le travail, montre quelques chevaux conduits à la main, chevaux si remuants et si farouches, au dire de Xénophon (*Cyropédie*, III, ch. 5), que les Ayssriens devaient les tenir toujours entravés. Fidèlement copiés sur la nature, ils ont toute la finesse de membres et toute la vigueur élégante des chevaux arabes, dont la race, d'après ce témoignage non moins irrécusable que celui du *Livre de Job*, s'est perpétuée sans altération ni mélange jusqu'à nos jours, comme le type primitif et parfait du bel et utile serviteur de l'homme que Buffon nomme avec justice « sa plus noble conquête. » Une troisième plaque

enfin nous apprend que les chevaux, les bœufs et les dromadaires, n'étaient pas les seules bêtes de trait ou de somme qu'eussent les Assyriens. On y voit un attelage composé d'hommes, — prisonniers, serfs ou sujets — qui sont accouplés deux à deux au timon d'un char. C'étaient ces attelages humains qui tiraient l'albâtre de la carrière et menaient aux portes du palais les colossales images des rois et des dieux.

Quand ce n'est pas la royauté que représentent les marbres assyriens, ce sont les divinités. Elles portent habituellement sur la tête un chapeau conique, orné de deux ou trois cornes. L'une tient à la main un épi d'orge barbu; l'autre une pomme de pin; celle-ci un panier de jonc; celle-là un arbre fleuri. Nous avons au Louvre une curieuse personnification de la divinité (probablement Baal ou Nesrok), dieu, non déesse, portant quatre grandes ailes déployées, à l'instar de la Neith ou Minerve égyptienne, des chérubins du temple de Salomon, de la Proserpine (Perséphonè) du paganisme et même des divinités de l'antique Étrurie, *Aplu* (Apollon), *Hercla* (Hercule), *Tinia* (Bacchus), *Thalna* (Junon). On voit qu'en donnant cet attribut aux messagers du Très-Haut, les vieilles légendes du premier âge chrétien n'ont rien fait de plus nouveau que les marquis de l'Œil-de-Bœuf en mettant des talons rouges à leurs souliers.

Au *British Museum*, deux objets seulement ont une autre forme que celle de tables ou plaques sculptées. L'un est une statue trouvée à Kàlah-Shergàt, la seule qu'aient fait découvrir jusqu'ici les fouilles entreprises dans les ruines des villes assyriennes. Mais cette statue, (d'un roi sur le trône) très-dégradée et sans tête, n'offre

rien d'utile pour l'archéologie, ni de curieux pour l'art, si ce n'est sa propre insignifiance. L'autre objet, bien plus intéressant, est un petit obélisque, en marbre noirâtre, haut d'environ 2 mètres, coupé à quatre faces, et s'amincissant de bas en haut. Il contient, outre deux cent dix lignes en écriture cunéiforme, vingt bas-reliefs avec un grand nombre de figures d'animaux, lions, rhinocéros, singes, chevaux, etc., conduits par des hommes qui portent des présents. C'était sans doute un trophée de victoire et de conquête, qui rappelait les offrandes présentées au roi par la nation soumise. Et comme ce sujet est clair jusqu'à l'évidence, qui sait si le petit obélisque de Kalah-Shergât ne fournira pas quelque jour à un nouveau Champollion le moyen de déchiffrer par conjecture les hiéroglyphes de l'écriture cunéiforme [1]?

Les deux musées d'Angleterre et de France possèdent plusieurs dalles ou briques portant des inscriptions en cette écriture *cunéiforme* (dont les caractères ont la forme de têtes de clous), que les Allemands appellent du même nom que nous (*Keilschrift*), et les Anglais *écriture à pointes de flèches* (*arrow-headed-character*). Grâce aux travaux commencés dès le temps du voyageur Chardin, continués par Niebuhr le Danois, Münter, Grotefend, Rask, Lassen, E. Burnouf, puis par le colonel Rawlinson et le docteur Hinks en Angleterre, en même temps que par MM. Jules Oppert et Joachim Ménant en

[1] Déjà le docteur Hincks affirme que les 210 lignes d'écriture assyrienne contiennent les annales royales pendant une période de trente-un ans, et que, parmi les tributaires du roi d'Assyrie, se trouvent désignés successivement Jéhu, roi de Samarie (celui que Racine appelle, dans *Athalie*, le *fier Jéhu*), et Hazaël, fait roi de la même contrée par le prophète Elie, vers l'an 885 avant J.-C.

France, la science moderne finira peut-être par déterminer le sens de cette écriture, et saura la déchiffrer comme les mystères des hiéroglyphes.

Nous terminerons en prenant dans le Louvre des preuves manifestes que la civilisation des Assyriens eut sur celle des Grecs une influence directe et considérable : preuves qui se trouvent comme écrites sur deux coupes en argent doré, dont l'une est ornée de trois frises gravées en creux, et l'autre, au contraire, de sujets traités en relief. Ces coupes ont été trouvées dans les ruines de l'antique Cittium, ville de l'île de Chypre, et recueillies par M. Tastu, consul de France à Larnaca. Leur origine assyrienne est de toute évidence. Elles ont la forme de celles que porte le roi d'Assyrie sur les bas-reliefs de Khorsabad et de Nimrod, ainsi que des coupes en bronze trouvées dans ces palais ; leurs frises, d'ailleurs, offrent les mêmes sujets que ces bas-reliefs, avec les mêmes types et les mêmes détails. On comprend, à la vue de ces coupes asiatiques, ce qu'était le vase d'argent ciselé qu'Achille proposa pour prix de la course aux funérailles de Patrocle ; ce vase que les Phéniciens avaient apporté par mer à Thoas, et qui surpassait tout en perfection (*Iliade*, ch. xxiii). On comprend aussi que les marchands de Tyr et de Sidon aient porté des vases semblables et d'autres produits de l'art assyrien, non-seulement dans l'archipel et le continent de la Grèce, mais jusqu'en Sicile et dans l'Italie centrale, où fleurirent les arts des Étrusques, non moins renommés pour le travail du bronze que pour celui de la céramique.

CHAPITRE III

LA SCULPTURE ÉTRUSQUE

Nous y arrivons ainsi, pour en dire quelques mots avant de passer à la Grèce.

L'Étrurie aussi peut s'enorgueillir d'une civilisation antique, primitive, qui fut notre proche voisine, aux portes des Gaules, et qui, d'abord autochthone, avec un certain mélange d'origine asiatique, fut ensuite traversée, modifiée par la civilisation des Grecs, puis alla se confondre et se perdre dans celle des Romains, après leur avoir donné, avec ses croyances et ses superstitions, les premiers rudiments de tous les arts et de toutes les industries. C'est ce que Pline déclare en vingt endroits. L'art le plus personnel à l'Étrurie fut celui qui s'exerce par le travail des métaux, soit la ciselure des joyaux d'or et d'argent, soit la fonte des statues de bronze, soit la fabrique des armures, autels, trépieds, et de tous les objets faits au marteau. Il s'en trouve trois d'un prix extrême aux Offices de Florence : la petite statue appelée l'*Idolino*, qui est peut-être un

Mercure, — la *Chimère*, ayant une tête de lion sur les épaules, une tête de chèvre sur le dos et une tête de serpent au bout de la queue, — enfin, la belle et célèbre statue d'un magistrat haranguant, qu'on appelle l'*Ora-*

Fig. 6. — Statuette d'Apollon enfant tenant un canard
(Musée des antiques. — Paris.)

teur. On trouvait encore quelques autres vestiges de cette haute industrie dans la plupart des musées, au Louvre, entre autres, et généralement confondus avec les bronzes grecs ou romains. Mais la collection Campana, récemment acquise, nous a livré d'intéressants spécimens de cet art étrusque encore peu connu. La

plupart sont de simples terres cuites (*terre cotte*) ; néanmoins, beaucoup mieux conservées que les marbres ou les bronzes, elles nous révèlent suffisamment ce qu'était la statuaire dans la vieille Étrurie, avant que Rome l'eût vaincue et conquise. On y voit plusieurs bustes, et généralement des divinités portant des couronnes ou des diadèmes. Mais de tous ces objets, le plus curieux comme monument de l'art plastique, le plus intéressant pour l'histoire encore si confuse et si mystérieuse du peuple étrusque, c'est assurément le sépulcre orné auquel on a donné le nom de *tombeau lydien*. Sur un lit funèbre reposent deux figures à demi-couchées, l'une d'homme, l'autre de femme, en costume asiatique, d'où sera venu le nom du tombeau, certainement étrusque. On s'accorde à penser que ce précieux monument est antérieur à la ruine de Cœré (plus anciennement Agylla, aujourd'hui Cerveteri), c'est-à-dire au ive siècle avant l'ère chrétienne.

Toutefois, ce nom d'art étrusque doit éveiller plutôt, pour le grand nombre des lecteurs, l'idée des vases sculptés et peints qu'on a dès longtemps coutume d'appeler vases étrusques. Cette appellation, passée dans l'usage, ne peut s'appliquer que par abus, par usurpation, à la plupart des objets qu'elle désigne. Il est bien vrai que l'ancienne ligue étrusque étendit ses douze *lucumonies* de la Macra au Vulturne, de Vérone à Capoue. Mais ce n'était qu'une alliance de cités ; l'Étrurie proprement dite ne dépassa point les limites de la Toscane actuelle. Or, c'est au midi de Rome, dans la partie de la Grande-Grèce nommée Apulie (aujourd'hui à Pouille), que se sont fabriqués les plus nombreux et es plus beaux vases dits étrusques, lesquels sont

tous d'origine hellénique. Mais nous pouvons en parler ici, ne serait-ce qu'à la faveur de leur nom.

Il est facile de classer, selon les lieux et les dates, ces précieux produits de l'antique industrie italienne. On peut reconnaître d'un coup d'œil, à des caractères évidents et tranchés, leur provenance et leur époque. Les premiers par l'âge, ceux de la véritable Étrurie, trouvés principalement à Cerveteri (Cœre, Agylla), sont tout noirs, quelquefois sans ornements, quelquefois ornés de figures en relief, de même couleur, et encore grossières. D'autres vases, étrusques aussi, bien qu'on les nomme égyptiens ou phéniciens (on ferait mieux de les appeler simplement orientaux), ont les fonds pâles, presque blancs, avec des figures d'animaux peintes en rouge foncé. Ceux-là suivent immédiatement, dans l'histoire de la céramographie, les vases appelés primitifs, qui, sur fonds pâles également, n'ont d'autres ornements que des zones ou divisions horizontales, coupées par des demi-cercles concentriques. Des vases d'une date postérieure à la plus récente de ces espèces, et d'une contrée plus méridionale, trouvés autour de Rome, à Vulci, à Canino, dans la Basilicata, ont les fonds rouges ou oranges, avec des figures, non plus d'animaux, mais d'hommes, tracées en noir. Tous les sujets de ces reliefs et peintures sont mythologiques, empruntés pour la plupart au culte de Bacchus, le dieu *myriomorphos* et *myrionyme*, à mille formes et à mille noms. C'est de ce temps et de ces pays que sont les *rhytons*, ou coupes à boire, ayant la forme de diverses têtes d'animaux. Enfin, plus tard encore, et plus au midi, dans l'ancienne Apulie, furent fabriqués les fameux vases appelés de Nola, parce qu'on les a trouvés en plus grand nombre sur le territoire de cette cité

de la Campanie, que Marcellus défendit contre Annibal, où mourut Auguste, où saint Paulin, dit-on, inventa les cloches (*campanæ*). Au rebours de ceux de l'*agro romano*, les vases de Nola ont les figures en rouge briqueté, en *rouge antique* (*rosso antico*), sur un fond noir de jais, net et luisant. Supérieurs à tous les autres par l'élégance et la variété des formes, le choix des sujets, la beauté du dessin, par le goût, l'esprit, la grâce et la gaieté, ceux-ci remplissent les vraies conditions de l'art. Aussi, devant cette perfection croissante, faut-il cesser de voir dans les vases étrusques des ustensiles de ménage, pour n'y plus chercher que des décorations de luxe, semblables aux statues et aux tableaux. Il est à remarquer que les anciens avaient fait d'abord en argile tous les vases d'utilité domestique, entre autres les jarres, ou amphores, que les Grecs nommaient κέραμος, πίθος, où ils conservaient le vin, l'huile, le miel, l'eau lustrale, etc., et le tonneau de Diogène était un grand pot de terre. C'est en perfectionnant de plus en plus ces vases domestiques, en leur donnant une étonnante beauté de forme et d'ornementation, qu'ils en firent de véritables objets d'art. On y reconnaît qu'ils étaient arrivés, instinctivement, à cette théorie ingénieuse qui veut qu'un vase ou un édifice offre dans ses proportions la même harmonie que le corps humain dans les siennes; que la symétrie de sa hauteur et de sa largeur soit réglée par une loi de nature; que l'observation de cette symétrie produise la beauté des formes, et qu'ainsi, par exemple, un vase élégant puisse se comparer à une jeune fille qui lève et arrondit ses bras sur sa tête.

C'est par la forme uniquement que les vases peints

rentrent dans notre sujet ; par leurs ornements, ils appartiennent à la peinture. Nous pouvons donc nous borner à dire qu'ils sont en grand nombre, et choisis, dans les grands musées, ceux de Paris, de Londres, de Saint-Pétersbourg, et surtout de Naples, qui n'en contient pas moins de trois mille.

Aux vases peints, et par ce même motif de la forme, on pourrait ajouter les *vetri antichi*, les objets en verre qui nous viennent de l'antiquité. S'il y avait encore (car il s'en est trouvé) des savants pour nier que le verre fût connu des anciens, — bien que Job et les Proverbes aient parlé de cette substance, bien que Pline ait raconté comment la découverte fortuite en fut faite par les Phéniciens, et comment les Égyptiens étaient célèbres dans sa fabrication, — il faudrait bien qu'ils se rendissent à l'évidence devant les armoires vitrées du musée étrusque au Louvre. Saint Thomas lui-même ne pourrait plus douter, ni Escobar échapper par des équivoques. Ils seraient contraints d'avouer que, pour l'industrie du verre, les modernes ne sont point parvenus à tout imiter et à tout reproduire. Dans ces *vetri antichi* se trouvent toutes les formes et tous les usages anciens du verre : d'une part, des vases de toutes sortes, petites amphores, carafes, gobelets à pied et à queue, lacrymatoires, etc. ; d'autre part, des verres blancs et teintés, des verres de couleur, des verres ciselés et des émaux. Presque tous, ayant séjourné pendant des siècles dans la terre, sont encore enduits de cette légère couche produite par la décomposition des minéraux que les Italiens nomment *patina*, et qui s'est également trouvée sur les marbres longtemps enfouis. Elle donne aux verres de charmantes teintes dorées, argentées, ou variées et changeantes

comme celles de l'arc-en-ciel ; mais elle ternit les émaux, qu'il faut nettoyer par une opération assez délicate, où bien des statues antiques ont été maltraitées avant que l'on connût l'art des lavages, et quand on se bornait à les racler.

Toutefois, on doit reconnaître que les anciens ne surent pas tirer du verre, l'une des plus utiles conquêtes de l'homme, tous les services qu'il en tire aujourd'hui. C'est le verre qui, par les vitres, donne à nos habitations la lumière du dehors sans laisser perdre la chaleur du dedans ; qui, par les miroirs, nous renvoie nos propres images ; qui, par les lunettes, étend la vue des myopes, éclaircit celle des presbytes ; qui, par les microscopes du physicien et les télescopes de l'astronome, nous ouvre les profondeurs de l'infinie petitesse et de la grandeur infinie.

CHAPITRE IV

LA SCULPTURE GRECQUE

Ce que Pline disait de la peinture : *De picturæ initiis incerta*, peut se dire également de la sculpture. Dans l'histoire de l'art, en Assyrie et en Égypte, nous n'avons pu remonter jusqu'aux origines ; nous avons seulement trouvé les monuments à l'époque d'une civilisation toute formée, très avancée même, dont ils sont les preuves palpables en même temps que les saintes reliques. Nous avons pu affirmer, sur des preuves non moins évidentes, que ces arts de l'Orient avaient eu sur ceux de la Grèce à ses débuts dans la vie civilisée une influence considérable, à ce point que, malgré la prétention des Grecs anciens d'avoir tout inventé, en tout genre, malgré la croyance qu'on a trop longtemps et trop universellement donnée à leur parole, il est certain que l'art de la Grèce a commencé par une imitation. Mais ce que les Grecs ont fait, ce qui est pour eux un éternel titre de gloire, ce qui leur est pour nous un éternel titre à l'admiration et à la reconnaissance, c'est

dé s'être affranchis aussitôt de l'esprit d'imitation et de routine, d'avoir rejeté les chaînes du dogme, de la règle hiératique, pour constituer un art libre, original, individuel. « A la différence des autres peuples de l'antiquité, dit M. Beulé avec autant de raison que d'élégance, ils n'ont reçu de leçons que pour réagir contre leurs maîtres, s'assimiler leurs modèles, les dépasser, les rejeter, et enfanter à leur tour des modèles incomparables. Ils n'ont point inventé l'art, ils ont inventé la beauté. Les artistes de l'Égypte ou de l'Assyrie avaient su produire des impressions fortes, religieuses, saisissantes ; ils n'avaient point atteint ces principes supérieurs qui élèvent la pensée de l'homme jusqu'aux types divins, et lui permettent de contempler le beau face à face. »

Dans la Grèce, sans doute, comme partout ailleurs, on peut rattacher l'art aux croyances religeuses, chercher dans celles-ci sa naissance et ses développements, ses appuis et ses entraves. Par bonheur, la religion des Grecs ne fut jamais étroite, jalouse et tyrannique. Elle n'eut point de colléges de prêtres, point de théologie fixée par un symbole de foi, point de dogmes immuables et imposés. Fille de l'imagination, mère de la poésie, elle donna, dès le premier jour, à l'art, son autre fils, le même souffle d'indépendance, la même liberté du génie et du talent. « La mythologie, dit encore M. Beulé, cet immense et magnifique tissu de fictions qui enlace l'univers entier comme un réseau d'or et de lumière..., est la plus éclatante création de l'intelligence humaine. Qui l'a faite ? Tous, et personne ; c'est l'œuvre d'un peuple... »

L'art aussi. L'art grec ne prit à l'imitation étrangère

que la technic, le métier; et, lorsqu'il s'envola sur ses propres ailes vers les régions supérieures du beau et du sublime, il ne fut retenu par aucune chaîne de la religion ou de la politique. Dédale put impunément s'affranchir de la tradition égyptienne; il put détacher du corps de ses statues les bras et les jambes, leur imprimer le mouvement, leur donner la vie, sans encourir la censure d'un prêtre ou la colère d'un roi. Au contraire, par ses innovations heureuses non moins que hardies, il excita l'admiration de toute la Grèce et l'émulation de tous ses rivaux. Pour les Grecs, l'enthousiasme fut la piété. « Besoin de clarté, dit M. Taine, sentiment de la mesure, haine du vague et de l'abstrait, dédain du monstrueux et de l'énorme, goût pour les contours arrêtés et précis, voilà ce qui conduisit le Grec à enfermer ses conceptions dans une forme aisément perceptible à l'imagination et aux sens, partant à faire des œuvres que toute race et tout siècle puisse comprendre, et qui, étant humaines, soient éternelles. »

Néanmoins, si libre qu'il ait été dès ses débuts, l'art, même dans la Grèce, « s'est longtemps traîné terre à terre; la poésie resplendissait déjà dans sa plus belle fleur, qu'il existait à peine. En effet, la poésie n'est qu'un jet de la pensée, qui trouve une langue toute faite pour s'exprimer. L'art doit lutter avec la matière, doit la dompter, et cette lutte suppose souvent des siècles. La sculpture fut donc humble à ses débuts, embarrassée, craintive, n'osant se détacher du certain pour tenter l'inconnu, ne faisant point un pas en avant sans regarder en arrière, formant, à mesure qu'elle avançait, une chaîne indestructible. Cette chaîne est la tradition..., qui, dans le respect du passé, sent la

force de l'avenir. La sculpture grecque avançait lentement, parce qu'elle ne cherchait pas la nouveauté; elle cherchait le progrès. Faire comme le maître, un peu mieux, s'il est possible... S'assurer par des épreuves répétées, rester en place plutôt que s'égarer, se modifier par nuances, sans secousses, voilà ce que se proposait chaque école... C'est donc l'art qu'il faudrait accuser, non la religion..., s'il est resté longtemps semblable à lui-même ; ou plutôt, loin de l'accuser, il faut voir, dans cette éducation lente, mais fière, la source de sa grandeur et de ses admirables principes. Ainsi, continue M. Beulé, nous trouvons la véritable théorie de la liberté appliquée aux arts. Nous réclamons, au nom de l'art grec, non pas seulement cette liberté extérieure qui dépend de la faiblesse des hommes ou des jeux de la fortune, mais cette liberté intime qui ne craint aucune atteinte, qui est quelque chose de supérieur à la liberté, et qui s'appelle l'indépendance : l'indépendance a été l'âme de l'art grec. »

Nous ne saurions raconter ici l'histoire des écoles de la Grèce, — depuis le temps où Cupidon, à Thespies, était figuré par une pierre; Junon, à Argos, par une colonne; Castor et Pollux, à Sparte, par deux poutres qu'unissait une traverse en signe de fraternité — jusqu'au siècle de Périclès. Il suffira d'un précis très-sommaire. Les premières statues, fabriquées en bois, sont attribuées à Dédale, que les Athéniens disaient d'Athènes, mais qui est plutôt de Crète et contemporain de Minos. Dédale, dont le nom veut dire *industrieux*, passe aussi pour avoir inventé la scie et le rabot, pour avoir porté son art en Sicile et en Apulie. Quel est ce personnage à peu près fabuleux? Un mythe, probablement, auquel

se rattachent toutes les inventions primitives, comme se rattachent à Homère toutes les grandes épopées nationales. Nous savons seulement qu'on nommait *Dédales*, même encore au temps du voyageur Pausanias, des statues en bois, fort vieilles, qui, par des jambes séparées l'une de l'autre, des bras détachés du corps et des yeux ouverts, avaient offert jadis le principe de l'imitation et du mouvement. C'est dans l'île de Samos, sur les côtes de l'Asie, que parut, entre les années 570 et 525 avant J.-C., une famille d'artistes que les Grecs purent nommer des *gratteurs de pierre*, c'est-à-dire qui laissèrent le bois pour de plus dures et plus solides matières, la pierre et le marbre : Rhœcus d'abord, puis son fils Téléclès, puis son petit-fils Théodore. On leur attribue même l'invention de la plastique, ou l'art de façonner l'argile pour en faire des modèles, de la gravure sur métaux et pierres fines, et même du coulage en bronze des statues. Cette dernière invention, que les Samiens pouvaient avoir empruntée à l'Égypte, était également pratiquée par les Étrusques, et connue en Sicile, où le sculpteur Périlaos faisait, à la même époque, le taureau d'airain dans lequel le tyran Phalaris brûlait vivants ses ennemis. Théodore, dit la tradition, grava le célèbre anneau que Polycrate jeta dans la mer pour conjurer le péril de sa trop constante fortune, fondit le cratère d'argent donné par Crésus au temple de Delphes, et cisela la vigne d'or, aux grappes en pierres précieuses, que Cyrus trouva, à Sardes, sur le trône des rois de la Perse.

C'est peut-être un autre Samien, c'est peut-être un habitant de l'île de Chio, ce Glaucus auquel fut attribué l'art de fondre et de souder le fer. Mais on sait, par

Pline, qu'à Chio comme à Samos, et dans le même temps, vivait une autre famille de sculpteurs : Melas d'abord, puis son fils Miciadès et son petit-fils Archermus, qui fit pour Délos une Victoire ailée, puis enfin les fils d'Archermus, Bupalus et Athénis, qui travaillaient en commun. De ces générations d'artistes, celui qui resta le plus célèbre est Bupalus, duquel furent recueillis à Rome, du temps d'Auguste, plusieurs ouvrages qui plaisaient aux Romains par la naïveté sincère du style archaïque. Établie dans une île de la mer Égée, voisine de Paros, l'école de Chio changea de matière pour ses œuvres : elle abandonna le bois de Dédale et le bronze de Théodore pour adopter le marbre blanc. Ce fut un progrès décisif dans la statuaire, un grand pas vers la perfection. En taillant le marbre de Paros, les sculpteurs chiotes purent donner pleine carrière au génie vif, souple, élégant et gracieux de l'Ionie, qui, se mêlant ensuite au génie plus sobre, plus mâle et plus austère de la forte race dorienne, produisit de ce dualisme le véritable génie grec.

Dans ces îles de l'Ionie, où parurent les premiers artistes de la Grèce, avaient aussi paru ses premiers poëtes. Là naquirent l'*Iliade* et l'*Odyssée* ; et les sculpteurs s'en inspirèrent. Un seul mot d'Homère ou d'Hésiode, — Jupiter à la puissante chevelure, Neptune aux fortes épaules, Vénus au doux sourire, Junon aux beaux bras, Diane aux belles jambes, — avait suffi pour fixer un type, et pour le donner à la tradition, sans attenter toutefois à l'indépendance de l'artiste, car un attribut n'est pas un dogme. Lorsque, fuyant devant la conquête de Cyrus et la domination des Perses, les artistes ioniens se répandirent sur le continent de la Grèce, ils lui ap-

portèrent, sinon un art absolument nouveau, — puisque, par exemple, Corinthe avait déjà fabriqué l'ancien Jupiter colossal d'Olympie et le célèbre coffre ciselé de Cypselus, deux œuvres considérables en métaux fondus, — mais d'autres éléments de l'art, nouveaux par le style comme par la matière. Ce furent des artistes crétois qui fondèrent l'école de Sicyone. Voisine de Corinthe, et bien moins importante par la population et la richesse commerciale, Sicyone l'emporta par la culture des arts. Là se fit la première fusion entre le génie dorien et le génie ionien. « Les écoles de Sicyone, dit M. Beulé, unirent les principes et la solidité de l'un avec la liberté et la grâce de l'autre. » Comme Corinthe, Sicyone avait dès longtemps des fondeurs et des ciseleurs de métaux ; les Crétois Dipœne et Scyllis lui apportèrent, avec l'emploi du marbre, l'art véritable de la statuaire. C'était vers la cinquantième olympiade (576 av. J.-C.). A Sicyone même, et aux frais de l'État, Dipœne et Scyllis firent en commun quatre images de divinités : Apollon, Artémis, Héraclès, Athènè ; puis d'autres dieux pour Ambracie, Cléone, Argos et Tyrinthe.

Leur école se répandit dans toute la Grèce et même dans la Grande-Grèce italienne, car la mer, au lieu de séparer les races helléniques, servait à les unir. C'était un élève de Dipœne et Scyllis, ce Daméas, de Crotone, qui fit pour le temple d'Olympie la statue en bronze de l'athlète Milon, que celui-ci portait sur ses épaules. Ce furent aussi de leurs leçons que sortirent Laphaès, de Phlionthe ; Euchir, de Corinthe ; Eutélidas, Chysothémis et Aristomédon, d'Argos, qui formeront plus tard Agéladas, le maître de Phidias, de Polyclète et de Myron. Enfin, il est probable que les deux sculpteurs crétois

furent appelés à Sparte, et il est certain qu'après l'enseignement du fondeur en bronze Théodore l'école spartiate se compléta par l'enseignement des disciples de Dipœne et Scyllis, — Doryclidas, Dontas, Théoclès, Médon, — qui lui apprirent à sculpter le marbre de Paros. Sparte, où s'était réfugié dans toute son austérité primitive le vieux génie dorien, et qui rejeta la peinture comme un art trop efféminé, admit du moins la statuaire, en la resserrant toutefois dans les limites de la morale et de l'utilité. Sparte resta donc dans le style archaïque, « qui ne donnait point à la matière les séductions de la nature vivante » (Beulé), et ne chercha jamais l'expression idéale de la beauté. Son école de sculpture fut célèbre et féconde au siècle de Pisistrate ; mais quand vint le siècle de Périclès, elle fut supplantée par l'école d'Athènes, et le rude génie dorien disparut, submergé dans les œuvres innombrables et plus éclatantes de son vainqueur, le génie charmant de l'Ionie.

Toutefois, avant cette époque de la suprématie athénienne, nous trouvons encore le vieux style de la Dorique, bien que déjà mêlé au style ionien, dans les œuvres que laissèrent Canachus, de Sicyone, Agéladas, d'Argos, et toute l'école d'Égine. Du premier, qui florissait vers l'an 500 avant J.-C., et qui ne mourut qu'après l'invasion des Perses, on cite une statue d'Apollon qu'il avait faite pour le sanctuaire de Didyme près de Milet, en Asie Mineure. Cet Apollon didyméen fut emporté par Xerxès dans sa fuite, et rendu aux Milésiens, deux siècles après, par Séleucus Nicator. Ces mots de Cicéron : « Les statues de Canachus ont trop de roideur pour être vraies, » prouvent que le sculpteur sicyonien était resté fidèle au style archaïque, fort goûté des Romains.

L'argien Agéladas était contemporain de Canachus, car on sait que, s'associant un troisième sculpteur, Aristoclès, ils firent en commun un groupe des trois Grâces. Celle de Canachus tenait la flûte de Pan, celle d'Aristoclès, la lyre en écaille de tortue, celle d'Agéladas, le *barbiton* ou grande lyre d'Apollon. De ce dernier et de sa vie, l'on sait peu de chose; mais on connaît, par la tradition, quelques-unes de ses œuvres les plus célèbres. Le premier peut-être des sculpteurs grecs, il fit les statues de divers athlètes, vainqueurs aux grands jeux d'Olympie : Anochus, de Tarente, Thimosithée, de Delphes, enfin Cléostène, d'Épidamne, qu'il représenta sur un char, traîné par quatre chevaux que conduisait leur cocher. Par sa beauté et son importance toutes nouvelles, cette riche offrande excita l'admiration de la Grèce entière. Agéladas, toutefois, est encore plus célèbre par ses disciples que par ses œuvres. Nous venons de dire qu'il fut le maître des trois grands statuaires du siècle de Périclès, Phidias, Polyclète et Myron[1].

C'est dans l'école d'Égine que l'on voit le plus clairement se consommer la fusion du style dorien et du style ionien, comme on voit ensuite se consommer, dans l'école d'Athènes, la victoire de l'Ionie sur la Dorique.

[1] Il est bien regrettable qu'aucune œuvre authentique de ce dernier ne soit parvenue jusqu'à nos collections modernes. On sait que la Grèce entière l'admirait, parce que, plus que tout autre artiste, il avait su exprimer la vie. Sa *Vache allaitant son veau*, d'Éleuthère, était célèbre à l'égal de la *Vénus* de Gnide. Une foule d'épigrammes lui furent consacrées : « Berger, conduis tes vaches plus loin, de peur que tu n'emmènes avec elles celle de Myron. » — « Non, Myron n'a pas modelé cette vache; le temps l'avait changée en bronze, et il a fait croire qu'elle était son ouvrage. » — « O Myron! quand tu as modelé cette vache que le berger prend pour la sienne, que la génisse prend pour sa mère, tu as fait plus que les dieux immortels, car ils sont dieux, et tu n'es qu'un homme. Il leur était plus facile de créer ton modèle qu'à toi de l'imiter. »

perpétuelle rivale d'Athènes, jusqu'à sa défaite finale et son absorption dans la grande république, « l'île d'Égine, dit M. Beulé, était placée en face de l'Attique, comme la sentinelle avancée du Péloponnèse, la sentinelle des Doriens contre les Ioniens. » Sur Égine avait régné le Numa des Grecs, Éaque, dont la vénération publique fit un des trois juges infernaux, et dont les descendants, connus sous le nom d'Éacides, forment une longue race de héros, où l'on trouve Pélée, Télamon, Achille, Ajax, Patrocle, et qui s'étend jusqu'à Miltiade et à son fils Cimon. Riche et puissante avant la ville de Minerve, Égine fait remonter bien loin dans l'histoire l'origine de son école. Smilis l'Éginète, d'après Pausanias, aurait été contemporain de Dédale. C'est en faire un autre mythe fabuleux. Après lui, l'on cite le sculpteur Callon, dont Quintilien comparait les ouvrages à ceux des Étruques, puis Synnoon et son fils Ptolichos, Glauchias, à qui Gélon de Syracuse commanda un autre quadrige pour le temple d'Olympie, enfin Onatas, le plus célèbre des sculpteurs éginètes. Celui-ci vécut après les guerres médiques, fit un grand nombre d'images des dieux pour divers sanctuaires de la Grèce, et prit part sans doute à l'ornementation du grand temple de sa patrie, dont nous allons parler avec quelques détails. Les *marbres d'Égine*, en effet, rivaux même des *marbres du Parthénon*, sont le plus précieux trésor de la Glyptothèque de Munich, et rien dans le nord du continent d'Europe ne peut leur disputer le premier rang parmi les saintes reliques de l'art ancien.

Dans un voyage fait en Grèce pendant l'année 1811, MM. de Haller, Cockerel, Forster et Linkh, en mesurant l'élévation d'un vieux temple de l'île d'Égine,

trouvèrent presque à la surface du sol une grande quantité de fragments sculptés, entre autres dix-sept statues à peu près complètes. Achetées à Rome par le prince royal de Bavière, depuis Louis Ier, apportées à Munich et restaurées avec bonheur par le célèbre sculpteur danois Thorwaldsen, ces statues excitèrent une vive et générale curiosité. L'érudition allemande s'empara d'une si heureuse proie; le savant archéologue Otfried Müller, le philosophe Schelling, MM. Wagner, Hirt, Thiersch, Schorn, etc., élevèrent sur ces fragiles débris de vastes systèmes d'histoire et d'esthétique. Nous n'y verrons que des œuvres d'art.

Ornements du principal édifice d'Égine, que les uns ont cru le temple de Minerve cité par Hérodote, que d'autres ont reconnu pour le Panhellénion, ou temple de Jupiter Panhellénien, les dix-sept statues de Munich sont le plus précieux débris de l'art éginétique. Pour en faire comprendre la destination et le placement, on a figuré en relief, dans le tympan de la voûte de la salle qui les contient, un des frontons du temple antique; puis, au bas de ce fronton simulé, sur des stylobates, on les a rangées, avec un peu plus d'espace, dans l'ordre qu'elles avaient occupé. Clair aux yeux, cet arrangement ne l'est pas moins à l'esprit, qui saisit aisément l'ensemble et le détail des groupes. On reconstitue ainsi, avec les dix-sept statues, les deux frontons, antérieur et postérieur, du temple de Jupiter Panhellénien; cinq figures composeraient le dernier, appelé fronton oriental, dix figures le premier, appelé fronton occidental, et, au sommet de l'angle de celui-ci, deux figurines seraient placées en ornement extérieur. Cette opinion est si bien justifiée par la vue des objets, elle

porte un tel caractère de vraisemblance, qu'on peut l'adopter sans crainte et sans scrupule.

Mais, ainsi rangées, que représentent ces dix-sept statues? Ici, nous entrons dans le champ sans limites, dans le procès sans juges, des conjectures et des suppositions. Ce sont évidemment des combats, des victoires, dont le petit peuple éginète voulait garder un souvenir monumental. Sur ce point, nul dissentiment possible; mais sont-ce les victoires que les Grecs remportèrent sur les Perses à Marathon, à Salamine, à Platée? ou faut-il remonter jusqu'aux temps héroïques, et demander le sens de ces marbres aux guerres des Hellènes contre les Troyens? Ce serait toujours célébrer le triomphe de l'Europe sur l'Asie, et, par un souvenir des victoires passées, représenter symboliquement la victoire actuelle. Ce dernier avis a prévalu, et il semble, en effet, le plus acceptable. On suppose donc que les cinq figures composant le fronton oriental ou postérieur retraçaient le combat d'Hercule et de Télamon contre Laomédon, roi des Troyens. Hercule serait le sagittaire agenouillé, décochant une flèche, qui porte une cuirasse en cuir et pour casque une tête de lion. Télamon serait le guerrier attaquant, debout et nu, portant le casque et le bouclier. Le roi Laomédon serait le guerrier renversé, que son bouclier soutient encore; il est également nu, et porte un casque en métal avec de longues courroies pour couvrir les joues et une pointe en fer, étendue, pour le garantir, jusqu'à l'extrémité du nez. C'est le casque homérique. On n'a donné de noms historiques, ni au guerrier penché en avant, comme s'il venait secourir un blessé, ni à l'autre guerrier, renversé sur le dos dans le creux de son bouclier, et qui semble

encore combattre de la main. C'est le hasard qui a fait découvrir la pose singulière de cette dernière figure, la plus belle du groupe avec celle qu'on nomme Laomédon.

Comme on le voit, l'explication du fronton oriental est fort arbitraire. Celle du fronton occidental ou antérieur est plus plausible, et s'accepte plus volontiers. On croit reconnaître, dans les dix figures du groupe principal, l'un des plus célèbres épisodes de l'*Iliade*, le combat des Grecs et des Troyens autour du corps de Patrocle. Minerve, placée au centre et de face, semble, à la direction de ses pieds et de son javelot, prendre parti pour les Grecs contre les Troyens. Elle porte le *peplos* et le *chiton*, dont les bords étaient peints en rouge, le casque peint en bleu, le bouclier argolique, et, sur la poitrine, l'égide, où s'attachait probablement une Méduse en bronze. Patrocle est tombé par terre, s'appuyant sur la main droite; Ajax, fils de Télamon, le protége en lançant le javelot; il est suivi de Teucer, portant la courte cuirasse des archers, et d'Ajax, fils d'Oïlée, qui lève des deux mains le bouclier et le javelot. La figure d'un guerrier blessé, qui tâche d'arracher le fer de sa poitrine, complète le côté des Grecs, à la droite de Minerve; à sa gauche, sont rangés Hector, portant à son casque une visière fermée; Pâris, en sagittaire agenouillé, coiffé d'un haut bonnet phrygien et couvert jusqu'aux pieds d'une étroite cotte de mailles peinte en losanges; Énée, agenouillé de même, mais tenant un glaive à la main; enfin, un Troyen blessé à la cuisse, et tombé par terre. Une cinquième figure, non retrouvée, devait compléter du côté des Troyens le groupe total, qui avait la haute Minerve au centre du fronton triangulaire, et les guerriers abattus dans les angles extrêmes.

Les figurines que l'on place extérieurement au-dessus du fronton sont deux petites déesses toutes semblables, sauf que leurs robes à longs plis, qu'elles relèvent d'une main, sont drapées pour qu'elles se fassent pendant l'une à l'autre. On les a nommées Damia et Auxésia, supposant que ce sont les statues des déesses d'Épidaure que les Éginètes enlevèrent à cette ville, et que les Athéniens voulurent en vain leur reprendre. L'histoire toute légendaire de ces déesses est racontée par Hérodote et par Pausanias. Enfin, deux griffons, aux ailes déployées et peintes, devaient être assis face à face sur les coins des frontons. Le seul qu'on ait retrouvé est placé près du chapiteau d'une colonne du temple, et les deux débris principaux sont entourés d'au moins quatre-vingts fragments de statues, dont la plupart, une Minerve entre autres, devaient appartenir au fronton oriental.

Les quinze statues conservées, dont nous venons d'indiquer le placement et la pose, sont de grandeurs diverses; mais, sauf Minerve, elles atteignent rarement la taille moyenne de l'homme. Elles sont toutes en marbre de Paros et travaillées avec un soin et une finesse qui vont jusqu'à rendre, dans les parties nues, les rugosités de la peau, mais toutefois avec le ciseau seul, et sans l'aide d'aucun poliment. Deux caractères très-apparents frappent au premier coup d'œil dans ces statues : les corps et les membres, où se voit ce beau travail du ciseau, présentent un mouvement très-actif, une espèce d'agitation convulsive. Les attitudes sont violentes, et comme emphatiques; les contours se forment d'angles saillants. Ce sont les caractères du premier grand style, que Pausanias fait commencer à

Dédale, que suivirent les deux célèbres Éginètes Callon et Onatas; du style que Winckelmann appelle sublime, que Pline avait appelé carré ou angulaire, qui précéda le style adopté par Phidias et Praxitèle, celui de la beauté calme et tranquille. Les têtes, au contraire, formant un ovale oblong terminé par une barbe en pointe, comme dans les plus anciennes figures étrusques, ne sont que de grossières ébauches, semblables aux masques de terre cuite qu'on achevait avec des couleurs. Leurs yeux obliques, leur nez légèrement retroussé, leur menton saillant, n'accusent aucunement le type que, depuis Phidias, on appelle type grec. Enfin nulle expression n'anime leurs traits inachevés, si ce n'est un rire imbécile qui fait grimacer toutes les bouches, celles des mourants comme celles des vainqueurs. En voyant les corps si beaux et si parfaits, l'on ne peut supposer que les têtes soient demeurées informes par impuissance de mieux faire. La volonté de l'artiste se montre dans le constraste, et c'est de cette volonté qu'il faut chercher l'explication. Le seul moyen de la découvrir, c'est de fixer d'abord l'époque où furent sculptées ces statues à double caractère, où fut construit le temple qui les portait.

Cette question a reçu des réponses si diverses que les uns ont vu dans le temple d'Égine, dorique de style, puisque les habitants étaient Doriens de race, une construction du temps fabuleux d'Éaque, et les autres un monument du temps de la perfection des arts sous Périclès. Ces dates extrêmes semblent également inadmissibles; il faut plutôt placer l'érection du temple d'Égine à une époque intermédiaire, immédiatement après la seconde guerre médique et la victoire de Salamine,

dont le butin fut partagé dans cette île. Le nom de *Pan hellénion* indique clairement la confraternité des Grecs réunis un moment contre l'ennemi commun, et oubliant devant ce grand danger leurs querelles intestines. La présence de Minerve sur les frontons est une preuve non moins manifeste. Jusque-là rivaux jaloux des Athéniens, et toujours ligués contre eux avec Sparte, puis, bientôt après, envahis par eux et chassés de leur île, les Éginètes ne pouvaient qu'à ce seul moment de confraternité dresser sur leur temple la déesse d'Athènes. Cette date acceptée ferait rejeter l'hypothèse de ceux qui voient dans les deux groupes des combats contre les Perses, car jamais les Grecs n'ont mis dans leurs temples des événements contemporains, et donnerait une probabilité nouvelle à l'opinion qui a prévalu.

Il paraît donc avéré que le Panhellénion a précédé le Parthénon de quarante à cinquante ans, et que les marbres d'Égine sont, d'un demi-siècle, les aînés des chefs-d'œuvre de Phidias. Alors leur caractère double, et, si l'on peut dire, amphibologique, s'explique aisément, surtout si l'on admet l'opinion de Winckelmann, que « les artistes de cette île conservèrent l'ancien style plus longtemps que les autres. » Tant que les premiers sculpteurs se bornèrent à dresser sur l'autel les images des dieux, ils restèrent dans le style hiératique, dans les types conventionnels, à la façon de l'Égypte et de l'Assyrie. C'est en sculptant les images des héros et des athlètes pour la place publique qu'ils animèrent les membres, qu'ils cherchèrent la force et la beauté. Il y eut nécessairement une sorte de lutte, de compromis, de mélange forcé entre les deux styles, comme, aux débuts de la Renaissance, on voit, dans

certaines peintures italiennes, l'alliance des types byzantins avec la recherche du mouvement et de l'expression. Œuvres aussi d'une époque intermédiaire entre le temps du dogme et le temps de l'art, les statues d'Égine tiendraient encore au dogme par l'immobilité du visage, tandis qu'elles entreraient déjà dans l'art par la pantomime des membres. Les héros grecs et troyens seraient dieux par la tête et athlètes par le corps. Telle est, sur ces fameux et singuliers *marbres d'Égine*, l'explication qui me paraît la plus simple, la plus complète, la plus satisfaisante.

Tandis que les Éginètes ornaient leur Panhellénion de ces statues hybrides, l'école de l'Attique s'avançait déjà un peu plus loin du dogme, un peu plus près de l'art pur. Sans doute, malgré leur juste orgueil, les Athéniens auraient dû convenir que leur cité, ionienne d'origine, avait reçu les premiers rudiments des arts des îles de l'Ionie, de même que leur littérature était sortie des poëmes homériques, nés aussi sur les côtes de l'Asie Mineure. Toutefois, aidés par le voisinage du Pentélique et de l'Hymette, qui leur fournissaient le marbre en abondance, ils eurent bientôt une école nationale. On cite leur sculpteur Endœus qui, dès la LIVe olympiade, fit pour l'Acropole une Minerve assise, et qui est peut-être l'auteur de la Diane d'Éphèse. On désigne ensuite un Simmias, un Anténor, auteur du groupe d'Harmodius et Aristogiton que Xerxès emporta en Asie, et que remplaça plus tard un autre groupe des meurtriers d'Hipparque dû au ciseau de Praxitèle; — un Amphicrate par qui fut immortalisée, sous la figure d'une lionne, cette Léœna, l'amie d'Harmodius, qui se coupa la langue avec les dents pour ne point découvrir

ses complices; — un Hégias, ou Hégésias, qui fut le premier maître de Phidias, avant que celui-ci allât prendre les leçons plus savantes d'Agéladas d'Argos. Mais les statues de ces vieux maîtres, au dire de Quintilien et de Lucien, étaient encore sèches, roides, musculeuses, sans aisance, sans variété, sans souplesse. Elles avaient ce que M. Beulé appelle l'idéal *au-dessous de la nature*, celui des Égyptiens qui cherchaient l'effet moral dans des types conventionnels. Bientôt, quand, après les guerres médiques, viendra le grand siècle de Périclès, les artistes Athéniens chercheront l'idéal *au-dessus de la nature*, la beauté et la grandeur avec la vérité et la vie. Phidias avait pris ses premières leçons d'un Athénien; mais ce fut dans Argos qu'il acheva de s'instruire. « Aussi, dit M. Beulé, réunit-il les qualités du génie dorien à celles du génie ionien : la simplicité sévère, la science pratique, la mâle grandeur du premier, la riche élégance, le mouvement, la grâce du second. En lui, les deux principes viennent se fondre et former un ensemble incomparable... C'est par lui, à Athènes, que s'est créée l'unité de la sculpture grecque. »

Arrivé ici, par le fil historique, au dernier développement de l'art grec, au temps des grandes œuvres et des grands chefs-d'œuvre, nous pouvons changer la forme de ce travail, quitter l'ordre didactique, nous mettre en voyage, — ou plutôt continuer celui que nous venons de commencer à Munich — et chercher ce qui nous reste de ces merveilleux ouvrages des Grecs dans les musées modernes qui les ont recueillis. Et puisque nous sommes en France, nous commencerons par visiter notre collection nationale du Louvre.

Dès qu'on a monté les marches du péristyle, dès

qu'on a fait un pas dans le sanctuaire, on aperçoit, au bout d'une longue avenue, contre une draperie rouge en repoussoir, et seule sur son piédestal comme un dieu dans sa *cella*, une statue de femme, grande, sévère, ceinte aux reins d'une robe flottante, bien dégradée, bien incomplète, car il lui manque les deux bras et celui des pieds qu'elle porte en avant. Cette statue mutilée est le plus précieux débris de l'art antique que Paris puisse s'enorgueillir de posséder : c'est la *Vénus de Milo*. On la nomme ainsi, d'une part, parce que la grande majorité des antiquaires en a fait une *Vénus Victrix* (c'est-à-dire tenant avec orgueil la pomme qu'elle a gagnée, au jugement de Pâris, sur Minerve et Junon), bien que plusieurs d'entre eux lui aient donné des noms forts différents[1], et, d'autre part, parce qu'elle fut trouvée près de la petite ville de Milo, dans l'île de ce

[1] Les uns en ont fait une nymphe de la mer, la néréide protectrice de son île; d'autres, une Sapho; d'autres, une Némésis; et l'on a passé en revue les deux cent quarante-trois surnoms de la Vénus antique pour trouver celui qui s'accommodait le mieux à sa pose et à son mouvement. Mais une statuette en bronze découverte plus tard à Pompéi, et qui serait une copie réduite de notre *Vénus de Milo*, semble trancher la question en nous montrant la statue mutilée comme elle fut jadis en son entier. Elle aurait tenu de la main gauche un miroir, et ce serait, dit M. H. Lavoix, « Vénus qui sourit à sa beauté sans rivale. » L'explication est ingénieuse ; elle a tous les caractères de la vraisemblance, presque de la certitude ; et pourtant j'ai quelque peine à croire que cette majestueuse *Vénus de Milo* ne soit qu'une Vénus coquette. Mais, si l'on ne sait quelle est son action, quel est son geste, qu'importe ? Ce n'est pas ce que recherchaient les Grecs. L'action leur était indifférente, et même l'absence d'action. A-t-elle la beauté ? A-t-elle la vie ? C'est assez.

P.-S. De nouveaux renseignements, très-précis, permettent d'affirmer que, lorsqu'elle fut découverte, en 1820, la *Vénus de Milo* avait encore ses deux bras, cassés depuis dans une lutte entre des matelots français et des Grecs ; que, de la main droite, elle soutenait la draperie qui forme sa ceinture, tandis que, sur la main gauche étendue, elle tenait la pomme d'Éris, symbole de sa victoire sur les autres déesses et de sa domination sur le monde, et qu'ainsi elle est bien la *Venus Victrix*.

nom, l'une des Cyclades, célèbre par ses catacombes, son amphithéâtre et les murailles cyclopéennes de son vaste port. Découverte par hasard, au mois de février 1820, elle fut achetée par M. de Rivière, alors ambassadeur de France à Constantinople, qui en fit généreusement donation au musée du Louvre.

Certes, si l'on regrette les cruelles mutilations que le temps et les hommes lui ont fait subir, il faut s'applaudir, du moins, qu'on ne l'ait pas traitée comme sa célèbre sœur, la *Vénus de Médicis*, qu'on ne l'ait point gâtée par d'inutiles et maladroites restaurations. L'imagination suffit pour la compléter, et Michel-Ange lui-même aurait eu raison de refuser, comme il fit à propos de l'*Hercule Farnèse*, d'essayer sur elle un travail impossible de recomposition. Venue au monde des arts pendant la grande époque, de Phidias à Praxitèle, au point de la perfection, et sortie peut-être des mains du grand statuaire qui donna des dieux à tous les temples de la Grèce, ou de celui qui modela ses Vénus, nues pour la première fois, sur le corps de Phryné, la *Vénus de Milo* est le plus magnifique spécimen de l'art grec que Paris puisse offrir à l'admiration des nationaux et des étrangers.

Merveilleuse par la dignité du maintien, les ondulations du torse, la finesse de la peau, l'ampleur des draperies; merveilleuse aussi par la simplicité naturelle et sans effort, par la convenance parfaite entre le sujet et le style, — mérite que nous admirons dans tous les ouvrages de la Grèce, soit des arts, soit des lettres, — cette *Vénus de Milo* excita, dès son arrivée à Paris, un tel cri d'admiration, et tellement unanime, qu'elle détrôna du premier rang la *Diane chasseresse*, ou *Diane à la Biche*,

Fig. 7. — Vénus de Milo. (Paris. Musée du Louvre.)

cette digne sœur de l'*Apollon Pythien*, honneur du Vatican. Celle-ci avait cependant pour elle une longue possession du trône, car on croit qu'elle fut rapportée d'Italie par Primatice à François I^{er}, et qu'elle orna d'abord le palais de Fontainebleau, que Vasari appelait « une nouvelle Rome. » Peut-être y a-t-il, dans cette chute de la *Diane*, un peu de l'enthousiasme exclusif que donne la nouveauté, et du besoin, parmi nous si général en tout genre, de changer d'idole. Elle est digne, en effet, de disputer la palme même à la *Vénus de Milo*. Forte, élancée, virile, et chaste aussi, comme il convient à l'austère déesse d'Éphèse, parce qu'elle n'a rien dans ses formes ou sa pose des mollesses de l'amour, et qu'elle paraît plus prête à punir Actéon qu'à réveilller le beau dormeur du mont Latimus, la *Diane chasseresse* est en outre moins affectée, moins théâtrale que cet *Apollon du Belvédère*, peut-être un peu trop vanté sur la foi de Winckelmann. Comme la biche qui bondit à côté d'elle porte des bois sur la tête, M. de Clarac a pensé que c'est la biche de Cérinée, qui avait des cornes d'or et des pieds d'airain, celle qu'Hercule reçut l'ordre d'apporter vivante à Eurysthée, qu'après une longue poursuite il atteignit en Arcadie, et que Diane voulut d'abord lui reprendre en le menaçant de ses flèches. Ce trait de l'histoire de Diane aura fourni le motif de la statue, qui passe pour la plus admirable image de la *déesse aux belles jambes* que nous ait léguée l'antiquité.

En tous cas, ces deux illustres rivales, la *Vénus de Milo* et la *Diane à la Biche*, comme les autres dieux et déesses qu'on admire à Paris et dans le reste du monde, nous donnent une preuve éclatante de l'utile influence

qu'eut sur les arts la religion mythologique. Croyant que les hommes étaient faits à l'image des dieux, et que les dieux avaient toutes les passions des hommes, c'est-à-dire créant les dieux à leur image, les Grecs durent chercher à réunir les formes humaines les plus parfaites, pour représenter dignement la divinité : modèle, prototype, apothéose de l'humanité[1]. Il y avait, d'une autre part, entre les divers temples des divers États, entre les collèges de prêtres, qui ne formaient point, comme le sacerdoce aujourd'hui, la même seule corporation, une ardente et perpétuelle rivalité qui leur faisait rechercher, pour les images des dieux, pour les autels, les trépieds, les vases et tous les ustensiles du culte, ce que l'art pouvait produire de plus beau, de plus élégant, de plus parfait. Nous ne devons pas perdre de vue que les vieilles idoles grecques avaient été, non-seulement peintes, mais habillées, et qu'elles avaient eu des serviteurs pour leur toilette, prêtres et femmes. « Elles étaient, dit Otfried Müller, lavées, cirées, frottées, habillées, frisées, ornées de couronnes, de diadèmes, de colliers, de boucles d'oreilles. » C'étaient, à la fois, l'art et la religion de l'ignorance ; et nous trouvons encore, dans les madones d'Italie, d'Espagne et d'autres pays, l'équivalent des idoles grecques. A foi grossière art grossier. Dans cette rivalité des prêtres et

[1] « Les dieux, disait Épicure, cité par Cicéron (*de Natura Deor.*), étant des êtres parfaits, ne pouvaient choisir entre les formes du corps humain que les plus admirables; mais aussi ils ne pouvaient choisir d'autres formes que celles qui sont devenues propres au corps humain. Quand nous cherchons ce que la nature a produit de plus achevé, pouvons-nous concevoir autre chose que les proportions et la grâce du corps de l'homme? Y a-t-il quelqu'un qui, soit en songe, soit autrement, ait pu se représenter les dieux sous une autre forme? » Épicure justifiait déjà les artistes chrétiens.

des temples, il fallait donc, si l'on peut ainsi dire, achalander la boutique aux offrandes ; et, chez un peuple aussi plein de bon goût en toutes choses, le seul moyen de faire lutter avec succès un dieu tout neuf contre d'anciens fétiches qu'avait dès longtemps consacrés la dévotion populaire, c'était de lui donner la beauté suprême. Ainsi parurent les Minerves d'Athènes, le Jupiter d'Olympie, la Junon d'Argos, la Vénus de Gnide. Ainsi durent paraître la Vénus de Milo et la Diane chasseresse. Elles pouvaient enlever, je pense, des adorateurs à l'horrible Vénus barbue d'Amathonte et à la vieille Diane d'Éphèse, qui était un monstre à trois rangs de nombreuses mamelles [1].

Ce n'est pas tout, et l'art fut encore redevable à la religion des Grecs d'un autre service non moins signalé. Le polythéisme dut revêtir peu à peu chaque divinité d'un type convenu, spécial, reconnaissable, et lui donner, non-seulement un attribut particulier, dans l'ordre moral, comme à Jupiter la majesté, à Vénus la grâce, à Hercule la force, mais certains attributs matériels, comme la foudre, le carquois, le caducée, le thyrse, le *corymbos* (nœud de la chevelure d'Apollon), etc. Ces types arrêtés, ces espèces de dogmes, qui pourtant, bien différents des dogmes égyptiens, laissaient à l'artiste la pleine liberté de formes et de mouvements, protégèrent la beauté, en la faisant pour ainsi dire immuable, contre les caprices de la mode et la légèreté de l'opinion. « Le bienfait fut réciproque, ajoute Émeric David (*Recher-*

[1] La primitive Athènè-Poliade, que remplacèrent les trois Minerves de Phidias, était un simple mannequin sans bras, emmailloté dans un peplum. C'est à peu près ce qu'est encore aujourd'hui, après Michel-Ange et Canova, la Madone de Lorette.

ches sur l'art statuaire) ; la religion, en s'unissant avec le bon goût, en assura la conservation, et affermit si bien sa propre durée qu'elle semble vivre encore dans les chefs-d'œuvre qu'elle nous a laissés. »

Sur deux salles des antiques règnent la Vénus et la Diane. Les rois de deux autres salles sont des statues d'un ordre tout différent, non des dieux, mais des hommes, l'*Achille* et le *Gladiateur combattant*. De ces statues, la première passe pour être une copie antique de l'*Achille* en bronze, œuvre célèbre d'Alcamène, le disciple chéri de Phidias et son émule. On voit qu'elle appartient à l'époque que Winckelmann appelle du style sublime, de la beauté simple et calme. Par la régularité de ses formes, par l'accord de ses membres, elle pourrait, comme le célèbre *Doryphore* (porte-lance) qu'on a nommé le *canon* de Polyclète, servir de règle métrique pour les belles proportions du corps humain [1]. Le héros de l'*Iliade* n'a pas d'autre vêtement que l'élégant casque hellénique, couvrant les longs cheveux qu'il coupa, dans son désespoir, sur le corps de Patrocle. Mais un anneau *épisphyrion*, c'est-à-dire placé au-dessus de la cheville, à la jambe droite, indique peut-être une défense que le fils de Thétis portait à la seule partie de son corps qui fût vulnérable, d'après une tradition qu'Homère n'adopte pas. Peut-être aussi indique-

[1] « Les anciens ont fait de si belles statues, dit Buffon, que, d'un commun accord, on les a regardées comme la représentation exacte du corps humain le plus parfait. Ces statues, qui n'étaient que des copies de l'homme, sont devenues des originaux, parce que ces copies n'étaient pas faites d'après un seul individu, mais d'après l'espèce humaine entière bien observée, et si bien vue, qu'on n'a pu trouver aucun homme dont le corps fût aussi bien proportionné que ces statues. C'est donc sur ces modèles que l'on a pris les mesures du corps humain » (*De l'Homme, âge viril*).

t-il simplement le principal mérite d'*Achille aux pieds légers*, comme l'appelle le poëte, ce qui n'est pas un petit éloge, puisque le prix de la course fut toujours le prix d'honneur dans les jeux publics de la Grèce. C'est

Fig. 8. — Achille. (Paris. Musée du Louvre.)

Visconti qui a nommé cette statue *Achille*. Winckelmann croit plutôt qu'elle est un *Mars*, et l'anneau *épisphyrion* indiquerait l'antique usage qu'eurent quelques peuples de la Grèce, entre autres les Spartiates, d'enchaîner dans leur ville ce dieu des combats « pour qu'il ne pût jamais les quitter » (Pausanias, chap. xv).

Trouvé dans les ruines du palais des empereurs à Antium, le *Gladiateur combattant* est d'une époque postérieure à l'*Achille*. Il appartient à la manière plus active et plus mouvementée qu'intronisa Lysippe, moins d'un siècle après Phidias; et ce qui prouve surabondamment

qu'il est de cette seconde époque, où les artistes avaient pris l'habitude de signer leurs œuvres, c'est qu'on lit sur le tronc qui lui sert de support le nom de son auteur, Agasias, d'Éphèse, fils de Dosithéos [1]. En tout cas, cette statue est grecque : elle est donc mal nommée, car elle ne représente pas un gladiateur du cirque de Rome, mais un athlète des jeux de l'Hellénie. Bernini ne s'y est pas trompé en sculptant des exercices de gymnastique pour bas-reliefs au piédestal. Mais est-ce un danseur de la *pyrrhique*, de la danse guerrière, où l'on imitait l'attaque, la défense et tous les mouvements du combat ? Est-ce un athlète disputant le prix du pugilat dans les jeux d'Olympie ? Est-ce un guerrier dans une vraie bataille, qui, à pied, semble combattre un ennemi à cheval ? Entre ces trois explications le choix est permis. Très-beau de forme, de geste, d'exécution fine et hardie, ce danseur, cet athlète, ce guerrier rappelle, par l'énergie de la force en action, deux groupes célèbres de Florence et de Rome, qui sont de la même époque, aux débuts de la décadence, les *Lutteurs* et le *Laocoon*.

A propos de la *Vénus de Milo* et de la *Diane chasseresse*, nous faisions remarquer les services rendus à l'art par la religion polythéiste. Nous pouvons, à propos de l'*Achille* et du *Gladiateur*, faire observer que l'éducation et les coutumes durent compléter la supériorité de l'art grec. Dès l'enfance, les hommes s'exerçaient nus dans les palestres ; les athlètes combattaient nus dans

[1] Il faut remarquer, à propos de cette désignation, que, chez les Grecs, entre le maître qui s'honorait de l'élève, et l'élève qui s'honorait du maître, il y avait un tel lien d'affection et de reconnaissance que souvent l'élève appelait le maître son *père*. « De sorte, dit Pline, qu'on pouvait douter, quand un artiste ajoutait le nom de son père au sien propre, si c'était le père ou le maître qu'il désignait par ce nom sacré. »

les stades et les hippodromes ; et, nus aussi, les vainqueurs étaient représentés dans les statues que leur élevait l'orgueil de leurs villes natales. De là une connaissance générale de l'anatomie plastique, du jeu des muscles, enfin de l'aptitude des membres, d'après les lois de leur conformation, aux divers exercices du corps. C'était en examinant un jeune homme nu que le maître du gymnase décidait à quoi il était propre : à la course, à la danse, au jet du disque, à la lutte, au pugilat. L'homme rare dont les proportions étaient parfaites, dont les membres et les forces se trouvaient en juste équilibre, était déclaré *pentathle*, propre aux cinq exercices : c'était la parfaite beauté. De là ce goût général, cette passion universelle pour le *beau* physique, appelé par Socrate le bon et l'utile dans l'application. Aux jeux solennels d'Olympie, de Némée, de Corinthe, ce n'étaient pas seulement des citoyens qui luttaient devant la Grèce assemblée, c'étaient les États qui se disputaient entre eux les prix par l'élite de leurs enfants ; et là comme dans les processions qui portaient leurs offrandes aux grandes divinités, ils envoyaient leurs plus beaux jeunes gens, « afin, dit Platon, de donner une haute idée de leur république[1]. » Zénon appelait la beauté *fleur de vertu*, et Socrate aussi disait : « Mes yeux se tournent vers le bel Autolicus comme vers un flambeau qui brille au milieu de la nuit. » « J'ay despit, dit Montaigne, que Socrates eust rencontré un corps et un visage si disgraciez et si disconvenable à la beauté de son ame ; luy si amoureux

[1] Voici ce qu'Hérodote raconte à propos de Philippe de Crotone : « C'était le plus beau des Grecs de son temps. Pour sa beauté, il reçut de ceux d'Egeste des honneurs comme il n'en fut rendu à aucun autre. Ils consacrèrent une chapelle sur son tombeau, et ils le conjurent par des sacrifices. »

et si affolé de la beauté : Nature luy feit iniustice. » De ce double courant d'idées, allant au même but, que produisirent les jeux publics et les croyances religieuses, sortit une règle unique imposée aux artistes qui retraçaient les images des athlètes et des dieux : la beauté. Ils en avaient sous les yeux cent modèles vivants, dans les palestres, où s'apprenaient la danse et le combat, chez les hétaïres de l'Ionie, où s'apprenait l'amour. « Qu'est-ce que le beau ? » Aristote répond : « Question d'aveugle. »

Il ne faut pas croire cependant que la recherche du beau physique fût si absolue chez les Grecs qu'elle allât jusqu'à exclure la recherche du beau moral. Loin de là ; ils voulaient, c'est encore Aristote qui le dit, qu'aux signes de santé, de force et d'adresse, on joignît les signes de l'intelligence, sans laquelle les dons corporels n'auraient aucun utile emploi, et les signes de la bonté, sans laquelle ils auraient un emploi nuisible. Ils voulaient qu'on reconnût une âme vertueuse dans un corps agile et vigoureux, — *mens sana in corpore sano*, — et celui-là seul fut beau, d'après Platon, chez qui la perfection de l'âme répondait à la perfection du corps. « Par une conséquence naturelle de cette morale, dit M. Louis Ménard, nous voyons chez les Grecs la sculpture expressive montrer toujours l'homme supérieur aux passions et plus fort que la douleur. En conduisant les esprits par la route enchantée du beau à la notion du vrai et du juste, la Grèce a confondu, pour les traduire dans une même expression plastique, les lois de l'art et celles de la conscience. » Aussi n'était-ce pas seulement aux athlètes vainqueurs, ni même aux guerriers dont les exploits faisaient des héros, que se décernaient les honneurs et les récompenses : c'était à tous les hommes

qui obtenaient dans tous les genres, aussi bien les lettres et les arts que les jeux et la guerre, d'assez éclatants succès pour qu'ils devinssent l'orgueil de leur patrie [1].

Continuons, au Louvre, la série des œuvres de l'art grec.

Ce type d'Aphroditè, la beauté suprême, avait un tel attrait pour les artistes de la Grèce, et ils savaient, sans l'altérer au fond, le varier de tant de sortes, que le nombre des seules images de Vénus fut presque aussi grand que celui de toutes les autres divinités ensemble. Le Louvre seul a dix-huit statues et trois bustes de cette déesse. Nous y trouvons, après la *Vénus de Milo*, une autre *Venus Victrix*, non pas victorieuse sur le mont Ida, mais, par ses charmes aussi, victorieuse de Mars, dont elle tient l'épée avec la timide gaucherie d'une femme, tandis que l'Amour, à côté d'elle, essaye, comme un enfant curieux, le casque du dieu de la guerre. — Une *Venus Genitrix*, charmante statue des meilleurs temps de l'art, qui réunit les attributs ordinaires de la mère des Grâces : la pomme de Pâris dans la main, un sein découvert, les oreilles percées pour recevoir

[1] Les Grecs comblaient leurs grands citoyens, et spécialement leurs grands artistes, vrais bienfaiteurs de la patrie, de plus d'honneurs et de récompenses que jamais aucune autre nation des temps anciens ou modernes n'en inventa dans la même pensée de gratitude et de rémunération. « L'art des récompenses avait sa théorie, dit Emeric David, et les honneurs accordés par les Athéniens étaient gradués de telle sorte, que l'émulation ne s'arrêtait jamais... Proclamation au théâtre du nom de l'homme qu'on voulait honorer ; proclamation dans les jeux publics ; couronne décernée par le sénat ; couronne décernée par le peuple ; couronne donnée à la fête des Panathénées ; portrait placé dans un palais national ; portrait dans un temple ; nourriture dans le Prytanée ; nourriture accordée au père, aux enfants, aux descendants à perpétuité ; statue sur une place publique ; statue dans le Prytanée ; statue au temple de Delphes ; tombeau ; jeux publics et périodiques célébrés sur le tombeau. »

des boucles précieuses, enfin la tunique collée sur les membres dont elle dessine tous les gracieux contours. — Une *Vénus drapée*, qui, portant le nom de Praxitèle écrit sur sa plinthe, passe pour une imitation de la Vénus habillée que les habitants de Cos demandèrent à l'illustre statuaire en opposition de la Vénus nue de Gnide. — Une *Vénus libertine*, que les anciens, a-t-on dit pour en expliquer la restauration, représentaient écrasant un fœtus humain, afin de marquer que la débauche nuit à la population. — La *Vénus d'Arles*, trouvée dans cette ville en 1651. C'était une autre *Venus Victrix*, remarquable par la beauté de la tête ornée de gracieuses bandelettes, à laquelle Girardon, en lui restaurant les bras, a mis un miroir dans la main gauche, au lieu du casque de Mars ou d'Énée. — La *Vénus de Troas*, imitation d'une célèbre statue qui ornait le temple de cette ville phrygienne; à ses pieds est un *pyxide* ou coffre à bijoux. — Deux *Vénus marines*, l'une sortant de l'onde, à sa naissance, l'autre appelée *Euplea*, ou déesse des navigations heureuses, etc.

Si Vénus est la beauté physique, Minerve est la beauté morale. A ce titre, comme à celui de protectrice d'Athènes, elle ne pouvait manquer de plaire également aux artistes grecs. Ses statues sont partout nombreuses, et le Louvre en compte jusqu'à neuf, parmi lesquelles : la *Pallas de Velletri*, demi-colossale, portant le casque à *métopon* (visière fermée), à la main la lance, sur la poitrine l'égide qui presse chastement la tunique, et l'ample *peplum* qui tombe jusqu'aux pieds. La pose sévère et noble de cette belle statue, ses longues draperies à plis flottants, son visage majestueux, doux et calme sous le costume de guerre,

annoncent non moins que ses attributs la déesse de la paix armée, des arts, des lettres et de la sagesse. — La *Minerve au collier*, autre Pallas en armure, du haut style qui caractérise l'époque de Phidias ; on la croit

Fig. 9. — Pallas de Velletri. (Paris. Musée du Louvre.)

une copie en marbre de l'Athéné en bronze du grand statuaire, qui fut nommée *la Belle*, parce qu'il lui avait mis le collier de perles habituellement réservé à Vénus. — Une *Minerve Hellotis* (dont le casque est orné de myrtes), d'un style plus ancien, rappelant celui des Éginètes, et qui est probablement une copie en marbre

de quelque vieille idole en bois, drapée d'épaisses étoffes plissées au fer en forme de tuyaux, etc.

Type ordinaire de la beauté de l'homme, Apollon n'exerça guère moins que Vénus l'habileté des statuaires hellènes. Notre musée compte aussi neuf statues de ce dieu, en comprenant toutefois celle du *Soleil*, la tête ornée de rayons, qui n'est pas Apollon proprement dit, mais Hélios, fils d'Hypérion et de Thya, lequel n'avait de culte qu'à Rhodes et à Corinthe. Bien qu'il se trouve dans ce nombre quatre *Apollons Pythiens*, le meilleur Apollon du Louvre est l'un des deux que l'on nomme *Lyciens*, parce qu'ils rappellent par le bras plié sur la tête, qui est l'attitude du repos, et par l'emblème du serpent qui rampe à ses pieds, l'Apollon auquel, sous le nom de Lycien, Athènes avait élevé un temple célèbre. Il faut admirer aussi, bien qu'ayant une tête rapportée, mais antique, le jeune *Apollon Sauroctone* ou *tueur de Lézards*, qu'on croit une heureuse imitation du *Sauroctone* en bronze de Praxitèle.

Légère et court vêtue, comme dirait la Fontaine, une Diane se reconnaît sûrement à sa tunique relevée au-dessus des genoux, qui lui a fait donner le nom de *Déesse aux belles jambes*. Des six sœurs de la *Diane chasseresse* que possède le Louvre, une est célèbre, la *Diane de Gabies*, qui semble dans un gracieux mouvement attacher sa chlamyde. — Des trois *Bacchus* de notre musée, l'un est le Bacchus indien ou barbu (*pogon*); les deux autres sont des Bacchus grecs, l'un au repos, l'autre dans l'ivresse, coiffés tous deux du *crédemnon* ou diadème orné de lierre, et n'ayant d'autre vêtement que la peau de chèvre appelée *nébride*. —

Trois *Hercules*, entre autres un groupe demi-colossal où le dieu de la force tient dans ses robustes bras son délicat enfant Télèphe, auprès de la biche qui l'a nourri. — Trois *Mercures* aussi ; l'un fait groupe avec Vulcain,

Fig. 10. — Bacchus. (Paris. Musée du Louvre.)

et ce groupe réunit de la sorte les dieux des arts mécaniques. Parce que Vulcain n'est pas difforme, on les a pris longtemps pour Castor et Pollux, pour Oreste et Pylade; mais les Grecs, qui détestaient toute laideur, donnaient de la beauté même aux Parques, aux Eumé-

nides, à Némésis, à la Gorgone. — Trois *Cupidons* encore, tous charmants. Celui qui essaye son arc, dont le corps est très-élégant, la figure fine et maligne, est peut-être la copie du Cupidon en bronze que Lysippe

Fig. 11. — Mercure. (Paris. Musée du Louvre.)

avait fait pour la ville de Thespies. Un autre, plus jeune encore, plein de grâce et de tendresse, dans lequel Winckelmann trouve un type de la beauté qui convient à l'enfance, pourrait être une copie de celui que Parium, dans la Propontide, s'enorgueillissait d'avoir

reçu de Praxitèle. Le troisième est un *sphæriste*, ou joueur de ballon, car c'est bien un ballon qu'il repousse en sautant, tandis que, d'habitude, ce sont des papillons, symboles des âmes, qui servent de jouets au dieu des Amours. — Une *Némésis*, intéressante parce qu'elle tient le bras droit plié de façon à présenter la coudée, mesure ordinaire chez les Grecs. Prise allégoriquement pour la proportion du mérite et de la récompense, cette mesure servait d'attribut à la déesse de la Justice distributive. — Un seul *Jupiter*, épais, court et lourd, et d'un travail grossier. Quand on voit en quel petit nombre sont partout les statues du maître des dieux, on doit croire que les artistes grecs désespérèrent de le reproduire avec sa majesté sereine et terrible, après le *Jupiter Olympien* que Phidias traduisit d'un vers d'Homère : « Il inclina son front ; sa chevelure s'agita sur sa tête immortelle ; tout l'Olympe trembla ; » ce Jupiter, chef des chefs-d'œuvre, qui devait être immortel comme l'art, et que les croisés de Baudouin mirent en pièces à la prise de Byzance.

Cinq des neuf Muses forment au Louvre la famille d'Apollon et de Mnémosyne. D'abord la *Melpomène* colossale qui provient du théâtre de Pompée à Rome. Haute de 4 mètres, nulle des statues entières que nous a transmises l'antiquité ne la surpasse par la taille ; des fragments seuls peuvent nous donner l'idée de plus grands colosses, tels que les Hippomachies de Lysippe, ou le gigantesque Apollon d'airain qu'avait élevé sur le port de Rhodes son élève Charès. Cette muse du cothurne tragique a, d'ailleurs, dans sa taille massive, autant de grâce et d'élégance que la *Flore Farnèse*, la géante de Naples. — Une *Uranie*, que, au mouvement de

sa main gauche relevant le pan de sa tunique, on reconnaît plutôt pour une personnification de l'*Espérance*, mais qui est devenue la muse de l'astronomie, parce qu'il a plu à Girardon de lui mettre sur la tête une couronne sidérale. — Une *Polymnie*, qu'on appelle aussi l'*Étude* ou la *Réflexion*, dont la tête et le haut du corps sont modernes, mais qui n'en reste pas moins admirable

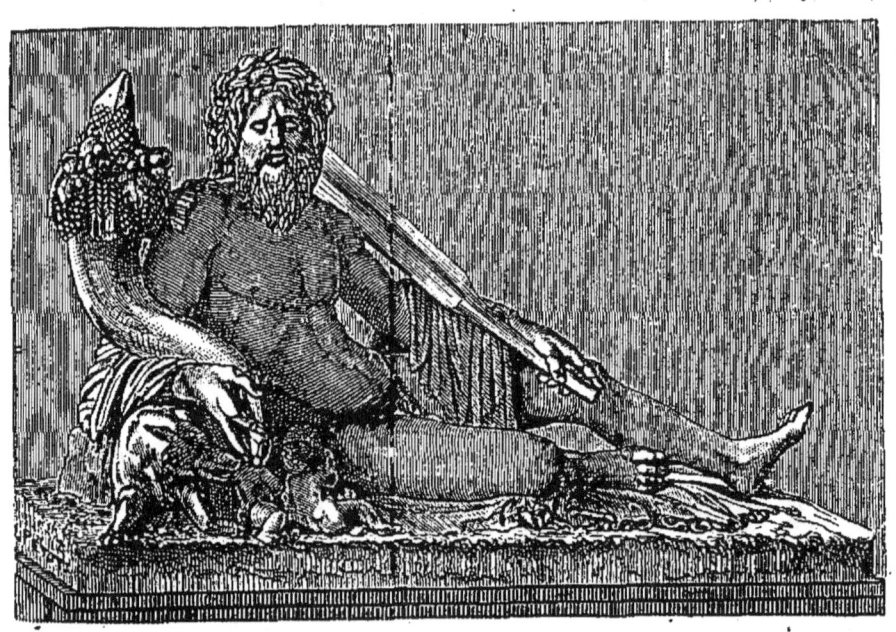

Fig. 12. — Le Tibre. (Paris. Musée du Louvre.)

par le merveilleux plissement des draperies qui l'enveloppent tout entière.

Quelques divinités spéciales complètent l'assemblée des dieux : le *Tibre*, autre géant, près duquel la louve de Mars allaite les deux fondateurs de Rome. Ce *Tibre* colossal fut découvert, dès le commencement du quinzième siècle, parmi les débris de la Rome des Césars, et il était, avec le groupe du *Nil*, resté au Vatican, l'une des cinq à six statues antiques que possédait seulement

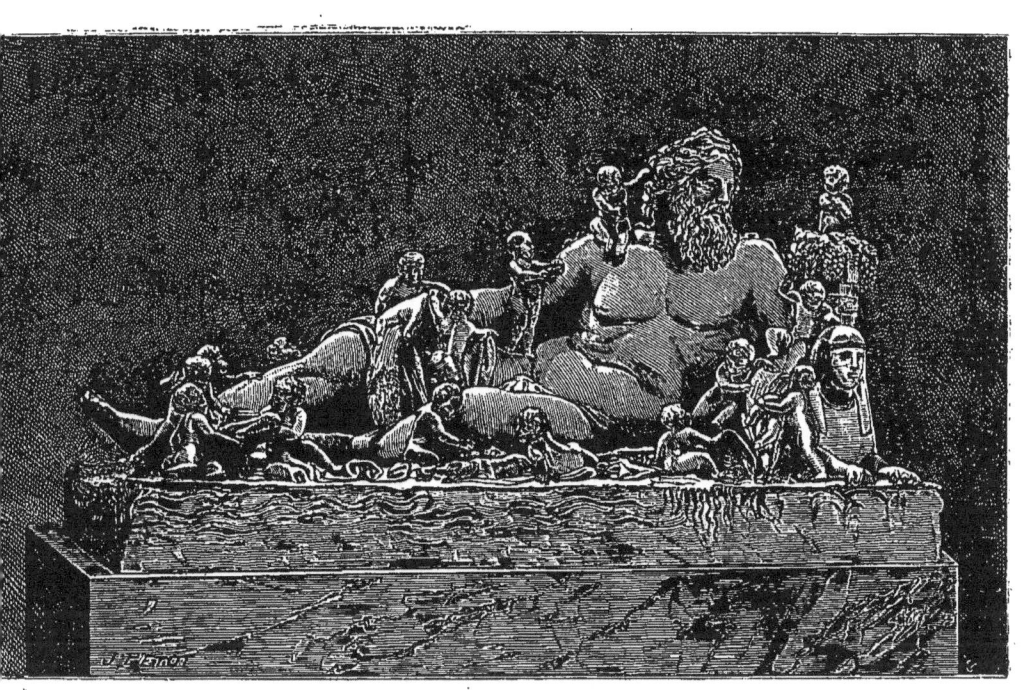

Fig. 13. — Le Nil. (Rome. Musée du Vatican.)

alors la Rome des papes. Ces deux vieillards à longue barbe, nonchalamment appuyés sur l'urne d'où s'épanchent leurs eaux, sont caractérisés par des attributs et des emblèmes : le Tibre, couronné de lauriers, pour rappeler la gloire de Rome, tient une rame pour indiquer que son lit est navigable, tandis que le Nil, s'appuyant sur un sphinx et tenant la corne d'abondance, est entouré de seize petits génies qui figurent les seize coudées d'inondation nécessaires aux bonnes récoltes.
— Un *Génie du repos éternel*, charmante figure d'adolescent, d'une pose naturelle et d'une beauté tranquille, à laquelle on a donné ce nom, parce que, appuyé contre un pin qui fournissait la résine des torches funéraires, les jambes croisées et les deux bras relevés sur la tête, triple emblème du repos, ce génie doit indiquer le repos sans fin que donne la mort. « L'art grec, dit avec justesse M. Ménard, a toujours évité d'exprimer cette idée par des images repoussantes ; il ne l'abordait qu'avec un sentiment d'austère convenance qui ressemblait à de la pudeur. » — L'*Hermaphrodite Borghèse*, la plus belle, dit-on, des nombreuses copies en marbre du célèbre Hermaphrodite en bronze de Polyclès, qu'il ne faut pas confondre avec le grand Polyclète, de Sicyone. Par l'époque où vivait Polyclès, plus de trois siècles après Phidias, et déjà sous la domination romaine, on voit que cette image du fils d'Hermès et d'Aphrodite, devenu androgyne par son union avec la nymphe Salmacis, appartient à ce temps de fantaisie déréglée où, comme dit Vitruve, « on recherchait plus, dans les ouvrages des arts, les caprices de l'imagination que l'imitation de la nature. » — La *Pudicité*, chastement enveloppée dans son voile et sa longue robe. — Deux *Faunes*

dansants; l'un, dont le corps est admirable du cou au milieu des cuisses, le reste étant rapporté, joue des *crotales*, ou petites cymbales grecques ; l'autre du *scabilium*, petit instrument qu'on pressait sous le pied ;

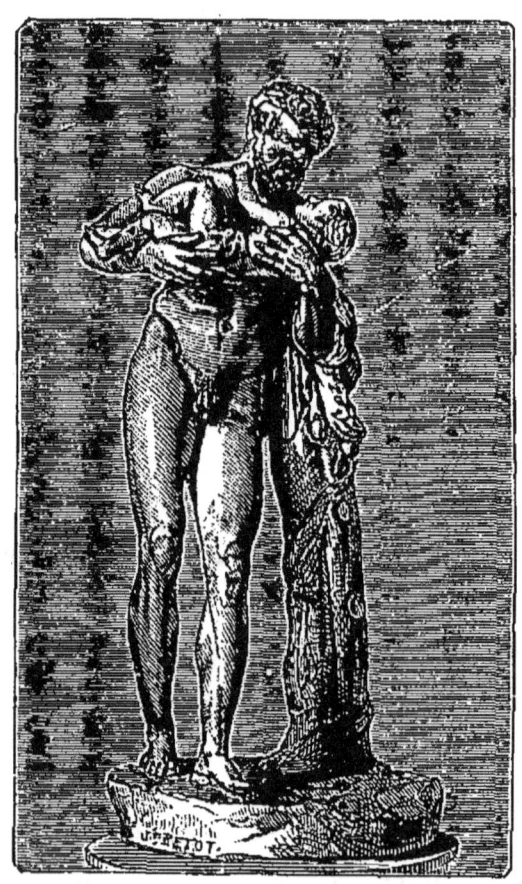

Fig. 14. — Le Faune à l'enfant. (Paris. Musée du Louvre.)

tous deux ont la légèreté, la pétulance, la gaieté communicative, qui furent de tout temps l'attribut de ces êtres singuliers. — Enfin le groupe nommé le *Faune à l'enfant*, qui est *Silène avec le jeune Bacchus*. Trouvé au seizième siècle dans les jardins de Salluste, près du Quirinal, ce groupe, admirable par l'élégance des for-

mes, la grâce de l'expression, la finesse du travail, peut être rangé parmi les principales œuvres de notre musée des antiques.

Après les divinités et dans la sphère des héros, des

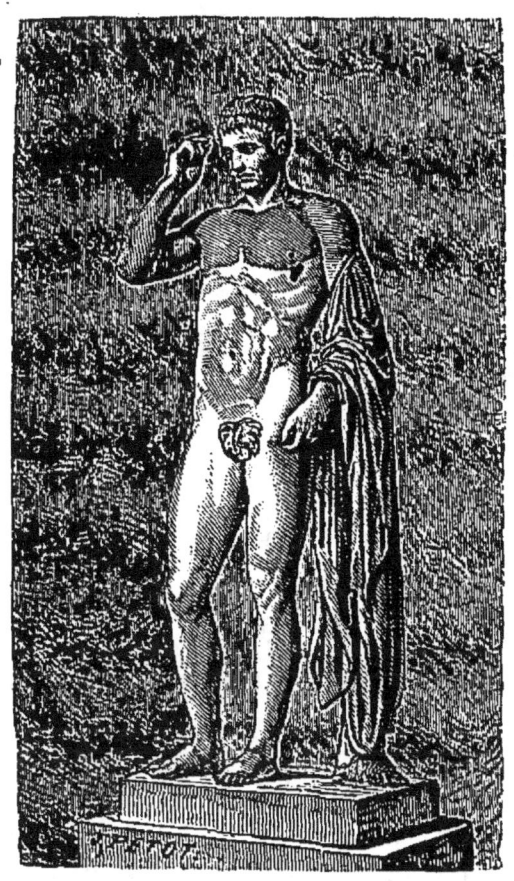

Fig. 15. — Le prétendu Germanicus. (Paris. Musée du Louvre.)

athlètes, des hommes enfin, nous trouvons encore au Louvre quelques morceaux de grande importance et de haut mérite : une très-belle statue de jeune homme, qui serait digne de disputer la préséance à l'*Achille*, si elle n'avait une tête rapportée, et trop petite pour le corps. Longtemps on l'a nommée *Cincinnatus*, parce

qu'un soc de charrue est à ses pieds ; mais, comme l'extrême jeunesse de la figure, qui est grecque d'ailleurs, ne permettait pas qu'elle fût prise pour celle du dictateur romain, Winckelmann, en l'étudiant, en voyant que ce jeune homme noue sa chaussure au pied droit, laissant l'autre pied nu, a reconnu l'histoire de Jason. En effet, d'après le récit de Phérécide, Jason s'était fait laboureur, afin de calmer les soupçons de son oncle Pélias, et quand le messager de ce roi d'Iolchos vient l'inviter à un sacrifice solennel, le héros part à demi chaussé et va montrer ainsi à son oncle Pélias *l'homme à une seule sandale*, désigné par l'oracle pour être son meurtrier. Cette démonstration de la science a paru sans réplique, et l'on appelle *Jason* cette statue où l'on croit reconnaître l'habile main de l'auteur du *Gladiateur combattant*. — Un *Centaure*, que l'on croit la répétition de ceux que sculptèrent Aristéas et Papias, de Caisie. Le petit génie vainqueur qu'il porte sur la croupe, et qui lui attache les mains derrière le dos, n'est pas le génie de l'amour, mais celui de l'ivresse, reconnaissable au lierre dont il est couronné. Par une bizarrerie digne de remarque, ce centaure a le nez ridé et plissé comme celui d'un cheval qui hennit. — Un *Marsyas* suspendu par les bras aux branches d'un pin, et prêt à subir le supplice qu'il encourut pour avoir défié sur sa flûte le dieu de la lyre, le dieu sans pitié du *genus irritabile vatum*. Cette belle figure, où brille une science profonde de l'anatomie musculaire, passe pour une des nombreuses répétitions que fit la sculpture, en ronde-bosse ou en bas-relief, du célèbre tableau de Zeuxis, appelé le *Marsyas attaché*, qu'on voyait à Rome, au temps de Pline, dans le temple de la Concorde. — Un

Fig. 16. — Le Faune de Praxitèle. (Rome.)

Discobole, c'est-à-dire un athlète lançant le disque, imitation heureuse du célèbre *Discobole*, de Naucydès.

Nous arrivons au genre de statues que les Romains nommèrent *statuæ iconicæ*, statues-portraits (de εἰκών, image), et dont l'usage commença lorsque les sculpteurs grecs furent chargés d'éterniser les images des athlètes trois fois vainqueurs aux jeux publics. Alors ils

Fig. 17. — Le Discobole. (Paris. Musée du Louvre.)

devaient rejeter toute recherche du beau idéal qu'ils prêtaient aux images des dieux ; ils devaient s'abstenir de toute flatterie, de tout artifice, et reproduire la nature vraie, jusque dans ses proportions, jusque dans ses défauts. Les Grecs n'ont, au Louvre, que fort peu de ces statues iconiques. Un philosophe, assis et méditant, est appelé *Démosthène*, parce que la tête, rapportée, offre les traits connus du grand orateur athénien. Le *volume* qu'il déroule sur ses genoux serait l'*Histoire de la guerre du Péloponèse*, par Thucydide, ouvrage que Démosthène

admirait à ce point, qu'il le copia jusqu'à dix fois. On pourrait rétablir sur son piédestal la belle inscription que portait, au dire de Plutarque, la statue que lui élevèrent ses concitoyens : « Si tes forces, ô Démosthène ! eussent égalé ton génie, jamais les armées des Macédoniens n'auraient triomphé de la Grèce. » — Dans un héros debout, coiffé du casque, on reconnaît, à sa tête penchée sur l'épaule gauche, aux traits efféminés de son visage et à son regard audacieux, *Alexandre le Grand*[1]. Cette statue, du style héroïque, est probablement la répétition d'un Alexandre de Lysippe, qui eut, comme Apelles en peinture, le monopole des portraits sculptés du vainqueur de Darius. Cet Alexandre, au regard hautain, semble dire à Jupiter, comme dans l'épigramme d'Archélaüs : « O roi des dieux ! notre partage est fait ; à toi le ciel, à moi la terre. »

Si, dans la part des Grecs, les statues-portraits sont rares, en revanche les hermès sont nombreux. Ce nom d'hermès (qui n'est pas ici celui de Mercure, mais qui vient de ἕρμα, pierre) se donne aux bustes courts, taillés à l'épaule, sans bras et sans poitrine. Parmi ces hermès se trouve un *Homère*, ou du moins l'image prêtée par la tradition au chantre d'Achille et d'Ulysse ; il est couronné d'une bandelette sacrée ; c'est le divin Homère. — Un *Miltiade*, reconnaissable au taureau de Marathon ciselé sur son casque. — Un *Socrate*, dont le visage est parfaitement historique, puisque, fils de sculpteur, et sculpteur lui-même dans ses jeunes années, il fut l'ami et le conseiller des artistes de son temps[2] ; puisque,

[1] « C'estoit une certaine affeterie consente de sa beauté, qui faisoit un peu pencher la teste d'Alexandre. » (Montaigne.)

[2] Socrate est l'auteur d'un groupe des *Trois Grâces* qui était encore su r

après sa mort, les Athéniens repentants firent élever par Lysippe, à la mémoire du juste condamné, une statue de bronze qui a conservé ses traits, tant de fois répétés depuis. — Un *Alcibiade*, inachevé, et par cela même très-curieux, parce que la tête porte encore les *points* saillants dont les statuaires grecs faisaient usage pour s'assurer de la justesse de leurs mesures. — Un hermabicippe (ou hermès à deux têtes adossées) d'*Épicure* et de son ami *Métrodore*. Le 20 de chaque lune, dans les fêtes nommées *Icades* à cause de cette date, les épicuriens promenaient dans leurs maisons le buste du philosophe couronné de fleurs.

Parmi les bas-reliefs qu'on peut nommer religieux, parce qu'ils tiennent aux différents cultes, nous désignerons de préférence les *Muses*, grande composition qui couvrait les trois faces apparentes d'un sarcophage. On y voit les neuf filles du Génie et de la Mémoire : Clio tient un *volumen* pour y tracer l'histoire; Thalie a le masque rieur, le brodequin pastoral et les jambes nues, signe des licences de la comédie; Érato n'est remarquable que par le filet (*cécryphale*) qui noue ses cheveux, et n'a nul autre attribut pour marquer qu'elle préside aux chants d'amour, aux plaisirs de l'esprit, aux entretiens philosophiques; Euterpe tient ses deux flûtes (*tibiæ*) et porte, avec le laurier d'Apollon, la robe des chanteurs (*orthostade*); Polymnie, enveloppée dans son vaste manteau, médite sur la poésie et l'éloquence; Calliope, un *style* à la main, une tablette dans l'autre,

une place publique d'Athènes, lors du voyage de Pausanias, au deuxième siècle de notre ère. On peut voir dans Xénophon (*Dits mémorables de Socrate*) les excellents avis qu'il donnait aux artistes sur les moyens d'exprimer les passions de l'âme aussi bien que de traduire les formes du corps.

va écrire les vers héroïques d'une épopée ; Terpsichore joue de la lyre pour animer un chœur de danse ; Uranie, armée de son *radius*, trace sur une sphère les mouvements des astres ; Melpomène enfin, dressée sur ses cothurnes et vêtue de la tunique royale, élève le masque tragique par-dessus sa tête pensive et sombre. — Les *Néréides*, autre ornement de tombeau d'excellent travail, où l'on voit quatre nymphes marines escortant vers les îles Fortunées de petits génies qui figurent les âmes heureuses. — La *Naissance de Vénus*, même sujet que la *Vénus Anadyomène* d'Apelles. On voit sortir de l'écume des flots (ἀφρός) la belle Aphroditè, entourée d'un cortége de Néréides et de Tritons qui fêtent joyeusement la venue au monde de la mère des Amours.

Et parmi les bas-reliefs qui sortent des légendes de la mythologie pour entrer dans celles de l'histoire : les *Funérailles d'Hector*, vaste composition qui réunit, en vingt-six figures, la plupart des personnages qu'ont immortalisés les poëmes homérides. Le vieux Priam est aux genoux d'Achille, dont il ne reste malheureusement qu'un débris ; mais, à défaut du héros de l'*Iliade*, le héros de l'*Odyssée* se fait reconnaître à son bonnet (πιλίδιον) qui a la forme d'une moitié d'œuf. — *Agamemnon*, entre son héraut *Talthybios* et *Épéos*, qui fabriqua le cheval de Troie. Ce bas-relief est dans le style très-ancien, antérieur au style du second âge appelé choragique[1].

[1] On a spécialement donné ce nom aux monuments d'art élevés à leurs frais par les *chorèges* (de χορός, chœur, et ἄγειν, conduire), ou directeurs élus par chacune des dix tribus d'Athènes pour présider aux cérémonies du culte et aux jeux du théâtre. La *chorégie* était une haute fonction publique, et les citoyens riches qui en acceptaient la charge mettaient leur honneur à mériter des prix qui étaient conservés dans les temples et qui conservaient leurs noms.

— Les *Génies des jeux*, œuvre pleine de grâce et d'animation, où des enfants remplacent les hommes pour figurer tous les exercices d'une palestre. Sous la surveillance d'un *alytarque*, ils combattent à la course, au disque, au pugilat ; les vainqueurs montrent avec orgueil leurs palmes et leurs couronnes.

Arrivés aux nombreux objets qui servaient au culte des dieux et au culte des morts, nous citerons seulement le grand et célèbre *Autel des douze dieux*. Il est de forme triangulaire ; sur chaque face, dans la bande supérieure, sont quatre des douze grands dieux, en commençant par les cinq enfants de Saturne, — Jupiter, Junon, Neptune, Cérès, Vesta ; — en finissant par les sept enfants de Jupiter, — Mercure, Vénus, Mars, Apollon, Diane, Vulcain, Minerve. — Dans la bande inférieure, les figures, un peu agrandies, ne sont plus qu'au nombre de neuf ; trois sur chaque face ; d'un côté, les Grâces, dansant en groupe ; d'un autre, les Heures ou Saisons, appelées Eunomie, Irène et Dicé, qui, symbolisant le printemps, l'été et l'automne, portent des feuilles, des fleurs et des fruits ; de l'autre enfin, trois déesses, le sceptre à la main droite, que l'on croit les *Ilythies*, celles qui présidaient à la naissance des mortels, en opposition des Parques. A divers caractères archaïques, on a cru voir dans ces figures le style de l'école d'Égine, ou du moins des monuments choragiques. Ainsi Mercure porte une longue barbe ; ainsi les Grâces sont chastement vêtues, et Vénus même n'est pas décolletée. Mais, d'une autre part, la gracieuse tranquillité des attitudes, l'ampleur des draperies, la finesse du dessin et la délicatesse de la ciselure qui ne donne pas plus de saillie aux figures que dans les bas-reliefs, très-plats, de la frise du Par-

thénon, rattachent cet autel au temps postérieur où la sculpture grecque brillait de tout son éclat. Pour mettre d'accord ces caractères opposés de la forme et de l'exécution, les habiles supposent que c'est une imitation du style choragique faite après l'époque de Phidias [1].

De la France passons à l'Italie, et, comme en suivant l'itinéraire habituel des voyageurs, allons à Florence avant Rome et Naples.

Dès le second vestibule du musée *degl' Uffizj* commence la série des marbres antiques. Mais, après avoir mentionné les deux énormes chiens-loups qui semblent, la gueule béante et l'œil enflammé, défendre la porte des galeries, et le célèbre sanglier en bronze, appelé *sanglier de Florence*, duquel on a fait tant de copies, nous entrerons sur-le-champ dans la *salle de Niobé*. C'est la salle consacrée à la précieuse série de statues grecques que l'on appelle Niobé, ses enfants et le pédagogue. Elles furent découvertes toutes ensemble, en 1583, à Rome, près de la porte Saint-Paul. Les Médicis, qui en firent l'acquisition, les transportèrent à Florence. Personne n'ignore l'histoire mythologique de Niobé, racontée par Ovide et par Apollodore, de cette Niobé,

[1] Il ne faut pas quitter le Louvre sans faire une mention succincte d'objets appartenant à la statuaire, et récemment entrés dans les armoires des figurines. On les nomme *Statuettes de Tanagra*, parce que ces petites figures en terre cuite ont été trouvées, et en grand nombre, dans la nécropole de Tanagra (aujourd'hui Scamino), petite ville de l'ancienne Béotie, où fut le célèbre tombeau de Corinne. Par l'infinie variété des sujets et des attitudes, par l'élégance des mouvements et des draperies, par la beauté des formes et même des visages, enfin j'oserai dire par la grandeur du style, ces joujoux d'enfants rendent témoignage pour l'art grec tout entier. Certes les ouvriers qui inventèrent et modelèrent de telles statuettes étaient de vrais artistes, et leurs noms mériteraient d'être inscrits à la suite des noms glorieux de Phidias, de Praxitèle, de Scopas et de Lysippe.

fille de Tantale et femme d'Amphion, qui, mère d'une nombreuse famille, méprisait sa sœur Latone, parce qu'elle n'avait que deux enfants. Apollon et Diane vengèrent cruellement leur mère, en tuant à coups de flè-

Fig. 18. — iobé. (Florence.)

ches, sous les yeux de Niobé, toute cette famille dont elle était si fière. Du reste, on n'est d'accord ni sur le lieu où se fit le massacre des enfants de Niobé, — car Ovide dit que ce fut l'hippodrome d'Athènes, d'autres Thèbes, d'autres le Sipyle, montagne de Lesbie, — ni sur le nombre de ces enfants. Suivant divers auteurs, ce nombre serait de trois, de cinq, de dix, de quatorze,

de vingt. Homère le fixe à douze. Le groupe de Florence se compose de seize statues, y compris la mère et le pédagogue. Mais il y en a deux qui, certainement, n'appartiennent point à ce groupe ; il faut donc le réduire, comme le veut Homère, à douze statues d'enfants.

Si l'on s'en référait à un passage de Pline qui peut leur être appliqué, ainsi qu'à une ancienne épigramme grecque, le groupe de Niobé serait l'œuvre de Praxitèle ; d'autres antiquaires l'attribuent à Scopas. Il est certain que la statue de Niobé, celle de la jeune fille placée à sa gauche, celle du jeune garçon mourant, et les deux qu'on a mises aux deux côtés du pédagogue, sont des ouvrages que leur beauté sublime rend dignes des plus grands noms de la statuaire antique. Winckelmann, juge d'habitude aussi réservé qu'éclairé, leur prodigue les plus grands éloges. Il fait remarquer avec raison que les filles de Niobé, sur lesquelles Diane dirige ses flèches meurtrières, sont représentées dans cet état d'anxiété indicible, dans cet engourdissement des sens où jette l'approche inévitable de la mort, et, comme dit Montaigne, « dans cette morne, muette et sourde stupidité qui nous transit. » Quant à la Niobé même, si connue par le moulage et les dessins, elle exprime la douleur mieux encore que le *Laocoon*. Celle du *Laocoon* est une douleur physique, qu'il partage avec ses fils, puisqu'il est enserré comme eux dans les replis des serpents ; celle de la *Niobé*, plus noble, est une douleur toute morale, car, à l'abri des coups, elle ne souffre que des souffrances de ses enfants. Elle se borne à tourner vers le ciel un regard plein de reproches. Les quatre à cinq meilleures statues de ce beau groupe seront toujours des modèles du vrai beau, comme l'a compris l'antiquité,

Reste à savoir comment le groupe de Niobé avait été disposé par ses auteurs, quels étaient l'arrangement et l'emploi de ces statues, réunies dans une seule pensée et dans la même scène. Guidé par une phrase de Pline,

Fig. 19. — La Vénus de Médicis. (Florence.)

qui rapporte que de son temps il y avait à Rome un groupe de *Niobé*, tiré du temple d'Apollon Sosien; un habile architecte anglais, M. Cokerell, a pensé que les quatorze statues trouvées ensemble dans la même excavation avaient décoré le fronton d'un temple. En effet, dans un dessin tracé à l'appui de son opinion, il recomposa le fronton tel qu'il avait dû exister avant que les

Romains ne dépouillassent les temples de la Grèce. Au milieu se trouvait *Niobé,* soutenant dans ses bras une jeune fille expirante ; six figures à droite, six à gauche, disposées suivant les exigences du fronton triangulaire, complétaient, en y concourant, la scène générale.

Dans la *Tribuna,* cette salle des chefs-d'œuvre, ce sanctuaire de l'art, où sont réunies face à face les plus précieuses reliques de la statuaire des anciens et les plus admirables œuvres de la peinture des modernes, parmi celles que possède le riche musée *degl' Uffizj*, le plus célèbre morceau de sculpture est la *Vénus* dite de *Médicis.* Trouvée vers le milieu du quinzième siècle, à Tivoli, elle était brisée en treize endroits, au cou, au milieu du corps, aux cuisses, aux genoux, au-dessus des pieds. Mais il fut aisé, les ruptures étant régulières, de rajuster tous ces morceaux. Au lieu de se croire obligé de restaurer les deux bras, on eût mieux fait mille fois de la laisser mutilée comme notre *Vénus de Milo,* et d'abandonner à l'esprit du spectateur le soin de la compléter. Quoique faites avec intelligence, par le Bernin, dit-on, ces restaurations se font bien reconnaître, et présentent, surtout dans les mains, une sorte de gaucherie maniérée, une sorte de fausse pudeur, qui ne peuvent avoir été dans l'ouvrage antique. Apportée à Florence sous le gouvernement de Cosme III, cette Vénus prit alors le nom qui lui est resté.

Petite et mignonne, car elle n'a pas 4 pieds 8 pouces de l'ancienne mesure française, la Vénus de Médicis passe pour le modèle des proportions de la femme, comme l'Apollon du Belvédère pour le modèle des proportions de l'homme. Le travail est d'ailleurs si parfait, la tête si belle, le corps si gracieux, tous les détails si

fins et l'ensemble si plein de charmes, que l'on n'aurait point manqué d'attribuer cette statue aux plus célèbres sculpteurs antiques, Phidias, Praxitèle ou Scopas, par exemple, si une inscription gravée sur sa base, et copiée

Fig. 20. — Apollino. (Florence.)

de l'inscription primitive, n'apprenait qu'elle est due au ciseau de Cléomène, fils d'Apollodore, Athénien. Peut-être, au lieu du nom de Cléomène, fallait-il lire celui d'Alcamène, Athénien aussi, et le plus grand statuaire grec entre Phidias et Praxitèle, duquel Pline cite une fameuse Vénus qui était à Rome de son temps;

sinon, c'est un artiste inconnu, que Pausanias ne nomme pas une seule fois, et que cette œuvre seule nous a révélé. Elle suffit, du reste, pour le placer au premier rang, car, si les copies ne l'avait pas répandue à profusion, la Vénus de Cléomène mériterait qu'on fît, pour

Fig. 21. — Le Faune. (Florence.)

l'admirer, le voyage de Florence, comme on allait jadis de toute la Grèce au temple de Gnide admirer la Vénus de Praxitèle : celle de qui l'on disait qu'elle était parmi les Vénus ce que Vénus est parmi les déesses, et chez qui l'expression de la vie éclatait avec tant de vérité, qu'Ovide affirmait que, si elle restait sans mouvement, c'était

parce que la majesté divine lui commandait l'immobilité.

On attribue au même sculpteur, à Cléomène, mais sans autre preuve qu'une certaine similitude dans le style et l'exécution, le petit *Apollon* haut de 4 pieds qu'on nomme l'*Apollino*. Il a sur la *Vénus* l'avantage rare d'être entièrement composé de morceaux antiques. Si l'Apollon du Belvédère peut être appelé le modèle du sublime, l'*Apollino* mérite d'être appelé le modèle du gracieux. Cette réflexion du judicieux Raphaël Mengs est aussi la première qui vienne à l'esprit de l'observateur. L'attitude pleine de désinvolture, le mouvement svelte et délié, les formes charmantes, l'expression de tête riante et d'une finesse un peu maligne, tout concourt à faire de l'Apollino la plus gracieuse figure qui puisse apparaître à l'imagination créatrice du statuaire. Le travail du ciseau n'est pas moins achevé : les détails de la chair sont rendus avec une délicatesse, une *morbidezza* capable de faire illusion. C'est ce procédé que semble avoir imité Canova dans ses œuvres les plus étudiées.

L'*Apollino* avait été précédé à la galerie de Florence par le *Faune*, morceau du meilleur siècle de la statuaire grecque, admirablement retouché et complété par Michel-Ange. Ce Faune, entièrement nu, gai, vif, pétulant, est communément attribué à Praxitèle, sans autre garantie que la perfection de ses formes et du travail d'exécution. Près de lui se trouve le fameux groupe des *Lutteurs* (*la Lotta*), qu'on attribue à Céphissodote. Son mérite principal est de reproduire avec une précision parfaite, non plus le corps humain à l'état d'immobilité, mais des corps en mouvement, de retracer la tension des muscles, le gonflement des veines, tous les phénomènes de la force active, tous

les efforts du combat. Sous ce rapport, le groupe des *Lutteurs* peut défier l'observation du plus sévère anatomiste, comme il peut défier le jugement du critique le plus difficile pour la précision du dessin et l'élégance des lignes, dans cet enchevêtrement des membres que

Fig. 22. — Les Lutteurs. (Florence.)

présentent deux hommes aux prises. L'expression, d'ailleurs, ne manque pas plus que l'exactitude anatomique. La tête du vaincu, qui est de l'antique pur, offre bien, dans ses traits stupéfaits et convulsifs, le dépit, la fureur impuissante, tandis que la tête du vainqueur, quoique terminée par des retouches modernes, respire tout l'orgueil de la victoire.

Reste une figure difficile à nommer, dont nous avons une copie en bronze dans le jardin des Tuileries. C'est un homme au visage grossier et commun, au front déprimé, à la chevelure courte et rude, dont l'attitude gênée ne le présente ni assis, ni à genou ; qui est ac-

Fig. 23. — L'Arrotino. (Florence.)

croupi devant une pierre, sur laquelle il aiguise son couteau. Les Italiens le nomment l'*Arrotino*, et nous lui avons donné des noms divers : le *Rémouleur*, le *Rotateur*, et aussi l'*Espion*, parce que sa tête tournée et son regard en l'air semblent exprimer que son attention se porte sur autre chose que son action manuelle. Les uns ont prétendu que c'était l'esclave qui découvrit la con-

spiration des fils du premier Brutus pour rétablir les Tarquins ; d'autres que c'était l'esclave qui découvrit la conspiration de Catilina. Toutes ces suppositions sont tombées, non-seulement parce qu'elles ne pouvaient

Fig. 24. — Vénus sortant du bain. (Rome.)

s'appliquer à une œuvre grecque, mais devant l'évidence. Parmi les pierres gravées de la collection du roi de Prusse, il en est une, décrite par Winckelmann, qui représente le supplice de Marsyas. Devant le condamné, déjà lié à l'arbre, se trouve la figure, exactement semblable à l'*Arrotino*, du Scythe qui fut chargé par Apol-

Fig. 25. — Le Gaulois mourant. (Rome.)

lon d'écorcher son malheureux rival. Le même personnage, dans la même attitude, se retrouve dans plusieurs bas-reliefs, et sur le revers de plusieurs médailles antiques. Il est hors de doute que le Rémouleur, le Rota-

Fig. 26. — L'Amazone du Capitole. (Rome.)

teur, l'Espion, le Cincinnatus, l'esclave surprenant le secret des conjurations, tous ces personnages enfin ne sont autres que le Scythe qui écorcha Marsyas.

A Rome, deux collections principales renferment les antiques, le Vatican et le Capitole. Disons brièvement quelques mots de la dernière, où plusieurs belles œuvres

grecques se trouvent mêlées à une foule d'œuvres romaines. C'est d'abord une *Vénus sortant du bain*, statue charmante, à laquelle le sujet a permis de donner un mouvement plus prononcé, plus actif que n'en a d'habitude la déesse à qui suffit la beauté ; — puis un *Mars* colossal, qui est peut-être un Pyrrhus ; — puis le célèbre *Gladiateur mourant* ; — puis une majestueuse *Junon*, appelée la *Junon du Capitole* ; — puis une *Diane* aux belles draperies, une *Minerve* égyptienne (Neith), un *Harpocrate*, qu'on reconnaît à sa couronne de lotus, une *Hécube désolée*, enfin deux *Amazones*. L'une d'elles, dont la courte tunique ne couvre pas les jambes, et qui saisit son arc par un mouvement rapide, pourrait s'appeler une *Diane chasseresse*, si elle portait sur le front l'attribut de la déesse des nuits.

Du Capitole passons au Vatican.

Quoique très-moderne, presque récent, le musée des papes est, en cette partie, d'une richesse immense. Dans divers vestibules, salles et galeries, et surtout dans le portique appelé *della Corte*, sont une infinité de bas-reliefs, colonnes, chapiteaux, sarcophages, vases, candélabres, animaux, bustes, statues enfin, morceaux précieux à tous les titres, choisis parmi ceux qu'on a exhumés de la terre de cette Rome dont Pline disait qu'elle avait plus de statues que d'habitants, et du sein de laquelle on en a effectivement tiré, d'après le compte de l'abbé Barthélemy, plus de soixante-dix mille. Pour comprendre de tels chiffres, il faut se rappeler que Néron, au dire de Pausanias, avait enlevé cinq cents statues *de bronze* du seul temple d'Apollon à Delphes. Combien en marbre? Au milieu de cette multitude, je ne puis que faire un choix dans le choix, et

Fig. 27. — Apollon du Belvédère. (Rome. Vatican.)

nommer les seuls chefs-d'œuvre, ceux que réunirait, par exemple, une autre *Tribuna*[1].

La plus célèbre statue du Vatican, la plus populaire, si je puis dire, c'est assurément l'*Apollon Pythien*, plus connu sous le nom de l'*Apollon du Belvédère*, parce qu'il fut d'abord placé par Michel-Ange dans la cour de ce nom. Cette statue avait été trouvée, au commencement du seizième siècle, dans les bains de Néron, à Anzio, près d'Ostie. Personne n'ignore qu'Apollon est représenté au moment où il décoche une flèche mortelle sur le serpent Python, d'où vient le nom donné à la statue par les Athéniens et que lui conserve Pausanias. Cette action explique le mouvement de son corps, un peu théâtral, ainsi que l'expression de son visage, fière et victorieuse. Winckelmann, Mengs, cent autres, ont nommé cet Apollon la plus belle des statues antiques, le modèle complet du sublime. « Pour comprendre le mérite de ce chef-d'œuvre de l'art, dit Winckelmann, l'esprit doit s'élever jusqu'à la sphère des beautés incorporelles et s'efforcer d'imaginer une nature céleste, car ici il n'y a plus rien de mortel... » Mais d'autres juges éclairés lui ont contesté ce droit exclusif à la première place. Canova et Visconti le croient une répétition plus délicatement finie de l'ancien Apollon en bronze, du sculpteur Calamis, que les Athéniens, après la grande peste, érigèrent dans le Céramique, et Chateaubriand le déclare « trop vanté. » Ne pourrait-on indiquer un moyen terme? Il me semble que, tout en méritant la plupart des éloges prodigués par ses admirateurs

[1] On peut consulter l'*Itinéraire en Italie*, par M. du Pays, qui a mentionné les diverses parties du musée des Antiques, et tout ce qu'elles renferment de plus intéressant.

enthousiastes, l'*Apollon Pythien* ne doit pas être mis seul au premier rang, qu'il occuperait en commun, par exemple, avec la *Vénus*, la *Diane* et le *Gladiateur* de Paris; la *Vénus*, la *Niobé*, le *Faune* de Florence; le *Laocoon* et le *Mercure* de Rome, etc. Peut-être semblerait-il plus supérieur s'il était moins célèbre. Mais tout voyageur qui arrive pour la première fois devant la niche profonde et lumineuse où lui fut dressé une sorte d'autel, et qui entend prononcer par le gardien ce grand mot : *Apollon du Belvédère*, s'attend à de si prodigieuses beautés, à une émotion si puissante que, trompé dans les exigences de son imagination, il répète tout bas ou tout haut le mot de Chateaubriand. C'est ce qui arrive à l'Océan, aux Alpes, à toutes les grandes choses très-vantées : la première vue ne leur est point favorable. Il faut un peu de temps et de patience à l'admiration. Suivons donc le conseil du philosophe Schopenhauer : « On doit se conduire avec les chefs-d'œuvre comme avec les grands personnages, rester devant eux et attendre qu'ils vous parlent les premiers. »

Le *Laocoon* résiste mieux à cette terrible épreuve du premier regard. Toutes les imitations et copies, même celle dont Bandinelli était si fier, sont restées tellement loin de l'original, qu'on est surpris, au contraire, et charmé d'y découvrir tout d'abord des beautés en quelque sorte inespérées. On comprend l'opinion de Pline, chez les anciens[1], de Michel-Ange, de Lessing et de Diderot, chez les modernes, qui donnent la palme à ce groupe fameux; on comprend la fête que célébrèrent les Romains, le 1ᵉʳ juin 1506, sous Jules II, en l'hon-

[1] *Opus omnibus et picturæ et statuariæ artis præponendum.*

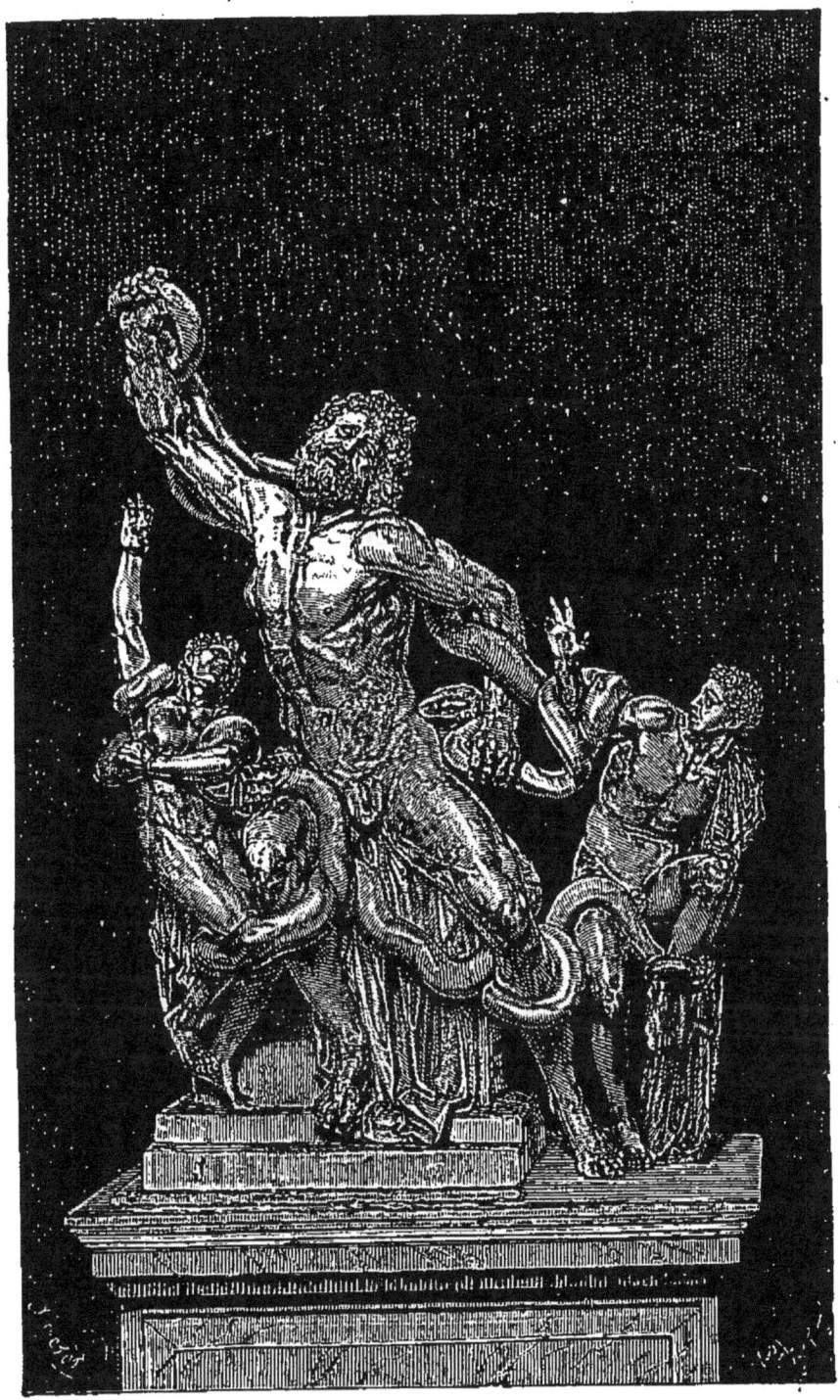

Fig. 28. — Le Laocoon, au Vatican. (Rome.)

neur de sa découverte. Le *Laocoon*, que nul morceau de sculpture ne surpasse pour l'expression de la douleur physique et de la volonté plus forte que la douleur, pas même la famille de *Niobé*, ni pour celle de la force active dans la résistance, pas même les *Lutteurs*, et que peu de morceaux égalent pour le travail du ciseau, est l'ouvrage d'Agésander, de Rhodes, aidé de ses deux fils, Polydore et Athénodore. Si l'on en croit Pline, ce groupe fut taillé dans un seul bloc de marbre. Comme il met en action l'épisode du second chant de l'*Énéide*, où Virgile raconte la catastrophe du grand-prêtre de Neptune, on peut supposer qu'il appartient à l'époque des premiers empereurs, alors que la statuaire, même grecque, s'était fort éloignée de la simplicité calme du siècle de Périclès.

Le *Mercure* et le *Méléagre* sont deux admirables statues, d'une conservation parfaite, pleines à la fois de grâce et de vigueur, desquelles il suffit de dire, pour tout éloge, qu'elles sont renommées parmi les plus précieuses que nous ait transmises l'antiquité. Mais celles-là même, et toutes les autres, cèdent la première place, dans l'opinion des connaisseurs, à un simple fragment mutilé, au *Torse*, également nommé *du Belvédère*. Ce torse en marbre blanc, débris d'une statue d'Hercule au repos, sculptée par Apollonius, fils de Miston, d'Athènes, ainsi que l'annonce l'inscription grecque gravée sur sa base, appartient bien à la grande époque de la Grèce. (Voy. fig. 30, p. 135.) Il est merveilleux par tous les genres de beauté que peuvent offrir de simples formes, et qui semblent même opposés entre eux, énergie et grâce, force et souplesse. Michel-Ange se disait élève du *Torse*. Il en a imité les détails et l'effet dans la figure

de Saint-Barthélemy, au *Jugement dernier*; et l'on raconte que, dans son extrême vieillesse, devenu presque aveugle, il prenait encore plaisir à en palper d'une main tremblante les contours, tant de fois admirés par ses yeux. Vraie ou fausse, cette anecdote peint l'esprit du

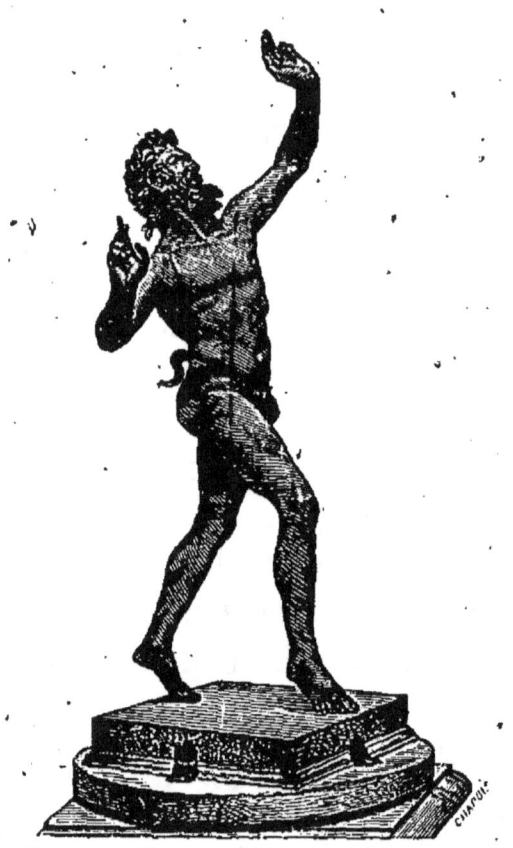

Fig. 29. — Le Faune dansant. (Naples.)

temps et la passion des grands artistes pour l'antiquité; elle peint aussi l'homme qui, de sa naissance à sa mort, n'aima que les arts et leurs œuvres.

En passant au musée *degli Studj* à Naples, nous y trouvons, grâce aux fouilles pratiquées dans les ruines de Pompéi, d'Herculanum et de Stabia, une sorte d'an-

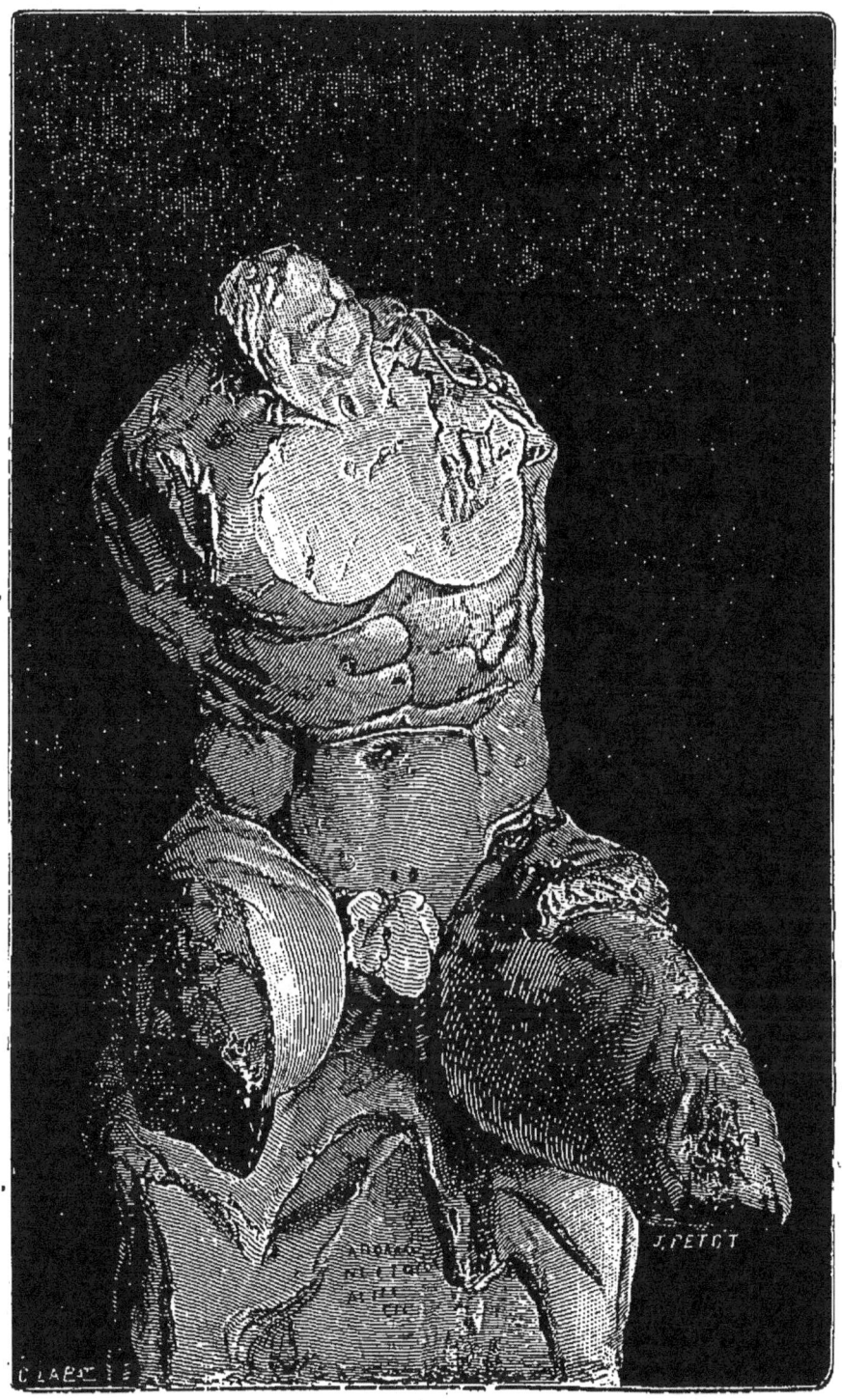

Fig. 50. — Le Torse du Belvédère, au Vatican. (Rome.)

tiques devenus partout fort rares, parce que, partout, dans les temps barbares, le prix de leur matière les a fait détruire : ce sont les ouvrages en bronze. Au milieu d'une centaine de figures, on distingue : le petit *Faune dansant*, vrai bijou, vraie merveille de grâce, d'aisance et de légèreté ; — le *Faune dormant*, — le *Faune ivre*, penché sur son outre, et faisant claquer ses doigts, — le *Mercure assis*, qui appartient sans nul doute à la meilleure époque de l'art grec ; — la figure appelée *Sapho*, celle qu'on a nommée *Platon*, dont la chevelure est si délicatement fouillée, — un *cheval*, resté seul du quadrige dont il faisait partie, etc.

Parmi les marbres des *Studj*, deux Vénus sont placées au premier rang : celle qui se nomme *de Capoue* et la *Callipyge*. La *Vénus de Capoue*, groupée avec l'Amour, nous montre cette déesse victorieuse de ses rivales au concours du mont Ida. Bien que l'amphithéâtre de Capoue, où elle fut trouvée, ait été construit sous Adrien, au meilleur temps de l'art romain, cette Vénus est si belle qu'on la tient pour grecque de la grande époque, et qu'on l'attribue, soit à Alcamène, soit à Praxitèle. Quant à la *Vénus Callipyge*, dont le mouvement gracieux explique son nom grec, assez peu facile à traduire dans nos langues qui veulent être respectées, tout le monde connaît, au moins par les copies moulées, cette statue fine, délicate, ravissante, qu'on appelle avec toute raison la rivale de la *Vénus de Médicis*. Au niveau de ces Vénus célèbres doit être placé l'*Apollon au Cygne*, statue de laquelle Winckelmann a dit, oubliant celle du Belvédère, qu'elle est la plus belle parmi les statues d'Apollon, et que sa tête est le comble de la beauté humaine. On a donné le nom de

Farnèse à trois antiques de grande importance et de grande renommée qui furent trouvés, en 1540, dans les thermes de Caracalla, sous le pontificat de Paul III (de la maison Farnèse). La *Flore* est une statue colossale, comme notre *Melpomène* du Louvre, et cependant légère, animée, pleine de grâce. Des caractères grecs, inscrits sur la base de l'*Hercule Farnèse*, annoncent qu'il est l'œuvre de l'Athénien Glycon. L'on n'en découvrit d'abord que le torse, et Paul III chargea Michel-Ange de remplacer les jambes qui manquaient. Mais le Florentin eut à peine achevé le modèle en argile, qu'il brisa son ouvrage à coups de marteau, déclarant qu'il n'ajouterait pas même un doigt à une telle statue. Ce fut un autre sculpteur, moins célèbre et moins timoré, Guglielmo della Porta, qui restaura l'ouvrage de Glycon. Un peu plus tard, les jambes furent trouvées dans un puits, à trois milles des Thermes, et les Borghèse en firent présent au roi de Naples, qui put ainsi compléter à peu près la statue antique, à laquelle il ne manque plus que la main gauche. L'histoire de ce colosse indique suffisamment son importance et sa beauté. Il figure merveilleusement la force au repos, la force calme et sûre d'elle-même, telle qu'Aristote en a décrit les caractères (*de Physiognomia*).

L'énorme groupe à qui l'on donne le nom de *Taureau Farnèse*, fut trouvé avec la *Flore* et l'*Hercule*. C'était, d'après Pline, Asinius Pollion qui l'avait rapporté de Rhodes à Rome. Une famille entière de sculpteurs, le père et les fils, s'étaient réunis pour exécuter le *Laocoon*; deux sculpteurs grecs, Apollonius et Tauriscus, se réunirent aussi pour l'exécution du *Taureau*. C'est, en effet, le plus considérable ouvrage qui nous

soit resté de la statuaire des anciens; c'est plus qu'un groupe, c'est une scène entière. Elle représente l'histoire de Dircé. Antiope, femme de Lycius, roi de Thèbes, pour se venger d'un outrage qu'elle avait reçu de son mari à cause de Dircé, fit attacher celle-ci aux cornes

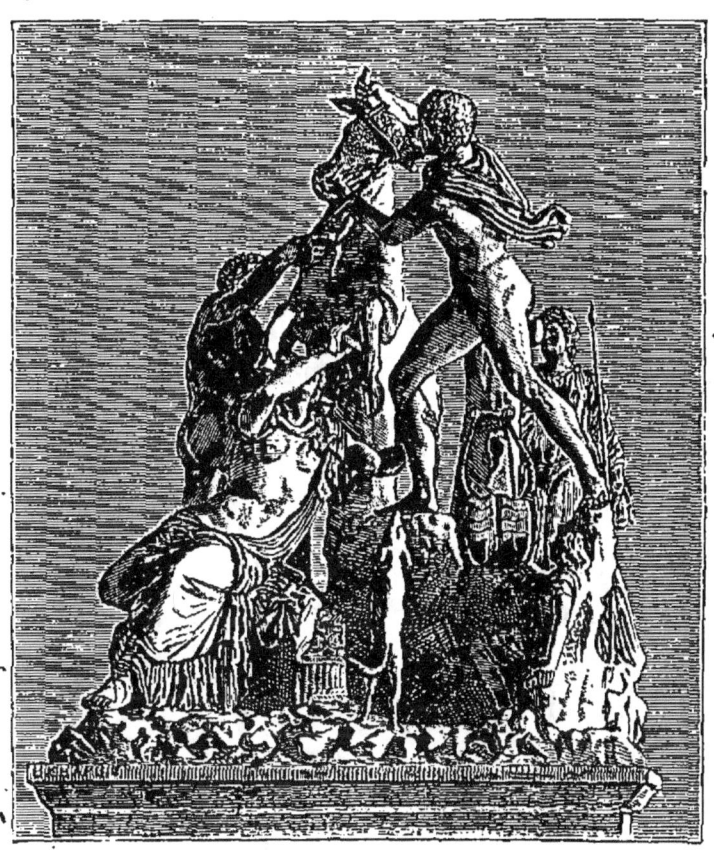

Fig. 51. — Le Taureau Farnèse. (Naples.)

d'un taureau sauvage par ses deux fils, Zétus et Amphion; mais, au moment où le taureau s'élançait, Antiope s'attendrit et pardonna. Voilà le sujet. Ces quatre personnages, ainsi que le taureau, sont plus grands que nature, et la base, qui est comme le théâtre de cette scène, contient encore, sur ses bords et ses angles, un

petit Bacchus, un chien, d'autres animaux et des plantes. Tout ce vaste ensemble fut sculpté, au dire de Pline, dans un seul bloc de marbre, long de quatorze palmes, haut de seize. Sa grandeur, unique parmi les ouvrages du ciseau, suffirait sans doute à rendre importante cette immense composition de marbre ; mais, bien que restaurée en plusieurs de ses parties, elle mérite aussi l'attention, l'admiration, par la force et la délicatesse du travail. Sans égaler, sous ce dernier rapport, le merveilleux *Laocoon*, le *Taureau Farnèse* peut être rangé parmi les plus belles œuvres de l'antiquité grecque venues jusqu'à nous.

On peut encore mettre à ce haut rang le charmant groupe de *Ganymède enlevé par l'aigle* ; — un *Apollon citharède*, figure demi-colossale, qui représente le dieu des arts assis, jouant de la lyre ; élégamment drapée, malgré l'extrême dureté de la matière, cette statue est toute de porphyre, sauf la tête, les mains et les pieds, qui sont de marbre blanc ; — un *Atlas portant le monde*, belle et vigoureuse figure, qui rend à merveille l'effort d'un homme pliant sous le faix, — enfin, l'admirable statue grecque, d'un auteur inconnu, nommée *Aristide*. Comme on n'a nul portrait reconnu du sage Athénien, il est clair qu'en nommant ainsi la statue, l'on n'a cherché qu'une analogie avec son caractère. C'est bien là, en effet, l'homme simple, calme, bon, portant sur toute sa personne la sérénité de la vertu ; c'est bien *le Juste*. Canova, qui avait pour cette statue merveilleuse une affection extrême, une sorte de culte, a marqué sur le plancher de la salle qui la possède les trois places d'où l'on peut le mieux en embrasser l'ensemble et en comprendre toutes les beautés.

Nous pourrions trouver encore, dans le reste de l'Europe, quelques importants vestiges de l'art des Grecs anciens. Le musée de l'Ermitage à Saint-Pétersbourg, par exemple, qui avait dès longtemps une belle *Vénus pudique*, donnée à Pierre le Grand par le pape Clément XI, un *Jupiter Sérapis*, une petite déesse *Hygie*, dont les draperies sont excellentes, etc., vient d'acquérir du musée Campana une précieuse série des neuf Muses, toutes grecques, et de taille presque semblable, ce qui rend cette collection unique au monde. Mais il faut nous hâter d'aller à Londres, et d'y adorer à genoux, dans le *British Museum*, les plus merveilleuses reliques du génie des Grecs.

On a nommé *Lycian Room*, la salle où se trouvent quelques antiques provenant des ruines de Xanthe, en Lycie, sur la rivière Xanthus, ou Scamandre, qu'ont immortalisée les poëmes d'Homère. Elles appartiennent aux époques comprises entre l'année 545 avant J.-C. et l'empire byzantin. Les plus anciennes, extraites de l'Acropolis de Xanthe, sont des bas-reliefs pris au monument nommé la *Tombe des Harpies*, sur l'origine et les sens duquel on a fait plusieurs conjectures tirées des croyances mythologiques. A ces bas-reliefs est jointe une figure de la Chimère, ce monstre composé d'un corps de chèvre, d'une tête de lion, d'une queue de serpent, et vomissant des tourbillons de flammes, lequel, né en Lycie de Typhon et d'Échidna, et tué par Bellérophon, n'était autre que la personnification d'un petit volcan sur une des cimes du mont Cragus. Les plus récentes sont des œuvres romaines dont nous n'avons point à nous occuper, et qui montrent seulement les diverses conquêtes et les divers cultes qui ont passé sur la terre

de Lycie. Les plus importantes sont d'une époque intermédiaire. Elles proviennent de ce qu'on nomme simplement le *monument* de Xanthe. M. Ch. Fellows qui les en a tirées, a construit de ce monument un petit modèle en bois peint, qui donne sa forme, ses proportions, son emplacement, et l'on a pu en reconstituer, avec ses débris, toute une muraille latérale. On voit que, sur une base massive, s'élevait une galerie quadrangulaire de quatorze colonnes d'ordre ionique, entremêlées du même nombre de statues, et soutenant une légère attique. Deux frises sculptées ornaient le pied et le sommet de la base. De ce temple ruiné, les parties les plus entières, quoique bien mutilées, les plus belles, les plus curieuses sont quelques-unes des statues qui alternaient avec les colonnes de la galerie circulaire. Elles sont sans têtes, sans mains et sans pieds; mais les corps, les bras et les jambes offrent d'admirables proportions, des mouvements pleins de grâce et une exécution supérieure. Vêtues d'une étoffe transparente, de celles que les Romains nommaient *togæ vitreæ*, *nebula linea*, *ventus textilis* (robes de verre, nuages de lin, vent tissu), elles sont comme nues avec décence. Légères et élancées, elles semblent toutes fendre l'air, courir ou danser. Mais quelques-unes ont à leurs bases des allégories marines, dauphins, crabes, alcyons, et l'on croit, sur cette donnée, qu'elles formaient le cortége de Latone arrivant en Lycie avec ses enfants Apollon et Diane. Ce *monument* de Xanthe, fût-il le trophée d'une victoire des Perses, est une œuvre de l'art grec, et de sa grande époque, entre Phidias et Lysippe. Pour preuves de cette assertion, l'on peut citer les inscriptions en langue grecque, où l'on a retrouvé quelques

vers du poëte Simonide, le flatteur des tyrans et des princes, et plus encore le style et la perfection des débris, des statues surtout, que n'aurait pu faire nul autre peuple, de nul autre temps.

Le *Phigalian Saloon* a reçu ce nom parce qu'il renferme deux frises en bas-relief qui décoraient l'intérieur de la *cella*, ou sanctuaire, du célèbre temple d'Apollon Epicurius (secourable), élevé sur le mont Cotylius, près de la ville arcadienne de Phigalie. De ces frises, l'une est composée de onze tablettes de marbre, l'autre de douze; l'une représente le *Combat des Centaures et des Lapithes*, l'autre le *Combat des Grecs et des Amazones*, ces deux sujets tant et tant de fois traités par les artistes de l'antiquité païenne, parce que, en effet, toutes les conditions de beauté, de variété et d'action s'y trouvent réunies. Pour montrer quel intérêt doit s'attacher à ces sculptures de Phigalie, il suffit de rappeler qu'elles sont de l'époque de Périclès, c'est-à-dire contemporaines des sculptures du Parthénon.

Mais ce que contient de plus intéressant ce même *Phigalian Saloon*, ce sont d'autres débris antiques qui eussent été mieux à leur place dans l'autre salle, le *Lycian Room*, avec les marbres de Xanthe. Personne n'ignore que la seconde reine Artémise, veuve de son frère Mausole, roi de Carie, fit élever à ce frère-époux, dans la ville d'Halicarnasse, et vers l'année 355 avant J.-C., un tombeau célèbre, qui, d'abord appelé le *Ptérôn*, reçut le nom de Mausolée, et transmit ce nom à tous les monuments funéraires. Compté dès lors parmi les sept merveilles du monde, le Mausolée était l'œuvre des architectes Phitée et Satyrus. Cinq statuaires s'étaient partagé le travail de ses ornements : Pytis fit un qua-

drige pour le sommet ; Bryaxis sculpta les bas-reliefs du nord ; Timothée ceux du midi ; Léocharès ceux de l'ouest, et ceux de l'est enfin furent l'ouvrage du ciseau renommé de Scopas, que l'on croit l'auteur des Niobides. Tous ces artistes, comme on le voit par leurs noms et par la date du monument, appartiennent aux derniers temps de la grande école athénienne. Cependant ils n'ont copié ni Phidias, ni son style. Travaillant pour l'Asie, ils se sont montrés différents de leurs compatriotes et de leurs contemporains. On eût pu, comme le remarque M. Viollet-le-Duc, les nommer déjà *romantiques*. Dans la conquête des Romains et dans celle des Parthes, le Mausolée dut subir le sort de tous les édifices élevés par l'art grec. Mais ce qu'on sait de positif, c'est que, dans l'année 1522, les chevaliers de Rhodes en employèrent les murailles et les débris à l'érection du château fort d'Halicarnasse, devenu bientôt après, pour les Turcs victorieux, la forteresse de Boudroum. En 1846, le sultan Abd-ul-Medjid fit extraire des murs de cette forteresse quelques pierres antiques qui s'y trouvaient enchâssées, et les donna à sir Stafford Canning, qui lui-même en fit don au *British Museum*. Depuis lors, à la suite de fouilles faites à Boudroum, M. Ch. Newton y a réuni les fragments de l'un des chevaux du quadrige colossal de Pythis, et une statue d'homme que l'on croit l'*icone* ou portrait de Mausole.

En arrivant à la salle des antiquités athéniennes (*Elgin Saloon*), vrai sanctuaire du musée britannique, il faut mentionner d'abord, et rapidement, quelques objets qui s'y trouvent réunis aux marbres du Parthénon. Ces objets méritent un tel honneur, non-seulement parce qu'ils sont tous grecs, et la plupart athé-

niens, mais aussi par leur grande valeur comme monuments de l'architecture et de la sculpture des anciens. Parmi divers débris de temples, d'autels et de tombeaux, il faut remarquer un chapiteau et un fragment du fût d'une colonne dorique du Parthénon. Ces deux morceaux donnent la juste mesure, même à l'œil et sans compas, des proportions du temple de l'Acropolis d'Athènes[1]. — Un chapiteau et quelques fragments du fût

[1] Pour faire comprendre comment, dans les débris d'un temple grec, un seul fragment peut donner la mesure de l'ensemble, il faut rappeler quels principes constants présidèrent à l'architecture religieuse de la Grèce ; nous résumerons en peu de mots cette explication, empruntée au *Cours d'architecture* de M. Beulé.

« Dans l'origine, aux débuts de la société héllenique, le temple était simplement l'abri de l'image du dieu, non moins grossière que lui. On planta en terre, et debout, des troncs d'arbres formant un carré long ; sur les deux faces allongées, on posa transversalement une poutre qui soutenait les solives inclinées du toit. Comme les troncs d'arbres étaient sujets à se pourrir à leurs deux extrémités, dans la terre et sous la poutre, on plaça des dés de pierre au-dessus et au-dessous. Peu à peu la colonne, en pierre ou en marbre, remplaça le tronc d'arbre rude et fragile ; les dés de pierre du bas et du haut devinrent la base et le chapiteau de la colonne. La poutre latérale se changea en architrave, frise et entablements. La pointe ou saillie des solives du toit fut le triglyphe, et l'intervalle creux qui les séparait fut la métope. Par leur inclinaison à droite et à gauche en angles obtus, les toits formèrent le fronton triangulaire sur l'une et l'autre façade. Enfin, les ornements de détail, tels que bucrânes (têtes de victimes), oves, palmettes, rosaces, méandres, avaient été tous employés en nature avant que l'art les imitât.

« Les ordres aussi se formèrent historiquement par des combinaisons naturelles : d'abord l'ordre dorique, celui de la race âpre et vigoureuse des Doriens. Comme elle, il fut fort, austère, mâle. Puis l'ordre ionique, celui de la race molle et voluptueuse de l'Ionie, fut gracieux, élégant, féminin. On peut dire que les cannelures des colonnettes sont comme des plis de robes, et les festons des chapiteaux comme des coiffures en guirlandes. Enfin, l'ordre corinthien, celui de la civilisation raffinée, réunit les caractères des deux sexes et des deux races dans sa complexe beauté.

« Sur ce type primordial resté immuable, furent dressés tous les temples de la Grèce, qui ne diffèrent entre eux que par les dimensions variées et le degré d'ornementation. Mais toujours les parties furent à

et de la base d'une colonne ionique du portique d'Erechthée, qui entourait le double temple dédié à la Minerve Poliade et à Pandrose (celle des trois filles de Cécrops qui garda le secret de la naissance d'Érechthée). Ce sont de precieux débris de l'architecture grecque, très-finement terminés, et qui montrent avec quelle exquise perfection étaient traitées toutes les parties de ce temple où Phidias avait mis l'une de ses trois Minerves, la Poliade, non moins fameuse que la Guerrière et la Lemnienne. — Quelques fragments des propylées, du temple de Nikè Aptéros (la Victoire sans ailes), du temple de Thésée, du tombeau d'Agamemnon à Mycènes, etc.

Au milieu de quelques inscriptions de lois et d'annales, se trouve la célèbre inscription votive appelée *sigéenne*. Elle rapporte l'offrande faite par un certain Phanodicos, fils d'Hermocratès, de trois ustensiles, une coupe, une soucoupe et une chausse à filtrer, au Prytanée ou salle de justice de Sigéum, petite ville de la Troade, où fut le tombeau d'Achille et de Patrocle. Ce qui rend si précieuse cette inscription insignifiante, c'est qu'elle est en caractères grecs les plus anciens, ceux de la manière appelée *boustrophédon*, parce que les lignes se suivaient dans la forme d'un sillon tracé par un bœuf, c'est-à-dire qu'une ligne allait de gauche à droite, puis revenait de droite à gauche, « de même, dit Pausanias, que ceux qui courent le double stade, »

l'égard de l'ensemble, et réciproquement, dans une proportion identique. Voilà comment, de même qu'un fragment fossile d'un animal antédiluvien suffit pour recomposer l'animal en entier, de même un fragment quelconque d'un temple grec donne la mesure de tout l'édifice, et en indique même, avec l'ordre architectural adopté, le degré d'ornementation générale. »

et continuait ainsi alternativement jusqu'au bas de la page ou de la tablette. Les inscriptions dans cette forme primitive de l'écriture grecque sont d'une extrême rareté.

Parmi les œuvres de la statuaire, qui ne sont pas du Parthénon, il faut rechercher, étudier, admirer une statue colossale de Bacchus, fort mutilée, qui était placée au faîte du monument choragique élevé à la mémoire de Thrasyllus, par les Athéniens repentants de l'avoir fait mourir après le combat des Arginuses, — et plus encore une simple statue architecturale, beaucoup mieux conservée par bonheur, et dont la merveilleuse perfection peut ainsi éclater à tous les yeux. C'est l'une des quatre cariatides qui supportaient le petit toit sous lequel s'abritait l'olivier de Minerve dans le temple de Pandrose. On l'a posée sur le chapiteau d'une colonne dorique des Propylées. Elle est debout, droite, immobile; mais, sous les larges plis tombants de sa longue tunique, un simple petit mouvement du genou, en indiquant l'animation, la vie, rompt et *ondule* la ligne générale du corps. Il ne faut rien de plus que ce léger mouvement pour marquer toute la différence qui sépare l'art égyptien, soumis en esclave à la règle inflexible du dogme, de l'art grec, libre des croyances, et maître de lui-même comme la démocratie athénienne. Symbole de la force calme, cette admirable cariatide pourrait être prise pour une canéphore, car elle semble porter le chapiteau qui la couronne et l'entablement qui s'appuyait sur ce chapiteau, avec autant d'aisance et de grâce que si ce fût une simple amphore. Elle est du même temps, du même style et peut-être de la même main que la Minerve Poliade, digne en tout cas d'avoir eu le même auteur, le divin Phidias.

Arrivons aux marbres du Parthénon.

Au milieu de l'Acropolis (ville haute) ou forteresse d'Athènes, se trouvait le temple de la déesse protectrice dont cette ville avait pris le nom (*Athénè*). Dédié à Minerve Vierge (*Parthénos*), il fut nommé Parthénon. Les Perses de Xerxès, iconoclastes comme les Juifs, le détruisirent de fond en comble, lorsque, avant la bataille de Salamine, Thémistocle fit retirer les Athéniens sur leurs vaisseaux. Après les glorieuses victoires de la *guerre médique*, lorsque Athènes, rendue à la démocratie, occupait le premier rang parmi les villes et les États de la Grèce, Périclès fit reconstruire le Parthénon (vers 440 avant J.-C.). L'on garda l'emplacement et les proportions de l'ancien temple, lequel, parce qu'il avait 100 pieds grecs de façade, était nommé *Hécatonpédôn*. Mais, pour la forme et la décoration, l'édifice fut entièrement nouveau. Deux architectes, Ictinus et Callicratès, furent chargés de sa construction, et Phidias, nommé par décret du peuple surintendant des travaux publics, reçut la mission d'exécuter tous les ornements. Ce grand travail n'est pas, ne peut pas être entièrement de sa main. Quand on sait quelle quantité de statues il fit pour tous les temples de la Grèce, on ne saurait douter qu'il eût pris l'aide de ses collègues et de ses disciples. Mais Phidias au Parthénon, comme Raphaël dans les *Chambres* et les *Loges* du Vatican, eut la direction supérieure des travaux ; il choisit les sujets, traça les plans, les frontons, les métopes, les frises, corrigea, retoucha, termina l'œuvre de ses aides, et fit lui-même les figures principales des grandes compositions. Elle était bien de son ciseau cette colossale Minerve Promachos ou Guerrière, qui occupait, sur un

haut piédestal, le point culminant de l'Acropolis, cette rivale du Jupiter d'Olympie que le maître des dieux accepta pour son image[1]; elle était bien de son ciseau puisque, sur l'égide même de la déesse sortie, non du cerveau de Jupiter, mais de ses mains guidées par le génie, il grava pour signature son propre portrait.[2] Quelque Anytus (il ne se trouve pas moins d'envieux parmi les artistes que parmi les théologiens) l'accusa d'impiété, comme le fut un peu plus tard le fils du sculpteur Sophronisque. Phidias dut fuir son ingrate patrie, et, trente ans avant que Socrate bût la ciguë, il mourut exilé. Mais son œuvre était finie, et, quoi qu'en deviennent les derniers débris, dussent-ils tomber en poussière avec le cours des âges, Phidias est immortel. Tant que dureront, sur notre terre, les traditions de la race humaine, il gardera le nom que lui décerna l'admiration des Grecs; il sera « l'Homère de la sculpture. »

Hélas! ce ne sont pas seulement les ravages naturels de vingt-trois siècles qui ont passé sur l'œuvre de Phidias, sur les ornements du Parthénon. Les hommes n'ont que trop aidé à l'action destructive du temps. Nul coin de terre n'était plus riche que l'Attique en monuments des arts, nul coin de terre ne fut plus fréquemment et plus cruellement dévasté par tous les ennemis des arts, la guerre, la conquête et jusqu'à la

[1] « Jupiter lui-même approuva cet ouvrage ; car Phidias, lorsqu'il l'eut terminé, supplia ce dieu de lui faire connaître par quelque signe qu'il était satisfait, et aussitôt, dit-on, la foudre frappa le pavé du temple à l'endroit où l'on voit encore une urne de bronze. » (Pausanias, *Élide*, chap. XI.)

[2] Phidias avait écrit sous le pied de son Jupiter Olympien, qui était, comme la Minerve Guerrière, une statue chryséléphantine, c'est-à-dire formée d'or et d'ivoire : « *Phidias, Athénien, fils de Charmidès, m'a fait.* »

fureur des opinions religieuses. La dévastation des édifices d'Athènes dut commencer avec la conquête des Romains, sous Mummius, Métellus et Sylla, vrais pillards, qui firent main basse sur tous les temples de la Grèce pour en entasser pêle-mêle les dépouilles dans les temples de Rome. Sous les Romains encore, et lorsque le christianisme eut occupé le double trône de l'empire, les monuments de la Grèce, les temples surtout, eurent à subir la rage des premiers chrétiens, qui, dans leur fanatisme aveugle, brisaient toutes les idoles, tous les objets du culte païen. Une troisième et terrible dévastation se fit pendant l'hérésie des iconoclastes, qui, du cinquième au huitième siècle, régna sur l'empire byzantin. Vinrent ensuite les croisades, et la prise de la Grèce, avec celle de Constantinople, sous Baudouin de Flandres (1204). Ces barbares de l'Occident, qui mirent en pièces le Jupiter d'Olympie et la Junon de Samos, conservés jusque-là dans la ville de Constantin, ne durent pas épargner la Minerve d'Athènes. Enfin, lorsque Roger de Flor et ses aventuriers aragonais prirent l'Attique sur l'empire grec (1312), lorsque les Vénitiens la prirent aux Aragonais (1370), et lorsque Mahomet II la prit aux Vénitiens (1456), on peut croire que nul genre de ravage et de dévastation ne lui fut épargné. Et pourtant la conquête des Turcs, zélés iconoclastes, ne fut pas la dernière calamité qui frappa la ville et le temple de Minerve. Les Vénitiens reconquirent la Grèce en 1687, et n'en furent chassés par les Turcs qu'en 1715, après de nombreux et sanglants combats; et lorsque, en 1821, la Grèce se souleva tout entière contre ses maîtres de Turquie et d'Égypte, pendant les neuf années que dura cette guerre de l'indépendance,

et jusqu'à l'expédition française de 1828, pas une ville qui n'eût à repousser des assauts, pas un édifice qui ne fût converti en forteresse. Placé dans l'Acropolis, le Parthénon ne put échapper au sort commun, et les boulets de l'islam achevèrent de saccager ce qu'avaient épargné jusque-là les Turcs de Sélim et de Mahomet, les Vénitiens, les Aragonais, les croisés, les iconoclastes byzantins, les chrétiens fanatiques et les Romains barbares. C'était à la France, libératrice désintéressée des Grecs, qu'il pouvait être permis de demander, pour prix de son service, qu'on lui laissât recueillir pieusement les débris du Parthénon qu'elle avait affranchi ; mais les Anglais l'avaient devancée, non dans le service rendu, mais dans l'enlèvement de la récompense. On sait que lord Elgin, pendant son ambassade à Constantinople, de 1799 à 1807, mettant à profit la faiblesse du sultan Sélim III, dont il dirigeait la politique et les actions, pilla sans façon, mais non sans excuse, les temples de la Grèce, et prit au Parthénon ce qui lui restait de décorations sculpturales. Attaqué par quelques vers du *Childe-Harold*, lord Elgin céda à l'Angleterre le produit de ses heureuses rapines, et c'est alors que les marbres du Parthénon furent déposés dans celle des salles du *British Museum* qui porte le nom de leur ravisseur [1].

Pour bien faire comprendre ce qu'étaient ces précieuses dépouilles, avant d'être arrachées à l'édifice dont elles furent la décoration, l'on a eu le bon esprit de placer dans la même salle deux petits modèles du temple de Minerve. L'un nous montre le Parthénon comme il était en

[1] Quelques fragments dépareillés de la frise et des métopes, envoyés par le comte de Choiseul-Gouffier, sont arrivés d'Athènes à Paris.

son entier, comme il fut sous Périclès ; l'autre nous le montre comme l'ont fait les siècles et les hommes, comme il est aujourd'hui, un triste amas de ruines et de décombres. Avec ces petits modèles sous les yeux, il ne faut qu'un peu d'intelligence et d'attention pour remettre mentalement chaque chose à sa place, et, de tous ces fragments épars, reconstituer dans son ensemble toute l'œuvre de Phidias.

Elle se compose de trois parties principales : la frise, les métopes et les frontons. C'est la frise extérieure de la *cella*, ou sanctuaire, placée à l'intérieur de la colonnade qui faisait le tour entier de la *cella*, qu'on appelle simplement *la frise*. Elle est formée par une longue série de tables de marbre, se touchant l'une l'autre sans interruption, toutes de proportions égales,

Fig. 52. — Dieux.
(Frise du Parthénon.)

Fig. 53. — Jeune homme s'apprêtant.

toutes sculptées en bas-relief et toutes réunies par le lien d'un seul et même sujet, par où se désigne clairement la place qu'occupait chacune d'elles dans la série. Ce sujet

est la procession générale des grandes Panathénées (*Panathénaïa*), fêtes instituées en l'honneur de Minerve par le vieux roi Erichthonius (1500 ans avant J.-C.), lorsque

Fig. 54. — Cavalier.
(Frise du Parthénon.)

Fig. 55. — Cavaliers, fin de la cavalcade
(Frise du Parthénon.)

la déesse d'Athènes fut proclamée déesse de *toute* l'Attique, et qui se célébraient à chaque période de quatre ans, à la différence des petites Panathénées, que Thésée institua et dont la célébration était annuelle. Dans ces grandes fêtes, on présentait à la déesse un riche *peplum* brodé par les jeunes Athéniennes, que portait en pompe à son temple un vaisseau qui roulait sur la terre au moyen de machines cachées. Comme une partie de ces tables de marbre manquent à la collection du *British Museum* (nous en avons une au Louvre), on les a remplacées par des tables moulées en plâtre pour compléter la série, qui se trouve placée, à l'intérieur d'*Elgin Saloon*, comme elle l'était à l'extérieur de *la cella* du temple de Minerve.

Plusieurs des premières tables de la série ont pour

sujets de leurs bas-reliefs, soit des dieux et des déesses, soit des héros déifiés, tous assis et deux par deux : Jupiter avec Junon, Cérès avec Triptolème, Esculape avec Hygie, Castor avec Pollux. Suivent des groupes de femmes, debout et retournées vers les dieux auxquels elles présentent des offrandes. Quelques-uns des *archithéores*, conducteurs de la procession, reçoivent les dons offerts aux dieux. Après les groupes de femmes viennent les victimes destinées aux sacrifices, les chariots avec leurs conducteurs, les *metœci*, ou étrangers résidant à Athènes, portant sur leurs épaules des plateaux chargés de fruits, de gâteaux et d'autres offrandes ; enfin les cavaliers, c'est-à-dire les principaux jeunes gens des villes de l'Attique montés sur leurs chevaux, et non en costume de combat, mais sans armes et nus sous leurs chlamydes. Ces rangées de cavaliers, qui forment avec les groupes de femmes, et plus encore que ces groupes, la plus admirable partie de la frise du Parthénon ; ces rangées de cavaliers, où brillent à un égal degré la variété infinie et l'étonnante hardiesse des attitudes, l'élégance des formes, la pureté du dessin, la puissance du modelé, la finesse et la perfection du travail de ciselure, seront à jamais le chef-d'œuvre, le modèle et le désespoir de l'art du bas-relief.

On appelle métopes, parce qu'elles alternaient avec les ornements d'architecture appelés triglyphes, les ornements en sculpture de la grande frise extérieure, qui régnait au-dessus de l'entablement de la colonnade. C'étaient des espèces de niches carrées formant comme un cadre pour le sujet représenté. Elles étaient peintes en rouge foncé (*rosso antico*), tandis que les triglyphes intermédiaires étaient peints en bleu. Et comme ces

niches étaient, d'une part, trop peu profondes pour loger des statues ; de l'autre, trop élevées et trop en retraite pour qu'un simple bas-relief fût perceptible à l'œil, on leur avait donné le moyen terme entre le bas-relief et la ronde bosse, c'est-à-dire le haut-relief. Ces

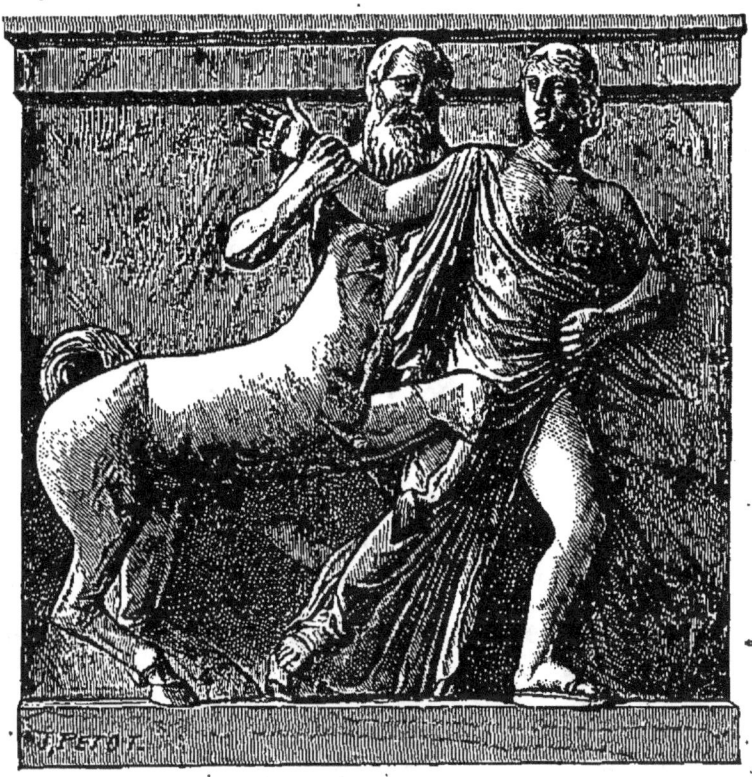

Fig. 36. — Métope du Parthénon.

métopes, au nombre de seize, représentent toutes uniformément des épisodes du combat entre les Centaures et les Lapithes, ou plutôt entre les Centaures et les Athéniens, qui, sous Thésée, se joignirent aux Lapithes, peuplade de Thessalie, dont le roi était Pirithoüs, l'ami de Thésée, pour la destruction des Centaures, autre peuplade des vallées de l'Ossa et du Pélion, fils pillards et

libertins d'Ixion et de la Nue, qu'on crut avoir été moitié hommes moitié chevaux, parce qu'ils passaient leur vie sur leurs coursiers, comme font aujourd'hui les *gauchos* des *pampas* de l'Amérique du Sud. Dans la plupart des métopes, où se trouve invariablement le combat d'un Centaure et d'un Athénien, les Athéniens sont vainqueurs, comme il était juste à Athènes et d'après la tradition des temps héroïques; dans quelques-unes, les Centaures remportent la victoire; dans quelques autres, elle est encore incertaine.

On croit que la série entière des métopes est l'ouvrage du disciple chéri de Phidias, d'Alcamène, parce qu'au dire de Pausanias, il avait aussi placé les Centaures dans le fronton du temple d'Olympie. Plus exposées aux dévastations par leur forme que les bas-reliefs de la frise, les métopes du Parthénon sont beaucoup plus mutilées, beaucoup plus méconnaissables, et l'on ne doit pas oublier, en les regardant, qu'elles n'étaient pas, comme la frise, placées en face et à la portée du spectateur, mais au sommet du temple, et pour être vues de bas en haut.

Ayant deux entrées, le Parthénon avait deux façades, par conséquent deux frontons dans les triangles de leurs tympans; et les façades étant tournées au levant et au couchant, suivant le constant usage des Grecs, qui *orientaient* leurs temples, on a désigné les deux frontons par les noms des points du ciel qu'ils eurent en face. Le fronton de l'est représentait la *Naissance de Minerve*, alors qu'elle sortit toute armée du front de Jupiter sous le marteau de Vulcain; le fronton de l'ouest, la *Dispute de Minerve et de Neptune*, lorsque ces deux divinités briguèrent, au prix de la plus utile création,

l'honneur de nommer la ville naissante de Cécrops[1]. Tous deux se détachaient sur un fond peint en rouge comme les métopes, et l'artiste avait fait en sorte qu'à chaque heure du jour les statues reçussent une distribution favorable des lumières et des ombres. Si je dis de l'un et de l'autre fronton qu'il *représentait*, et non qu'il représente, c'est que, hélas! on ne sait plus que par l'histoire et la conjecture quels furent les sujets des frontons et les personnages qu'ils réunissaient. Ce qu'on en a recueilli dans les ruines du temple, ce qu'on en voit à Londres aujourd'hui, serait certes insuffisant, même à la plus sagace érudition, pour reconstituer une scène claire et précise. Non-seulement, en effet, les figures qui restent n'offrent que des tronçons et des débris; mais la plupart des figures qui existèrent, et les principales, ont entièrement disparu dans les combats, les assauts, les ravages dont la ville de Pallas fut tant de fois le théâtre et la victime. Une explication va faire com-

[1] « Vous arrivez ensuite au temple nommé le Parthénon; l'histoire de la naissance de Minerve occupe tout le fronton antérieur, et l'on voit sur le fronton opposé sa dispute avec Neptune au sujet de l'Attique. » (Pausanias, *Attique*, chap. xxiv.) Voilà, sauf quelques détails à propos de la fable des Gryphons et des Arimasques, tout ce que dit sur le Parthénon l'artiste rhéteur du second siècle de Rome. Phidias n'est pas même nommé, pas plus qu'Ictinus et Callicratès. On est confondu de tant de froideur et d'indifférence. Quelques lignes plus loin, Pausanias ajoute : « Au delà du temple est la statue en bronze d'Apollon Parnopius, qui passe pour l'ouvrage de Phidias. On l'a surnommé Parnopius parce qu'il promit de délivrer le pays des sauterelles (*parnopès*) qui le ravageaient. On sait qu'il tint sa parole, mais on ne sait pas par quel moyen. J'ai vu trois fois les sauterelles détruites sur le mont Sipyle, et toujours d'une manière différente. Les unes furent emportées par un violent coup de vent, les autres furent détruites par une forte pluie, la troisième fois elles périrent saisies d'un froid subit. Tout est arrivé de mon temps. ». Telle est, pour juger les œuvres d'art, pour parler d'une statue de Phidias, la manière du célèbre voyageur de Césarée, du grand critique de l'antiquité!

prendre toute la grandeur de ces pertes qu'il faut à jamais déplorer.

Je ne sais quel est le rapport exact entre l'ancien pied athénien et le pied moderne anglais[1]. Mais il se rencontre que la façade du vieil *Hécatonpédôn*, ou du moins le tympan de ses frontons, ayant justement 100 pieds anglais, il pourrait encore porter ce nom antérieur au temps de Périclès. Eh bien, pour borner mon exemple au fronton de l'est (la *Naissance de Minerve*), il reste seulement, de toutes les figures qui le composaient, cinq fragments dans l'angle gauche, sur un espace de 33 pieds, et quatre fragments dans l'angle droit, sur un espace de 27 pieds. Tout ce qui remplissait l'espace de 40 pieds au milieu, c'est-à-dire la scène principale — Jupiter entouré des grands dieux, — est entièrement brisé, détruit, anéanti. L'on en chercherait vainement le moindre vestige. Que l'art pleure éternellement, comme la Rachel de l'Écriture! Comme elle, il a perdu ses plus chers enfants, ses plus nobles créations; comme elle, il ne peut plus être consolé. *Et noluit consolari*[2].

Revenons aux fragments qui nous restent; revenons

[1] On estime à 307 millimètres la longueur du pied athénien. C'est bien à peu près celle du pied anglais, qui est moindre du tiers d'un mètre.

[2] Lorsque le marquis de Nointel fut envoyé comme ambassadeur à Constantinople, en 1674, il fit dessiner fidèlement par Carrey, élève de Lebrun, et graver ensuite à Paris les vues de la frise, des métopes et des deux frontons, déjà fort dégradés sans doute, mais du moins encore entiers. Ce fut à l'attaque des Vénitiens, sous Morosoni, en 1687, que le Parthénon eut le plus à souffrir. Ayant appris que les Turcs cachaient eurs provisions de guerre dans le temple de Minerve, le général vénitien y fit jeter des bombes, et, dans la nuit du 26 septembre, une terrible explosion fit sauter la *cella*, et coupa en deux le Parthénon. Puis, lorsqu'un peu plus tard, Morosoni fut obligé d'abandonner sa conquête, il voulut en apporter à Venise les plus riches trophées. Mais l'enlèvement

à ces morceaux de pierre presque informes, mille fois plus précieux néanmoins, malgré leur lamentable état de dégradation, que les plus riches diamants de Golconde. D'après Otfried Müller, suivi par MM. Beulé et Ménard, le sujet du fronton de l'est était pris d'un hymne d'Homère, qui nous montre le souverain des dieux et des hommes présentant sa fille aux autres

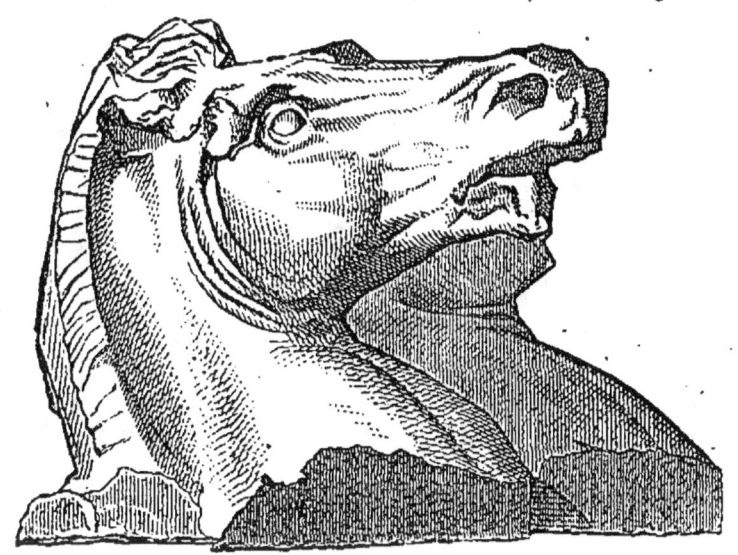

Fig. 57. — Têtes de chevaux formant les angles. Fronton du Parthénon. (Londres.)

dieux : « L'admiration saisit tous les immortels quand, devant le dieu qui tient l'égide, s'élança la fille impétueuse née de sa tête divine. Le grand Olympe fut ébranlé sous la lance aiguë de la guerrière au clair

des statues principales se fit avec tant de hâte et de maladresse qu'elles furent précipitées et brisées en morceaux. (Léon de Laborde, *Athènes aux quinzième, seizième et dix-septième siècles.*)

C'est donc à la fin de ce dix-septième siècle, si savant et si poli, en plein règne de Louis XIV, quatorze ans après la mort de Molière et sept ans avant que Voltaire naquît, que s'est accompli cet acte de suprême barbarie, la destruction des figures centrales de l'un et de l'autre frontons du Parthénon!

regard; la terre retentit au loin, la mer s'arrêta, secouée dans ses flots de pourpre, le fils brillant d'Hypérion contint quelque temps ses chevaux rapides... et le sage

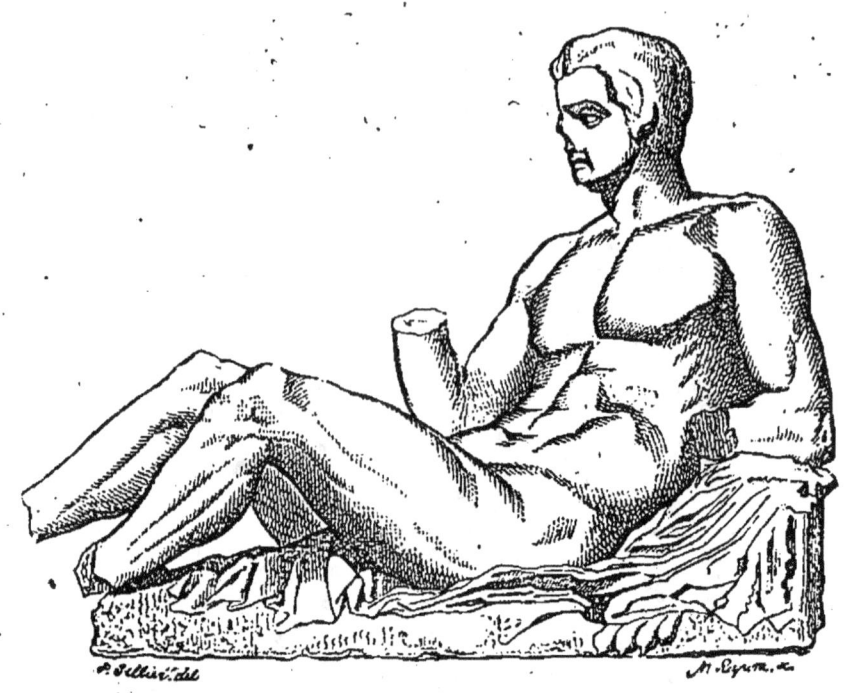

Fig. 38. — Thésée.
Premier fronton du Parthénon. (Londres.)

Zeus se réjouissait. » De ce fronton, avons-nous dit, restent neuf fragments, cinq à gauche, quatre à droite. On trouve à gauche, en commençant par la pointe aiguë de l'angle : d'abord, la tête d'Hypérion (*Hélios*, le soleil), sortant de la mer au matin; ses bras étendus hors de l'eau tiennent les rênes de ses coursiers; — puis deux têtes des chevaux du soleil, s'élevant au-dessus des flots, « et qui semblent aspirer de leurs naseaux frémissants l'air frais du matin. » (G. Perrot). — Puis Thésée, le héros athénien, à demi couché sur un roc, couvert d'une peau de lion et prenant l'attitude d'Hercule; — puis un groupe de deux déesses,

assises sur des siéges fort bas et tout semblables, dont
l'une, pour être plus courbée, appuie sa tête sur l'épaule
de l'autre; on les croit Proserpine et Cérès; — puis, s'é-
levant toujours de plus en plus avec la hauteur du tympan,
une statue d'Iris, la messagère des dieux, qui semble,
avec un voile enflé, exécuter précipitamment l'ordre
d'annoncer au monde la naissance d'Athéné. Après
la déplorable lacune des 40 pieds du centre, et dans
l'angle droit, on trouve successivement, en descendant
vers sa pointe aiguë : d'abord le torse d'une statue qu'on
suppose être la Victoire ailée, et dont les ailes étaient
sans doute de bronze, car on voit encore dans le marbre,
à l'endroit des épaules, les trous où elles furent atta-
chées ; — puis, en deux fragments, le groupe fameux
qu'on appelle les trois Parques. L'une, isolée, est assise,
ayant les pieds repliés sous son siége, comme une fileuse
au fuseau; les deux autres, réunies, sont couchées sur
un *thalamos*, l'une d'elles s'appuyant sur le sein de sa
compagne, afin de former, comme l'autre groupe corres-
pondant de Cérès et Proserpine, une dégradation vers
l'angle ; — enfin, la tête de l'un des chevaux du char de
Séléné (la Nuit), qui se plonge dans l'Océan, à l'angle
extrême, et en pendant du char d'Hypérion. Je ne sais
si ce merveilleux groupe des trois femmes formait bien
réellement celui des trois Parques. En ce cas, il me don-
nerait pleinement raison d'avoir rappelé, à propos du
tableau des *Parques* de Michel-Ange, que, dans leur
amour excessif du beau, les Grecs faisaient des Parques,
et même des Furies, non de vieilles et horribles sorcières,
comme les modernes, mais, sinon de jeunes vierges aussi
charmantes que les trois Grâces, au moins de belles et
puissantes matrones.

Le fronton de l'ouest avait pour sujet la *Dispute de Neptune et de Minerve*[1]. Ses débris (sauf pourtant la première figure à gauche) sont encore dans un pire état de mutilation et de ruine que ceux du fronton opposé. Là, il n'y a plus guère que d'informes fragments, auxquels on ne saurait, sans le secours de l'histoire, trou-

Fig. 59. — Les Parques. (Fronton du Parthénon.)

ver une dénomination même conjecturale. A gauche, dans l'angle extrême du fronton, et couchée comme un

[1] Il nous est parvenu, sur le sujet de cette *Dispute*, trois traditions différentes : suivant Hérodote et Pausanias, Neptune aurait fait jaillir de l'Acropole une source d'eau salée, et Minerve aurait fait naître l'olivier. Suivant d'autres, et c'est la tradition généralement admise, ce seraient le cheval et l'olivier que, d'un coup de trident et d'un coup de lance, Neptune et Minerve auraient tirés de la terre. Mais d'après une troisième tradition, Neptune ayant créé un cheval sauvage, Minerve l'aurait dompté en lui mettant le frein. C'est pour cela que les Athéniens la nommaient *Hippia*, et qu'ils attribuaient à son favori Érechthée l'honneur d'avoir enseigné aux hommes l'usage du mors et des rênes. On doit convenir que ce dernier sujet est plus propre que les deux autres à l'arrangement

fleuve sur son urne, est la figure de *l'Ilissus*, petite rivière qui, sortant du mont Hymette, courait à la mer par la plaine au sud d'Athènes. Pausanias dit qu'elle était consacrée aux Muses. C'est sans doute à sa position mieux abritée que cette admirable statue a dû le bonheur d'être mieux conservée que nulle autre du Parthénon. Si Michel-Ange l'eût connue, il l'aurait appelée, comme le *Torse* du Belvédère, son maître en sculpture, et, dans son extrême vieillesse, il en aurait amoureusement palpé les contours. Après cette prodigieuse figure de l'Ilissus, vient le torse colossal d'un homme appelé Cécrops, le fondateur d'Athènes ; — puis quelques fragments supérieurs, aussi de proportions colossales, d'une tête de Minerve, originairement coiffée d'un casque en bronze, et dont les yeux furent en pierres de couleur ; — puis un fragment du corps de cette Minerve, un morceau de sa poitrine, où se trouvait attachée l'égide, c'est-à-dire la tête de Méduse et ses serpents en airain ; — puis un fragment du torse de Neptune (Poséidon) « à la puissante poitrine ; » — puis le torse de *Niké Apteros*, ou la Victoire sans Ailes, que les Athéniens représentaient ainsi pour indiquer qu'elle ne pouvait les fuir et qu'elle s'était fixée dans leur ville à jamais. Cette Victoire fidèle amenait le char sur lequel Minerve devait monter au ciel après avoir

pittoresque des groupes d'un fronton, et le dessin de Carrey autorise à croire que Phidias l'avait adopté de préférence. « Sa signification, dit M. Louis de Ronchaud, ne diffère pas de celle que présente la tradition relative à la naissance de l'olivier. La défaite de la force barbare par l'énergie intelligente est même exprimée d'une manière plus frappante que dans le mythe rapporté par Hérodote, puisque Minerve, après avoir soumis à ses lois la force créée contre elle, la fait servir à ses desseins. L'impétuosité aveugle se tourne en activité réglée sous le frein de la Sagesse. »

vaincu Neptune ; — puis enfin, à l'angle droit du fronton, un petit fragment d'un groupe de Latone et ses enfants.

Lorsque Marie-Joseph Chénier disait du divin aveugle de Chios :

> Brisant des potentats la couronne éphémère,
> Trois mille ans ont passé sur la cendre d'Homère,
> Et, depuis trois mille ans, Homère respecté
> Est jeune encor de gloire et d'immortalité,

il avait sous les yeux les deux poëmes homériques, conservés sans altération, d'abord dans la mémoire des

Fig. 40. — L'Ilissus. (Fronton du Parthénon.)

hommes, ensuite par les fragiles matériaux de l'écriture, enfin par les impérissables produits de l'imprimerie. Les arts sont moins heureux que les lettres : non-seulement leurs œuvres ne peuvent pas se multiplier par la transcription, et, n'ayant qu'un exemplaire unique, n'occupent qu'une seule place sur la terre ; mais ni la toile du peintre, ni même le marbre du statuaire, ni même les piliers et les voûtes de l'architecte, ne sau-

raient, comme la parole écrite, résister à la dévorante action des âges. L'*Iliade* subsiste tout entière, et le Parthénon, plus jeune, est en ruines ; et, tandis que la gloire d'Homère repose inébranlable sur l'éternelle base de ses œuvres, le temps barbare et les hommes sacriléges n'ont laissé à Phidias que de lamentables débris, desquels on peut dire, comme du corps déchiré d'Hippolyte :

> Triste objet où des Dieux triomphe la colère,
> Et que méconnaîtrait l'œil même de son père.

Cependant ces débris sont si beaux, si merveilleux, si divins ; ils permettent si bien à l'imagination la plus vulgaire de les reconstruire et de les compléter ; ils parlent à l'âme une langue si haute et si profonde ; ils éveillent une curiosité si insatiable ; ils allument une si brûlante admiration ; ils justifient si bien l'éloge touchant d'Aristophane[1] et le mot de Cicéron sur leur auteur : *Menti insidebat idea pulchritudinis*, qu'à leur vue, Phidias, comme Homère, bien que les siècles ne l'aient pas respecté,

> Est jeune encor de gloire et d'immortalité [2].

Je me garderai bien de faire autrement la description et l'éloge des marbres du Parthénon. Je me croirais sacrilége à l'égal de ceux qui les ont mutilés. Seulement

[1] « La paix et Phidias disparurent ensemble, la paix si belle et qui tenait sans doute sa beauté de son alliance avec lui. »

[2] On dirait qu'au sortir des mains qui les ont faits
Ces grands décapités n'étaient pas plus parfaits,
Et qu'obstinée à vivre en ce peu de matière,
Leur beauté paraît mieux en ruines qu'entière !
(M. Sully-Prudhomme.)

que le visiteur du *British Museum*, au moment où il accomplit son religieux pèlerinage dans *Elgin Saloon*, souffre que je lui remette une chose en mémoire : c'est que les métopes du Parthénon, très-dégradées en général, ne sont plus au point de vue qu'elles occupaient jadis sur l'entablement de la colonnade ; que la frise, mieux conservée en plusieurs parties, n'offre pas non plus, dans l'intérieur d'une salle, l'aspect qu'elle devait avoir dans le *pronaos* du temple, à l'extérieur et à l'entour de la *cella* ; qu'enfin, de l'un et de l'autre frontons, il ne reste que les débris des figures latérales, les moins importantes de chaque sujet, et que les figures du centre, formant la composition principale, n'existent plus, même en débris. Si l'on admire avec tant de passion, si l'on adore d'un culte si fervent, ces fragments incomplets, ces parties accessoires, qu'éprouverait-on devant les figures des grands dieux du centre, devant l'imposant ensemble des frontons complets, « où l'on voit, comme dit M. Ménard, chaque détail, parfait en lui-même, se fondre dans la perfection générale comme les volontés libres dans la cité grecque, comme les lois éternelles, qui sont les dieux, dans la symphonie de l'univers ? »

A cette observation, j'en ajoute une autre ; c'est que les marbres du Parthénon appartiennent à ce moment suprême dans l'histoire des arts d'une nation policée, où se trouvent, avec toute l'innocence et toute la pureté du premier âge, la science, la grâce, la force, toute les qualités de l'âge viril, encore sans nul mélange des défauts de la décadence. Ce moment unique fut, pour les arts de la Grèce, le siècle de Périclès. Phidias en occupe le point précis, la juste conjonction, comme si

Raphaël fût venu un peu plus proche de Giotto, Michel-Ange un peu plus proche de Nicolas de Pise, Palladio un peu plus proche des architectes gothiques, Mozart un peu plus proche des *chorals* de Luther, comme enfin si la perfection fût venue un peu plus proche des débuts. En ce sens, et sans autre comparaison, les sculptures de Phidias me semblent plus parfaites même que les tableaux de Raphaël, que les statues de Michel-Ange, que les monuments de Palladio, que les opéras de Mozart. Voilà pourquoi l'on peut dire que ce sont les plus belles œuvres d'art qu'ait produites le génie des hommes. « Croire qu'on peut les surpasser, dit Montesquieu, sera toujours ne pas les connaître. »

Certes, les Grecs d'aujourd'hui, voyant le vieux temple de leur Acropole dépouillé de tous ses ornements, ont bien le droit d'en maudire les spoliateurs. Mais quand on songe aux dévastations qu'il a tant de fois souffertes, à la destruction totale des principales statues, à l'odieuse mutilation des autres, au danger que celles-ci couraient d'être entièrement détruites à leur tour ; quand on songe que ces précieuses reliques de l'art sont maintenant en lieu de sûreté, et placées plus au centre de l'Europe artiste, on perd l'envie et presque le droit d'adresser aux Anglais le reproche de les avoir dérobées. Quant à moi, si, pendant mes nombreuses et longues dévotions aux marbres de Phidias, un regret est venu troubler l'ardent plaisir de mon admiration, c'est que le voleur de ces marbres ne fût pas un Français, et leur recéleur le musée de Paris.

CHAPITRE V

LA SCULPTURE ROMAINE

Ce que nous avons dit de la peinture à Rome peut se redire de la sculpture. Vaincue et conquise, réduite à l'état de simple province de la république, puis de l'empire, la Grèce fut pourtant l'institutrice de Rome ; ses enfants y apportèrent tous les arts, et les y cultivèrent. Nous venons de voir que les groupes fameux du *Laocoon* et du *Taureau Farnèse* furent faits, quoique après la conquête romaine, en Grèce et par des Grecs. Cicéron, Pline, Quintilien, Pausanias nous ont transmis les noms de tous les grands statuaires de l'Hellade ; ils n'en citent pas un seul qui soit de Rome. Imitateurs de leurs sujets, les Romains restèrent, dans les arts comme dans les lettres, comme en toutes choses, plus attachés au réel que jaloux de l'idéal, ou, comme on dit, plus près de la terre et plus loin du ciel. Donc, soit par eux-mêmes, soit par les Grecs venus à Rome et réduits au rôle d'artisans, ils ne firent guère d'autres ouvrages en sculpture que les images de leurs Césars déifiés, ou des impures

épouses de leurs Césars, ou des favoris du palais impérial. L'industrie, se substituant à l'art, fabriquait à l'avance des statues d'empereurs et d'impératrices, auxquelles on adaptait des têtes suivant le besoin, et aux changements de règnes. De la sorte, à Rome, les *statuæ iconicæ* furent bien plus nombreuses que dans la Grèce. Cette espèce d'hommage public que l'on rendait, dans la capitale du monde, à la famille de l'empereur régnant, on le rendait, dans les provinces, aux proconsuls, aux préteurs, aux puissantes familles patriciennes qui comptaient des villes parmi leurs clients : témoin les neuf statues des Balbus trouvées dans le théâtre d'Herculanum. Bornons-nous donc à chercher, parmi les grandes collections d'art, celles des grandes œuvres de l'époque romaine qui soient le plus dignes d'une mention. Nous commencerons par l'Italie, et par Florence.

Le musée *degl' Uffizj* possède une collection dite des empereurs romains, que l'on estime généralement la plus complète qu'il y ait au monde. Là se trouvent, en effet, certains bustes d'une extrême rareté, tels que ceux de Caligula et d'Othon. On en compte, tant d'hommes que de femmes et d'enfants, soixante-dix-neuf, depuis Pompée, un peu étonné sans doute d'être rangé parmi les empereurs, et César, qui en commence légitimement la série, jusqu'à Constantin, et même jusqu'à Quintilius, qui régna vingt jours. Les statues romaines sont moins nombreuses ; on ne peut guère citer qu'un *Auguste* haranguant, un *Trajan*, un *Adrien*.

A Rome, ce n'est point dans le Vatican, mais dans le Capitole qu'il faut chercher les reliques de l'ancien art national. Les Romains modernes, qui ont en partie démoli le Colisée, qui ont appelé l'ancien Forum la Foire

aux vaches (*Campo Vaccino*), et qui plantent des artichaux sur la roche Tarpéienne, n'ont pas même respecté ce grand nom de Capitole, qui devait à jamais planer sur la ville éternelle. Ils en ont fait un mot étrange, Campidoglio, qui indique plutôt un champ de colza, un champ d'huile (*campi d'oglio*), que la forteresse de Rome naissante, devenue le temple où les généraux de la Rome conquérante allaient chanter leur *Te Deum* après la victoire, dans les pompeuses cérémonies du triomphe. Par l'escalier à deux rampes que bâtit Michel-Ange, on monte au nouveau Capitole, entre les deux lions noirs d'Égypte, les deux statues colossales de Castor et Pollux, et ce qu'on nomme les deux trophées de Marius; puis on s'incline en passant devant la statue équestre en bronze de Marc-Aurèle, dont la noble tête a conservé ses dorures antiques — et l'on entre au musée. Là se trouve une autre chambre des empereurs; une *Agrippine* de Germanicus, assise, que l'on peut citer comme un modèle des dames romaines à son époque; un *Antinoüs*, la plus belle des statues consacrées à cet ami dévoué d'Adrien; enfin une statue de César, placée sous le portique du palais. C'est, dit-on, le seul portrait authentique du fondateur de l'empire qu'ait conservé la Rome des papes. Le proverbe qui dit : « Le saint est bien dans son église », trouverait que César est bien au Capitole, près d'une belle statue de *Rome triomphante*, assise entre deux rois captifs, et non loin de la fameuse *Louve* étrusque, vénérée déjà par les vieux Romains, que Cicéron a célébrée, en poëte et en orateur, dans les vers sur son consulat et dans ses *Catilinaires*.

A Naples, nous trouvons les neuf statues de la fa-

mille Balbus, déjà citées, — le père, la mère, le fils et les trois filles, — trouvées ensemble dans le théâtre

Fig. 41. — Agrippine de Germanicus. (Rome.)

d'Herculanum, ville dont cette famille avait le protectorat. Il y en a trois, dont une équestre, du proconsul Marcus Nonius Balbus. Cette dernière et la statue éga-

lement équestre de son fils sont très-belles, très-curieuses. Les deux chevaux marchent l'amble, c'est-à-dire lèvent, en trottant, les deux jambes du même côté : circonstance singulière et qu'on ne trouve, je crois, dans nulle autre statue équestre de l'antiquité ou des temps modernes, mais que j'ai reconnue avec étonnement dans les chevaux des tables assyriennes. Celle de Balbus fils, qui se trouvait alors à Portici, eut la tête brisée, en 1799, par un boulet français; on a refait une nouvelle tête en imitant les débris. Les meilleures des autres statues de la même famille sont celles de Balbus père et de Ciria, sa femme, vêtue en Polymnie. Nous avons dû les citer, d'abord parce qu'elles ont, pour la plupart, un grand mérite d'exécution; mais aussi parce que leur réunion les rend plus curieuses, et que, placées comme des divinités tutélaires dans le théâtre d'une ville assez importante, elles font bien connaître quelle haute position occupaient alors les familles patriciennes, qui comptaient parmi leurs clients des populations entières.

Sans avoir la série à peu près complète des empereurs romains, comme les *Offices* de Florence, notre Louvre en possède une fort riche collection, augmentée de quelques personnages non moins célèbres, bien qu'ils n'aient point occupé le trône. Les salles qui contiennent leurs *icones* sont présidées en quelque sorte par deux statues principales, auxquelles le nom imposant qu'elles portent et la beauté supérieure du travail ont valu cet honneur. L'une est un *Auguste*, l'autre un *Marc-Aurèle*. Jules César devrait être le chef de tous ces maîtres du monde qui, tant que l'empire a duré, ont conservé pour titre son nom, passé depuis aux empe-

reurs d'Allemagne (*Kaiser*); mais l'unique statue de César qu'ait le Louvre, fort douteuse d'une part, est d'ailleurs sans nulle valeur artistique. On lui a donc

Fig. 42. — Antinoüs. (Rome.)

préféré son successeur immédiat. Cette assez belle statue d'*Auguste*, debout et haranguant, fut trouvée près de Veiletri (*Velitræ*), patrie du vainqueur d'Actium. Il semble dire avec orgueil : « J'ai trouvé Rome de briques, et je la laisse de marbre »; ce qui ne saurait tou-

tefois justifier les crimes de son avénement au pouvoir souverain. Si le troisième César, Tibère, n'avait pas un nom souillé de sang et de débauche, et flétri par Tacite, c'est à sa statue qu'eût appartenu le premier rang. Trouvée à Capri (*Capreæ*), séjour préféré de ce tyran ombrageux, qu'elle représente tenant le petit sceptre appelé *scipion* (bâton), on peut la regarder comme l'une des plus belles œuvres de l'époque impériale. Elle offre un modèle achevé de la toge, ce beau vêtement dont les Romains étaient si fiers, qui les faisait appeler dans le reste du monde *gens togata*, et dont l'usage se perdit bientôt après, malgré les édits des empereurs.

Marc-Aurèle est l'extrême opposé de Tibère. Il a réalisé le mot de Platon : « Les hommes ne seront heureux que gouvernés par les philosophes. » C'est la philosophie sur le trône, c'est Socrate couronné. On a donc eu raison de donner l'autre place d'honneur à l'une des deux statues qui le représentent : ici, portant le costume militaire, le *paludamentum*, et la cuirasse en cuir orné, s'ajustant aux formes du corps ; là, nu à la manière des héros et des dieux. Il est probable que cette dernière statue ne lui fut élevée qu'après sa mort, lorsque les forfaits de son indigne successeur augmentaient les regrets de l'univers. Dans l'une et l'autre, Marc-Aurèle porte la barbe, que les Antonins avaient remise à la mode, après quatre siècles d'interruption, depuis le vieux Scipion (*Barbatus*), grand-père du premier Africain.

Cherchons parmi les autres statues impériales : une *Livie*, femme d'Auguste, en Cérès, dont la tunique est aussi digne d'étude que la toge de Tibère ; — une *Julie*, d'Auguste, en Cérès comme sa belle-mère ; les

mains et souvent les bras des statues antiques étant presque toujours rapportés, c'est une bonne fortune de trouver la main gauche conservée dans cette image de l'épouse successive, toujours infâme, de Marcellus, d'Agrippa et de Tibère ; — un *Caligula*, ou plutôt une tête de Caligula sur un corps autre que le sien, car il n'est pas chaussé de la simple semelle à courroie (*caliga*) qu'il avait portée dès l'enfance dans le camp de son père Germanicus, et d'où lui vint son surnom. Mais cette tête est précieuse par sa rareté ; on sait qu'à peine l'épée de Chéréas avait délivré la terre du fou furieux qui souhaitait que le peuple romain n'eût qu'une seule tête pour la couper d'un seul coup, ce peuple (il survit toujours à ses maîtres) abattit et détruisit toutes ses images ; — un *Néron vainqueur*, non pas de la conspiration de Pison, ou de celles de Vindex, mais vainqueur aux courses de char, au concours de cithare ou de flûte. Il n'en est pas moins dans le costume héroïque, la nudité, et il porte sur sa tête le *diadème*, non des rois, mais des athlètes victorieux. Dans cette belle et douce figure que l'artiste a donnée au fils d'Agrippine, qui pourrait reconnaître l'assassin de son frère, de sa mère, de sa femme, de Sénèque, de Lucain et de tant d'autres, l'incendiaire de Rome et le bourreau des chrétiens ? — Un *Titus*, copié sans doute lorsqu'il revenait du sac de Jérusalem, avant d'être le prince pacifique et bienfaisant qu'on appela *deliciæ generis humani*. Il est, en effet, dans l'attitude du général qui adresse à ses troupes l'*allocutio* militaire. Son armure est remarquable par les *ocreæ* (les *cnémides* des Grecs), qui lui couvrent la jambe du cou-de-pied au genou, ainsi que par l'épée large et courte suspendue à un baudrier. —

Un *Trajan*, ce grand et noble empereur, dont Pline le Jeune et Montesquieu ont écrit le panégyrique à dix-sept siècles de distance; vainqueur des Daces et des Parthes, il porte sur sa cuirasse une Isis au lieu de la Méduse, et marche pieds nus, suivant son usage à la guerre. — Enfin un *Pupien* (ou *Maxime*), à peu près nu comme l'exige le costume héroïque. Cette dernière statue offre un intérêt tout spécial, car on peut dire qu'après la mort de Pupien, massacré en 236 par les gardes prétoriennes, l'art antique n'a plus produit un seul ouvrage qui ait le caractère que nous attachons à ce mot.

Parmi les statues iconiques qui ne sont point des figures impériales : un *Tiridate*, à qui Néron donna le royaume d'Arménie, et qu'il reçut à Rome avec une pompe toute orientale. Cette figure est remarquable par son costume asiatique, la *candys* de pourpre sur la tunique blanche, les pantalons appelés *anaxyrides* et la *samphera* ou épée des Parthes; — deux *Antinoüs*. On sait que ce beau favori d'Adrien perdit la vie en la sauvant à son maître, qui se noyait dans le Nil. Inconsolable de sa perte, l'empereur le fit dieu, « ce dieu de plus, dit Chateaubriand, qu'il laissait aux Romains, dignes du présent. » C'était justement à l'époque où les artistes romains (ou, si l'on veut, de la Grèce romaine), essayant de ranimer l'art dans l'imitation, allaient demander à la vieille Grèce, à la vieille Étrurie, même à la vieille Égypte, une nouvelle jeunesse pour la statuaire épuisée. Le bel adolescent de Bithynie devint leur commun modèle; ils en firent un nouvel Apollon; un nouveau type de la beauté de l'homme. Des deux statues du Louvre, l'une le représente en Hercule; mais

elle n'a probablement que la tête d'Antinoüs sur le corps de Commode; l'autre, en Aristée, le héros thessalien, devenu le dieu des abeilles, des troupeaux et des oliviers. Dans celle-ci, d'une conservation parfaite, Antinoüs a le costume d'un berger, le *pétase* ou chapeau de paille, la demi-tunique qui laisse le bras droit dégagé, et les bottes de cuir mol appelées *perones*.

Parmi les bustes romains, nous citerons rapidement, et par ordre chronologique : un *Agrippa*, excellente image du véritable vainqueur d'Actium ; — un *Domitius Corbulon*, autre excellente image de ce grand et sévère général à qui Néron ne pardonna point d'avoir porté dans les camps l'honneur et la vertu de Rome, qu'épouvantaient les crimes des Césars ; — un *Néron*, où ce dernier rejeton de la détestable race d'Auguste est représenté avec la couronne sidérale à huit rayons ; — un *Domitien*, dont les portraits sont rares comme ceux de Caligula, car le sénat proscrivit jusqu'à sa mémoire ; — un *Antinoüs* colossal, en Osiris, qui porta jadis sur sa tête le *lotus*, la plante sacrée de l'Égypte, dans ses paupières des yeux de pierres fines, et sur ses épaules des draperies en bronze doré ; — un *Lucius Verus*, délicate et charmante image du frère adoptif de Marc-Aurèle, de ce type efféminé des petits-maîtres romains, qui poudrait de poudre d'or sa barbe et ses cheveux ; — un *Septime Sévère*, vêtu de l'antique manteau d'étoffe épaisse, nommé *læna* par les Romains, χλαῖνα, par les Grecs, dont Homère fait mention, et qui, par un retour des modes anciennes, finit par remplacer la toge ; — un *Caracalla* et un *Geta*, ces frères un moment associés sur le trône impérial, avant que l'un eût poignardé l'autre. On reconnaît Caracalla, non-seulement à son regard

farouche, mais au mouvement de la tête qu'il penchait à gauche pour se donner des airs d'Alexandre-le-Grand. Ensuite une *Plautilla*, femme de ce monstre insensé ; une *Matidie*, l'aimable et vertueuse nièce de Trajan ; une *Faustine la mère*, femme du premier Antonin ; une *Faustine la jeune*, l'impudique épouse de Marc-Aurèle, nous montrent par quelles étranges coiffures les dames romaines de l'empire avaient remplacé les simples bandeaux de cheveux que les dames grecques nouaient si gracieusement sur leurs têtes avec des rubans de couleur. C'étaient d'amples et lourdes perruques, appelées casque (*galerus* ou *galericus*), auxquelles on donnait toutes sortes de formes bizarres, ridicules, incroyables, et qui se faisaient habituellement avec des chevelures rousses apportées de Germanie. Il y a des bustes-portraits de cette époque auxquels, pour plus de fidélité, la perruque, faite en pierre de couleur, pouvait s'ôter, se remettre, et se changer à volonté.

Enfin, parmi les bas-reliefs faits à Rome, et qui furent presque tous des ornements extérieurs de riches sarcophages, nous désignerons de préférence : deux de ces sacrifices solennels qui se faisaient tous les cinq ans dans chaque quartier de la ville éternelle, et qui se nommaient *suovetaurilia*, parce que le magistrat faisait immoler par les *victimaires* un cochon (*sus*), une brebis (*ovis*) et un taureau (*taurus*) ; l'un, plus grand et plus grossier, indique mieux tous les détails du sacrifice ; l'autre, plus petit, est de plus délicate exécution ; l'un plaira plus aux antiquaires, l'autre aux artsites ; — une *Conclamation*, cérémonie des funérailles, dans laquelle on appelait le mort à grands cris, au bruit d'instruments guerriers, pour s'assurer qu'il avait bien

réellement quitté la vie. On voit dans ce bas-relief la trompette droite de l'infanterie romaine (*tuba*) et la trompette recourbée de la cavalerie (*lituus*). — Les *soldats prétoriens*, à qui s'adressait peut-être une *allocutio*. Dans ce grand bas-relief, on peut étudier utilement tout le costume des soldats romains, leur long bouclier ovale, leur cuirasse ajustée à la poitrine, leur courte, large et pesante épée, qui frappait de si terribles coups dans les luttes corps à corps. Le centurion porte sur son bouclier un foudre ailé, emblème indiquant qu'il appartenait à la fameuse douzième légion, nommée *legio fulminans*.

A propos de ces statues iconiques, grecques ou romaines, que l'on me permette une dernière observation, applicable aux œuvres de notre temps. C'est que, à peu près dans tous ces portraits en marbre, les prunelles des yeux sont figurées, quelquefois même avec des émaux. Si je rappelle cette circonstance, si j'ajoute que Donatello, Mino, Michel-Ange et les grands artistes de leur époque mettaient des prunelles aux yeux de leurs statues, c'est que je voudrais ne plus entendre les statuaires de nos jours, qui se dispensent de donner, même à leurs portraits, ce complément nécessaire d'une tête humaine, se défendre en invoquant *l'honneur de l'art* et l'exemple des anciens ; c'est que je voudrais, au contraire, qu'ils imitassent les anciens, en cela du moins, et leur contemporain Houdon, lequel, — après Coysevox, les Coustou, Girardon, Pigalle, — a fait deux admirables portraits de marbre, *Voltaire* et *Molière*, parce qu'il a su leur donner le regard, sans lequel il n'est ni vie, ni ressemblance.

LIVRE II

LA SCULPTURE MODERNE

Dans l'heureuse époque nommée le règne des Antonins, — de Nerva à Marc-Aurèle, — et surtout sous Adrien, qui fut appelé *reparator orbis*, il s'était fait un grand et noble essai de rénovation dans tous les arts. Les nombreuses statues d'Antinoüs, outre les images des Césars et les bas-reliefs de la colonne Trajane, suffisent pour nous apprendre qu'à ce moment les statuaires de la Rome impériale purent tenter la lutte avec ceux de la Grèce républicaine. Mais la décadence avait précédé les Antonins, et l'abandon de toute culture les suivit. Nous avons vu qu'après s'être enrichie des dépouilles du monde, et tombant par l'opulence dans le mauvais goût, Rome avait bientôt préféré les métaux précieux aux simples matériaux des arts, et la richesse à la beauté ; que Pompée avait exposé son portrait fait en perles, et que Néron avait imaginé de dorer l'*Alexandre* en bronze de Lysippe, après s'être fait peindre lui-même dans un tableau de

cent vingt pieds de haut, que Pline appelait *insaniam in pictura*; et nous avons également vu que la statue de l'empereur Pupien, tué dans une émeute en 236, est la dernière œuvre de l'antiquité, — c'est-à-dire antérieure au triomphe du christianisme, — que l'on puisse rencontrer dans les musées de l'Europe.

Lorsque Constantin transféra à Byzance le siége du nouvel empire, il y porta plusieurs des objets d'art qui avaient orné Rome, et l'on sait, par exemple, d'après les historiens de son règne, qu'il fit placer dans le seul temple de Sainte-Sophie quatre cent vingt-sept statues. C'étaient des dieux et des héros du paganisme que l'on ajustait suivant les exigences du culte nouveau, de même que l'on convertissait en églises les basiliques ou prétoires de justice. Mais Constantin n'avait point amené d'artistes capables de faire d'autres statues égales, bien qu'il eût commandé les images de Jésus, de Marie, des prophètes et des apôtres. On estimait ces images, non pour le travail, mais pour la matière. Lorsque Anastase le Bibliothécaire raconte les dons faits aux églises par Constantin, il cite dix-huit statues en argent massif, à savoir : « Le Sauveur assis, pesant cent vingt livres ; les douze apôtres, pesant chacun quatre-vingt-dix livres ; quatre anges, pesant chacun cent vingt livres, avec des yeux en pierres précieuses », etc. Un seul fait va prouver jusqu'où s'étendait alors le goût détestable du bizarre et de l'impossible : les historiens de Constantin rapportent qu'il avait aussi commandé un groupe qui réunissait les portraits de ses trois fils, Constantin, Constance et Constant. Ce groupe, en porphyre, avait trois corps, six jambes et six bras ; mais il n'avait

qu'une seule tête qui, selon le point de vue où se plaçait le spectateur, offrait alternativement la ressemblance de chacun des trois frères.

Les premiers chrétiens n'avaient montré pour les beaux-arts, au lieu du goût éclairé, du goût enthousiaste des polythéistes, qu'une ignorance profonde et une profonde antipathie. Lorsque, dans les premières années du règne de Néron (vers l'an 50 de J.-C.), l'apôtre saint Paul était venu visiter Athènes, cette ville possédait encore presque tous ses chefs-d'œuvre des temps passés, et l'Acropole était toujours un musée incomparable. « Tant de merveilles touchèrent peu l'apôtre, dit M. E. Renan; il vit les seules choses parfaites qui aient jamais existé, qui existeront jamais.... et sa foi ne fut pas ébranlée; il ne tressaillit pas. Les préjugés du Juif iconoclaste, insensible aux beautés plastiques, l'aveuglèrent; il prit ces incomparables images pour des idoles.... ah ! belles et chastes images, vrais dieux et vraies déesses, tremblez; voici celui qui lèvera contre vous le marteau. Le mot fatal est prononcé : vous êtes des idoles ; l'erreur de ce laid petit Juif fera votre arrêt de mort. » Paul n'avait vu dans Athènes que l'autel « au dieu inconnu », et, de sa propre autorité, il le conféra au Dieu des Juifs, au Dieu unique, au Dieu innommé.

C'était bien un arrêt de mort qu'avait prononcé par sa bouche une haine stupide et lamentable contre ces précieux produits des siècles passés, que le Goth Théodoric appelait *labor mundi*. Après la réaction païenne de Julien, qu'on nomme l'Apostat, les chrétiens se mirent à détruire, en aveugles furieux, tous les vestiges de l'antiquité, tous les objets d'art,

surtout les statues, que Lactance appelait des « poupées fardées », et qu'il vouait, comme saint Paul, à la destruction. « Ardents à anéantir tout ce qui pouvait rappeler le paganisme, les chrétiens, dit Visari, détruisirent les statues merveilleuses, les sculptures, les peintures, jusqu'aux images des grands hommes qui décoraient les édifices publics[1]. » Il n'y eut guère que Rome, Athènes et Constantinople qui purent conserver quelques débris de l'antiquité. Partout ailleurs, on jetait tous les ouvrages païens sous le marteau, sous les roues des chars, dans des fournaises ardentes ; et telle était la fureur populaire que, pour conduire des statues antiques dans l'une ou l'autre capitale, il fallait les garrotter comme des criminels, et publier qu'on allait les exposer à la risée des fidèles sur les places des exécutions. Les premiers empereurs chrétiens furent contraints, par la violence de l'opinion, qu'attisaient les écrits des Pères et les sermons des évêques, de rendre plusieurs édits pour la destruction des idoles, et cette destruction fut alors si générale et si complète, que lorsque Honorius renouvela, pour la quatrième fois, l'ordre de les briser, il ajouta : « si toutefois il en reste encore, » *si qua etiam nunc in templis fanisque consistunt.*

Ai-je besoin de rappeler ensuite les ravages des ico-

[1] « L'an 381 après J.-C., dit Mariette, régnait l'empereur Théodose. C'est lui qui promulgua le fameux édit par lequel la religion chrétienne était déclarée désormais la religion de l'Égypte ; c'est lui qui ordonna la fermeture de tous les temples et la destruction de tous les dieux que la piété des Égyptiens y vénérait encore.... Quarante mille statues, dit-on, périrent dans ce désastre ; les temples furent profanés, mutilés, détruits, et de toute cette brillante civilisation il ne resta rien que des ruines.... dont les musées recueillent aujourd'hui les restes. »

noclastes? de répéter que non-seulement ces sectaires achevèrent de détruire, en Orient du moins, les œuvres antiques de la statuaire, mais que, se fondant sur le texte formel des écritures bibliques, ils empêchèrent toute nouvelle culture de cet art? Lorsqu'on préférait à tout l'orfévrerie, et tandis que la peinture ne se faisait plus qu'avec des émaux, des pierreries, des ciselures d'or et d'argent, la sculpture ne créa plus que des figurines de métal ou de mélange de métaux. Le Bas-Empire n'eut qu'un seul art à mettre au service de l'architecture : la mosaïque.

Il faut donc retourner en Occident pour voir renaître la sculpture à la renaissance de tous les arts.

CHAPITRE I

LA SCULPTURE ITALIENNE

Nous ne pouvons nous occuper des informes ouvrages du premier âge chrétien en Italie; ce ne sont pas même des essais d'art. Lorsque la beauté était proscrite comme fatale et coupable; lorsque les Pères disaient, avec Minucius Félix : « Les esprits impurs.... se tiennent cachés sous les statues », quel usage l'art pouvait-il faire de la pierre et du marbre? On le voit par quelques débris des plus vieilles églises : sous prétexte d'un dieu ou d'un saint, des blocs épais et lourds, sans formes et sans expression, rappelant les primitives divinités de la Grèce avant Dédale; ou, pour gargouilles des toitures d'églises, des monstres chimériques affublés du nom de diables; voilà tout. C'est seulement dans la France et dans l'Allemagne que nous trouverons, dès cette époque, les débuts d'un art national. Franchissons donc, en Italie, d'un seul pas gigantesque par-dessus le moyen âge, tout l'intervalle compris entre les Antonins et la Renaissance.

Ce fut, non point à Rome, mais dans l'antique Étrurie, dans la Toscane républicaine, que commença pour les arts le mouvement de rénovation, et ce fut par la réforme de la sculpture. L'honneur de cette réforme appartient d'abord à Nicolas de Pise, qui fut le Giotto de la statuaire. Le premier de tous, il étudia les bas-reliefs d'un sarcophage où l'on avait enseveli le corps de Béatrix, mère de la fameuse comtesse Mathilde, et qui représentait une chasse d'Hippolyte ou de Méléagre. Il y démêla le style des anciens, et parvint à l'imiter dans les chaires de Sienne et de Pise, puis dans le tombeau de saint Dominique à Bologne. On le nomma *Nicola dell'urna* lorsqu'il fit, en 1231, la belle urne du fondateur de l'inquisition. Quelle distance entre les grossières ébauches de bas-reliefs par lesquelles, moins d'un demi-siècle avant lui, un certain Anselme, appelé cependant *Dedalus alter*, avait célébré la reprise de Milan sur Frédéric Barberousse, et les œuvres de ce premier réformateur de l'art ! Après Nicolas de Pise, viennent successivement son fils Giovanni, son élève Arnolfo, les frères Agostino et Agnolo, de Sienne, puis Andrea, de Pise, puis Andrea Orcagna, artiste universel, Michel-Ange anticipé[1], puis enfin, toujours à Florence, Ghiberti, Donatello, della Robbia et Sansovino.

Lorenzo Ghiberti (1378-1455) est connu principalement comme auteur des portes en bronze du baptistère de Florence. Il n'avait guère plus de vingt ans, lorsqu'il obtint, au concours, même contre Brunelleschi et Donatello, et jugé vainqueur par ses rivaux eux-mêmes,

[1] Il signait ses sculptures : *Fece Andrea di Cione, pittore;* et ses peintures : *Fece Andrea di Cione, scultore.*

ce grand ouvrage qu'avait commandé la commune[1]. A la biographie de Ghiberti, Vasari donne le détail complet des soixante sujets traités dans les bas-reliefs des trois portes, auxquels Ghiberti travailla, comme sculpteur, ciseleur et fondeur, quarante ans de sa vie. Bien qu'on puisse reprocher à ces bas-reliefs un peu trop de complication dans les plans et les groupes, cependant Michel-Ange disait que les portes du baptistère méritaient d'être celles du paradis. « Ce chef-d'œuvre, ajoute Vasari, est parfait dans toutes ses parties et le plus beau du monde. »

Orphelin, élevé par la charité, Donatello (ou Donato. 1383-1466), qui a réussi également dans la ronde-bosse, le haut-relief, le bas-relief et le très-bas-relief, a laissé ses plus belles œuvres à sa patrie : pour la corporation des menuisiers, un *Saint Marc* en marbre ; sur la place du Palazzo-Vecchio, une *Judith* en bronze ; au musée des Offices, une *Danse de Génies*, un *David* vainqueur de Goliath, et un *Saint Jean-Baptiste* exténué par le jeûne. Ce dernier ouvrage peint merveilleusement le précurseur inspiré, le fanatique mangeur de sauterelles ; c'est un des meilleurs du sévère et scrupuleux Donatello, qui écrivait, au milieu des fêtes qu'on lui donnait à Padoue : « En restant ici, où chacun m'encense, j'aurais bientôt oublié ce que je sais ; dans ma patrie, au contraire, la critique me tiendra éveillé, et me forcera d'aller en avant. » Belle parole et solide pensée. Au *Saint Jean-Baptiste*, les connaisseurs n'opposent que le *Saint Georges* qui décore l'église Or-

[1] C'est ce que rapporte Vasari ; mais Donatello étant plus jeune de cinq ans que Ghiberti, il est probable que l'historien des peintres et sculpteurs le place à tort parmi les concurrents.

San-Michele de Florence, et ne préfèrent que le *Frà Barduccio Cherichini*, qui se trouve dans une des niches du Campanile. Cette dernière sculpture, appelée communément *lo Zuccone* (le chauve, le pelé), était l'œuvre chérie de Donatello, qui lui cria, lorsqu'il l'eut finie, comme Pygmalion à Galatée : « Parle! parle! » (*favella! favella!*) et qui avait coutume de jurer ainsi : « Par la foi que j'ai en mon Zuccone! » Comme sculpteur d'*icones* ou portraits en marbre, Donatello eut pour successeur et pour digne émule Mino, de Fiesole, célèbre par les bustes nombreux qu'il a laissés. On a pu voir entre autres, à l'Exposition universelle (1878), celui du gonfalonnier de Florence Soderini, étonnant par l'énergie des traits et l'intensité de la vie.

Luca della Robbia (1400-1481) passe pour avoir inventé, sous leur forme plastique, les terres cuites émaillées. Il a donc précédé d'un siècle environ notre Bernard de Palissy. Mais ni l'un ni l'autre n'a prétendu avoir inventé l'émail. Le procédé d'enduire de couleurs vernissées les objets en terre cuite remonte aux Grecs, aux Phéniciens, aux Égyptiens. Della Robbia en a fait une application à la statuaire, Palissy à la céramique, et les émailleurs sur métal à la peinture. Nous avons au Louvre quelques œuvres bien précieuses de Luca della Robbia : un *Saint Sébastien* attaché au tronc d'arbre, qui paraît un essai du genre, car la figure est simplement en terre cuite, sans autre partie vernissée que la draperie blanche autour des reins. La *Vierge adorant l'Enfant Dieu*, espèce de bas-relief au centre d'un cadre rond assez semblable à un grand plat, est une autre application du procédé, mais encore partielle et incomplète, car le groupe entier,

figures et draperies, est vernissé en blanc (sauf les yeux qui sont noirs), sur un fond colorié en bleu pour le ciel, en vert pour la campagne. L'invention se montre entière et l'art complet dans une *Madone portant le Bambino*, très-beau groupe en ronde-bosse, dont les diverses parties sont vernissées en toutes couleurs, comme serait peint un tableau, et du beau vernis nommé *invetriato* par les Toscans.

Bien que né à Florence en 1479, bien qu'il ait laissé à Rome la célèbre *Madone* de San-Agostino, et aux Offices un *Bacchus* qui peut soutenir la comparaison avec celui de Michel-Ange, Sansovino (Jacobo Tatti) s'était fixé à Venise, appelé et retenu par le doge Andrea Gritti, après avoir d'abord travaillé à Rome sous Jules II. C'est lui qui, sollicité dans la suite par le duc Cosme, le duc Hercule et le pape Paul III, de leur consacrer son double talent, de sculpteur et d'architecte, à Florence, à Ferrare et à Rome, répondait à toutes leurs instances, au dire de Vasari, « qu'ayant le bonheur de vivre dans une république, ce serait folie à lui d'aller vivre sous un prince absolu ». Les œuvres principales que Sansovino a faites pour Venise sont restées dans la riche et toute orientale église de Saint-Marc. Ce sont d'abord les quatre statues en bronze des *Évangélistes* placées dans le chœur, et surtout la magnifique porte de la sacristie, derrière l'autel, également en bronze, ouvrage étonnant auquel il travailla, dit-on, pendant trente années. Dans les ciselures de cette porte, que l'on peut comparer à celles de Ghiberti, Sansovino a placé son buste en relief entre ceux de ses amis, fort peu dévots pourtant, Titien et l'Arétin.

C'est à la fin du quinzième siècle qu'appartient aussi

la statue équestre du fameux *condottiere* Bartolommeo Colleoni, de Bergame, placée à Venise sur la petite place latérale de l'église *San-Giovanni-San-Paolo* (vulgairement *San-Zanipolo*). Modelée par le Florentin Andrea Verocchio — qui fut peintre, sculpteur, graveur, orfévre et musicien — elle fut coulée en bronze

Fig. 43. — Statue équestre de Bartolommeo Colleoni. (Venise.)

par Alessandro Leonardo, auteur aussi de l'élégant piédestal corinthien qui la supporte. Cicognara fait ainsi l'éloge de cette célèbre statue équestre, l'une des premières que produisit la Renaissance : « Le cheval semble vouloir descendre de son piédestal. Ses mouvements sont pleins d'énergie, sans être exagérés. Le cavalier est majestueux, et, bien que vêtu d'une armure

de fer, il ne saurait être assis avec plus d'aisance et de souplesse. Nous ne croyons pas faire injure au progrès en doutant que, depuis, on ait produit quelque œuvre plus belle en ce genre. »

A cette époque encore doit se rattacher un des plus étonnants morceaux qu'ait créés la sculpture ; il est placé dans l'espèce de galerie semi-circulaire qui entoure le chœur du *Duomo* de Milan. C'est la statue d'un homme écorché, qui s'appelle, à cause de la légende, un *Saint Barthélemy*. Supposez un corps humain, plus grand que nature, entièrement dépouillé de sa peau depuis le sommet du crâne jusqu'à la plante des pieds, debout, dans la position naturelle d'un homme qui ne ressent aucune souffrance, et portant cette peau jetée sur l'épaule, en guise de manteau. Supposez ensuite la plus grande beauté des formes, la plus sévère exactitude des mouvements, la plus incroyable perfection dans l'exécution des muscles, des nerfs, des os, des tendons, des veines, de tous les détails révélés par l'anatomie, et vous aurez une idée de cet étrange chef-d'œuvre, qui probablement, pour le patient et scrupuleux travail du ciseau, n'est surpassé par aucun ouvrage des anciens et des modernes. La couleur même du marbre, qui a pris une teinte mordorée, le fait trouver plus admirable encore par l'illusion plus complète. Aux pieds de cette étrange statue se lit l'inscription suivante :

NON ME PRAXITELES, SED MARC. FINXIT AGRAT.

Le nom de l'auteur, voilà tout ce qu'on sait de son histoire. Cet Agratus, ou Agrates, ou Agrati, ou comme on voudra l'appeler, n'a laissé trace dans aucune bio-

graphie, dans aucun livre d'art; sa naissance, sa mort, sa patrie, son époque précise, rien de lui n'est connu, et je ne sache pas qu'il existe ailleurs une autre création de son ciseau. Il aura sans doute travaillé toute sa vie, comme un bénédictin, sur cette espèce d'*in-folio* en marbre; puis, après s'être fièrement comparé à Praxitèle, il sera mort content. Cette statue de l'*Écorché* devrait être plutôt dans un musée que dans une église.

Nous sommes arrivés à Michel-Ange.

On sait que Michel-Angelo Buonarroti, né en 1474, au château de Caprese, dans le Casentino, d'une famille noble qui comptait parmi ses ancêtres la célèbre comtesse Mathilde, ayant eu pour nourrice la femme d'un tailleur de pierre, avait montré pour ainsi dire au berceau ses premiers instincts d'artiste. « Depuis longtemps, dit à ce propos Vasari, les successeurs de Giotto faisaient de vains efforts pour donner au monde le spectacle des merveilles que peut enfanter l'intelligence humaine dans l'imitation de la nature [1]. Le divin Créateur, voyant l'inutilité des ferventes études de ces artistes,... daigna enfin jeter un regard de bonté sur la terre, et résolut de nous envoyer un génie universel, capable d'embrasser à la fois et de pousser à toute leur perfection les arts de la peinture, de la sculpture et de l'architecture. Dieu accorda encore à ce mortel privilégié une haute philosophie et le don de la poésie, pour montrer en lui le modèle accompli de toutes les choses qui sont le plus en honneur parmi les hommes. »

Le musée *degl' Uffizj* de Florence a pieusement conservé ce masque d'une tête de faune que Michel-Ange

[1] Historien des peintres et des sculpteurs, vous oubliez maintenant frà Angelico, Masaccio, Donatello et Léonard de Vinci !

sculpta en marbre, par passe-temps d'enfant désœuvré, et qui, révélant sa vocation, le fit aussitôt admettre dans l'Académie intime de Laurent le Magnifique. « Ton faune est vieux, lui avait dit le duc, et tu lui laisses toutes ses dents. N'as-tu pas remarqué qu'il en manque toujours quelques-unes aux vieillards? » Michel-Ange se hâta de casser une dent à son faune, et de lui creuser la gencive. Près de cet essai de jeunesse, se trouvent encore son grand bas-relief inachevé qui réunit *Marie, Jésus et saint Jean*, son *Apollon*, seulement ébauché, et son *Brutus*, qui l'est à peine. Michel-Ange attaquait souvent un bloc de marbre sans préparation, sans esquisse, sans maquette en terre glaise. Aussi, tantôt le marbre manquait pour son projet, tantôt il le brisait trop profondément, et arrêté dans son idée devenue irréalisable, il laissait le bloc à moitié dégrossi[1]. Mais nul amateur, nul artiste ne se plaindra de ne pas voir ces trois excellents ouvrages finement terminés ; car on y aperçoit, comme dans l'esquisse d'un peintre, le pre-

[1] « Une légère incorrection de dessin, qu'on daignerait à peine apercevoir dans un tableau, est impardonnable dans une statue. Michel-Ange le savait bien : où il a désespéré d'être parfait et correct, il a mieux aimé rester brut. » (Diderot, *Sur la sculpture*.)

Au-dessous du *Brutus* on a gravé le distique suivant :

Dum Bruti effigiem sculptor de marmore ducit,
In mentem sceleris venit, et obstupuit.

(Tandis que le sculpteur taillait dans le marbre la figure de Brutus, il se souvint du crime, et, dans sa stupeur, il s'arrêta.)

« Un jour, raconte le président de Brosses, que lord Sandich regardait le *Brutus*, choqué qu'on eût osé blâmer ce grand républicain, il fit sur-le-champ ces deux vers en contre-partie :

Brutum effecisset sculptor, sed mente recursat
Tanta viri virtus, sistit et obstupuit.

(Le sculpteur eût achevé Brutus, mais soudain, à la pensée de la vertu de ce grand homme, il s'arrêta découragé.)

mier jet de la pensée du statuaire, et l'on y surprend, en outre, le secret du travail de son ciseau. Certes, ce secret mérite qu'on l'étudie, et l'on peut voir immédiatement à quelle perfection l'artiste savait atteindre lorsqu'il voulait mettre quelque patience dans son la-

Fig. 44. — Bacchus ivre. (Florence.)

beur, puisqu'on a aussi sous les yeux celui de ses ouvrages qu'il a peut-être fini avec le plus de soin et de délicatesse, le *Bacchus ivre*. Bien loin d'avoir la fougue, la fierté sauvage du *Moïse* que nous trouverons à Rome, le *Bacchus* est d'un style doux, élégant, coquet. Couronné de lierre et de pampre, il presse des grappes de

raisin au-dessus d'une coupe, dans laquelle cherche à boire en tapinois un petit satyre enveloppé d'une peau de chèvre. La bouche riante, les yeux endormis, toute l'attitude d'un corps qui semble avec peine se soutenir debout, expriment admirablement les effets de l'ivresse.

Florence doit s'estimer heureuse d'avoir recueilli ces œuvres de son illustre enfant, car on est consterné d'apprendre combien d'ouvrages de Michel-Ange, outre son célèbre carton de la *Guerre des Pisans*, ont péri, ont disparu du monde sans laisser d'autre trace que leur nom : en 1492, un *Hercule colossal* envoyé au roi de France Charles VIII ; en 1495, un *Cupidon endormi*, envoyé au duc de Mantoue ; en 1504, un *David* en bronze, acquis par un certain Florimond Robertet, de Blois ; en 1507, la statue en bronze du pape Jules II, brisée par les Bolonais révoltés ; puis un tableau de *Léda*, vendu à François Ier par le garçon d'atelier de Michel-Ange, et brûlé, cent ans après, par ordre d'un confesseur de reine ; puis cet exemplaire de Dante, en marge duquel il avait tracé la plupart des figures et des épisodes de la *Divina Commedia*. Tout cela forme un bien long et bien triste catalogue, une funèbre table mortuaire. Mais ce n'est point dans le musée de Florence que se trouve la plus capitale des œuvres que cette ville se glorifie de posséder ; c'est dans la sacristie de la vieille église *di San Lorenzo*, bâtie d'abord au quatrième siècle et consacrée par saint Ambroise, puis reconstruite, en 1425, sur les dessins de Brunelleschi. Ce magnifique ouvrage, commandé par Clément VII, se nomme la chapelle des Médicis.

Chose singulière : à cette chapelle funéraire travail-

lait Michel-Ange, lorsqu'il fut chargé de défendre, contre les Médicis, la Florence républicaine. Là, sauf les statues des saints Cosme et Damien, ouvrages de ses élèves Montorsoli et Rafaello da Montelupo, tout est de la main de ce grand artiste, même l'autel, en face duquel est la *Vierge allaitant l'enfant Jésus.* D'un côté, se trouve le *Mausolée de Julien de Médicis,* où la statue de ce duc surmonte les figures du *Jour* et de la *Nuit;* de l'autre, le *Mausolée de Laurent de Médicis,* duc d'Urbin, dont la statue est accompagnée de l'*Aurore* et du *Crépuscule.* Cette statue, l'un des chefs-d'œuvre de la sculpture moderne, est célèbre sous le nom du *Pensieroso,* à cause de l'attitude pensive et sombre qu'a donnée Michel-Ange à ce précoce tyran. Parmi les quatre figures allégoriques, non moins sombres, tourmentées et terribles, celles qu'on admire le plus sont le *Crépuscule* et la *Nuit.* Voici les vers qu'à cette dernière adressa Giam-Battista Strozzi :

> La Notte che tu vedi in si dolci atti
> Dormire, fu da un angelo scolpita
> In questo sasso; e, perchè dorme, ha vita.
> Destala, se no'l credi, e parleratti [1].

Le sauvage Michel-Ange fit aussitôt répondre par sa statue cette amère épigramme, satire de son siècle et d'autres siècles encore :

> Grato m'è il sonno, e più l'esser di sasso,
> Mentre che il danno et la vergogna dura;
> Non veder, non sentir, m'è gran ventura.
> Pero non mi destar : deh! parla basso [2].

[1] La Nuit que tu vois dormir dans une si douce attitude a été sculptée dans cette pierre par un ange; et, quoiqu'elle dorme, elle vit. Éveille-la, si tu doutes, et elle te parlera.

[2] Il m'est agréable de dormir, et plus encore d'être pierre, dans ce

Rome, où Michel-Ange passa la seconde moitié de sa longue vie, et pour laquelle il fit ses grands ouvrages de peinture et d'architecture, Rome est restée aussi l'héritière de quelques-uns des grands ouvrages de son ciseau. La cathédrale de la chrétienté, Saint-Pierre, possède la célèbre *Notre-Dame de la Pitié*, que sculpta Michel-Ange à quatre-vingt-quatre ans, après les fresques de la Sixtine, avant l'érection de la coupole ; et l'église de la Minerva, qui porte encore le nom du temple païen, la non moins célèbre statue qu'on appelle le *Christ* de Michel-Ange, Christ irrité, Christ vengeur, qui est la répétition en marbre, au moins par la pensée, de celui du *Jugement dernier*. Mais si l'on veut admirer une œuvre plus célèbre encore, il faut monter une pente ardue qui s'appelait, dans l'ancienne Rome, la *Voie Scélérate* — parce que Tullie, dit-on, y écrasa sous les roues de son char le cadavre du roi Tullius son père — et pénétrer dans la vieille basilique de Saint-Pierre aux Liens (*San Pietro in Vincoli*), plusieurs fois restaurée depuis sa fondation sous le pape Léon le Grand, mais toujours conservée dans sa forme primitive. Elle renferme le mausolée de Jules II et le *Moïse* de Michel-Ange.

Un mot d'explication préalable.

Ce pape et cet artiste avaient des points de ressemblance dans le génie et le caractère qui devaient les rapprocher et les désunir. C'est ce qui arriva. A peine monté sur le trône pontifical, Jules II pensa à perpétuer sa mémoire dans un mausolée magnifique, et ce fut Michel-Ange qu'il appela de Florence pour le char-

ger de lui élever ce monument. Michel-Ange, qui n'avait alors que vingt-neuf ans, présenta bientôt au pape le plan du plus colossal tombeau que l'art moderne ait jamais tenté de construire. Ce devait être un mélange d'architecture et de sculpture, un édifice orné. Qu'on se représente un fort massif quadrangulaire, offrant dans ses faces des niches qui contiendraient des victoires, et dans ses angles, des termes formant pilastres, auxquels seraient adossées des figures de captifs. Sur cette large base, un second massif plus étroit, entouré de statues colossales de prophètes et de sibylles, qu'aurait couronné une autre masse pyramidale toute revêtue de figures allégoriques en bronze. Telle était cette composition, dont la gravure nous a conservé le croquis tracé par Michel-Ange. C'eût été grand comme le mausolée d'Auguste, qui dominait tous les édifices de la Rome païenne. L'artiste se mit à l'œuvre; mais bientôt arrivèrent ses démêlés avec Jules II, et sa fuite à Florence, à Bologne, à Venise; il voulait fuir jusqu'à Constantinople, où l'appelait le sultan Soliman pour jeter un pont entre la ville et le faubourg de Péra. Il ne retourna auprès du pape, à Bologne, que comme ambassadeur de Florence, envoyé par le gonfalonier Soderini. Après leur réconciliation, le pape lui fit faire sa statue en bronze, que les Bolonais brisèrent dans une émeute pour en couler un canon qui fut nommé la *Giulia* [1]. Ce fut lorsque Paul III, longtemps après, lui commanda la fresque du *Jugement dernier*, qu'in-

[1] C'est lorsqu'il modelait l'ébauche de cette statue que Michel-Ange dit au pape guerrier : « Ne conviendrait-il pas, saint-père, de mettre un livre dans la main? — Mets-y une épée, répondit Jules; aux lettres je n'entends rien. »

tervint, par l'entremise de ce pontife, une transaction entre Michel-Ange et les héritiers de Jules II, dont le mausolée fut réduit à ses proportions actuelles. Il n'avait été fait, du plan primitif, qu'une *Victoire*, qui est à Florence, deux *Captifs*, qui sont au Louvre, et l'un des prophètes, le *Moïse*, tout entier de la main de Michel-Ange, qui forme le centre du mausolée actuel de Jules II, dont il est, au reste, le portrait allégorique.

Ce *Moïse* colossal est assis, tenant sous le bras droit les tables de la Loi, et caressant de la main du même côté la longue barbe qui tombe sur sa poitrine. Sa tête, un peu tournée à gauche, est surmontée des deux *cornes* que lui prête la tradition, et qui ressemblent exactement, dans son épaisse chevelure, aux cornes naissantes d'un faon ou d'un chevreau. Peut-être Michel-Ange, très-amoureux de l'antiquité mythologique comme tous les artistes de son époque, a-t-il voulu donner à Moïse les attributs du dieu Pan, du Grand-Tout, qui représentait symboliquement toute la nature embrassant tous les êtres, et que l'on confondait alors avec l'Osiris égyptien. Peut-être a-t-il voulu en faire le portrait de son maître regretté, Savonarole, qui avait eu dans la physionomie quelque ressemblance avec le bouc, et dont les yeux singuliers avaient été nommés *occhj caprini* par ses contemporains.

On a critiqué bien des choses dans cette figure. La tête, dit-on, est trop petite pour cette barbe immense ; et les jambes, trop longues pour les pieds, sont chaussées d'un pantalon à guêtres, tandis que le corps, un peu épais, est enveloppé d'un gilet de flanelle. Enfin, ce qui est plus spécieux et plus vrai, divers accessoires

Fig. 45. — Statue de Moïse. Tombeau de Jules II. (Rome.)

sont à peine ébauchés, à peine dégrossis. Ce dernier défaut, si c'en est un, est commun à presque tous les ouvrages de Michel-Ange, qui ne faisait pas plus de la miniature en taillant une statue qu'en peignant une fresque ou en traçant le plan d'un édifice. Il faut se rappeler, d'ailleurs, que le *Moïse* est une figure colossale qui devait être vue à une certaine élévation. Mais, que ces critiques soient plus ou moins fondées, ce défectueux *Moïse* n'en est pas moins le chef-d'œuvre de son auteur, en tant que statuaire, et, probablement aussi, de toute la sculpture moderne. Dans les œuvres de Donatello, de Sansovino, de Puget, de Canova, je ne vois rien qui l'égale ; il faudrait remonter à l'antique. Je n'irai donc pas le défendre contre des reproches de détail, en faisant remarquer à mon tour que les pieds, les mains, les bras, le visage, sont comparables, pour le dessin anatomique, à ce que les anciens ont laissé de plus parfait. J'imiterai plutôt, en parlant de Michel-Ange, sa manière de procéder dans les arts ; je dirai que, pris en masse, son *Moïse* est le plus grand et le plus admirable emblème de la force, de la sévérité, de la puissance ; que jamais on n'a si pleinement exprimé toutes les qualités diverses qui font la supériorité d'un homme sur les hommes, qui font l'autorité. Son regard irrésistible semble menacer un peuple mutin et l'abattre à ses pieds. On dirait qu'il transmet à ce peuple *d'une tête dure* les formidables malédictions prononcées par le Seigneur (Deutéronome, ch. xxviii). Enfin c'est bien le sévère législateur des Hébreux, armé de sa loi terrible. Je ne crois pas que le Jupiter d'Olympie, la Junon de Samos, les Minerves d'Athènes, si célébrés par l'antiquité tout entière, aient été plus majestueux,

plus redoutables, plus faits pour inspirer aux peuples la terreur et le respect religieux. « Moïse ainsi représenté, dit Vasari, doit plus que jamais s'appeler l'ami de Dieu, qui a semblé confier aux mains de Michel-Ange le soin de préparer sa résurrection. Et si les Juifs, hommes et femmes, continuent, comme ils le font, à aller en troupes le visiter et l'adorer chaque jour du sabbat, ils adoreront une chose non humaine, mais divine. »

Le Louvre, avons-nous dit, peut se montrer fier de posséder une œuvre du Titan de l'art. Ce sont deux des six *Captifs* qui, adossés aux angles du monument de Jules II, devaient figurer les Arts enchaînés par la mort du pontife. L'un, le plus beau peut-être, est comme le monument lui-même, incomplet, inachevé. La tête est à peine ébauchée, et le cou à peine dégrossi. Heureusement qu'aucune main sacrilége n'a osé finir l'œuvre de Michel-Ange. Qui pourrait se plaindre d'y surprendre, comme dans le *Brutus* des Offices, le secret du travail de son ciseau[1] ? Dans les traits à peine indiqués de ce *Captif*, n'a-t-on pas deviné, senti, vu même une expression tout aussi admirable que celle des traits finement achevés de l'autre ? Et cette expression de douleur, d'humiliation, ici résignée, là sombre et impatiente, ne se lit-elle pas dans tous les membres de leurs corps? Il suffit donc pour bien admirer ces superbes figures, de savoir ce qu'elles sont, ou plutôt

[1] On peut reconnaître, par exemple, que, dès les premiers coups donnés pour dégrossir le bloc de marbre, Michel-Ange cherchait ces lignes sinueuses, ces courbes, ces *forme serpentinate*, comme il les appelait lui-même, dont se compose toujours, en tout sens et en toute action, la figure de l'être humain.

ce qu'elles devaient être; et devant elles on répète le mot du sculpteur Falconet : « J'ai vu Michel-Ange; il est effrayant. »

A Bruges, sur le maître-autel de l'église Notre-Dame, on vous montrera une célèbre *Madone*, dite de Michel-Ange. Dans le Nord, où la statuaire fut toujours faible, où manque d'ailleurs sa principale matière, le marbre, cette *Madone* ne pouvait manquer de causer une immense admiration. C'est, en effet, un très-beau groupe, d'un style élevé, noble, saint. La Vierge, assise, est couverte jusqu'au cou par sa robe, jusque sur la tête par son voile, comme le serait une *Madone* byzantine; mais toutes ces draperies sont légères et charmantes. Le *Bambino* est debout entre ses jambes, comme celui de Raphaël dans le tableau de la *Vierge au chardonneret*; il est nu; son mouvement est plein de grâce, sa chair parfaite; à tout prendre, je consens qu'on donne à ce beau groupe le nom trop prodigué de chef-d'œuvre. Mais est-il de Michel-Ange? ici le doute est permis, et je n'hésite point à douter. Qu'un beau morceau de sculpture italienne arrive dans les Flandres, qu'on l'admire avec enthousiasme, et qu'on l'attribue tout de suite au plus grand des statuaires italiens, cela est parfaitement naturel. Mais où est la preuve historique? On raconte bien je ne sais quelle histoire d'un corsaire algérien qui l'aurait prise allant d'une ville d'Italie à une autre, et pris à son tour par un vaisseau hollandais. Mais ce n'est qu'une de ces vagues traditions plus faites pour accréditer une fable que pour établir une vérité. Et si la preuve historique manque, celle de l'art existe-t-elle au moins? Pas davantage. Sans doute il est encore plus difficile de reconnaître la tou-

che du ciseau que celle du pinceau, et d'affirmer sûrement quel est l'auteur d'un morceau de sculpture. Mais il est plus permis de nier, de douter au moins, que tel ouvrage soit de tel statuaire. Ici assurément, le ciseau se montre plus doux et plus délicat que celui de Michel-Ange, c'est-à-dire moins énergique et moins puissant. Si, par impossible, ce groupe était de Michel-Ange, il appartiendrait à sa jeunesse, au temps du *Bacchus* de Florence, et non du *Moïse* de Rome. Mais une autre observation, qui porte sur un fait matériel et palpable, doit, à mon avis, trancher la question : c'est que ni la Vierge ni l'Enfant n'ont de prunelles aux yeux, et je ne sache pas qu'il y ait, dans l'œuvre entier du grand Florentin, une tête quelconque de statue ou de buste qui soit sans prunelles. Cette remarque me paraît décisive. Comme le style du groupe, quoique noble et digne, n'est pas très-sévère, et que plusieurs détails montrent une délicatesse un peu coquette, je ne crois pas même qu'il soit de l'époque terminée par Michel-Ange, et qu'on puisse l'attribuer, par exemple, à Donatello, della Robbia, ou Jean de Bologne. Il ressemble davantage aux œuvres de Sansovino, renommé pour la légèreté des draperies, pour la finesse des têtes de femmes et d'enfants. Mais cette *Madone* de Bruges ne serait-elle pas l'œuvre du Florentin Torregiani, qui, fuyant son pays par jalousie du succès de Michel-Ange, voyagea en France, en Flandres, en Angleterre, en Espagne, où il mourut misérablement? On appelait Torregiani le rival de Michel-Ange, auquel, dans un combat d'enfants, il brisa le nez d'un coup de poing. Ce serait assez pour que la tradition en eût fait Michel-Ange lui-même.

En même temps que ce grand fils de Florence vivait à Rome, et Sansovino à Venise, un autre Florentin courait le monde, sortait d'Italie et venait travailler à Fontainebleau, pour donner à la sculpture française les mêmes leçons que donnaient à la peinture Andrea del Sarto, Rosso et Primatice. C'était Benvenuto Cellini (1500-1570). Orfévre, graveur sur pierres et sur métaux, fondeur, ciseleur et sculpteur enfin, Cellini, qui a frappé les belles monnaies de Clément VII à Rome et d'Alexandre Médicis à Florence, a écrit un Traité de sculpture, un Traité d'orfévrerie, un Traité de la fonte des métaux, outre les curieux *Mémoires* où il raconte son étrange vie de bravache. Il avait laissé à Florence, devant le beau portique d'Orcagna nommé la *Loggia de' Lanzi*, un groupe de *Persée coupant la tête de Méduse*; il fit en France la *Nymphe de Fontainebleau*. Nous l'avons au Louvre. Ce n'est plus un groupe, ni une statue, mais un haut-relief, coulé en bronze. Une femme nue, colossale, de proportions disgracieuses par leur longueur démesurée, est à demi couchée, appuyée sur le bras gauche et passant le bras droit sur le cou d'un cerf, dont la tête, ornée d'un vaste bois, fait saillie en avant. Cette nymphe des bois, cette Diane chasseresse, est le plus important des ouvrages que Cellini fit à la cour de François Ier, d'où les dédains de la duchesse d'Étampes l'éloignèrent bientôt. Encadrée sous un arc cintré, elle était destinée à orner le tympan de la *Porte-Dorée* à Fontainebleau ; mais Diane de Poitiers se la fit donner par Henri II, et la mit sur la porte de son château d'Anet. Près de cette *Nymphe*, on a placé deux superbes coupes en bronze florentin ciselé, qu'on attribue encore à Benvenuto Cellini, sans autres preuves

pourtant que la matière, le style et la beauté du travail.

Après un digne élève de Sansovino, l'Ammanato, qui a construit la cour intérieure du palais Pitti, et sculpté pour le jardin public la belle fontaine qui porte son nom, celle du *Neptune* colossal traîné par quatre chevaux marins ; — alors que la peinture italienne, échappant aux derniers Bolonais, allait tomber aux mains du Napolitain Luca Giordano, — c'était aux mains d'un autre Napolitain, Lorenzo Bernini, que tombait la sculpture italienne. La décadence frappait à la fois les deux *grandes sœurs*, comme les appelle Vasari.

Le *cavalier Bernin* (1598-1680) qu'on nomma pompeusement le *second Michel-Ange*, qui fut pendant un demi-siècle, sous neuf papes, l'arbitre des choses d'art en Italie et du goût en Europe, que Louis XIV fit venir à Paris (1665) pour prendre ses conseils sur la restauration du Louvre, ce Bernin eût été probablement un grand artiste dans la grande époque. Venu avec la décadence, il la suivit, ou plutôt, loin de la ralentir, la précipita. C'est lui qui édifia, comme architecte, l'emphatique place circulaire qui précède, à Saint-Pierre, la coupole du grand Florentin; c'est lui qui, dans le temple, éleva, comme sculpteur, la chaire et le baldaquin du souverain pontife, et, sur le tombeau d'Urbain VIII (le meilleur pourtant des ouvrages du Bernin, lequel sculptait un peu comme peignait Rubens, moins la couleur), ces deux grosses et hommasses figures allégoriques, qui pressent leurs mamelles flamandes pour jeter sur le corps du défunt pape le lait de *la Justice et de la Charité*.

En même temps que la bouffissure avec le Bernin,

régnait le maniérisme avec l'Algarde (1583-1654), qui fut à peine un Albane en sculpture. Intronisé par ces deux chefs de la décadence, comme à la même époque par Luca *Fa presto*, le mauvais goût descendit bientôt jusqu'aux futilités. A Naples, on ne manque jamais de conduire les voyageurs à la chapelle San Severo pour leur faire admirer les sculptures qu'elle renferme. On y voit un *Christ* couché sous une nappe qui laisse deviner son nez, ses épaules et ses genoux ; puis une statue de femme qu'on appelle la *Pudeur*, parce qu'une espèce de chemise mouillée est collée sur tous ses membres ; puis enfin la personnification allégorique d'une âme qui se dégage du vice, c'est-à-dire une sorte de poisson humain qui cherche à briser les mailles d'un filet de marbre, où le diable sans doute l'avait enveloppé. Il peut y avoir, dans l'exécution de ces tours de force, faits par Antonio Corradini, une certaine dextérité de ciseau, comme il y a dans Van Loo et Boucher une grande habileté de touche. Mais de telles œuvres appartiennent si évidemment à une école inférieure même à celle de Bernin, et dégénérée de la sienne ; elles conduisent à une si complète décadence de l'art que, si l'on en fait mention, c'est pour conseiller d'en fuir jusqu'à la vue, c'est pour que nul homme de sens n'autorise par ses éloges, ou seulement par sa présence, la reproduction de semblables monstruosités. Il n'y a plus là que l'exécution sans le style et le goût, la main sans l'âme et l'esprit.

Il faut arriver jusqu'au paysan de Possagno devenu, comme Giotto et Mantegna, de pâtre artiste, jusqu'à Antonio Canova (1747-1822), pour retrouver la statuaire italienne remontée sur les hauteurs du grand art

et sur les cimes de l'idéal. Dans la salle des bas-reliefs, à l'Académie des Beaux-arts de Venise, se trouve la précieuse urne de porphyre où l'on conserve pieusement la main droite de Canova, dont le cœur est à l'église des *Frari*, et le reste du corps au village de Possagno. Au-dessous, on a suspendu son ciseau et gravé l'inscription suivante :

> Quod mutui amoris monumentum
> Idem gloriæ incitamentum sit [1].

Toutefois, et bien qu'il soit mort à Venise, Canova n'y avait laissé que le groupe de *Dédale et Icare*, l'un des ouvrages où, tout jeune encore, il s'était pleinement révélé. Ce groupe faisait partie de la collection du palais Barbarigo, aujourd'hui dispersée.

C'est à Rome qu'il faut chercher Canova : dans l'église des Saints-Apôtres, le mausolée de Clément XIV; dans la basilique de Saint-Pierre, le tombeau de Pie VI, celui des Stuarts et celui plus fameux encore connu sous le nom de *monumento di Rezzonico* (Clément XIII) ; enfin, au musée du Vatican, ceux de ses ouvrages qui ont reçu le périlleux honneur d'être mêlés aux plus précieux morceaux de la Grèce antique. Ce sont d'abord les lutteurs *Damoxène et Creugas*[2], bien inférieurs à ceux de Florence, car ils n'expriment que la force brutale et grossière ; on les a justement nommés les *boxeurs*. C'est ensuite la statue de *Persée*, que Canova ne craignit point de refaire après Benvenuto Cellini, et qui obtint l'honneur encore plus insigne d'occuper la

[1] Que ce monument, gage d'une affection mutuelle, soit aussi un encouragement à la gloire !

[2] Voir l'histoire de ces *pugillateurs* dans Pausanias (lib. VIII, cap. XL).

place de l'*Apollon du Belvédère*, que nos conquêtes avaient conduit à Paris; on lui donna même le beau nom de *la Consolatrice*. Le *Persée* a le tort, plutôt que le mérite, de ressembler à l'*Apollon* par le visage. Il

Fig. 46. — Le Persée de Canova. (Rome.)

est travaillé très-finement, un peu maniéré, et, pour ne faire peur à personne, la tête de Méduse, qu'il tient à la main, est celle d'une femme jeune et jolie; ses serpents semblent même des tresses de cheveux rangés symétriquement comme ceux des Assyriens. Pour se

conformer aux idées des Grecs, et imitant la *Méduse* antique de Munich, Canova a su donner à la sienne, avec la beauté physique, la laideur morale, ce dédain glacial qui perce l'âme et peut donner la mort.

Ce n'est point Rome toutefois, c'est Vienne qui possède les deux plus importants ouvrages de Canova, devenu, avec sa patrie, sujet de l'Autriche. L'un est dans l'église des Augustins, où l'on voit aussi, sous des châsses de verre et dans des habits de brocart, les squelettes entiers de saint Clément et de sainte Victoire, spectacle édifiant sans doute, mais moins attrayant que celui d'une belle statue. C'est le mausolée de Marie-Christine d'Autriche, fille aînée de Marie-Thérèse, femme d'Albert, duc de Saxe-Teschen [1]. Dans une pyramide ouverte, forme des grandes sépultures antiques, s'avance et descend un cortége funéraire. Précédée de jeunes filles en pleurs figurant l'Innocence, et suivie de la Bienfaisance qui soutient un vieillard, la Vertu voilée porte dans une urne les cendres de la princesse. Au seuil de la porte, un Génie pleure, appuyé sur un lion : c'est le symbole du mari, resté sur la terre. Quoique un peu théâtral, et même un peu païen, ce mausolée fastueux est un très-bel ouvrage, de grand caractère et de grand effet. Toutes ces figures se tiennent, s'enchaînent, se groupent parfaitement ; et plu-

[1] Ce duc Albert de Saxe-Teschen, dernier gouverneur des Pays-Bas, est l'auteur de la célèbre collection de dessins et gravures nommée *Albertine*, qui appartient aujourd'hui à l'archiduc Albrecht, et dont la photographie a répandu les principales œuvres de toutes les écoles.

Beau-frère de Marie-Antoinette, il arrêta Lafayette, près de Liége, en août 1792, et le remit à l'empereur d'Autriche. C'est lui, assisté de sa femme, qui commanda le siège et le bombardement de Lille, dans le cours du mois de septembre suivant, et qui perdit la bataille de Jemmapes, le 6 novembre.

sieurs d'entre elles, par exemple l'une des jeunes filles et le vieillard soutenu par la Bienfaisance, seraient, isolées, d'excellentes statues. En somme, le mausolée de Marie-Christine, plus considérable qu'aucun autre monument de Canova, doit recommander son nom à la

Fig. 47. — Le mausolée de Marie-Christine, par Canova. (Vienne.)

postérité non moins que les divers tombeaux qu'il a élevés sous la vaste coupole de la métropole catholique.

L'autre ouvrage de Canova, plus célèbre encore dans le monde des arts, est le groupe colossal de *Thésée vainqueur du Minotaure*. Pour recevoir et loger dignement à Vienne cet hôte italien, on a construit tout exprès, dans la petite promenade appelée Jardin du peuple (*Volksgarten*), un temple exactement copié, quant à la

forme et aux dimensions, sur celui d'Athènes qu'on nomme temple de Thésée. Seulement la brique plâtrée a remplacé le marbre blanc du Pentélique. Le groupe de Canova, comme l'était la statue du demi-dieu, est adoré dans ce temple, dont les prêtres sont des espèces de sergents de ville qui en ouvrent les portes aux heures de la promenade. Coiffé du casque grec, et d'ailleurs entièrement nu, Thésée lève sa massue, l'arme du compagnon d'Alcide, pour achever le monstre qu'il vient d'abattre à ses pieds. Cette pose a peut-être le défaut le plus ordinaire des grandes compositions de Canova : elle est théâtrale. Mais la statue entière forme une superbe académie, où chaque membre, chaque muscle indique parfaitement la force en action. Toutefois, la plus belle partie du groupe me semble le Minotaure, si l'on peut encore lui conserver ce nom, après que le statuaire, sacrifiant à la beauté des formes la vérité historique, a fait du fils de Pasiphaé, non plus un homme-taureau, mais un homme-cheval, un centaure [1]. Son mouvement, sous la pression de Thésée, qui lui serre le cou de la main gauche et l'estomac du genou, est le plus énergique, le plus heureux qui se puisse imaginer. Sa tête, renversée jusque sur la croupe, qui essaye, par un effort convulsif, de relever ce double corps ; sa poitrine haletante, ses jambes pliées et comme rompues sous lui, ses bras exténués auxquels il ne reste que la force de chercher un appui contre

[1] Il serait possible, malgré le nom consacré de ce groupe fameux, que le sculpteur eût voulu représenter, non *Thésée tuant le Minotaure*, mais *Thésée tuant le centaure Eurytion*, qui, aux noces de Pirithoüs, avait enlevé la belle Hippodamie. C'est le sujet de l'un des plus précieux dessins monochromes sur le marbre que l'on ait trouvés à Pompéi, et qu'ait recueillis le musée de Naples.

terre, tout cela forme un ensemble admirable, et rappelle ce fameux groupe antique des *Lutteurs*, où le vainqueur est également surpassé par le vaincu. Le marbre même, dans cette partie du vaste groupe, a le grain plus mat, les veines plus belles. Comme la force

Fig. 48. — Thésée vainqueur du Minotaure, par Canova. (Vienne.

dans Thésée, la douleur est merveilleusement rendue dans le Minotaure, et l'on pourrait, cherchant une occasion de critique, trouver une ressemblance très-voisine entre sa tête et celle du *Laocoon*. Thésée aussi, dans ses traits où se peignent la colère et la fierté dédaigneuse, offre de nouveau quelque rapport avec l'A-

pollon pythien. Peut-être l'artiste a-t-il voulu rendre ainsi une sorte d'hommage aux deux grands chefs-d'œuvre que l'art grec, au Vatican, lui avait offerts en modèles. J'ai remarqué une légère circonstance qui prouve combien le jeune paysan de Possagno avait su mettre à profit son éducation improvisée, pour étudier l'antiquité jusque dans les plus petits détails archéologiques. Il a donné à son héros les oreilles enflées des athlètes pancratiastes. C'est Thésée, en effet, qui, devenu roi d'Athènes, institua les petites Panathénées, où se célébraient des jeux gymnastiques, et lui-même passe pour avoir pris souvent part à ces jeux, comme tant d'autres hommes illustres de la Grèce, même bien après les temps héroïques, comme Pythagore, Chrysippe et même le divin Platon.

Canova, qui a fait à Florence un autre monument funéraire, le tombeau d'Alfieri, fut appelé à Paris par Napoléon et adopté par l'Institut. Il y a laissé cette charmante statue de *Madeleine repentante*, qui a traversé diverses collections particulières, et un autre ouvrage, qui, seul d'un statuaire étranger dans le musée de sculpture française au Louvre, mérite bien l'honneur de cette unique et spéciale exception. C'est le groupe de *Zéphyre enlevant Psyché* endormie pour la porter aux demeures mystérieuses de l'Amour. Ce groupe charmant, léger, aérien, reproduit toutes les grâces du récit d'Apulée, traduit par la Fontaine. Il nous fait connaître dignement ce petit pâtre devenu grand artiste, et si grand, que personne, parmi les modernes, sans excepter Michel-Ange lui-même, n'a mieux rappelé les anciens par la beauté des formes, le charme de l'expression et les délicatesses du ciseau. On lui a fait un

crime d'avoir été chargé, en 1815, d'enlever du Louvre pour les rendre à l'Italie les objets d'art dont la France s'était emparée pendant les exactions de l'Empire, pour orner la capitale du continent. Mais Canova était-il Français ou Italien? Ces objets qu'il restituait à sa patrie, n'étaient-ce pas ceux que la force avait pris, que la force reprenait? Et sa mission fût-elle à blâmer autant qu'elle est à déplorer, en quoi peut-elle affaiblir le mérite de ses œuvres? Soyons justes pour le talent, comme pour la bravoure, même chez nos ennemis.

C'est l'école de Canova qui a régné en Italie jusqu'à notre époque; elle y règne encore. C'est de son école que sont sortis le Danois Thorwaldsen, dont nous parlerons plus tard, et le Florentin Bartolini, duquel on put dire, il y a quelques années, que l'Italie entière n'avait pas un seul autre artiste que lui. C'est de son école enfin que sont nés, par la génération des arts, par les leçons, l'exemple, la tradition, tous les nouveaux sculpteurs que nous ont révélés les Expositions universelles, MM. Dupré, Vela, Argenti, Luccardi, Monteverde, Civiletti, etc. Tous brillent, tous se recommandent par une grâce réelle, quoique un peu molle et maniérée, par une délicatesse extrême et vraiment surprenante dans le travail du ciseau; ils font du marbre une étoffe qu'ils plient à toutes les fantaisies de la mode; qu'ils fouillent, qu'ils plissent, qu'ils chargent de broderies et de dentelles. L'Italie nous présente, en assez grand nombre, d'heureux continuateurs de Canova; mais, hélas! pas un disciple de Michel-Ange. Qu'elle y prenne garde: une telle imitation, c'est le joli, non le beau.

CHAPITRE II

LA SCULPTURE ESPAGNOLE

La sculpture, en Espagne, est bien loin d'avoir une part égale à la peinture, ni même proportionnée. A peine y peut-on trouver des témoignages de sa culture, au moins dans la plus haute acception de cet art, la statuaire, et jamais on n'y vit paraître une œuvre en marbre ou en bronze équivalente aux toiles de Velazquez, de Murillo, de Ribera. Les Arabes n'ont pu enseigner aux Espagnols que l'architecture, puisque le Koran avait prononcé l'anathème sur les autres arts du dessin, et même sur la musique. Il est vrai que les Arabes d'Espagne se montrèrent moins scrupuleusement soumis à ces prescriptions que les Arabes de Syrie; et les lions de l'Alhambra, bien qu'ils ne fussent que des animaux de fantaisie, des chimères, des monstres, constituaient pourtant un péché d'hérésie. Jamais il ne fut permis aux musulmans, même d'Afrique ou d'Andalousie, que de représenter dans des imitations grossières certains animaux nuisibles, tels que les rats, les scorpions, les ser-

pents, mais en manière de talismans, d'amulettes, d'épouvantails, pour les éloigner des habitations et des mosquées. De ce côté donc, nulle leçon ne put arriver aux Espagnols.

Un peu plus tard, lorsque le Florentin Gherardo Starnina et le Flamand Pierre de Champagne (Pedro Campaña) leur apportèrent les premiers modèles de l'art du peintre, d'autres étrangers vinrent aussi leur offrir des modèles de l'art du sculpteur. Ce fut, par exemple, Philippe Vigarni, qu'on appela Philippe de Bourgogne, sans doute parce qu'il venait de la cour des ducs Philippe le Hardi ou Jean sans Peur, mais qui était plutôt Flamand que Bourguignon. Celui-là fit quelques travaux importants dans les cathédrales de Burgos et de Tolède, mais surtout d'ornementation, tels que des chaires ou des siéges de chœur. Ce fut encore un émule de Michel-Ange en Italie, ce Torregiani que nous avons déjà mentionné. On sait qu'après sa querelle d'école avec l'illustre pensionnaire de Laurent de Médicis, il s'enfuit de Florence, se fit soldat, gagna le grade d'enseigne, redevint artiste, et passa en Flandres, en Angleterre, puis en Espagne, et jusqu'en Andalousie. C'est pour le couvent de Buenavista, près de Séville, qu'il fit, en 1520, une célèbre statue de *Saint Jérôme*, que Goya plaçait au-dessus même du *Moïse* de Michel-Ange ; c'est à Séville également qu'il fit une autre statue, la *Madone portant le Bambino*, pour un duc d'Arcos. Celui-ci, par une insultante moquerie, dont la cause n'est pas connue, le paya en maravédis, que deux hommes portaient dans des sacs. Torregiani crut d'abord qu'il recevait une grosse somme ; mais, s'apercevant que toute cette

menue monnaie de cuivre ne valait pas trente ducats d'or, il prit un marteau et brisa sa statue. Irrité de cette offense à un grand d'Espagne, le duc dénonça l'artiste à l'inquisition pour cause d'impiété, et le malheureux Torregiani se laissa mourir de faim dans sa prison (1522). L'on conserve à Séville une très-belle main de la Vierge brisée, qui, posée sur l'un des seins, se nomme *mano de la teta*, et qu'on a maintes fois reproduite par des copies ou par le moulage.

Parmi les artistes espagnols qui allèrent en Italie, sous la domination de Ferdinand d'Aragon et de Charles-Quint, prendre des leçons de tous les arts, il en est deux seulement qui apprirent et pratiquèrent les trois arts du dessin : Alonzo Berruguete et Gaspar Becerra. Le premier (1480-1561) fut l'élève direct de Michel-Ange, et le pape Jules II l'appela à Rome pour qu'il y aidât son illustre maître dans ses travaux de tous genres. Revenu dans sa patrie, en 1520, riche d'un talent éprouvé, il fut distingué par Charles-Quint, qui le nomma son peintre et son sculpteur de *camara*, et, pour comble d'honneur, le fit plus tard son valet de chambre. Berruguete, depuis lors, fut chargé d'importantes commandes à Valladolid, à Tolède, à Grenade. On sait qu'à Tolède, dans la cathédrale, il sculpta le siége de l'archevêque-primat, et qu'il y représenta en marbre la *Transfiguration du Seigneur*. On a voulu qu'il eût donné à l'Empereur le dessin de ce malencontreux et insolent palais que Charles-Quint fit élever au cœur même de l'Alhambra, détruisant, pour lui faire place, une partie des délicates constructions moresques ; c'est une erreur : l'architecte du palais inachevé est Pedro de Machuca. La part de Berruguete

s'est bornée à des travaux de détail et d'ornementation, où il excellait ; et, malgré les barbares mutilations qu'ils ont souffertes et qu'ils souffrent encore, on reconnaît aisément qu'ils étaient du meilleur goût et de la plus précieuse délicatesse. Il y a surtout des bas-reliefs exécutés sur des plaques de marbre gris-violet, très-dur à l'outil, très-doux à l'œil, qui font honneur à Berruguete, resté plus grand sculpteur que peintre ou architecte. Ce sont des Triomphes de Charles-Quint, qui s'y est fait représenter en Hercule nu, avec la massue et la peau du lion de Némée, comme nous avons vu, depuis, Louis XIV en Apollon, avec les rayons et la lyre. Seulement le César ne s'est pas contenté de la devise du demi-dieu. Le *Nec plus ultra* des colonnes d'Abila et de Calpé lui a paru trop modeste ; il en a fait *plus oultre*, écrit en français du temps sur toutes les décorations de son palais, et qui est devenu, sous ses successeurs, le *plus ultra* des armes d'une monarchie où le soleil alors ne se couchait jamais.

Gaspar Becerra (1520-1570), — dont Vasari fait une très-honorable mention comme auteur des dessins d'un livre d'anatomie publié à Rome, en 1554, par le docteur Juan de Valverde, et de deux statues anatomiques, fort estimées dans les écoles, — était à peine de retour en Espagne, que Philippe II fit pour lui ce qu'avait fait Charles-Quint pour Berruguete : il lui commanda divers travaux dans le vieil Alcazar de Madrid et dans le nouveau palais du Pardo ; puis, pour lui témoigner sa royale satisfaction, le nomma son sculpteur en 1562, et son peintre en 1563. Comme Berruguete, Becerra fut plus grand sculpteur que grand peintre. Céan-Bermudez n'hésite point à dire qu'il surpasse en ce genre

tous les artistes espagnols qui l'avaient précédé, et qu'il ne fut égalé par aucun de ceux qui le suivirent. Le morceau qui passe pour son chef-d'œuvre est une statue de *Notre-Dame de la Solitude* (Nuestra Señora de la Soledad), qui lui fut commandée par l'infante doña Isabel de la Paz, fille de Philippe II, et placé dans la chapelle du couvent des frères minimes à Madrid. On raconte au sujet de cette statue plusieurs histoires miraculeuses que le moine fray Antonio de Arcos a recueillies dans un livre publié tout exprès en 1640. Mais, pour nous en tenir aux seuls prodiges de l'art, on ne peut nier que cette statue, où sont vivement exprimées la tendresse, la douleur, la résignation, ne soit une œuvre digne des plus grands noms dans les plus grands siècles.

C'est encore à l'époque de Charles-Quint et de Philippe II qu'appartiennent les deux célèbres tombeaux qui furent élevés par ordre de l'Empereur, et sous son règne, dans la vieille chapelle royale (*capilla real*) de la cathédrale de Grenade. Dans l'un reposent les rois catholiques, Isabelle de Castille et Ferdinand d'Aragon, dont le mariage réunit toute la péninsule en une seule monarchie, de laquelle, plus tard, le Portugal s'est séparé; dans l'autre, leur fille Jeanne la Folle et son mari Philippe le Beau, d'Autriche, père et mère de Charles-Quint, à qui leur commun héritage donna l'empire d'Allemagne avec le royaume des Espagnes et des Indes. Ces tombeaux sont tous deux en marbre blanc sculpté et portent les images des deux couples fameux dont ils enferment la royale poussière. Le premier est un socle solide auquel sa base élargie sur le sol donne un air de force et de durée. L'autre est plus délicat,

plus fin, plus coquet, avec moins de grandeur et de majesté. Le style de ces tombeaux se trouve ainsi d'accord avec la vie et la renommée des personnages qui semblent couchés là sur leur dernier lit de parade. En regardant ces fastueux sépulcres avec des yeux d'artiste, on ne peut manquer de les comparer, par le souvenir, avec les tombeaux de Charles le Téméraire et de Marie de Bourgogne, qui sont à Notre-Dame de Bruges ; puis avec ceux des ducs de Bourgogne, Philippe le Hardi et Jean sans Peur, qu'on a tirés de l'ancienne Chartreuse de Dijon pour les placer dans le musée de cette ville. Il serait intéressant d'établir un parallèle entre ces six tombeaux, français, flamands et espagnols, faits pour les princes de la même famille, dans l'intervalle d'un siècle et demi. Quant à moi, je donne sans hésiter la préférence aux tombeaux de Grenade sur ceux de Bruges, et aux tombeaux de Dijon, les plus anciens, sur ceux de Grenade. Ces derniers eurent longtemps l'avantage d'occuper une belle et vaste chapelle, dont les murailles, le pavé, la voûte étaient entièrement de pierre noire, sur laquelle de fins linéaments d'or marquaient les piliers, les voussures et les pendentifs. Au milieu de cet entourage grave et solennel se détachaient seuls les blancs mausolées. Mais les chanoines trouvèrent que la chapelle royale était ainsi trop lugubre, et ils l'ont fait badigeonner de haut en bas à la chaux vive. Maintenant, tombeaux, pavé, voûte, murailles, tout a pris la même couleur, le même air de fête, et sur la blancheur commune, on ne voit plus se détacher que les noires soutanes du canonicat.

Dans cette même ville de Grenade prit naissance un autre artiste espagnol qui, semblable à Berruguete et

à Becerra, fut mis en parallèle avec Michel-Ange, parce qu'il cultiva les trois arts du dessin. C'est Alonzo Cano (1601-1667). Son père, simple charpentier, mais poussant son métier jusqu'à l'art, était assembleur (*ensamblador*) de ces vastes autels ornés que nous nommons *retables*. Quand il alla s'établir à Séville, au milieu des maîtres qui fondaient l'école de cette Athènes d'Andalousie, Alonzo Cano voulut se rendre capable, non-seulement d'*assembler* un retable, comme son père, mais de le composer à lui seul tout entier, avec ses colonnes, ses statues et ses tableaux, d'en être à lui seul l'architecte, le sculpteur et le peintre. Voilà comment il devint triplement artiste. Les leçons de sculpture lui furent données par un certain Juan Martinez Montañes ; mais, comme il s'éloigna tout d'abord de la manière de son maître ; comme, en toutes les œuvres de son ciseau, il montra une simplicité d'attitude, une noblesse de formes, un bon goût d'ajustement inconnus jusqu'à lui, on doit croire qu'Alonzo Cano étudia plutôt les quelques statues et bustes grecs qui se trouvaient alors à Séville dans le palais des ducs d'Alcala, à moins de supposer que, sans avoir vu l'Italie, il ait deviné l'antique.

C'est Alonzo Cano qui, vers 1635, éleva le maître-autel de l'église de Lebrija, l'un des plus beaux ouvrages du genre, où l'on admire surtout une statue de la Vierge portant le saint enfant, qui occupe la niche principale du retable. Ses autres sculptures, presque toutes en bois, sont réparties dans diverses églises, à Séville, à Cordoue, à Grenade, à Madrid, à Tolède enfin, où se trouve l'admirable *Saint François d'Assise*, chef-d'œuvre de l'art ascétique. Alonzo Cano,

avait un goût très-délicat avec un caractère très-emporté. L'on raconte qu'étant à l'article de la mort, il jeta au nez du prêtre qui l'assistait un crucifix qu'on approchait de sa bouche, parce qu'il le trouva trop grossièrement sculpté, et ce fut en embrassant une simple croix de bois qu'il expira.

Nous pouvons dire qu'avec Alonzo Cano s'éteignit en Espagne l'art de la statuaire. On en oublia jusqu'à la culture ; on cessa même de sculpter en bois, même de simples ornements, et bientôt il ne se trouva plus personne en état de dresser seulement un retable d'église. Les *deux grandes sœurs* étaient mortes ensemble. Lorsque Goya faisait dans la peinture son apparition inattendue, un jeune statuaire, revenu sans doute d'Italie ou de France, produisit également tout à coup le groupe remarqué et remarquable de *Daoiz et Velarde* (les deux principales victimes du 2 mai 1808) qu'a recueilli depuis lors le *Museo del Rey*. L'auteur de ce groupe, Antonio Solà, mourut avant l'âge mûr. Nul n'a relevé son ciseau, du moins avec autorité, et les Expositions universelles se sont passées sans qu'une seule œuvre envoyée par l'Espagne eût obtenu le moindre prix au concours ouvert entre les sculpteurs de toutes les nations.

Il est pourtant en Espagne une *sculpture de genre* qui mérite au moins d'être mentionnée. Ce sont les figurines en pâte coloriée qui se fabriquent à Malaga, à Grenade, à Valence. Dans ce genre, petit assurément, mais agréable, il s'est trouvé de vrais artistes. On a placé, par exemple, dans l'une des salles de l'Académie de San Fernando, à Madrid, une longue série de ces figurines, qui, plus grandes que d'habitude par la dimension ; car elles sont à peu près du quart de nature,

15

le sont surtout par la perfection du travail. Œuvre d'un certain Juan Ginès, de Valence, qui vivait dans la première moitié du siècle actuel, cette série se compose de quarante à cinquante groupes représentant divers épisodes du *Massacre des Innocents*. Il y a là une invention en quelque sorte inépuisable, beaucoup de variété dans les détails, une énergie singulière, étonnante, enfin une vérité à laquelle on ne peut reprocher que d'être trop complète, car, à cause des couleurs dont ils sont badigeonnés, ces groupes ressemblent trop à des figures de cire. Ils montrent toutefois, par leurs évidentes qualités, que la statuaire eût pu suivre, en Espagne, la marche et les progrès de la peinture, si, depuis les rares ouvrages d'Alonzo Cano, elle ne fût tombée dans un abandon complet.

CHAPITRE III

LA SCULPTURE ALLEMANDE

Moins encore que l'Espagne, l'Allemagne du moyen âge a cultivé la sculpture. Durant cette époque, on peut dire, presque dans un sens absolu, que pas un nom d'artiste, pas un travail d'art, n'est venu de l'Allemagne s'ajouter au trésor commun dans cette branche de la culture humaine. On ne saurait rien trouver de plus, en ouvrages du ciseau, des bords du Rhin à ceux du Niémen, que les décorations innommées des vieilles cathédrales gothiques. C'est une simple légende populaire qui attribue à Sabine, fille d'Erwin de Steinbach, les fines ciselures de pierre qui ornent la tour de la merveilleuse cathédrale élevée par son père à Strasbourg; et si l'histoire mentionne quelques architectes du même temps, tels que Puchspaum, auteur du Saint-Étienne de Vienne, je ne sache pas qu'elle ait recueilli d'autre nom de sculpteur que celui de cette fille d'Erwin le Badois.

Il en est autrement au temps de la Renaissance. Des

sculpteurs venus d'Allemagne exerçaient leur art même en Italie, car Vasari dit expressément que « Nicolas de Pise surpassa les Allemands qui travaillaient avec lui. » Mais ces artistes modestes, simples artisans, n'attachaient point encore leurs noms à leurs œuvres. Ainsi le *Calvaire* de Spire et le *Baptistère* en cuivre de Saint-Sebald, à Nuremberg, sont d'auteurs inconnus. Un peu plus tard, on sait que la belle fontaine de Nuremberg est de Sebald Schuffer, et les longs bas-reliefs de la *Passion*, dans la même ville, de Hans Decker et d'Adam Kraff. C'est encore à Nuremberg qu'est le célèbre tombeau de saint Sebald, qui a consacré la juste renommée de Peter Vischer. Ce tombeau réunit en profusion des figures d'anges, d'apôtres, de bienheureux ; il en réunit même une autre foule qui n'appartiennent plus au christianisme, mais à l'histoire universelle. « Au pied du tombeau de saint Sebald, dit M. Woltmann, Vischer groupe les héros du judaïsme et de l'antiquité païenne ; des enfants jouent avec des lions ou se bercent dans le calice des fleurs. Un essaim de sirènes, de tritons, de satyres, toute la mythologie antique, défilent sous nos yeux. L'univers entier s'approche pour célébrer les louanges du Seigneur. » Mais Peter Vischer, qui a laissé, parmi toutes ces figures, son propre portrait en costume d'ouvrier, est presque le contemporain d'Albert Dürer ; il appartient dès lors, non plus même à la Renaissance, mais au siècle d'or de l'art allemand.

Dans celle des salles de la sculpture moderne, au Louvre, qui précède les salles françaises et qu'on peut nommer, à cause des œuvres variées et diverses qu'elle rassemble, la salle étrangère, on a réuni quelques petits *spécimens* de l'art plastique allemand du quinzième

au seizième siècle. Est-ce de la sculpture? j'en doute ; car il ne trouve là ni une statue, ni un haut-relief, de grand style. Tout est en relief très-bas et en figurines. Point de marbre, point de bronze ; des matières inconnues partout ailleurs. C'est plutôt de la ciselure. Et pas un nom d'auteur sur une œuvre. Voici, en somme, ce qu'on trouve accroché aux parois, dans l'embrasure des fenêtres : une *Descente de croix*, en cuivre jaune ; — le *Triomphe de Maximilien II*, finement et patiemment découpé en bois ; — le *Repos en Égypte*, d'après Albert Dürer, autre ouvrage de patience, taillé dans la pierre calcaire dure appelée *pierre à rasoirs* ; — des *armoiries*, sur cette même pierre dure, en taille d'épargne, et dont le relief, ensuite colorié, était obtenu par l'emploi de l'eau-forte. C'est la reprise de cet ancien procédé qui a fait découvrir la lithographie.

A l'époque même des trois écoles de peinture allemande, Nuremberg, Augsbourg et Dresde, que personnifiaient Albert Dürer, Holbein et Lucas Kranach, il ne surgit pas un seul sculpteur capable de lutter avec ces peintres éminents ; et si l'on veut trouver une œuvre de sculpture digne d'être comparée à leurs œuvres du pinceau, il faut la demander à l'un d'eux, à celui qui, semblable aux grands artistes de l'Italie, essayait de se faire artiste universel. C'est Albert Dürer. Il a fait des sculptures en bois ; il en a fait aussi en ivoire ; et, sous sa main, malgré la futilité de la matière, ces sculptures s'élèvent, par la hauteur du style autant que par l'habileté du travail, jusqu'à la dignité d'œuvres d'art. Dans le petit musée de Carlsruhe, par exemple, il se trouve un groupe en ivoire, taillé en haut et bas-relief, de trois femmes nues, qu'on appellerait les trois Grâces,

si l'une d'elles n'était pas une matrone respectable, et si l'on n'apercevait sur le fond une quatrième femme, plus effacée, mais faisant comme partie d'une danse en rond. Elles ont, outre la correction des formes, une beauté pleine d'élégance et de charme. Aussi n'est-ce pas sans surprise qu'au pied de cet aimable groupe on découvre — en relief également, ce qui rend impossible tout délit de faussaire — le célèbre monogramme tant de fois tracé sur des peintures austères et de puissantes gravures. Ici Albert Dürer a prouvé que la force ne fut pas la seule qualité de son mâle génie. Il était dorien d'habitude avec le burin ou le pinceau ; l'ivoire l'a fait ionien. Par le nom qu'il porte, par la curiosité qu'il éveille, par l'admiration qu'il doit inspirer, ce groupe est d'un prix inestimable.

Pour comprendre cette subite suspension des *deux grandes sœurs* en Allemagne, il suffit de se rappeler que le culte protestant, moins somptueux que le culte catholique, y arrêta l'élan des arts, et que bientôt l'horrible *guerre de Trente ans* (de 1618 à 1648), avec ses fureurs et ses désolations, en acheva la ruine et leur donna la mort. Nous devons donc, pour la sculpture allemande, comme pour la peinture, franchir tout l'intervalle compris entre les trois écoles que je viens de citer, mortes avec leurs fondateurs, et la renaissance essayée, aux débuts du siècle présent, par Owerbeck, Cornélius et leurs disciples.

A Francfort-sur-Mein, un des plus riches banquiers de cette ville de finance, où l'on voit encore dans la vieille rue des Juifs le modeste berceau de la dynastie des Rothschild, a placé, parmi les plâtres des plus célèbres statues antiques et modernes, un marbre im-

portant et digne à plusieurs égards de la curiosité des visiteurs. C'est une *Ariane sur la panthère*, signée Dannecker, de Stuttgart, 1814. Cette *Ariane* est très-célèbre, du moins sur les bords du Rhin, de Manheim à Coblentz. Les Francfortois se montrent fiers de la pos-

Fig. 49 — Ariane sur la panthère, par Dannecker. (Francfort-sur-Mein.)

séder ; ils l'ont traitée comme les Napolitains la grande mosaïque de Pompéi : ils l'ont reproduite, comme une gloire nationale, en bronze, en plâtre, en ivoire, et même en corne de cerf. C'est un ouvrage distingué assurément, mais je le crois fort au-dessous de sa célébrité. L'Ariane, — qui semble imitée d'une fresque antique, *Néréide portée par un monstre*, — est étendue

en longueur sur la croupe d'une panthère, ou d'une chimère plutôt, car l'animal mythologique qui la porte n'est pas un être vivant et connu. Sa pose est élégante et gracieuse, bien qu'un peu contournée. Dans cette amante de Bacchus, non point abandonnée, mais triomphante, la beauté, au lieu de descendre de haut en bas, semble remonter en diminuant de bas en haut. Les jambes sont très-belles, d'un dessin charmant et d'un fin modelé ; le torse, fort beau encore, ne l'est peut-être pas au même degré, et la tête me paraît la plus faible partie du groupe. Ariane fait ce geste assez disgracieux qu'on appelle *lever le nez* ; son front est étroit, son menton large ; il est évident que l'artiste a voulu lui donner le type grec et le moule antique; mais il n'a fait qu'une froide et maladroite imitation, démentie même par les recherches de la coiffure, trop coquette et trop moderne. D'ailleurs le travail du ciseau n'est pas d'une extrême finesse. Ainsi, sans remonter à la grande époque des Donatello et des Michel-Ange, on peut dire que l'*Ariane* de Dannecker est restée bien loin de la *Madeleine* ou de la *Terpsichore* de Canova, qui la précédaient immédiatement, et que, parmi les œuvres qui la suivirent, en Allemagne même, il en est plusieurs, portant les noms de Rauch, Schadow, Schwanthaler, Rietschel, Kiss, Drake, Begas, etc., qui l'ont surpassée. Cependant sa célébrité s'explique et se justifie. Si l'on me demandait quel est le premier et le plus incontestable de ses mérites, je répondrais : sa date, 1814. Après les interminables guerres de l'Empire, qui firent sommeiller tous les arts, l'Allemagne saluait leur réveil dans cette *Ariane* avec autant de joie et d'orgueil que la paix elle-même. Donner le

signal et l'exemple de cette résurrection, ce fut la gloire de l'artiste, et c'est encore l'honneur de son œuvre.

De cette renaissance allemande, le Belvédère de Vienne possède un des meilleurs produits : le *Jason enlevant la Toison d'or*, de Joseph Kaeshmann, fait à Rome en 1829, dans le style plus gracieux qu'énergique des Canova et des Thorwaldsen. Quelques monstruosités qui l'accompagnent font de ce *Jason*, par le contraste, un chef-d'œuvre incomparable.

Dans le même temps, mais à Berlin, Christian Rauch (1777-1857) faisait plus qu'ouvrir un atelier, il fondait une école. L'œuvre qui le plaça sur-le-champ à la tête de tous les sculpteurs de l'Allemagne est le mausolée, à Charlottembourg, de la reine Louise, — qu'on appelait la belle reine, — femme de Frédéric-Guillaume III, mère de Guillaume Ier et de son prédécesseur. Rauch l'avait couchée sur son tombeau ; il fit en outre, pour Potsdam, une statue debout de cette reine, sa bienfaitrice, car c'est elle qui l'avait tiré de la domesticité du palais pour l'envoyer à Rome, où, sous la direction éclairée du savant Guillaume de Humboldt, il avait fait de rapides progrès dans son art. De retour en Prusse, et pendant tout le reste de sa longue vie, Rauch mit à fin une quantité de grands ouvrages, portraits pour la plupart. On distingue, parmi cette foule de statues et de bustes, les statues en bronze des généraux Scharnhorst, Bülow, Yorck, Blücher, du roi Maximilien de Bavière à Munich, de Luther à Wittemberg, d'Albert Dürer à Nuremberg, six Victoires en marbre à la Walhalla, etc. Mais l'œuvre principale de toute sa vie est le magnifique monument en bronze élevé à la mémoire de Frédéric le

Grand, en 1851, sur la principale place de Berlin. Entouré des hommes les plus illustres de son règne, aussi bien dans les lettres que dans la guerre, de Kant et de Lessing comme de Ziethen et du prince d'Anhalt-Dessau, Frédéric à cheval semble dominer la cité qui lui doit sa prééminence, et toute la puissante monarchie dont il est le vrai fondateur.

Christian Rauch, avons-nous dit, fonda une école. Elle dure encore, elle se continue par ses élèves, au milieu desquels se distinguèrent Auguste Kiss et Frédéric Drake. Celui-ci est l'auteur des charmants hauts-reliefs qui ornent le piédestal de la statue de Frédéric-Guillaume III, au *Thiergarten* de Berlin ; l'autre, de l'*Amazone* à cheval, attaquée par une lionne, placée devant le péristyle du musée. Ce groupe en bronze est superbe, plein de mouvement et de vie. La guerrière du Thermodon, plus animée de colère que d'effroi ; la reine du désert, cramponnée au cou du cheval par les dents et les griffes ; le cheval, frémissant sous ses horribles étreintes, sont rendus avec une puissante énergie, et forment un admirable ensemble. On serait tenté de lui dire, comme le poëte grec au cheval de Lysippe : « Quelle tête superbe ! quel feu sort de ses naseaux ! Si le cavalier le presse de ses talons, il va l'emporter dans la carrière, car ce bronze est vivant. » (*Anthol. grecq.*) J'oserais pourtant adresser un reproche, un seul, à ce bel ouvrage : je blâmerais les cheveux hérissés que porte l'héroïne sous son bonnet phrygien. Encadrant tout son visage d'une sorte d'auréole que la matière rend lourde et dure, ils lui donnent l'air d'une Gorgone coiffée de serpents. Une mort précoce et regrettable n'a point permis à Kiss de donner un pendant à son *Amazone*.

Fig. 50. — Monument en bronze élevé à la mémoire de Frédéric le Grand par Christian Rauch. (Berlin.)

Depuis le Prussien Rauch, le Saxon Ernest Rietschel (1804-1861) a tenu le sceptre de la statuaire en Allemagne. On lui doit, entre autres, un beau groupe de la Madone adorant son fils mort, ce que les Italiens appellent une *Pietà* ; les statues en marbre des quatre plus

Fig. 51. — L'Amazone, par Aug. Kiss. (Berlin.)

grands sculpteurs grecs, placées dans la façade du nouveau musée de Dresde ; enfin le beau groupe en bronze de *Gœthe et Schiller*, qui, fondu par Miller, à Munich, en 1857, décore aujourd'hui la place du Théâtre à Weimar. En conservant à chacun des illustres amis son caractère propre, Rietschel a très-bien exprimé la

vive et tendre affection qui les unit jusqu'à la mort, et que rien ne put altérer, pas même leurs succès et leur gloire. La grande âme de l'un et de l'autre poëte resta toujours au-dessus de la jalousie.

Fig. 52. — Groupe de Gœthe et Schiller, par Rietschel. (Weimar.)

Aujourd'hui M. Frédéric Drake, honoré d'un grand prix à l'Exposition universelle de 1867, et M. Reinhold Begas, couronné certainement s'il eût concouru, soutiennent dignement l'honneur de la sculpture allemande.

C'est à elle, pour ne pas faire un chapitre avec un seul homme, que nous rattacherons le Danois Thorwald-

sen (Albert Barthélemy, 1770-1844). Contemporain de Canova, comme lui fils d'un paysan, longtemps illettré comme lui, il fut son émule, et l'on a l'habitude, d'ailleurs fort légitime, de les citer ensemble comme les deux plus grands statuaires de l'époque comprise entre la fin du dernier siècle et les débuts du siècle présent. Élève de l'Italie, où le conduisit un prix de dessin décerné au concours, étudiant les mêmes modèles que Canova avec les mêmes opinions sur la pratique de leur art, et se formant dès lors le même style, l'artiste danois ne pouvait manquer de ressembler à l'artiste vénète. Thorwaldsen aussi emporta l'art italien hors de la voie de Michel-Ange, et, sans tomber dans le maniérisme du Bernin, pas plus que Canova, il préféra, comme celui-ci, la grâce à la force, et les délicatesses de l'exécution à la hardiesse et à la fougue de la pensée. Il s'était fait connaître, jeune encore, par une statue colossale de *Jason rapportant la Toison d'or;* à cette première production en succédèrent une foule d'autres : un *Mars* colossal, aussitôt célèbre ; un *Adonis*, auquel Canova lui-même donna le nom de chef-d'œuvre ; puis, les *Grâces*, les *Muses*, *Vénus*, *Apollon*, *Mercure* ; puis une *Madone* pour Naples; le *Christ et les douze apôtres* pour la cathédrale de Copenhague, le tombeau de Pie VII à Rome, la statue équestre de Poniatowski à Varsovie, celle de Gutemberg à Mayence, etc. Thorwaldsen ne réussit pas moins dans les bas-reliefs que dans les ouvrages en ronde bosse. Il en est une foule qu'ont reproduits le moulage ou la gravure, et parmi lesquels on cite principalement la longue série représentant *l'Entrée d'Alexandre à Babylone*, série commandée par Napoléon et qui décore aujourd'hui la

grande salle du palais de Christiansborg, en Danemark. « C'est peut-être, dit un biographe de l'artiste, le plus admirable chef-d'œuvre qu'ait produit l'art

Fig. 53. — Fragment des bas-reliefs de l'Entrée d'Alexandre à Babylone, par Thorwaldsen. (Danemark.)

depuis l'époque à jamais glorieuse de la sculpture grecque. » Devenu vieux et riche, Thorwaldsen consacra une partie de sa grande fortune à la fondation d'un musée à Copenhague. Ce musée porte son nom et réunit une grande partie des œuvres diverses qui l'ont illustré.

CHAPITRE IV

LA SCULPTURE FLAMANDE

Nous avons donné le nom de *Peinture des Pays-Bas* aux écoles sœurs des Flandres et de la Hollande, pour en faire, dans les classifications de l'art, comme un grand genre divisé en deux espèces. Il est inutile, à propos de la sculpture, de chercher un nom commun pour les deux écoles ; peu cultivée dans les Flandres, et fort médiocrement, elle n'a été cultivée en Hollande ni bien ni mal, elle ne l'a pas été du tout. Ne possédant ni carrières de marbre, ni mines de cuivre, ni pierre même, et tirant de l'étranger ses bois de charpente, la Hollande semble avoir, dès l'origine, renoncé à un art dont la nature lui avait refusé les matériaux. Lucas de Leyde, Rembrandt, Paul Potter n'eurent aucun rival dans l'art du ciseau, et même les *porcelaines* du chevalier Van der Werff restèrent sans équivalent en statuettes et ciselures. Les statues de bronze ou de marbre qui ornent les places publiques, ou les musées, ou les hôtels de ville de quelques cités hollandaises,

sont les œuvres d'artistes étrangers. Nous n'avons donc à nous occuper que de la sculpture flamande.

C'est dans la ville illustrée par les frères Van Eyck et par Hemling, c'est à Bruges, que se trouvent non-seulement les meilleures, mais les uniques preuves que l'art de sculpter fut pratiqué dans les Flandres en même temps que l'art de peindre. Lorsque Jean Van Eyck inventait les procédés de la peinture à l'huile, et en enseignait l'application, quelques artistes, ses compatriotes, travaillaient le bois, le marbre et le bronze. Dès qu'un voyageur entre à l'église Notre-Dame, les gardiens le conduisent d'abord aux célèbres tombeaux de Charles le Téméraire et de sa fille Marie de Bourgogne, dont ils enlèvent les châssis mobiles avec grande précaution et grand apparat. Ces deux tombeaux sont tout simplement des socles en marbre noir, sur lesquels sont couchées des statues en cuivre doré. Charles est en costume de guerre, avec une belle armure ciselée. Il porte la couronne ducale et la Toison d'or, ordre de chevalerie fondé à Bruges, en 1429, par son père Philippe le Bon, et duquel, depuis Charles-Quint, la collation des insignes se partage entre le roi d'Espagne et l'empereur d'Autriche. Son casque, ses gantelets sont posés à ses côtés et ses pieds reposent sur un lion. A l'entour de la frise sont rangées les armoiries de ses divers États; sur les flancs du socle, celles de tous les souverains de son temps, empereur, rois, ducs, comtes, prélats couronnés, etc.; et sur la face, se lit la devise de ce prince aventureux et tenace : *Ie l'ay ampris, bien en aviengne*. On eût bien fait de graver aussi sur son tombeau les paroles que prononça le duc René de Lorraine lorsque le cadavre de Charles fut retrouvé après la

Fig. 54. — Tombeaux des ducs de Bourgogne, à Dijon.

bataille de Nancy : « Votre âme ait Dieu, beau cousin, car vous avez fait moult maux et douleurs. » Marie de Bourgogne appuie sa tête sur un vaste coussin, et ses pieds sur deux petits chiens de manchon. Cette statue est surtout remarquable par la délicate ciselure des étoffes de ses vêtements. Le tombeau de Marie (qui mourut, comme on sait, à vingt-cinq ans, d'une chute de cheval), fait plusieurs années avant celui de son père, est aussi le meilleur des deux. Les rameaux d'arbres en cuivre, les figurines d'anges en même métal qui supportent les armoiries, tous les ornements, enfin, sont d'une exécution plus délicate.

Toutefois, ce tombeau même de Marie, que surpasse peut-être celui de son fils, Philippe le Beau, et de sa bru, Jeanne la Folle, que nous avons vus dans la cathédrale de Grenade, est loin d'égaler ceux de ses aïeux, les ducs de Bourgogne, Jean sans Peur et Philippe le Hardi, aujourd'hui dans le musée de Dijon. Ceux-là sont vraiment admirables, surtout aussi dans leurs décorations. Tous les détails de ces édifices en miniature, ces ogives hautes de trois pieds, ces cloîtres où se promènent des personnages de quinze pouces, ces clochetons, ces angelots, ces dentelles de marbre et d'albâtre, réunissent le fini le plus pur, la plus étonnante perfection du travail à l'élégance du dessin, à l'harmonie des proportions, à l'heureuse combinaison des parties. Les statuettes des pleureurs, c'est-à-dire de moines qui prient et d'officiers du palais qui se lamentent, sont vraiment merveilleuses. Il y a là quatre-vingts figurines dont chacune, prise isolément, est un petit chef-d'œuvre ; et leur réunion en augmente encore, par l'effet du contraste, le mérite et la beauté. La variété singulière

de leurs poses, toujours naturelles, de leurs expressions, toujours vraies et profondes; le caractère des têtes, le jet des draperies, la délicatesse du ciseau surpassent tout ce qu'on peut attendre de leur époque. Ces tombeaux, dont les détails sont comparables aux bas-reliefs de Ghiberti et de Jean Goujon, pourraient bien être les plus précieuses reliques du siècle qui précéda immédiatement la grande Renaissance.

Si je les mentionne ici, c'est qu'ils se rattachent à l'art des Flandres. Le premier des deux, celui de Philippe le Hardi, terminé en 1404, est l'ouvrage de trois artistes flamands, de Claux Sluter, aidé de son neveu Claux de Vousonne et de Jacques de Baerz, tous trois *ymaigiers* du duc de Bourgogne. Le tombeau de Jean sans Peur fut élevé, quarante ans plus tard, par un artiste espagnol, Juan de la Huerta, natif de Daroca en Aragon, qui fut aidé par deux ouvriers bourguignons, Jehan de Droguès et Antoine Lemouturier. Il ne m'a point été possible de savoir à Bruges quels étaient les auteurs des tombeaux de Charles et de Marie. Leurs noms y sont peut-être oubliés.

Il ne faut pas quitter Bruges sans visiter encore le palais de justice. Là, dans la salle qui sert aux délibérations des jurés pendant les assises, se trouve la fameuse cheminée en bois sculpté et ciselé, dont la moulure est au Louvre. Cette cheminée a sa légende. On raconte qu'un certain Hermann Glosencamp, condamné à mort pour je ne sais quel méfait, demanda la faveur de faire un dernier ouvrage de son métier. Il était *ymaigier* en bois. Aidé de sa fille, il entreprit cette cheminée fameuse qui lui valut grâce, de la corde et indulgence plénière. Les statues qui la décorent sont

presque de grandeur naturelle. Au centre se tient Charles-Quint, debout, en armure, portant d'une main l'épée nue, de l'autre le globe ; à droite est son bisaïeul, Charles le Téméraire, avec Marguérite d'Angleterre, sa troisième femme ; à gauche, Marie de Bourgogne avec Maximilien d'Autriche, ses aïeux. Des génies, des amours, des armoiries, des ornements divers réunissent ces cinq statues et complètent la décoration générale par-dessus la frise de la cheminée. Celle-ci, représentant l'*Histoire de Suzanne* en bas-reliefs d'albâtre, a pour auteur un certain Guyot de Beaugrant. Il est difficile de pousser plus loin le bon goût de l'arrangement et la perfection du travail. Même pour sauver sa tête, aucun artiste n'aurait mieux fait qu'Hermann Glosencamp. Je me garde bien de dire : ne ferait mieux, car cet art de la sculpture sur bois, art allemand comme espagnol, art du Nord comme du Midi, est à peu près perdu, et, quand on voit les belles œuvres qu'il a produites, on sent plus vivement le regret qu'il soit si complétement abandonné.

Entre cette époque des origines et notre temps, je ne trouve plus rien à mentionner, pour les Flandres, de ce qui mériterait d'être classé parmi les merveilles de la sculpture ; et Rubens, Van Dyck, Téniers n'ont pas eu plus de rivaux que Rembrandt dans l'art du statuaire. Maintenant, à MM. Gallait, Leys et d'autres, cités avec eux comme rénovateurs de la peinture flamande, il faut joindre MM. Géefs, Fiers, Sopers, Wiener, qui sont, dans leur pays, les non moins heureux et non moins éminents rénovateurs de la sculpture.

CHAPITRE V

LA SCULPTURE ANGLAISE

Quand on entre dans le *British Museum* pour y chercher les figures en basalte et en porphyre de l'Égypte, les tables en albâtre de l'Assyrie, enfin les marbres d'Halicarnasse et du Parthénon, l'on rencontre d'abord le fronton de l'édifice moderne. Là sont rassemblées douze à quinze figures allégoriques, œuvre du plus renommé des sculpteurs de l'Angleterre, sir Richard Westmacott. Prises isolément, ces statues en marbre ne manquent certes pas de mérite ; elles sont finement et soigneusement travaillées, plus même que ne l'exigeait le point de vue, puisqu'on ne peut les regarder que de loin, et de bas en haut. Mais leur ensemble manque d'harmonie, de grâce, de majesté, et le défaut plus grand encore, le défaut irrémédiable qui les frappe, c'est le sujet qu'elles ont la prétention de représenter : *les Progrès de la civilisation*. Que les Anglais aient choisi ce sujet pour le placer sur la porte principale des *docks* de Londres, ou de l'arsenal ma-

ritime de Woolwich, ou de l'observatoire de Greenwich, ou du *Northern Railway*, rien de mieux ; c'est là qu'ils peuvent établir la suprématie du présent sur le passé, le progrès continu qu'opère l'humanité dans les sciences et leurs applications. Mais, dans les arts, où le talent est un don personnel, où l'artiste, en mourant, ne peut pas plus transmettre son génie que son âme, la Londres moderne espère-t-elle avoir vaincu l'Athènes antique? Quelle étrange manière, hélas! de prouver les progrès de la civilisation que de mettre l'art anglais en regard de l'art grec, de faire comparer l'architecture en briques de sir Robert Smirke avec l'architecture en marbre d'Ictinus et de Callicratès, que de rapprocher ce fronton de sir Richard Westmacott des frontons de Phidias!

Lorsque, dans un autre ouvrage, j'ai fait une revue succincte des plus riches collections de Londres, y compris le musée national, les lecteurs ont dû être surpris de n'y pas trouver un mot sur la sculpture. Que voulez-vous? où il n'y a rien, d'après le dicton populaire, le roi perd son droit, et la critique aussi. Sauf une pauvre statue en marbre du peintre David Wilkie, la *National Gallery* ne contient encore que des tableaux, et je n'ai vu dans aucune galerie, cabinet ou salon, une œuvre quelconque de la statuaire nationale qui méritât d'être citée. Dans les jardins publics, les places et les *squares*, pas davantage. Pouvais-je faire, par exemple, une description de la statue en bronze et équestre de lord Wellington, qu'on a élevée dans Piccadilly, en face de l'hôtel qu'il habita, en face de l'autre statue, pédestre et grotesque, toute nue et toute noire, qui représente, en *Achille combattant*, cet illustre

homme de guerre et d'État? Posée de profil, et non de face, c'est-à-dire posée à l'envers, sur le maigre arc de triomphe qui lui sert de piédestal, elle semble l'image de Polichinelle monté sur l'ânesse de Balaam. C'est du moins ainsi que le *Punch* l'a popularisée. Elle appartient donc en propre au spirituel *Charivari* de Londres. En somme, la vue de quelques ouvrages de la statuaire que l'on trouve à Londres achève de prouver, si je ne m'abuse, que, dans les beaux-arts, sauf quelques remarquables exceptions, les Anglais cultivent surtout avec un goût véritable et un succès évident les genres secondaires. Dans la peinture, c'est l'aquarelle, ou l'anecdote et le portrait; dans la gravure, c'est la manière noire, la taille-douce, le *keepsake;* dans la sculpture, le portrait en buste. Des preuves à cette dernière assertion nous seront fournies par le vrai musée national de sculpture, l'abbaye de Westminster.

C'est dans la chapelle de Henri VII, la plus vaste et la plus ornée de ce vieux *monastère de l'ouest*, aujourd'hui salle de réception des chevaliers du Bain, que se trouve la plus ancienne et peut-être la meilleure œuvre de sculpture que l'Angleterre puisse s'enorgueillir de posséder, le tombeau du fondateur de cette chapelle. Ce tombeau, en basalte noir et en forme d'autel, chargé d'ornements divers, entouré d'une riche et solide balustrade en bronze ciselé, ce tombeau sur lequel repose Henri VII, ayant à ses côtés sa femme Élisabeth, est l'ouvrage du célèbre Florentin Pietro Torregiani, dont nous avons précédemment raconté la tragique histoire. Sans passer une revue méthodique des dix ou douze autres chapelles de l'abbaye, on peut indiquer brièvement les principaux mausolées qu'elle renferme, non suivant la

place qu'ils y occupent, mais suivant celle qu'occupèrent dans le monde les morts illustres dont ils couvrent la cendre. Et d'abord, pour achever la liste des personnes royales, nous citerons la grande Élisabeth, portant encore sur sa figure de marbre, dans ses yeux ronds et son nez crochu, l'air sec, impérieux, altier, qui convenait à son caractère de reine vierge; — Marie Stuart, plus belle, plus tendre et plus faible; — Édouard V et son frère Richard, tous deux assassinés; — Charles II, le restauré, non loin duquel est son restaurateur, le général Monk; — Guillaume III, qu'appela au trône la révolution *glorieuse;* — sa femme Marie; — la reine Anne; — enfin Georges II, qui avait lui-même préparé son sépulcre dans les caveaux de la chapelle de Henri VII.

Mais Westminster n'est pas seulement le Saint-Denis de l'Angleterre, il en est encore le Panthéon. Tous les hommes qui ont rendu de grands services à ce pays, ou qui l'ont illustré par leurs travaux, y partagent les honneurs et l'empire de la célébrité avec ceux qu'a jetés sur le trône le hasard de la naissance. Les hommes de guerre n'y sont pas en grand nombre. On cherche vainement le prince Noir, Talbot, Marlborough. Nelson est à Saint-Paul, presque seul. Westminster compte moins de grands généraux de terre et de mer que de simples officiers morts en combattant. A côté de l'amiral Cornwallis et de son monument fastueux, où l'on voit au pied d'une pyramide ombragée de palmiers, d'élégantes marines en bas-relief, reposent le général Wolff, lord Ligonier, le major André, de simples capitaines. Un étranger se trouve parmi eux, le général corse Pasquale Paoli, auquel les Anglais ont donné l'hospitalité jusque dans leur temple national.

Les hommes d'État sont plus nombreux, là comme dans l'histoire d'Angleterre. Je ne citerai pas plusieurs anciens chanceliers des Tudors et des Stuarts ; mais à notre époque contemporaine : lord Stanhope, — lord Mansfield, dont le magnifique mausolée fut érigé, en 1805, par Flaxman; ce grand dessinateur d'Homère et de Dante, — le comte de Chatham, père de Pitt, — les deux illustres rivaux, William Pitt et Charles Fox, — l'orateur Grattan, — enfin, Georges Canning, héritier de Fox et précurseur de Robert Peel.

Au milieu de cette foule de monuments funéraires et de noms peu connus au delà du détroit, on rencontre quelques célébrités plus européennes, devant lesquelles l'étranger s'arrête avec plus de respect. Tels sont Campden, le savant antiquaire ; — Gottfried Knelles, qui fut peintre de cour sous cinq rois, de Charles II à Georges Ier, et qui a rempli de portraits historiques tous les châteaux de la Grande-Bretagne[1] ; — le chimiste Humphry-Davy, à qui l'industrie et l'humanité sont aussi redevables que la science ; — James Watt, qui n'inventa pas la vapeur, il est vrai, mais qui en régla l'application et l'usage ; — William Wilberforce, homme excellent, vrai philanthrope, que l'on n'aurait pas dû séparer de Howard, déposé à Saint-Paul ; — enfin le grand Isaac Newton, qui devrait avoir son tombeau, comme Dieu son sanctuaire, non dans un édifice, non dans une contrée, mais dans l'univers, dont il a reconnu

[1] Des peintres plus récents, tels que Joshua Reynolds, Benjamin West, Thomas Lawrence, David Wilkie, ont leurs sépulcres dans les caveaux de Saint-Paul. Au centre du même édifice repose également l'architecte qui l'a construit, sir Christopher Wren, sous une simple pierre, il est vrai, mais où l'on a gravé cette magnifique parole : *Si requiris monumentum, circumspice.*

et posé les lois. En examinant sa statue, fort bel ouvrage du sculpteur Sheemakers, l'on est frappé de sa ressemblance avec un autre homme aux grandes vues et aux grandes œuvres, Michel-Ange. La figure de Newton est plus belle sans doute, car il n'eut pas, comme Michel-Ange, le nez brisé dans sa jeunesse par un rival colérique; elle est aussi plus douce, plus réfléchie; mais pourtant, je le répète, la ressemblance est frappante dans la charpente générale de la tête, dans les lignes du visage, dans les traits, dans la physionomie. On a inscrit sous la statue de Newton ces paroles belles et justes : *Sibi gratulentur mortales tale tantumque extitisse*[1]; et plus bas : *Humani generis decus*[2].

De toutes les parties du Panthéon de l'Angleterre, celle que j'ai visitée avec le plus de recueillement et d'amour, c'est l'extrémité méridionale qu'on appelle le *Coin des poëtes (Poet's corner)*. Devant l'effigie des rois et des politiques, on n'éprouve qu'une curiosité froide; mais, au milieu de cette académie funéraire et silencieuse, parmi ces hommes dont le souvenir est toujours vivant, et qui parlent encore dans leurs ouvrages, le cœur s'échauffe ainsi que la pensée, et l'on se croit en présence de leur assemblée imposante, on se croit sous le regard de ces maîtres incontestés, qu'on admire, qu'on révère et qu'on aime. Là sont réunis, groupés, pressés dans un étroit espace, presque tous les écrivains qui ont illustré la riche et puissante littérature anglaise, et que nous connaissons au moins par les travaux de nos traducteurs et de nos critiques : le vieux Ben-John-

[1] Que les mortels se félicitent qu'un tel et si grand génie ait existé.
[2] Honneur du genre humain.

son, Chaucer, appelé l'*Ennius* anglais, Spencer, William Shakespeare, John Milton, Thomas Gray, Butler, W. Congrève, Mason, Gay, Wyatt, Isaac Casaubon, Dryden, Pope, Addison, Olivier Goldsmith, Rowe, Thompson, Sheridan. On regrette l'absence de Swift, de Fielding, de Sterne, de Hume, de Richardson; mais, parmi les plus grands, il ne manque guère que quatre hommes, deux des temps passés, deux des temps modernes : d'une part, Roger Bacon, le savant moine, et François Bacon, le grand chancelier, le plus grand auteur de l'*Instauratio magna*; d'autre part, Byron et Walter Scott. Je pense qu'une place est réservée à Macaulay.

L'auteur illustre du *Paradis perdu* n'a pas une sépulture digne de lui; un petit tombeau, tout près de la porte, est mesquin pour un si grand nom. Est-ce que le souvenir du pamphlétaire républicain aurait nui au poëte biblique? Le grand Shakespeare est plus dignement traité. Son mausolée, œuvre distinguée de Sheemakers, nous offre sa statue entière, sur un piédestal orné d'attributs et d'allégories. Il y a, dans cette statue, de la noblesse naturelle sans roideur théâtrale; mais le visage me semble trop rond, trop joufflu, trop épanoui. On voudrait à l'immortel poëte dramatique cette figure longue, austère, méditative, que lui donnent ses portraits gravés. Aux pieds de Shakespeare, sous une simple dalle de marbre noir, repose Sheridan, qui pouvait avoir sa statue parmi les hommes d'État et qui a mieux aimé rester parmi les écrivains; puis, en face, un homme qui écrivit peu, mais qui fut comédien, comme Shakespeare, et, sans doute, plus grand comédien. David Garrick. Sa présence là pourrait prouver la tolé-

rance des anglicans, si souvent démentie ; mais il faut observer que le chœur seul de l'ancienne église catholique est consacré au culte régnant ; le reste n'est qu'un édifice profane.

Nous avons vu, parmi les hommes de guerre, le Corse Paoli, et, parmi les savants, le Suisse Casaubon. Nous trouvons encore, dans le *Poet's corner*, un autre étranger, grand poëte en effet, quoiqu'il n'ait écrit ni en anglais, ni en aucune langue parlée, mais dans la langue universelle qui se nomme la musique ; c'est le Saxon Georges-Frédéric Haendel. Reconnaissants envers ce beau génie, que beaucoup d'entre eux croient très-naïvement leur compatriote, parce qu'il vécut longtemps et mourut à Londres, les Anglais ont conservé le culte de son nom et de ses œuvres. Le monument de Haendel, élevé par le sculpteur Roubillac, est bizarre et théâtral. Dans une espèce de niche ou de cabinet en marbre, le compositeur allemand se tient debout devant une table où sont épars des cahiers de musique et des instruments, entre autres un cor, sans doute pour indiquer qu'il introduisit dans l'orchestre les instruments en cuivre connus de son temps. Le plus grand reproche que j'adresserais au statuaire, c'est d'avoir trop déprimé le front, trop écrasé la vaste tête de son modèle ; et j'en aurais le droit, non point en vertu de la science phrénologique, mais pour avoir vu un portrait authentique de Haendel, où se découvrent clairement toute la vivacité de son humeur un peu fantasque, toute l'énergie de son caractère opiniâtre, tout le feu de son génie créateur et fécond.

S'il fallait maintenant, laissant à part la célébrité des personnages admis à Westminster, nous occuper uni-

quement du mérite des mausolées comme objets d'art, nous aurions peu de chose à dire. Il y a plus d'étendue dans certains monuments que de vraie grandeur, plus de bizarrerie dans d'autres que d'originalité. Les meilleurs sont les plus simples, des statues ou des bustes. Nous ne croyons pas qu'aucun d'eux puisse être comparé aux tombeaux des Médicis à Florence, de Paul III ou de Rezzonico à Rome, de Turenne à Paris, du maréchal de Saxe à Strasbourg. D'ailleurs, nous avons déjà nommé les principaux : parmi les anciens, celui de Henri VII, par Torregiani; parmi les modernes, celui de lord Mansfield, par Flaxman; de lord Cornwallis, de Newton, de Shakespeare, par Sheemakers ; auxquels il faut ajouter la statue de Watt, par Chantrey, dont la ressemblance est, dit-on, parfaite. Il y a pourtant deux autres tombeaux, et tous deux de femmes, qui doivent être mentionnés, au moins pour la célébrité dont ils jouissent. L'un, celui d'Élisabeth Warren, par Westmacott, est une statue de jeune fille à demi nue, et presque accroupie comme la *Madeleine* de Canova. Cette figure m'a paru bien étudiée, bien rendue ; mais peut-être que ce qu'on y admire le plus, c'est l'imitation en marbre d'une chemise en grosse toile, de laquelle on compterait les fils, puérilité qui rappelle le *Christ sous le suaire* et le *Péché dans le filet*, de la chapelle San Severo à Naples. Quant à l'autre tombeau, je n'ai pu savoir ni le nom du sculpteur qui l'a fait, ni celui de la personne à laquelle il est consacré ; car les *ciceroni* de Westminster font passer les sépulcres devant les yeux d'un étranger comme le médecin de Sancho Pança faisait passer les plats sur la table du gouverneur. Tout ce que j'ai pu comprendre, c'est

qu'il s'agit d'une dame qui, longtemps enfermée dans un cachot, mourut en revoyant le jour, lorsque son mari venait de la délivrer. Cette scène est représentée sur la partie élevée du monument. Au-dessous, la Mort, décharnée, franchissant la porte entr'ouverte de la prison, se retourne et touche du bout de sa faux la prisonnière expirante. Comme on le voit, c'est une composition étrange, théâtrale, prétentieuse, dans le genre du mausolée de Marie-Christine d'Autriche, élevé par Canova dans l'église des Augustins à Vienne. Mais il faut convenir qu'elle offre de très-belles parties d'exécution. Le squelette de la Mort, entre autres, est vigoureusement rendu dans ses détails et dans son mouvement. A l'heure où les ténèbres commencent à descendre des vastes nefs, il doit former une effrayante apparition.

La sculpture anglaise n'a présenté aucune œuvre d'élite au concours de l'Exposition universelle en 1867, et n'a reçu qu'une insignifiante récompense. C'est un artiste italien, élevé en France, M. Marochetti, qui tenait à Londres, dans la statuaire, le haut rang que ne lui disputait aucun rival. La mort vient de l'enlever à son pays d'adoption. — En 1878, M. Fred. Leighton, peintre et sculpteur comme Gérôme et Paul Dubois, aurait pu prétendre à de hautes récompenses avec son *Athlète et le serpent python*, s'il ne se fût mis hors concours.

CHAPITRE VI

LA SCULPTURE FRANÇAISE

Nous avons rappelé précédemment, à propos de l'Italie elle-même, que, pendant le véritable moyen âge (du quatrième au onzième siècle), il s'était fait pour les arts une lacune immense, un vide à peu près complet. Dans les Gaules, devenues la France depuis Clovis, une telle grossièreté régnait, une telle et si générale ignorance, une telle impossibilité de faire, et même de connaître, que l'on vit, suivant la remarque de M. Ménard, Pépin le Bref, Charlemagne, Louis le Débonnaire, prendre pour leurs sceaux d'anciennes pierres gravées, et signer les actes de leur règne avec l'empreinte d'un Jupiter, d'un Cupidon, d'un Marc Aurèle.

La première communication des arts, entre l'Orient et l'Occident, se fit pendant les croisades, à Constantinople, à Antioche. C'était comme un écho lointain de la Grèce antique arrivé jusqu'au moyen âge, car on peut dire que l'art byzantin fut l'ancien art grec, traversé et modifié par les arts de l'Orient, surtout de la

Perse, par les arts qui devinrent ensuite arabes, l'architecture et l'ornementation.

En France, la sculpture se montra, avec le vitrail, dès le onzième siècle, quand on fut sorti des angoisses du terrible *an mil*, et que l'on crut que le monde continuerait à subsister. Ce fut naturellement dans les édifices religieux, et d'abord par une imitation des peintures byzantines que rapportèrent les croisés. La preuve de cette imitation se rencontre surtout, d'après M. Viollet-le-Duc, dans les sculptures de l'église abbatiale de Vézelai, en Bourgogne, où saint Bernard prêcha la seconde croisade, sculptures qui sont de cette lointaine époque. Cependant, peu à peu, l'art gothique se soustrait à l'imitation qui lui donna naissance. Le Christ byzantin, bénissant ou jugeant les hommes, n'est bientôt plus que le *Crucifié*; la Vierge glorieuse, écrasant le serpent ou posant le pied sur le croissant de la lune, n'est plus que la *Madone* mère du *Bambino*.

Les moines de Cluny, dont l'institut par saint Bernon remonte à la fin du neuvième siècle, plus savants que les autres réguliers, furent aussi plus artistes. Sous des abbés ou des religieux de cet ordre, qui se faisaient architectes, travaillaient des *tailleurs de pierre*, et les plus habiles de ces ouvriers, devenus *tailleurs d'images*, étaient chargés des œuvres les plus importantes et les plus délicates. Ils faisaient les statues, ou, dans les statues, les têtes et les mains. Mais ces ouvriers ne se nommaient pas. Nul Phidias, nul Praxitèle. « Leurs personnages, dit M. Taine, sont dépourvus de beauté... maigres, atténués, mortifiés et souffrants..., immobiles dans l'attente ou dans l'extase, trop frêles et trop passionnés pour vivre, et déjà promis au ciel. » Et cepen-

dant les rigides blâmaient ; Grégoire VII, saint Bernard condamnaient ces licences de l'art naissant. Ils étaient hostiles à la beauté, à la forme. Il leur fallait des saintes, non belles, mais vertueuses, et n'ayant rien de ce qui peut troubler les yeux, les sens, et inspirer l'amour terrestre. Pas de gorge, pas de hanches ; pas de gestes non plus ; les mains jointes, l'attitude de la prière et du recueillement.

Si l'*ymaigier* cherche l'expression, ce sera d'ordinaire par les contorsions et les grimaces, aussi bien pour les élus que pour les réprouvés, pour les anges que pour les démons. « Toute la période appelée gothique, dit M. Ménard, se partage entre les deux extrêmes également vicieux : une roideur absolue ou un maniérisme dégradant. »

Il faut observer que les Grecs voulaient, non-seulement le *beau* et le *vrai*, mais encore, dans le beau et le vrai, la pondération. De là le calme relatif de leurs statues, l'absence de toute expression violente ou disgracieuse, et même, si l'on veut, de sensibilité. Les chrétiens, au contraire, cherchant à remplacer la beauté, que le dogme condamnait, par la force d'expression, durent naturellement porter le dramatique jusqu'aux contorsions et aux grimaces. Et cette habitude de l'art chrétien, contractée au moyen âge, s'est étendue jusqu'à Michel-Ange, au Bernin, à Puget, à nous-mêmes ; elle s'appelle encore aujourd'hui le maniérisme.

Cependant, si l'on pense aux idées qui régnaient impérieusement à cette époque, à savoir, l'impossibilité des nus, la mortification de la chair, la sainteté des ascètes remplaçant la beauté plastique, il faudra bien

convenir et reconnaître que les artistes du moyen âge, au moins lorsqu'ils furent devenus laïques, partant plus indépendants et plus individuels, ont trouvé un certain beau, un certain idéal, souvent même l'expression juste et forte. Certes la beauté manque ; mais, comme dit M. Viollet-le-Duc, « le style et la pensée ne font jamais défaut. » Les artistes étaient en parfaite communion avec les idées de leur temps ; l'art était bien une forme de la société.

A partir du douzième siècle, et dans tout le cours du treizième, cet art se fait de plus en plus laïque ; sa direction n'appartient plus aux moines, mais aux évêques, et le clergé séculier se montre plus instruit et plus libre que le régulier. Les évêques, moins complétement soumis aux papes que l'armée monastique, sont comme les seigneurs féodaux sous la royauté, alors qu'elle n'avait pas encore pris tout son pouvoir centralisé. De là, dans le domaine de l'art, des sujets plus variés et des formes échappant davantage à la tyrannie de la tradition. L'on abandonne les légendes, menteuses et puériles, pour s'en tenir aux faits à peu près historiques des deux Testaments.

On voit donc alors se produire, par l'heureux effet de cet ordre nouveau, quelques belles œuvres de la statuaire, même des groupes, où l'on trouve déjà un habile arrangement des lignes, un heureux choix des attitudes, une expression pure et sainte. Cette époque ressemble à celle des Éginètes, dans l'histoire de l'art grec. Elle a dépassé les débuts, elle touche à la vraie renaissance, c'est-à-dire à la pleine liberté de l'artiste. En effet, on reconnaît très-bien dès lors, dans cette marche en avant de l'art, le sentiment d'indépendance

qui, dans l'ordre politique, fondait les communes. Et cette indépendance va souvent jusqu'à la hardiesse. Ce que montrent les ouvrages de ce temps, dit M. Viollet-le-Duc, « c'est un sentiment démocratique prononcé, une haine de l'oppression qui se fait jour partout, et, ce qui est plus noble, ce qui est un art digne de ce nom, le dégagement de l'intelligence des langes théocratiques et féodaux. »

Les artistes de ce temps connaissaient fort bien la loi des proportions pour la perspective. Leurs statues, groupes, hauts et bas-reliefs, sont faits pour la place qu'ils occupent, défectueux de près, exacts de loin, comme destinés à être vus presque toujours de bas en haut. Ces artistes connaissaient également les lois de la lumière, dont l'observation était d'autant plus nécessaire que beaucoup de sculptures, entre le onzième et le quatorzième siècle, sont coloriées. On peut dire aussi que leurs groupes, statues, bas-reliefs étaient faits pour le jour qu'ils avaient à recevoir. C'est qu'alors, en effet, la statuaire faisait encore partie de l'architecture ; elle n'en était que le principal ornement. On n'aurait pu, dans les monuments de cette époque, ni séparer la statuaire de l'architecture, ni séparer l'architecture de la statuaire. Aussi M. Ingres a-t-il raison de dire que « les commencements informes de certains arts ont quelquefois au fond plus de perfection que l'art perfectionné. »

Comme les mosquées musulmanes, une cathédrale chrétienne voulait être une image du monde, un *cosmos*. Mais les artistes ayant la liberté, depuis la chute des iconoclastes, de représenter tous les êtres, la cathédrale offrait l'image d'un monde plus complet. On ne

saurait donc s'étonner de trouver, dans ses ornements variés à l'infini, une *flore*, c'est-à-dire des plantes imitées librement en pierre par le ciseau; une *faune*, c'est-à-dire des animaux de toutes sortes, la plupart fabuleux et chimériques, symboliques surtout, tels que le phénix, le griffon, la harpie, le basilic, la salamandre; enfin les hommes, les saints, les démons, les anges et les dieux. C'est dans cet ordre d'idées que furent construites, que furent ornées les grandes cathédrales de Reims, de Chartres, d'Amiens, de Laon, de Sens, de Paris, enfin du territoire central qui s'appelait l'Ile-de-France, et que M. Viollet-le-Duc appelle justement « l'Attique du moyen âge. »

Après ces observations générales, arrivons aux œuvres de la statuaire les plus connues, les plus célèbres, à celles qui, grâce à une empreinte individuelle, ont pour la plupart sauvé de l'oubli le nom de leurs auteurs, artistes de nature comme d'éducation, qui ont joint à un génie naïf un talent très-délicat et très-raffiné. Tels sont, au quatorzième siècle, Jean Ravi et son neveu Jean Bouteiller, qui, après les calamités du règne de Charles VI et l'expulsion des Anglais, s'associèrent pour sculpter en bas-reliefs une *Vie de la Vierge* autour du cloître de Notre-Dame à Paris; — l'auteur inconnu du riche mausolée élevé dans le cloître Saint-Victor par l'évêque de Paris, Guillaume, à son cuisinier Jacques; — Hennequin de la Croix, qui dressa dans l'église de Senlis le magnifique mausolée consacré par le roi Charles V, Charles le Sage, à son fou, Thévenin de Saint-Légier; — Conrad Meit et André Colomban, qui dressèrent, dans l'église de Brou, le tombeau de Philibert le Beau; — tel est enfin ce Michel Colombe, ou

Michault Columb (1431-1514), auteur du mausolée élevé à Nantes au duc de Bretagne François II et à sa femme Marguerite de Foix. C'est lui qui, dans le musée du Louvre, a l'honneur de donner son nom à la première des salles de la Renaissance. Dans le bas-relief en marbre qu'on lui attribue, il a traité presque en haut-relief, mais en proportions réduites, le *Combat de saint Georges contre le dragon*. La figure du Persée chrétien à cheval et en armure, celle du monstre écailleux que la lance traverse, celle aussi de la princesse Théodelinde agenouillée dans le lointain, eussent fait honneur à l'Italie même de cette époque par la délicatesse du travail et la fierté du style. Alors que Michel Columb sculptait ce bas-relief et d'autres ornements pour le château de Gaillon, bâti par le cardinal d'Amboise, Jean Juste, de Tours, s'illustrait par le tombeau de Louis XII, et Jean Texier par les quarante et un groupes ou bas-reliefs de la cathédrale de Chartres, le *Mariage de la Vierge, la Visitation, la Circoncision, le Massacre des Innocents*, etc. « Ce n'est plus le Pérugin, s'écrie Emeric David, que nous voyons ici ; c'est Raphaël lui-même aux loges du Vatican. » Juste et Texier précédaient tous deux les Italiens de Fontainebleau.

Dans la même salle, près d'une statue en albâtre de Louis XII, dont un sculpteur milanais, Demugiano, nous a laissé l'image en costume d'empereur romain, se trouvent deux autres monuments de l'art tout français. L'un est le tombeau du célèbre ami de Louis XI et de Charles VIII, l'historien Philippe de Commines, mort en 1509, et de sa femme Hélène de Chambres, morte en 1531. Vues seulement à mi-corps, dans l'attitude de

la prière, leurs figures sont en pierre coloriée, si soigneusement sculptées et peintes, que ce sont de vrais portraits en ronde bosse. L'autre monument se compose des deux tombeaux séparés, mais en pendants, de Louis Poncher, secrétaire du roi, mort en 1521, et de sa femme Roberte Legendre, morte en 1522. Selon l'usage habituel, chaque figure est étendue sur le dos, les mains jointes, les yeux fermés; l'homme, en habit de guerre, pose les pieds sur un lion ; la femme, coiffée d'un béguin et vêtue d'une ample robe, sans autre ornement qu'un long rosaire, les pose sur un chien. Tous ces détails sont communs jusqu'à la banalité ; la matière n'est pas précieuse, c'est simplement la pierre de liais, et les noms ignorés des deux personnages ne méritent pas davantage qu'on tire leurs mausolées de l'oubli par une glorieuse exception. Connaît-on du moins le nom de l'artiste qui a sculpté leurs images ? Nullement, et les dates s'opposent à ce qu'on puisse en attribuer le travail à Michault Columb, mort plusieurs années avant ces personnages. Pourquoi donc enlever leurs tombeaux de l'église Saint-Germain l'Auxerrois et les apporter dans le musée du Louvre ? Parce que leur auteur inconnu a fait un double chef-d'œuvre, et que, dans leur exquise naïveté, ces figures mortes (celle de le femme surtout), heureusement intactes et bien conservées, peuvent être offertes pour modèles de l'art français, avant sa transformation par l'art italien.

En même temps que Léonard de Vinci, Andrea del Sarto, le Rosso, Primatice, François Ier avait appelé en France Bènvenuto Cellini. Nous avons cité, à propos de la sculpture italienne, la *Nymphe de Fontainebleau*. Nous avons également cité les *Captifs* de Michel-Ange,

qui sont dans la même salle du Louvre. Nous pourrions citer encore une statue de l'*Amitié*, d'un certain Pietro Paolo Olivieri. Par une allégorie bizarre, recherchée et peu gracieuse, elle entr'ouvre avec le doigt la place du cœur, voulant y faire lire sans doute l'ardeur et la pureté de ses sentiments. Mais ces emblèmes physiques pour exprimer des passions morales ne sont-ils pas réprouvés par le bon goût? et n'est-ce pas au moyen de la seule expression que l'artiste doit manifester sa pensée, doit parler à l'esprit par les yeux? C'est là suprême difficulté de l'art, mais c'en est aussi le suprême triomphe.

Alors que les Italiens nous apportaient en France l'exemple du grand style, un Français allait prendre rang parmi les premiers statuaires de l'Italie. C'est Jean de Boulogne, né à Douai en 1524. Les gens de Florence, où il vécut, l'ont nommé *Giam-Bologna*; mais nous devons le garder parmi les statuaires français avec autant de droit que nous gardons Claude et Poussin parmi nos peintres. Ce fut peut-être une boutade du morose Michel-Ange qui le rendit grand artiste. On dit que Jean de Boulogne, jeune et nouveau venu, ayant présenté au vieux Florentin un plâtre très-finement terminé, Michel-Ange brisa ce plâtre d'un coup de bâton : « Jeune homme, lui dit-il, apprenez à ébaucher avant que de finir. » Jean de Boulogne a laissé, sur la place du *Palazzo Vecchio*, le célèbre groupe en bronze appelé l'*Enlèvement d'une Sabine*, et, dans le musée *Degl'Uffizj*, plusieurs statuettes, en bronze également, une *Junon*, une *Vénus*, un *Apollon*, un *Vulcain*, enfin le *Mercure* qui, partout, porte le nom de Giam-Bologna. Appuyant le pied sur le souffle d'un zéphir et prêt à

s'élancer dans les airs, ce Mercure si connu, si répété, vrai chef-d'œuvre de légèreté, d'équilibre et de grâce, égale en vérité le *Faune dansant* de Pompéi et les

Fig. 55. — Mercure volant, par Jean de Boulogne. (Florence.)

plus beaux modèles que nous ait légués l'antiquité grecque.

On a donné le nom de Jean de Boulogne à l'une des salles du Louvre, parce qu'on lui a longtemps attribué le principal des morceaux de sculpture que cette salle renferme, le groupe de *Mercure emportant Hébé*. Ce groupe, un peu colossal, est vraiment magnifique. Nous regrettons toutefois qu'on ne l'ait pas retourné dans

l'autre sens, et qu'on ait présenté à la lumière des fenêtres la figure d'Hébé au lieu de celle de Mercure. La première, en effet, a peut-être un peu de lourdeur, de roideur et de gaucherie, tandis que l'autre est svelte, agile, belle de pose et de mouvement. C'est parce qu'elle rappelle ce merveilleux petit *Mercure volant* de Florence qu'on lui a donné Jean de Boulogne pour auteur. Maintenant le groupe se nomme *Mercure et Psyché*, et ce n'est plus à Jean de Boulogne qu'on l'attribue, mais à un certain Adrien de Vries, Flamand sans doute, qui aurait fait ce groupe à Prague, en 1593, pour l'empereur Rodolphe II. Il est probable qu'on a trouvé les preuves de cette attribution nouvelle. Alors, ôtez à cette salle le nom de Jean de Boulogne, et puisqu'elle renferme les *Captifs*, donnez-lui le nom de Michel-Ange.

Si l'on veut suivre l'art français dans son progrès et ses développements, il faut passer sans intervalle de la salle de Michault Columb à celle de Jean Goujon (vers 1530-1572). On verra, d'un coup d'œil, que la sculpture française a bien pu ne pas attendre, comme la peinture, les leçons des Italiens, et que c'est plutôt des *ymaigiers* du moyen âge que sont sortis nos statuaires de la Renaissance.

Du grand artiste qu'enlevèrent, dit-on, à la France, dans la plénitude d'un talent à peine mûr, les arquebusades de la Saint-Barthélemy, l'on a pieusement rassemblé plusieurs œuvres d'élite. La plus célèbre, comme la plus considérable, est le groupe en marbre de *Diane*, qu'il fit pour la vieille et toujours belle châtelaine d'Anet, Diane de Poitiers. Sur un socle de forme bizarre, assez semblable à un vaisseau, orné de crabes,

d'écrevisses et de chiffres amoureux, la déesse de la chasse, son arc d'or à la main, est à demi couchée, s'appuyant sur un cerf aux bois d'or et gardée par ses deux chiens, Syrius et Procyon. Dans cette figure semi-colossale, entièrement nue, mais dont la tête est coiffée à la mode de l'époque, on s'accorde à trouver le portrait de cette altière rivale de la duchesse d'Étampes et de Catherine de Médecis, qui régna sur la France jusqu'à la mort de Henri II. A l'un et l'autre bout du groupe, et pour le compléter, on a placé très-heureusement deux chiens de chasse en bronze, aux longues oreilles pendantes, aux formes fières et vigoureuses. Ces beaux chiens sont précisément ceux qu'a décrits et dessinés dans sa *Vénerie* le veneur de Charles IX, Jacques Du Fouilloux. Ce sont des modèles à citer, d'une part, pour la race, de l'autre, pour l'art, aujourd'hui très-florissant, de figurer les animaux. Un portrait en buste de Henri II, encadré dans les ornements d'une cheminée que modela Germain Pilon, pour le château de Villeroy, termine les œuvres en ronde bosse de Jean Goujon.

Mais nous le trouvons encore, et plus lui-même si l'on peut dire, dans le genre où il excella, où il est resté sans rival, le bas-relief. On dirait que le grand artiste qui fut nommé le *Phidias français* et le *Corrége de la sculpture*, put réellement étudier la frise du Parthénon, tant ses bas-reliefs ressemblent à ceux du Phidias d'Athènes : par la forme d'abord, étant aussi de relief très-bas, sans que l'effet saillant soit amoindri ; puis, par la hauteur du style, la correction du dessin, la grâce et la vérité des attitudes. Ainsi, M. Alexandre Lenoir pouvait dire sans paradoxe de sa *Déposition de*

croix, en la reproduisant dans le *Musée des monuments français* : « Les Grecs n'ont rien produit de plus parfait. » Cette *Déposition de croix*, que nul ne trouvera indigne d'un tel éloge, est maintenant au Louvre, au milieu des quatre *Évangélistes*, dignes de lui faire cortége. En face de ces ouvrages du style religieux, s'en trouvent quelques autres du style profane. Ce sont, entre deux *Nymphes de la Seine* gracieusement couchées, un excellent groupe de *Tritons* et de *Néréides* jouant sur les eaux. « Où a-t-il pris ces corps charmants, dit Michelet, ces nymphes étranges, improbables, infiniment longues et flexibles? Sont-ce les peupliers de Fontaine-Belle-Eau, les joncs de son ruisseau, ou les vignes de Thomery dans leurs capricieux rameaux, qui ont revêtu la figure humaine? » (*Histoire de la Réforme.*) Ces divers bas-reliefs sont en pierre de liais, ainsi que d'autres figurines des nymphes de la Seine et de la Marne. De bas-reliefs en marbre, il n'y a que la petite, mais belle et vigoureuse composition appelée le *Réveil*, qui me semble plutôt la *Résurrection*, symboliquement exprimée. Ce n'est pas du sommeil, en effet, mais de la mort que sort, à l'appel des trompettes, cette espèce de nymphe, près de laquelle un génie avait renversé le flambeau de la vie. L'allégorie est claire autant qu'allégorie peut l'être.

La vue de ces beaux ouvrages fait vivement regretter que le Louvre ne possède pas aussi celui du même genre qui passe pour le chef-d'œuvre de Jean Goujon, je veux dire les bas-reliefs de la *Fontaine des Innocents*, aujourd'hui dressée sur la place du marché au légumes[1].

[1] Dessinée par Pierre Lescot, en 1550, cette fontaine était adossée au coin de la rue Saint-Denis et de la rue aux Fers. Jean Goujon n'avait donc

Puisqu'on s'est décidé, et certes l'on a bien fait, à enlever aux jardins de Versailles les meilleurs groupes ou

Fig. 56. — La fontaine des Innocents, par Jean Goujon. (Paris.

statues du siècle de Louis XIV, pour en former le musée de sculpture moderne ; puisqu'on a soustrait ces ouvrages

sculpté que les ornements des trois faces visibles. Lorsque, en 1788, les architectes Poyet et Molinos la transportèrent au centre de la place, l'élevèrent sur des gradins, et la couvrirent d'une coupole lamée d'écailles en cuivre, il fallut lui donner une quatrième face. Ce fut Pajou qui fit, pour les compléter, une imitation des sculptures de Jean Goujon.

de choix aux injures du temps, dont ils portent déjà les marques, afin de leur donner, non-seulement un abri, mais des visiteurs plus dignes d'eux que les rares promeneurs de ces jardins déserts aujourd'hui, pourquoi le chef-d'œuvre de la Renaissance française au seizième siècle n'a-t-il pas reçu l'honneur d'être recueilli dans le trésor de nos richesses nationales? Mieux conservé désormais, mieux vu dans tous ses ravissants détails, objet d'étude et d'admiration pour les artistes et les amateurs de tous les pays, il aurait à son tour des visiteurs plus dignes de lui que les marchandes de choux et de laitues, qui ne regretteraient pas plus de le perdre qu'elles ne sont fières de le posséder. On ne sait que mettre au milieu de la cour carrée du Louvre, qui attend Dieu sait quoi, peut-être quelque statue équestre qu'une révolution jettera par terre, comme l'ont été celles de Henri IV et de Louis XIV. Il est bien inutile de se mettre en frais de bronze ; que l'on dresse dans la cour du Louvre, au centre des collections d'art, la *Fontaine des Innocents*. C'est sa vraie place; elle y restera tant que Paris sera Paris.

On a l'habitude d'appeler Jean Goujon le restaurateur de la sculpture en France. Loin de moi la pensée de contester ou d'affaiblir sa gloire; je dirais volontiers qu'il en est le créateur. Mais ce nom n'est juste qu'à la condition qu'il le partagera avec deux autres artistes, Jean Cousin et Germain Pilon. Ceux-ci même ont pu le devancer. En effet, bien qu'on ne sache pas précisément en quelle année naquit Jean Goujon, sa naissance est fixée vers 1530. Jean Cousin et Germain Pilon l'avaient donc précédé dans la vie d'environ vingt et quinze ans. Ils sont tous trois contemporains, ils sont

émules et collaborateurs dans l'œuvre commune de la Renaissance française. De Jean Cousin, — auquel on attribue le riche tombeau du grand sénéchal de Normandie Pierre de Brézé, qui se trouve à Rouen, — le Louvre

Fig. 57. — Tombeau de Pierre de Brézé, à Rouen. (Jean Cousin.)

n'a qu'un seul ouvrage du ciseau, comme il n'a de son pinceau qu'un seul ouvrage, mais également capital. C'est le *Mausolée de Philippe de Chabot*, amiral de France, que Cicognara nomme le chef-d'œuvre de la sculpture française au seizième siècle. La figure du brave et noble amiral, en armure de guerre, est à demi

couchée, s'appuyant sur son casque du bras gauche. Presque uniquement occupé de peindre des vitraux et d'écrire des préceptes, l'auteur du *Jugement dernier* et de l'*Art de desseigner* n'a laissé qu'un très-petit nombre de tableaux de chevalet; et, sculpteur, moins encore d'ouvrages que peintre. Ce *Mausolée de Chabot*, s'il est bien de Jean Cousin, réunit donc toutes les qualités qui donnent du prix aux objets d'art : l'excellence d'abord, la célébrité de l'auteur et la rareté de ses œuvres.

Quant à Germain Pilon (vers 1515-1590), qui fut seulement statuaire, et laborieux autant qu'habile, le Louvre n'a pas eu besoin de dépouiller les caveaux de Saint-Denis des mausolées de François I^{er} et de Henri II pour avoir de ses œuvres une nombreuse collection. Dans ce genre des mausolées, il possède ceux du chancelier de France René Birague (ou Birago, car il était Italien comme Gondi, Concini, Mazarin) et de Valentine Balbiani, sa femme. C'est de lui que Michelet a dit : « Birague, l'homme de la Saint-Barthélemy, tellement impatient d'être cardinal qu'il fut tout à coup veuf. » Ces mausolées formaient dans l'origine, avec les deux génies éteignant leurs flambeaux, un seul monument aujourd'hui divisé. Sur l'un des tombeaux, la figure en bronze du chancelier, vêtu de sa longue simarre, est agenouillée, dans l'attitude de la prière. Il est peut-être impossible de rencontrer une statue de bronze plus vraie et plus vivante. Sur l'autre tombeau, espèce de piédestal du premier, la figure en marbre de Valentine est étendue, mais s'appuyant sur des coussins, pour lire, les yeux baissés, dans le livre des saintes Écritures. Elle a près d'elle un petit chien. Ce qui fait l'extrême originalité de ce second tombeau, c'est que la face du

socle présente, en très-bas relief, la même personne, non plus vêtue, non plus vivante, mais nue, décharnée, et morte. Cet admirable bas-relief sculpté sous la statue, offre le contraste visible de la mort et de la vie; c'est le dédain de la chair, c'est la grande, mais fausse pensée chrétienne.

Après ce double mausolée, l'on ne peut rien citer de plus célèbre, dans l'œuvre de Germain Pilon, que le groupe de trois femmes soutenant un vase doré, destiné, dit-on, à renfermer les cœurs réunis de Henri II et de Catherine de Médicis. Taillé dans un seul bloc de marbre, ce groupe fut commandé par la mère des trois rois (François II, Charles IX, Henri III), et placé par elle dans l'église des Célestins. Que représente-t-il? Longtemps il fut appelé les *Trois Grâces* et c'est sous ce nom qu'on le connaît. Mais d'autres ont prétendu que c'étaient les *Trois Vertus théologales*. De là, dispute entre les érudits. Pour soutenir l'ancienne opinion, les uns ont fait remarquer l'inscription du mot *Charites*, le nom grec des Grâces; pour soutenir la nouvelle, les autres ont répliqué que ce nom, mal écrit ou mal lu, était simplement celui de la charité, et qu'il fallait croire qu'un monument funéraire, placé dans une église, représentait plutôt les Vertus chrétiennes que les Grâces païennes. *Adhuc sub judice lis est.* Mais les derniers ont pour eux la vraisemblance[1].

[1] Remarquons, disent MM. Louis et René Ménard à propos des Grâces, que le grand symbole dont ces déesses sont l'expression a été généralement mal compris par les modernes, ce qui tient surtout à une synonymie; le mot *grâce* signifie à la fois bienfait et élégance; on a négligé le premier sens pour s'attacher au second. Les habitants de Sienne étaient plus près de la vérité, quand ils prenaient les trois Grâces pour les trois vertus théologales, la Foi, l'Espérance et la Charité; et puisque le nom de Grâces ne rappelle plus à l'esprit que les mièvreries du dernier

Citons encore, avec ce groupe fameux et problématique, celui de quatre autres figures, de femmes aussi, mais sculptées en bois, qui soutenaient la châsse de sainte Geneviève. Je ne me charge pas de les nommer, car, selon l'adage *numero Deus impare gaudet*, il est difficile de donner au nombre quatre un sens religieux. Citons aussi les portraits en buste de Henri II, Charles IX, Henri III; puis un petit buste d'enfant (peut-être l'autre fils de Catherine, le duc d'Alençon), en marbre, très-finement travaillé; puis enfin un bas-relief en pierre, la *Prédication de saint Paul à Athènes*, qui orna jadis la chaire des Grands-Augustins. Nous n'aurons omis, de cette manière, aucun ouvrage de l'illustre Germain Pilon.

Parmi les œuvres des trois fondateurs de la sculpture française on a mêlé deux monuments élevés par un Florentin d'origine, Paul-Ponce Trebatti, souvent appelé maître Ponce, qui vint en France avec Primatice, et, comme lui, s'y fixa. Ces monuments sont les tombeaux d'Alberto-Pio de Savoie, duc de Carpi, l'un des généraux de François Ier, et de Charles de Magny, ou Maigné, capitaine des gardes de la porte sous Henri II. Le duc de Carpi, portrait en bronze, est couché sur le socle du tombeau, se soulevant du coude gauche et méditant sur un livre ouvert. Charles de Magny, autre portrait, mais en pierre, est couvert d'une complète ar-

siècle, on devrait rendre à ces déesses leur nom grec, les Charités. Ce nom avait, pour les anciens, le sens de joie et d'affection, de générosité et de reconnaissance. Le symbole de ces trois sœurs inséparables qu'on nommait les bienfaisantes, les charités, exprimait en même temps les dons des Dieux et les bénédictions des hommes. » Germain Pilon aurait-il deviné, dès le seizième siècle, les savantes découvertes de la symbolique?

mure, et dort assis, sa pertuisane à la main; il est à son poste. Ces deux figures de Trebatti donnent une haute idée de l'artiste italien francisé, que l'on vantait dans le temps pour la *fierté de sa manière*, et auquel on a longtemps attribué les meilleures œuvres d'autres artistes, telles que le *Saint Georges* de Michault Columb et même l'*amiral Chabot* de Jean Cousin.

Par-dessus le duc de Carpi, l'on voit, dans un médaillon en terre cuite, une tête d'*Hercule* coiffée de la peau du lion, en haut-relief. Elle provient des décorations d'une maison de Reims, et on l'attribue à Pierre-Jacques. Qui est Pierre-Jacques? Serait-ce par bonheur ce *maître Jacques*, natif d'Angoulême, qui concourut à Rome contre Michel-Ange, en 1550, pour une figure de saint Pierre, et qui a laissé d'excellents modèles en cire d'un homme, d'abord vivant, puis écorché, puis disséqué? Cet *Hercule* serait alors très-précieux.

Continuons au Louvre l'étude de la sculpture française; elle est là presque entière représentée par ses plus grandes productions.

Si, dans la salle qui suit celle de Jean Goujon, Pierre Sarrazin avait des œuvres plus importantes qu'un buste en bronze du chancelier Pierre Séguier; si l'on y avait recueilli, par exemple, le *Mausolée du prince de Condé* ou le *Mausolée du cardinal de Bérulle*, à coup sûr cette salle porterait le nom de Sarrazin, et non celle des Anguier. Cet honneur appartiendrait légitimement au statuaire qui fut, avec le peintre Lebrun, fondateur de l'Académie des beaux-arts, qui, né en 1590, et élève de l'Italie, sert de liaison, de transition entre Jean Goujon et Pierre Puget, entre François Ier et Louis XIV. Peut-être, à défaut de Sarrazin, était-ce à son prédéces-

seur immédiat, Simon Guillain (1581-1658), que revenait le droit de nommer la seconde salle française. Auteur des statues en bronze de Louis XIII, d'Anne d'Autriche et de Louis XIV enfant, qui formèrent jadis le *Monument du pont au Change*, et qui sont maintenant au Louvre, Guillain fut le maître des deux frères Anguier. On a préféré ceux-ci à leur maître ; résignons-nous à ce choix.

Au milieu de leur salle s'élève un obélisque en marbre orné, qu'entourent à sa base quatre figures symboliques, la Vérité, l'Union, la Justice et la Force. C'est, dit une inscription, le monument funéraire de Henri de Longueville. Duquel? Est-ce Henri Ier, qui gagna sur la Ligue, en 1589, la bataille de Senlis? Est-ce Henri II, qui fut avec le cardinal de Retz, le prince de Condé, et surtout sa propre femme, un des chefs de la Fronde? En tout cas, l'auteur du mausolée est l'aîné des Anguier, François (1604-1669), qui a fait aussi les *tombeaux* de *Jacques-Auguste de Thou*, et de la *Princesse de Condé*, Charlotte de la Trémouille, deux figures de marbre, agenouillées et en prière. Un autre monument funéraire, celui de Jacques de Souvré de Courtenvaux, ainsi qu'un buste du grand Colbert, sont l'œuvre du second Anguier, Michel (1612-1686), dont le nom devrait être populaire à Paris, car c'est lui qui sculpta, d'après les dessins de Lebrun, les ornements de l'arc triomphal devenu la porte Saint-Denis, et le beau *Christ en croix*, posé sur cette décoration de théâtre introduite dans l'église, qui se nomme le *Calvaire* de Saint-Roch. Faits avec soin, conscience et talent, ces divers ouvrages des deux Anguier sont déparés cependant par le défaut dont il faut le plus se

défendre, quand on manie le marbre et le bronze, la lourdeur.

Il semble que les mausolées aient été longtemps la forme la plus commune où s'exerça la sculpture française. On en trouve encore deux autres dans la même salle : celui du *Connétable Anne de Montmorency*, tué à la bataille de Saint-Denis, en 1567, et celui de sa femme, Madeleine de Savoie-Tende. Ce sont deux figures en marbre, couchées sur le dos, les mains jointes, dans la vieille forme des tombeaux du moyen âge. Ces mausolées, ainsi qu'un buste de Henri IV et un autre du président Christophe de Thou, sont d'un certain Barthélemy Prieur, artiste peu connu maintenant, et qui n'a laissé nulle trace dans les biographies. Mais à voir son style, il doit être antérieur aux Anguier, peut-être même à Simon Guillain.

Il serait ainsi le contemporain de Pierre Francheville (1548-....), qu'une complaisance peut-être excessive a fait le parrain de la dernière salle. Ce ne sont pas assurément ses marbres contournés et disgracieux, *Orphée* et *David* vainqueur de Goliath, qui vaudraient un tel honneur à l'élève bien affaibli de Giam-Bologna ; ce seraient plutôt les quatre figures en bronze de nations vaincues et enchaînées qu'il fit pour les quatre angles du piédestal de l'ancienne statue équestre de Henri IV sur le Pont-Neuf, statue brisée pendant la Révolution, et de laquelle il n'est resté que quelques débris[1].

Les salles de la *Renaissance*, au Louvre, finissent

[1] Œuvre de Jean de Boulogne, à Florence, le cheval avait été donné à la veuve de Henri IV, Marie de Médicis, par son père Cosme II, grand-duc de Toscane. On y ajusta plus tard la statue du royal cavalier.

avec Michel Anguier, et les salles de la *Sculpture moderne française* commencent avec Pierre Puget.

Compagnon de Simon Vouet en Italie, son ami et son gendre en France, Jacques Sarrazin avait eu précisément, dans la statuaire, le même rôle que Vouet dans la peinture, celui de rénovateur d'un art en décadence précoce, et de précurseur d'artistes plus grands que lui. C'est à Pierre Puget (1622-1694) qu'échut le rôle de Nicolas Poussin. Il fut, malgré ses défauts, et il est resté le plus grand des anciens sculpteurs français. C'est encore à Poussin qu'il ressemble, et du même coup à Eustache Lesueur, par le beau côté du caractère, par le besoin et la passion de l'indépendance. Comme Poussin, Puget vint essayer un moment de la vie des cours et de la protection royale; mais dégoûté bientôt de ce servage doré, et révolté contre les exigences de M. l'inspecteur général des Beaux-Arts, qui voulait lui imposer ses propres idées et jusqu'à ses propres dessins, il retourna bientôt dans son pays natal, Marseille, comme Poussin à Rome, et s'abandonna solitairement aux inspirations de son génie. Là, après avoir été dans sa jeunesse constructeur de navires[1], il devint peintre, sculpteur et architecte. Ses tableaux, assez nombreux, et de tous les genres, ne sont guère sortis des villes qu'il habita successivement, Gênes, Toulon, Aix, Marseille[2]; mais ses sculptures, bien supérieures, furent

[1] C'est Puget qui, le premier, imagina et exécuta ces poupes colossales, ornées de figures en bois, et à double rang de galeries, qu'on imita bientôt partout pour la décoration des lourds vaisseaux de haut bord. Il en fit, à vingt et un ans, le premier essai sur le vaisseau *la Reine*, et, dans la suite, la plus belle application sur *le Magnifique* de 104 canons, que montait le duc de Beaufort, l'ancien *Roi des Halles*, lorsqu'il alla secourir les Vénitiens dans Candie. Navire et amiral périrent le 25 juin 1669.

[2] Le musée de cette dernière ville en a recueilli quatre : le *Baptême*

envoyées pour la plupart à Versailles, et c'est par ses ouvrages du ciseau qu'il a mérité les beaux noms de *Rubens de la sculpture* et de *Michel-Ange français*. Semblable à Poussin par la vie et le caractère, Puget, comme artiste, diffère essentiellement du grand peintre des Andelys. Il ne reçut qu'une instruction très-négligée, très-incomplète, n'eut pas plus d'instituteur pour les arts que pour les lettres, vit peu de modèles classiques, et ne racheta jamais ces vices de l'éducation première par l'étude et la réflexion. Il manqua de science, il manqua de goût ; il ne connut et ne comprit pas les beautés de l'antique ; mais, original autant qu'irrégulier, et s'abandonnant sans contrainte aux élans de sa puissante nature, il atteignit le plus haut degré possible de mouvement, d'action et de force, quelquefois même d'expression passionnée. Nul n'a donné plus que lui de chaleur au marbre, et je dirais volontiers de couleur. Souvent, comme Michel-Ange, il attaquait un bloc sans préparation, sans dessin, sans esquisse. Au reste, Puget s'est peint naïvement et d'un seul trait, lorsque, âgé déjà de soixante ans, il écrit au ministre Louvois, en lui adressant son groupe de *Persée et Andromède* : « Je suis nourri aux grands ouvrages ; je nage, quand j'y travaille, et le marbre tremble devant moi, pour grosse que soit la pièce. »

de *Clovis* et le *Baptême de Constantin*, datés de 1652 (Puget avait trente ans), et très-gâtés par d'inhabiles retouches ; le *Salvator mundi*, de 1654, mieux conservé, et tout italien, dans le style abâtardi de Pierre de Cortone ; enfin le portrait de Puget par lui-même. « La physionomie, dit M. Léon Lagrange, indique un homme de quarante ans ; il est malaisé d'en définir l'expression, mélange de rudesse native, de finesse acquise et d'ardeur inquiète. Sur le front plane le génie, et la conscience du génie se lit dans les yeux et la bouche. »

Qui pourrait, dans l'*Hercule au repos*, sans la massue et la peau du lion de Némée, reconnaître le demi-dieu que les Grecs appelaient le plus beau des *pentathles*, parce que ses membres offraient, avec le plus de masse, le plus de finesse et d'agilité? Quand on voit cette tête commune et ce nez en l'air, on se dit que Puget a copié tout bonnement quelque vigoureux portefaix du port. Mais aussi quel heureux mouvement dans l'immobilité! Quel beau rendu des muscles et des chairs! Et comme la vie circule dans ce corps tout entier! Otez à cette statue le nom d'*Hercule*, appelez-la simplement un lutteur, un fort de la halle, et vous avez une œuvre parfaite.

Plus parfait encore, malgré les injustes dédains de Cicognara, est le groupe de *Milon de Crotone* dévoré par un lion, car ici ce n'est plus un dieu que l'on cherche avec ses formes convenues et consacrées ; et, pour un vieil athlète, le Crotoniate est assez beau. Merveilleux aussi par les qualités physiques, le mouvement et la vie, par le travail achevé du ciseau, ce groupe ne l'est pas moins par l'expression morale. On ne saurait mieux rendre, de la tête aux pieds, la rage et la douleur de ce fameux vainqueur des jeux de la Grèce, dont la vieillesse a trahi les forces, et qui, la main prise dans l'arbre entr'ouvert, se sent déchirer par les dents et les griffes de son traître ennemi, sans pouvoir se défendre et se venger avec ce poing qui naguère assommait un bœuf. Il y a dans ce groupe un souvenir, plus encore, un rival du *Laocoon* ; l'on comprend que, lorsque la caisse qui l'apportait à Versailles fut déballée devant Louis XIV, la douce Marie-Thérèse se soit écriée, pleine d'effroi et de pitié : « Ah! mon Dieu! le pauvre

homme! » L'on comprend aussi que ce Milon de Crotone passe généralement pour le chef-d'œuvre de Puget, et, peut-être, de la statuaire française.

C'est en parlant du groupe de *Persée délivrant Andromède*, encore augmenté d'une figure de l'Amour qui aide le fils de Danaé à couper les chaînes de la belle victime, que Puget avait raison de dire « pour grosse que soit la pièce; » car la statuaire moderne n'en a point, que je sache, produit de plus considérable, et il faudrait, pour trouver une « pièce plus grosse, » aller chercher à Naples la scène à cinq personnages du *Taureau Farnèse*. L'extrême difficulté d'une œuvre aussi compliquée ne semble pas avoir donné le moindre embarras à son auteur : ni la clarté du sujet, ni le mouvement général, ni le travail de toutes ces parties diverses fondues dans un ensemble n'en sont altérés ou affaiblis. Andromède est mignonne, délicate, charmante; Persée, fort, audacieux, irrésistible comme le fils de Jupiter monté sur Pégase. Seulement la différence des sexes est marquée entre eux par la taille avec exagération : Andromède est une petite fille, ou Persée un géant.

La même disproportion se fait remarquer dans une statuette équestre d'*Alexandre vainqueur :* le cheval est énorme pour le cavalier. Mais peut-être que, par ce puissant Bucéphale qui foule aux pieds les peuples vaincus et entassés l'un sur l'autre, Puget a voulu figurer les forces diverses que le génie d'Alexandre tenait réunies pour ses lointaines et prodigieuses conquêtes. Son œuvre au Louvre se complète par une imitation en plâtre des deux cariatides qu'il fit pour le balcon de l'hôtel de ville de Toulon; par un petit mausolée où

deux anges et deux chérubins sont groupés autour d'une urne sépulcrale ; enfin par le grand et singulier bas-relief qui représente la scène si connue d'*Alexandre et Diogène*. Ce fut le dernier ouvrage de Puget, qui ne l'acheva que peu de temps avant sa mort, à soixante-quatorze ans : autre ressemblance avec Michel-Ange, dont la vieillesse fut si laborieuse et si féconde. L'on donne à cet ouvrage le nom de bas-relief, mais improprement et faute d'un autre, car il contient, à bien dire, tous les genres de sculpture. Certaines parties étendues en avant, comme la tête du cheval d'Alexandre et les jambes de Diogène couché au soleil devant son tonneau (ce devrait être une grande jarre en terre), se trouvent nécessairement taillées en ronde bosse ; les premiers plans sont en haut-relief, et les derniers plans en bas-relief, qui va s'aplatissant de plus en plus dans les profondeurs de la perspective. Ce tableau sculpté est un prodigieux tour de force, et je consens, par cela même, à ce qu'il rapproche encore Puget de Michel-Ange, quoique ce soit plutôt de l'Algarde ; mais il l'éloigne de Phidias ; il prouve, si je ne m'abuse, que les arts ne doivent pas empiéter l'un sur l'autre, et créer entre les frontières de leurs domaines des régions indivises. La sculpture n'a pour plaire que la beauté des formes ; elle n'a d'autres procédés que les lignes, les creux et les saillies, d'autres couleurs que la lumière et l'ombre ; mais elle peut et doit montrer ses œuvres sous tous leurs aspects, sous tous leurs profils, sous tous leurs points de vue. Elle doit faire toucher ce que la peinture doit faire voir. La sculpture n'a donc pas moins tort de vouloir faire des peintures en marbre que la peinture n'aurait tort de faire des statues monochromes avec

toutes les ressources que lui donnent le coloris, le clair-obscur et la perspective. L'exemple de Puget est décisif, et la preuve, c'est que personne ne l'a suivi.

La seconde salle, celle d'Antoine Coysevox (1640-1720), nous offre une belle réunion des œuvres de cet éminent artiste, qui suivit de près Puget, par l'âge et par le talent. On y distingue : le *mausolée du cardinal Mazarin*, près duquel un génie porte la hache de licteur, et qu'entourent trois figures allégoriques en bronze ; il fait regretter le *mausolée de Colbert*, qui passe pour l'œuvre capitale de Coysevox. — Une statue assez faible de la folle duchesse de Bourgogne, qui a voulu se montrer en Diane, la *Déesse aux belles jambes*. — Un Louis XIV, qui, plus jeune, se fût montré en Apollon ; mais il est vieux, il est dévot, il est à genoux et en prière. — Les bustes de Richelieu (que Coysevox ne put retracer d'après nature), de Bossuet et de Fénelon. Ils ont tous trois le visage plat, le front court, la tête étroite, et ne ressemblent guère à leurs portraits connus par la peinture, à ceux que nous ont conservés Philippe de Champaigne et Hyacinthe Rigaud. — Les bustes de Pierre Mignard et de Charles Lebrun, très-beaux au contraire et très-ressemblants. Je ne sais comment ceux-ci peuvent être de la même main que les précédents, auxquels ils sont si supérieurs. Coysevox a donc eu deux époques dans sa vie : l'une de ferme talent, quand il sculpta les deux célèbres peintres ; l'autre d'inhabileté ou décadence, quand il sculpta le grand ministre et les grands écrivains.

Il est regrettable que la salle de Coysevox ne contienne pas une seule œuvre de son rival François Girardon (1630-1715), « que la Fontaine et Boileau, dit

Thoré, comparaient à Phidias, comme Molière comparait Mignard à Raphaël. » Girardon, il est vrai, courtisan de Louis XIV et de Lebrun, ne fit guère que traduire en sculpture les dessins que lui imposait

Fig. 58. — Écuyer de Marly, par Guillaume Coustou
(Paris. Champs-Élysées.)

l'orgueilleux surintendant des arts; cependant les beaux groupes gigantesques dont il a orné le jardin de Versailles, *Pluton enlevant Proserpine*, *Apollon descendant chez Thétis*, etc., lui méritent une place distinguée parmi les statuaires du grand règne.

On a donné à la troisième salle le nom des frères

Coustou, Nicolas (1658-1733). et Guillaume (1678-1746). Le premier est auteur du groupe appelé *Jonction de la Seine et de la Marne*, qui est dans le jardin des Tuileries; le second, des fameux *Écuyers* où *Che-*

Fig. 59. — Écuyer de Marly, par Guillaume Coustou.
(Paris. Champs-Élysées.)

vaux de Marly, placés maintenant à l'entrée des Champs-Elysées. Ce n'est point par celles de leurs œuvres que renferme cette salle qu'ils auraient mérité l'honneur de la nommer. D'un côté, Louis XV en Jupiter, habillé à la romaine, et la reine Marie Leczinska, en Junon : figures à la fois molles et théâtrales, où règne ce mau-

vais goût pompeux, ce faux et ridicule antique, que l'on mettait sur la scène, qui se voit dans les costumes de Lekain et de son époque. D'un autre côté, Louis XIII, en manteau royal, tenant sa couronne et son sceptre, mais agenouillé, courbé, dans l'humble attitude de son *Vœu à la Vierge*, à l'exemple des princes du Bas-Empire nommant la Mère de Jésus généralissime de leurs armées. Cette figure, que l'exécution rend belle, et que le style ne dépare point, a été reproduite littéralement par Ingres, sans qu'il la connût peut-être, dans son tableau sur le même sujet, le *Vœu de Louis XIII*.

Cette salle de Coustou serait donc à peu près vide, si elle n'était remplie par d'autres ouvrages qui me paraissent plus intéressants et plus curieux. Ce sont les *Morceaux de réception*, successivement offerts par les membres de l'Académie de sculpture à leur entrée dans ce corps, qui a précédé l'institut des beaux-arts. Compositions quelquefois chrétiennes, plus souvent mythologiques, ils forment tous de petits groupes en figurines d'un pied et demi. C'était mettre ainsi le concours plus à la portée des successeurs amoindris de Puget, qui ne savaient plus tailler « les grosses pièces, » et faire « trembler le marbre devant eux. » Comme la plupart de ces sculpteurs, malgré leur titre d'académiciens, sont aujourd'hui parfaitement inconnus, il est utile de rappeler leurs noms, en mentionnant l'ouvrage qui le conserve pour chacun d'eux.

Nous trouvons d'abord : de Guillaume Coustou, un *Hercule sur le bûcher*; de Desjardins (le Flamand Martin Van Bogaert), un *Hercule couronné par la Gloire*, en haut-relief; de Bouchardon, un *Jésus portant sa croix*; d'Étienne Falconet (1706-1791), l'ami de Dide-

rot, un *Milon de Crotone* dévoré par le lion [1]: de Jean-Baptiste Pigalle (1714-1785), un *Mercure attachant ses talonnières;* et de Jacques Caffieri (1725-1792), un *Fleuve* versant son urne. Ceux-là sont devenus célèbres par des œuvres plus importantes; Caffieri, par exemple, qui a laissé au foyer du Théâtre-Français les bustes excellents de Rotrou et des deux Corneille. « Ces bustes, dit Thoré avec toute justice, ont la hardiesse de Puget, l'élégance de Germain Pilon, l'adresse de Coysevox, la vivacité de Coustou. » Voici maintenant les inconnus, ou peu s'en faut, avec l'unique gardien de leur mémoire : *Léda au Cygne*, par Jean Thierry (1669-1739), qui annonçait, trente ans à l'avance, le style Pompadour. — *Saint Sébastien à la colonne,* par François Coudray (1678-1727), et *Saint André devant sa croix*, par Jean Baptiste d'Huez : deux bonnes études de style religieux, — *Hercule vaincu par l'Amour*, de Joseph Vinache (1697-1744), morceau plus antique, au moins par la science et l'imitation, que *l'Hercule* de Puget. — *Plutus*, par Anselme Flamen (....-1730). — *Ulysse tendant son arc*, par Jacques Rousseau (.... 1740), figure énergique et finement travaillée. — Un *Titan foudroyé*, par Edme Dumont (....-1755), méritant le même éloge, — *Polyphème sur le rocher*, avec son œil dans le front au-dessus des deux orbites vides, par Corneille

[1] C'est Falconet qui est l'auteur de la belle statue équestre en bronze que Catherine II fit élever à Pierre le Grand sur la place Saint-Isaac à Saint-Pétersbourg. Dressée au sommet d'un rocher de granit, elle porte pour inscription : *Petro primo Catherina secunda*. On devrait mettre aujourd'hui, pour exprimer la vraie pensée de la fondatrice : *Petro Magno Catherina Magna*. « La statue que l'impératrice de Russie élève à Pierre le Grand, parle du bord de la Néva à toutes les nations ; elle dit : J'attends celle de Catherine. » (Voltaire, art. *Beaux-Arts*, dans le *Dict. philos.*)

Van Clèves, sans doute Flamand comme Desjardins. — *Neptune calmant les flots*, le *Quos ego* de Virgile, par Lambert-Sigisbert Adam (1700-1759). — *Prométhée au vautour*, par Nicolas-Sébastien Adam (1705-1778), qui a bien exprimé les convulsions de la douleur aiguë et de la rage impuissante (ce n'est pas l'indomptable Prométhée d'Eschyle). — Enfin un *Caron* sans nom d'auteur, et pourtant l'un des meilleurs de ces morceaux académiques, remarquable par le caractère sombre et silencieux qui convient au nautonier des ombres.

Arrivés à la salle d'Edme Bouchardon (1698-1762), aux œuvres du dix-huitième siècle, nous nageons dans les Amours et les Psychés, en plein Pompadour. Et pourtant nul ne fut moins de son siècle que Bouchardon lui-même. Instruit, consciencieux, lourd d'esprit en apparence et vivant dans la solitude, il fuyait les spectacles, parce que, épris de l'antique, l'absurdité des costumes révoltait sa science et son goût. Il ne lui a manqué que de réchauffer son style, correct et noble, mais un peu froid, par quelques étincelles du feu de Puget. On peut l'apprécier dans ses statues du Christ, de Marie et de huit apôtres qui ornent l'église Saint-Sulpice et dans les belles sculptures de la fontaine de la rue de Grenelle ; on aurait pu l'apprécier encore dans sa statue équestre de Louis XV, détruite en 1793, dont le cheval passait pour un chef-d'œuvre. Mais pour juger à quel point cet artiste éminent aimait et comprenait la vraie beauté, au temps des fades bergeries de Boucher et consorts, il suffit d'examiner, au Louvre, la *Jeune fille* tenant une chèvre à l'attache. La molle et gracieuse attitude, les formes élégantes, la tête où le joli touche au beau, enfin les délicatesses du travail,

font de cette charmante statue la plus *antique* des modernes. On y pressent, on y trouve Canova. Un éloge semblable, sinon égal, doit s'adresser à *l'Amour vainqueur*, bel adolescent qui taille son arc, avec l'épée de Mars, dans la massue d'Hercule, ainsi qu'au groupe de *Psyché et l'Amour*. On voit la belle curieuse approcher la lampe fatale de son amant endormi ; il fuira dès qu'il sera connu, pour marquer que le bonheur ne dure pas plus que l'illusion.

Bouchardon triomphe encore dans une autre *Psyché*, celle d'Augustin Pajou (1730-1809), qui la montre inconsolable de la fuite du volage, et livrée aux vengeances de Vénus. Pour qu'on ne pût se méprendre sur le nom et le sentiment de sa statue, il a écrit ce méchant vers aux bords du socle :

Psyché perdit l'Amour en voulant le connaître.

Cette inscription sur une figure de courtisane toute nue, qui n'est pas la Phryné de Praxitèle, la Vénus de Gnide, car elle est lourde, épaisse et maussade, rappelle ce peintre d'Ubéda dont se moquait Cervantès, qui travaillait à la bonne aventure, *salga lo que saliere*, et écrivait sous l'enfantement fortuit de son pinceau : « Ceci est un coq, » afin qu'on ne le prît pas pour un renard. Pajou a pris sa revanche dans un beau portrait de Buffon, vivant et parlant, comme tous les portraits dus à son ciseau, ceux de femmes surtout, qu'il savait faire gracieuses et charmantes, malgré les informes attifements que leur imposaient les déréglements de la mode. Quant à deux autres figures nues, de Chrétien Allégrain (1705-1795) qu'on appelle *Vénus* et *Diane au*

bain, c'est le *rococo* tout pur, le *rococo* triomphant, et je désire n'en pas plus parler que des dessus de portes du peintre des Grâces impudiques.

La salle qui porte le nom de Houdon n'appartient pas uniquement à ce statuaire, mais à toutes les illustrations que l'on peut dire contemporaines ; car, sauf un seul, les sculpteurs dont elle rassemble les œuvres sont morts depuis le commencement du présent siècle. Celui qui appartient tout entier au siècle précédent est Jean-Baptiste Pigalle (1714-1785) ; encore n'a-t-il au Louvre qu'un portrait-buste de Maurice de Saxe, en pierre de liais. Si ressemblant et si vivant que soit cet ouvrage d'un artiste qui préférait le vrai au beau, et qu'un travail opiniâtre avait à la longue rendu fécond non moins qu'habile, c'est trop peu pour le représenter dans le musée de la France. Il faut le chercher plutôt dans la bibliothèque de l'Institut, où l'on a placé son étrange statue de Voltaire, qu'il s'obstina à faire entièrement nu, bien que vieux et décharné ; dans une des chapelles de Notre-Dame, qui contient le *mausolée du maréchal d'Harcourt*, qu'il composa d'après un rêve de sa veuve ; enfin, et surtout, dans l'ég se protestante de Saint-Thomas à Strasbourg. Là se trouve le célèbre *mausolée du maréchal de Saxe*, que Pigalle exécuta en marbre sur les dessins de Charles-Nicolas Cochin, son ami. La mort entr'ouvre un cercueil aux pieds du héros de Fontenoy, que la France éplorée s'efforce de retenir.

Après Pigalle, nous placerons les autres statuaires de la même salle, c'est-à-dire du même temps, dans l'ordre que leur assignent les dates de leur naissance.

De Jean-Antoine Houdon (1741-1828), à qui l'on doit l'*Écorché*, si connu dans les écoles d'art : une *Diane* en bronze, que l'on ne prendrait guère, sans ses attributs, l'arc et le croissant, pour la chaste déesse d'Éphèse, car elle se montre sans le moindre voile et dans la plus sauvage nudité. C'est une belle étude, j'en conviens, et d'un dessin châtié, bien qu'un peu lourd pour l'agile chasseresse, mais que déparent son mouvement roide et son attitude guindée. Le groupe en marbre de l'*Amour et Psyché*, chassant aux papillons, a bien plus de *désinvolture*, de grâce et d'attrait, ainsi que *Psyché à la lampe*, la Psyché punie de sa curiosité et pleurant son bonheur évanoui. Cette différence de style vient-elle uniquement de la différence de la matière, et le métal est-il beaucoup plus rebelle que le marbre aux instruments de la pensée? Houdon répond lui-même, et sur-le-champ, car le buste en bronze de Jean-Jacques Rousseau, portant sur le front la bandelette du vainqueur aux concours des jeux Olympiques, se trouve ici près du buste en marbre de l'abbé Aubert, et je ne crois pas que, pour la perfection du travail, pour le rendu de la vie, ce portrait de l'auteur d'*Émile* le cède à celui du La Fontaine des enfants.

Au reste, Houdon est bien plus grand au Théâtre-Français que dans sa propre salle du Louvre. Le buste de Molière, qui est au foyer, et la statue de Voltaire assis, qui est sous le vestibule, sont des œuvres excellentes, supérieures, qui n'ont à craindre nulle comparaison parmi les contemporains. Houdon a montré comment au réel on peut joindre l'idéal, et à l'image du corps celle de l'esprit qui l'anime. Il a surtout

doué ses modèles du regard, d'un regard aussi profond que les portraits de Titien ou de Rembrandt. J'aime à supposer que la statue de Washington, que

Fig. 60. — Voltaire, par Houdon. (Paris, Théâtre-Français.)

Houdon a faite pour Philadelphie, n'est pas moins digne de l'illustre et vertueux fondateur de l'indépendance américaine, du plus grand des hommes qui aient figuré, depuis l'âge moderne, sur la scène pu-

blique du monde, de celui dont l'éloge termine l'*Ode à Napoléon* de Byron : « Où se reposera l'œil fatigué de regarder les grands? où trouvera-t-il une gloire qui ne soit pas criminelle ?... Oui, il est un homme — le premier, le dernier — le meilleur de tous, que l'envie même n'osa pas haïr. Il nous a légué le nom de Washington pour faire rougir l'humanité de ce qu'un pareil homme est seul dans l'histoire [1]. »

De P.-L. Roland (1746-1819) : un *Homère* en rhapsode, s'accompagnant de la lyre. — D'Antoine-Denis Chaudet (1763-1810) : un *Amour* saisissant un papillon, symbole de l'âme, et le groupe du *Berger Phorbas emportant le jeune Œdipe*, qui passe pour le meilleur de ses ouvrages, et qui est l'un des meilleurs assurément du règne de Louis David. — D'Adrien Gois (1765-1823) : une *Corinne*, buste en albâtre. Est-ce l'antique rivale de Pindare, ou l'héroïne du roman de madame de Staël ? — De Joseph Bosio (1769-1845) : un *Aristée*, non comme héros, mais comme dieu des abeilles, et deux figures d'adolescents, jeune homme et jeune fille, qui peuvent être mises en pendants; l'une est *Hyacinthe*, l'enfant aimé d'Apollon, qui l'a frappé d'un disque à la tête par la jalousie de Zéphyre; l'autre est la nymphe *Salmacis*, mourant d'amour pour le fils d'Hermès et d'Aphrodite, avec qui elle ne fera plus qu'un seul corps (Hermaphrodite).

Il est fâcheux qu'à côté de ces œuvres distinguées, on

[1] Les Américains ont inscrit sur le nouveau monument élevé à Washington, dans Philadelphie :

LE PREMIER PENDANT LA GUERRE
LE PREMIER PENDANT LA PAIX
ET LE PREMIER DANS LE CŒUR DE SES CONCITOYENS.

ait placé un buste de la vierge Marie dont l'expression, béate jusqu'à l'imbécillité, prouve que Bosio n'avait pas plus le sentiment de l'art religieux en sculpture qu'en peinture, où il eut le tort de s'essayer dans sa vieillesse, avec le tort plus grand de mettre le public dans la confidence de ses essais.

De Charles Dupaty (1775-1825) : une *Biblis* changée en fontaine. — De P.-L. Roman (1792-1825) : un groupe de *Nisus et Euryale* mourant ensemble, comme il est raconté au sixième chant de l'*Énéide*. — De J.-P. Cortot (1787-1843) : un autre groupe moins tragique, et mieux approprié aux convenances de l'art statuaire, *Daphnis et Chloé* s'apprenant à jouer de la double flûte, morceau naïf et gracieux comme le récit de Longus dans la traduction d'Amyot.

Nous voici hors du Louvre, et au seuil du Luxembourg. Dans ce musée, pour la scupture comme pour la peinture, nous ne trouvons plus que nos contemporains; et, par les raisons que nous avons données à propos des peintres, nous nous abstiendrons de tout jugement sur les sculpteurs. Nous ne ferons rien que citer les noms et les œuvres de ceux qui ont mérité de traverser ce musée des vivants, pour prendre place, après leur mort, parmi nos gloires nationales. Plaçons-les pour plus d'impartialité, par ordre alphabétique :

M. Antoine Louis Barye (1795-) : un *Jaguar dévorant un lièvre*, groupe en bronze, d'après le procédé de la fonte à un seul jet et à cire perdue, négligé depuis la Renaissance. On trouve encore, parmi les autres collections de l'État, quelques autres ouvrages de M. Barye, tels que les quatre figures de la *Paix*, de la *Guerre*, de

la *Force*, de l'*Ordre*, qui ornent les pavillons du nouveau Louvre, et le *Lion dévorant un boa*, placé dans le jardin des Tuileries. Personne n'ignore la juste célébrité que s'est acquise M. Barye dans la reproduction des animaux. — M. Jean-Marie Bonnassieux (1810-) : un *Amour se coupant les ailes*. — M. Pierre-Jules Cavelier (1814-) : la *Vérité*. C'est à M. Cavelier que sont dues la statue de *Blaise Pascal*, placée au rez-de-chaussée de la tour Saint-Jacques, et la belle *Pénélope endormie*, pour laquelle M. le duc de Luynes a fait construire tout exprès un pavillon dans son château de Dampierre. — M. Antoine-Laurent Dantan (1798-) : un *Jeune chasseur jouant avec son chien*. — M. Antoine Desbœufs (1793-) : *Pysché abandonnée par l'Amour*. — M. Louis Desprez (1799-) : l'*Ingénuité*. — M. Augustin-Alexandre Dumont (1801-) : l'*Amour tourmentant une âme figurée par un papillon*. M. Dumont est l'auteur du beau *Génie de la Liberté*, qui surmonte la colonne de Juillet. — François-Joseph Duret (1804-) : un *Jeune pêcheur dansant la tarentelle*, auquel M. Duret a donné depuis pour pendants le *Jeune danseur napolitain* et l'*Improvisateur aux vendanges*. — M. Emmanuel Frémiet (1824-) : un *Chien blessé*, simple échantillon des nombreux animaux que l'auteur a modelés en imitation de M. Barye. — M. Nicolas-Marie Gatteaux (1788-) : *Minerve après le jugement de Pâris*. M. Gatteaux a été plus fécond et est resté plus célèbre comme graveur en médailles. — M. Charles-Théodore Gruyère (1814-) : *Mutius Scævola*. — M. Jean-Aristide Husson (1803-) : l'*Ange gardien* ramenant à Dieu un pêcheur repentant. — M. Georges Jacquot (1794-) : une *Naïade*. — M. Léon-Louis-Nicolas Jaley (1802-) : la *Prière* et la *Pudeur*. —

M. François Jouffroy (1806-) : *l'Ingénuité*, jeune fille confiant son premier secret à Vénus. — M. Philippe-Henri Lemaire (1797-) : *Jeune fille effrayée par un serpent*. — M. Aimé Millet (1816-) : *Ariane*, à laquelle

Fig 61. — La Marseillaise, par F. Rude. (Paris. Arc de l'Étoile.)

on pouvait donner pour pendant la *Bacchante* de l'Exposition universelle de 1855. — M. Messidor-Lebon Petitot (1794-) : *Jeune chasseur blessé par un serpent*.

Le Luxembourg retient encore quelques ouvrages de sculpteurs qui ont cessé de vivre depuis assez longtemps. On y trouve, par exemple, une *Vestale*, de Houdon ; une

Pomone, de Dupaty (1771-1825); un bas-relief de la *France appelant ses enfants à la défendre*, par Moitte (1746-8011); un *Niobide*, une *Psyché*, une *Atalante*, par le Genevois James Pradier (1794-1852), qui a fait aussi la *Fontaine de Molière* dans la rue Richelieu; enfin le *Jeune pêcheur jouant avec une tortue*, un *Mercure*, une *Jeanne d'Arc*, par François Rude (1784-1855), qu'ont illustré une foule d'autres ouvrages, tels que l'énergique et puissant haut-relief de l'arc de triomphe de l'Étoile, appelé le *Départ*, ou la *Marseillaise*. On re-

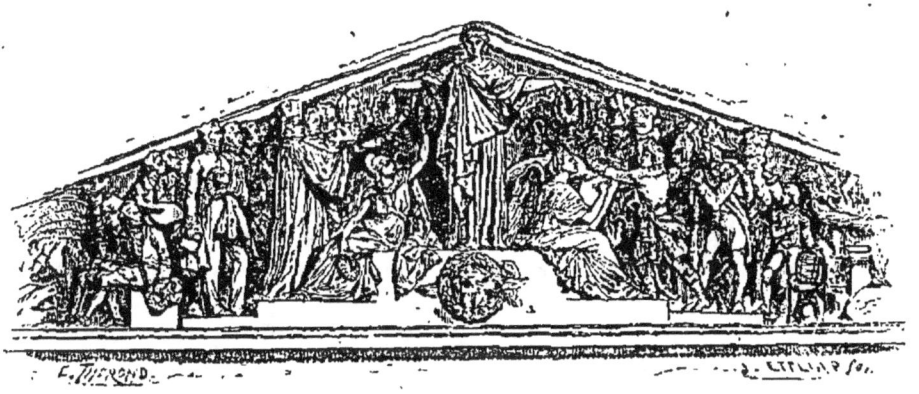

Fig. 62. — Fronton du Panthéon, par David (d'Angers).

grette de ne pas rencontrer au Luxembourg une seule œuvre qui rappelle les noms des deux Ramey, père et fils, de Foyatier, l'auteur du célèbre *Spartacus* des Tuileries, de Charles Simart, etc. Mais une absence encore plus inexplicable est celle de Pierre-Jean David, qu'on appelle David, d'Angers (1789-1856). L'artiste qui a fait le fronton du Panthéon, *Aux grands hommes la patrie reconnaissante*, les statues de *Philopœmen*, aux Tuileries, de *Condé*, à Versailles, de *Corneille*, à Rouen, de *La Fayette*, à Washington, d'*Ar-*

mand Carrel à Saint-Mandé, où fut tué l'illustre publiciste, enfin les bustes ou les médaillons de toutes les célébrités contemporaines, devrait occuper une place considérable dans le Musée de la France, surtout lorsque l'on considère que, semblable à notre Puget et à notre Poussin, il a constamment allié au talent l'indépendance du caractère et la noblesse du cœur. Sa vie, comme celles de ses illustres devanciers, offre un modèle à suivre, de la naissance à la mort.

Enfin, pour amener notre sujet jusqu'aux temps actuels, il nous reste à constater qu'en recevant les plus hautes récompenses à l'Exposition universelle de l'année 1867, MM. Guillaume, Perraud, Carpeaux, Crauk, Falguière, Gumery, Aimé Millet, Thomas, Paul Dubois, etc., et maintenant MM. Barrias, Mercié et Delaplanche, ont maintenu la sculpture française au niveau de la peinture, c'est-à-dire au premier rang parmi toutes les nations.

FIN

TABLE DES FIGURES

1. Age de pierre. 3
2. Age de pierre. 5
3. Ra-em-Ké. 8
4. Schafra. 8
5. Colosse de Khorsabad. (Paris. Musée du Louvre.). . . . 81
6. Statuette d'Apollon enfant avec un canard. 55
7. Vénus de Milo. (Paris. Musée du Louvre.). 81
8. Achille. (Paris. Musée du Louvre.). 87
9. Pallas de Velletri. (Paris. Musée du Louvre.). 93
10. Bacchus. (Paris. Musée du Louvre.). 95
11. Mercure. (Paris. Musée du Louvre.). 96
12. Le Tibre. (Paris. Musée du Louvre.). 58
13. Le Nil. (Rome. Musée du Vatican.). 99
14. Le Faune à l'enfant. (Paris. Musée du Louvre.). . . . 102
15. Le prétendu Germanicus. (Paris. Musée du Louvre.). . 103
16. Le Discobole. (Paris. Musée du Louvre.) 107
17. Le Faune de Praxitèle. (Rome.). 105
18. Niobé. (Florence.). 113
19. La Vénus de Médicis. (Florence.). 115
20. L'Apollino. (Florence.). 117
21. Le Faune. (Florence.). 118
22. Les Lutteurs. (Florence.). 120
23. L'Arrotino. (Florence.). 121
24. Vénus sortant du bain. (Rome.). 122
25. Le Gaulois mourant. (Rome.). 123
26. L'Amazone du Capitole. (Rome.). 125

TABLE DES FIGURES

27. L'Apollon du Belvédère. (Vatican.). 127
28. Le Laocoon. (Vatican.). 131
29. Le Faune dansant. (Naples.). 134
30. Le Torse du Belvédère. (Vatican.). 135
31. Le Taureau Farnèse. (Naples.). 139
32. Dieux. (Frise du Parthénon.). 152
33. Jeune homme s'apprêtant. (Frise du Parthenon.). . . . 152
34. Cavalier. (Frise du Parthénon.). 153
35. Cavaliers, fin de la cavalcade. (Frise du Parthenon.). . . 153
36. Métope du Parthenon. 155
37. Fronton du Parthenon. — Têtes de chevaux formant les angles. (Londres.). 159
38. Thésée. (Premier fronton du Parthenon. — Londres.). . . 160
39. Les Parques. (Fronton du Parthenon.). 162
40. L'Ilissus. (Deuxième fronton du Parthenon.). 164
41. Agrippine de Germanicus. (Capitole.). 171
42. Antinoüs. (Capitole.). 172
43. Statue équestre de Bartolommeo Colleoni. (Venise.). . . 191
44. Bacchus ivre. (Florence.). 195
45. Statue de Moïse. Tombeau du Jules II. (Rome.). 201
46. Persée de Canova. (Rome.). 211
47. Le mausolée de Marie-Christine. (Canova. Vienne.). . . 213
48. Thésée vainqueur du Minotaure. (Canova. Vienne.). . . 215
49. Ariane sur la panthère. (Danneker. Francfort-sur-Mein.). . 231
50. Monument en bronze élevé à la mémoire de Fréderic-le-Grand. (Christian Rauch. Berlin.). 235
51. L'Amazone. (Aug. Kiss. Berlin.). 237
52. Groupe de Gœthe et Schiller. (Rietschel. Weimar.). . . 238
53. Fragment des bas-reliefs de l'entrée d'Alexandre à Babylone. (Thorwaldsen. Danemark.) 240
54. Tombeau des ducs de Bourgogne, à Dijon. 243
55. Mercure volant. (Jean de Boulogne. (Florence.). 267
56. La fontaine des Innocents, par Jean Goujon. (Paris.). . . 271
57. Tombeau de Pierre de Brézé, à Rouen. (Jean Cousin.). . . 273
58. Écuyer de Marly, par Guillaume Coustou. (Paris. Champs-Elysées.). 286
59. Écuyer de Marly, par Guillaume Coustou. (Paris. Champs-Élysées. 287
60. Voltaire, par Houdon (Paris. Théâtre-Français.). . . . 294
61. La Marseillaise, par F. Rude. (Paris. Arc de l'Étoile.). . . 298
62. Fronton du Panthéon, par David, d'Angers. 295

TABLE DES MATIÈRES

LIVRE I

LA SCULPTURE ANTIQUE

Chapitre	I. — La sculpture égyptienne.	5
—	II. — La sculpture assyrienne.	37
—	III. — La sculpture étrusque.	54
—	IV. — La sculpture grecque.	61
—	V. — La sculpture romaine.	168

LIVRE II

LA SCULPTURE MODERNE

Chapitre	I. — La sculpture italienne.	186
—	II. — La sculpture espagnole.	218
—	III. — La sculpture allemande.	227
—	IV. — La sculpture flamande.	241
—	V. — La sculpture anglaise.	248
—	VI. — La sculpture française.	258
Table des figures.		301

Paris. — Typographie Lahure, rue de Fleurus, 9.

www.ingramcontent.com/pod-product-compliance
Lightning Source LLC
Chambersburg PA
CBHW071627220526
45469CB00002B/504